GUIDE ILLUSTRÉ
AU
Cabinet des Médailles
ET ANTIQUES
DE LA BIBLIOTHÈQUE NATIONALE

LES ANTIQUES ET LES OBJETS D'ART

PAR

M. Ernest BABELON
MEMBRE DE L'INSTITUT

PARIS
ERNEST LEROUX, ÉDITEUR
28, RUE BONAPARTE, 28

1900

GUIDE ILLUSTRÉ

AU

Cabinet des Médailles

GUIDE ILLUSTRÉ

AU

Cabinet des Médailles

GUIDE ILLUSTRÉ
AU
Cabinet des Médailles
ET ANTIQUES
DE LA BIBLIOTHÈQUE NATIONALE

LES ANTIQUES ET LES OBJETS D'ART

PAR

M. Ernest BABELON
MEMBRE DE L'INSTITUT

PARIS
ERNEST LEROUX, ÉDITEUR
28, RUE BONAPARTE, 28

1900

PRÉFACE

Le Département des Médailles et Antiques de la Bibliothèque nationale, *qu'on désigne, dans le langage courant, sous le nom plus simple de* Cabinet des Médailles, *est formé de la réunion de monuments nombreux et variés qui appartiennent à l'antiquité classique ou orientale, au moyen âge ou même aux temps modernes. Outre les monnaies anciennes qui en sont l'élément essentiel, il renferme des pierres gravées, des statuettes de bronze et de terre cuite, des bustes en marbre, des vases peints, des ivoires, des bijoux d'or et d'argent, des inscriptions phéniciennes, grecques, romaines et autres. Plusieurs de ces diverses séries, si on les compare aux collections similaires d'autres musées français ou étrangers, tiennent la première place, ou bien occupent un rang honorable par l'importance archéologique des objets qui les composent.*

La suite numismatique est d'une incomparable richesse; la galerie des camées et intailles de l'antiquité et de la renaissance est sans rivale et illustrée par des chefs-d'œuvre de glyptique que les cabinets de Naples, de Florence, de Pétersbourg, de Londres, de Berlin ou même de Vienne sont bien loin d'égaler. On chercherait en vain, ailleurs, une aussi belle réunion de diptyques consulaires, de cachets d'oculistes gallo-romains et de vases antiques

en argent ; la série des statuettes de bronze est de premier ordre, et les vases peints, moins nombreux, il est vrai, que dans les grands musées d'Europe, constituent cependant, par leur choix heureux, une des plus intéressantes collections qui existent.

Les origines primordiales de ce beau musée, peut-être le plus ancien du monde, se perdent dans les siècles du moyen âge ; c'était jadis le Cabinet du Roi, c'est-à-dire la collection de médailles, de gemmes, de bijoux, d'objets précieux et de curiosités de toute nature, que les rois de France s'étaient formée, pour leur instruction ou leur distraction personnelle, à la manière des amateurs de nos jours. Philippe-Auguste, à l'imitation des rois antérieurs, avait une collection de gemmes et de joyaux dont le catalogue nous a été conservé. Jean le Bon, Charles V et ses frères, le duc d'Anjou et le duc de Berry, ainsi que d'autres de nos rois se montrèrent particulièrement passionnés pour les bijoux, les gemmes et les bibelots anciens ou exotiques, et les Inventaires des monuments qu'avaient rassemblés ces princes dans leurs diverses résidences nous frappent aujourd'hui d'étonnement par le nombre et l'importance des objets précieux ou curieux qu'ils énumèrent. Les garde-meubles des palais étaient, comme les trésors des églises et des monastères, les musées du moyen âge ; nous retrouvons sous nos vitrines un certain nombre d'objets antiques qui ont appartenu à Charles V, d'autres qui ont fait partie des trésors de la Sainte-Chapelle et de Saint-Denis, et les noms de saint Louis, de Suger, voire même de Charlemagne y sont attachés par les traditions les plus respectables.

François Ier, Henri II et Catherine de Médicis eurent aussi de merveilleuses galeries d'objets d'art et de joyaux, les uns antiques, les autres imités de l'antique ; on sait que ces princes attirèrent à leur cour des artistes italiens, dans le même temps qu'ils envoyaient des voyageurs dans le Levant à la recherche des manuscrits, des antiquités et des curiosités. Malgré les malheurs de son temps, Charles IX fut, comme ses ancêtres, grand collectionneur, et c'est

à ce prince que revient l'honneur d'avoir constitué administrativement le Cabinet des Médailles. Dès 1560, au début de son règne, il fit dresser par une commission d'orfèvres et de gens des finances, au nombre desquels figurait Florimont Robertet, l'inventaire des joyaux et autres objets d'art conservés au château de Fontainebleau ; puis, il eut l'idée de réunir en musée, au Louvre, les curiosités recueillies par lui et avant lui, et disséminées dans plusieurs palais royaux, et il créa la charge de garde particulier des Médailles et Antiques du Roi. Malheureusement, les guerres de religion qui survinrent bientôt après, dispersèrent la plus grande partie de la collection royale qui avait déjà, une première fois, été dilapidée durant la guerre de Cent ans, après Charles V.

Tout était à recommencer sous Henri IV. Ce prince, après avoir pacifié le royaume, résolut de rétablir le Cabinet des Médailles et Antiques tel que Charles IX l'avait constitué. Il fit rassembler les débris qui en subsistaient encore, et en 1602, il en confia la garde à un gentilhomme provençal, le sieur Rascas de Bagarris, qui prit le titre de Maître ou Intendant des Cabinets des Antiques du Roy. Un document contemporain nous fournit des renseignements circonstanciés sur la façon dont Henri IV comprenait et voulait organiser son musée ; il est intitulé : « Abrégé d'inventaire des pièces que le sieur de Bagarris a en main pour dresser un Cabinet à Sa Majesté, de toutes sortes d'antiquités, suivant le commandement donné audit sieur Bagarris par sadite Majesté, tant de bouche que par lettre du 22 mars 1602. » Le roi donne l'ordre d'acheter plusieurs cabinets particuliers de médailles et d'antiquités, notamment ceux du sieur Curion et de François du Périer ; outre des monnaies romaines de la République et de l'Empire, il lui signale : « grand nombre de camayeux d'agathe et d'autres pierres fines contenant histoires, fables, triomphes, moralités des anciens Grecs et Romains ; le tout antique. Les douze premiers empereurs de bronze sur buste, assez grands, antiques ». Il est question de gemmes comprenant « cin-

quante petites figures en ronde bosse de pierres fines comme agathes, onices, jaspes, cornalines, hellietropes, presme »; de deux cents statues de marbre, d'un « *tir espine* » (tireur d'épine) de marbre, de 50 têtes de marbre et de « *plusieurs autres pièces, instrumans, vases, urnes, larmoirs, anneaux, pénates trouvés dans les monumans des anciens* ».

La mort subite de Henri IV vint brusquement arrêter les développements de la collection. Bagarris n'étant plus encouragé par les nouveaux maîtres du pouvoir, se retira en Provence, dès l'année 1612, et la charge d'Intendant du Cabinet demeura sans titulaire. Louis XIII, dans une lettre datée du 3 juillet 1638, à son frère Gaston, duc d'Orléans, avoue qu'en fait d'antiquités et de médailles, il voit « *peu de cette antienne* », et c'est pourquoi il envoie à Gaston une collection de vieilles monnaies récemment trouvées à Chantilly. Gaston d'Orléans, au contraire, se montrait un passionné pour l'art, les antiques et les curiosités. C'était le temps, d'ailleurs, où un autre collectionneur français, Fabri de Peiresc (1580-1637), posait les bases de la critique archéologique et donnait la première impulsion à un mouvement scientifique qui, désormais, ne devait plus s'arrêter.

Gaston n'avait que 22 ans lorsqu'en 1630 il faisait déjà venir de Rome, par l'intermédiaire de Claude Vignon, des antiquités renfermées dans cinquante-six caisses. Vers 1638, le duc d'Orléans charge Raphaël Trichet du Fresne de voyager à l'étranger pour lui recueillir des antiquités qu'il doit installer dans ses châteaux de Blois et du Luxembourg. Un touriste qui visita Blois, en 1739, raconte que le duc « *a logé ses antiques de marbre, de bronze et autres, dans la galerie de l'aile droite, longue de trois cents pas* ».

Quant à la collection royale, si elle paraît avoir momentanément cessé de s'accroître, son vieux fonds était si riche, qu'en 1644, lorsque l'intendance en fut rétablie et donnée à Jean de Chaumont, seigneur de Boisgarnier, elle passait encore pour une

des plus remarquables qu'on pût visiter. Mais l'événement qui la porta tout d'un coup au premier rang, et en fit désormais une collection sans rivale dans le monde, fut le legs de Gaston d'Orléans.

En 1660, ce prince, meilleur antiquaire que politique, mourait, léguant au roi Louis XIV, son neveu, toutes ses collections qui composaient, dit un contemporain, « un des plus riches cabinets de l'Europe ». Au mois de novembre 1661, Louis XIV accepta ce legs par lettres patentes enregistrées au Parlement seulement le 5 juin 1663. Dans ces lettres, le Roi proclame sa reconnaissance envers son oncle, pour « le don qu'il nous a fait, et à cette couronne, par l'un des articles de sondit testament, de toutes ses médailles d'or, d'argent et de cuivre, des pierres gravées, des antiques et autres raretez qui estoient à la garde du sieur Bruno, comme aussy de tous les livres de fleurs et d'oyseaux qu'il a fait portraire par Robert peintre, et tous les livres d'histoire et autres qui sont dans son Cabinet du palais d'Orléans, pour estre le tout, avec quelques boetes de cocquilles fort rares, mis dans nostre Cabinet du Louvre et servir à nostre divertissement... »

Le sieur Bruno dont il est question dans ce document était Benigne Bruno, seigneur de Montmuzar, qui remplissait les fonctions de Bibliothécaire du duc d'Orléans et de garde de son Cabinet de curiosités ; le roi le prit à son service et le chargea de dresser, des collections léguées, un inventaire qui nous est parvenu.

En 1662, c'est-à-dire presque en même temps que Gaston d'Orléans léguait son Cabinet, Hippolyte de Béthune, neveu de Sully, donnait de son vivant le sien à Louis XIV, et cet acte revêt à nos yeux un caractère d'autant plus noble qu'Hippolyte de Béthune refusa de se laisser tenter par l'or de la reine de Suède qui lui offrait cent mille écus de ses collections. Nous savons que ce cabinet renfermait, outre des livres, manuscrits et tableaux, « des statues et bustes de marbre et de bronzes antiques ».

Le Cabinet du Roi était alors installé dans une salle du Louvre, sous la garde de Bruno de Montmuzar, lorsqu'en novembre 1666, ce dernier y fut assassiné par un voleur. Cet événement donna à penser que la collection n'était pas suffisamment en sécurité au palais du Louvre, et on la transporta « en la rue Vivienne, auprès du logis de M. Colbert », où se trouvait déjà la Bibliothèque. Le successeur de Bruno fut Pierre de Carcavi, l'ami et le correspondant de Pascal, de Fermat et de Huygens; sous son impulsion active et grâce aux encouragements de Colbert, le Cabinet du Roi s'accrut chaque jour de nouvelles richesses rapportées de l'étranger par les ambassadeurs ou les voyageurs. Le marquis de Nointel, Antoine Laisné, Antoine Galland, M. de Monceaux, Paul Lucas, Petis de la Croix, le P. Wansleb, Jean Vaillant et vingt autres rapportèrent au Roi, de leurs missions ou de leurs voyages, des manuscrits et des curiosités ethnographiques, des bronzes, des médailles, des marbres, des inscriptions, des pierres gravées. En outre, on acheta successivement pour le Roi les collections de Loménie, comte de Brienne; de Huet, de Pierre Séguin, de Tardieu, d'Alexandre de Sève, de Le Charron, de Claude de Térouanne, de Lauthier d'Aix; cette dernière avait été formée d'une partie de l'ancien cabinet de Bagarris.

Sur le désir de Louis XIV, en 1684, Louvois, surintendant des Bâtiments depuis la mort de Colbert, fit transférer le Cabinet des Médailles et Antiques au palais de Versailles où on l'installa à côté des appartements royaux. Louis XIV, raconte le P. du Molinet, aimait à étudier et à passer en revue ses antiquités, ses pierres gravées et ses médailles; pendant qu'on les rangeait, il venait là, tous les jours, au sortir de la messe, jusqu'au dîner, « témoignant qu'il y avait d'autant plus de satisfaction, qu'il y avait toujours quelque chose à apprendre. » En même temps, il donnait des ordres pour qu'on ne négligeât aucune occasion d'acquérir les médailles, les camées, intailles et autres antiquités offrant quelque intérêt historique ou artistique. Il fit entourer les

plus beaux de ses camées de montures en or émaillé que nous pouvons encore admirer aujourd'hui. Nombre de collectionneurs de cette époque, dans le but, sans doute, de s'attirer la faveur royale, faisaient à Louis XIV des cadeaux pour son Cabinet : entre autres, le professeur Fesch, de Bâle, le premier président de Harlay, le duc de Valentinois, l'Électeur de Mayence qui lui offrit les armes et bijoux d'or du tombeau de Childéric Ier; l'un d'eux même, François de Camps, abbé de Signy, « était dans l'usage de donner tous les ans au Roi des étrennes assez singulières : c'était pour l'ordinaire quelques médailles qui pouvaient convenir au Cabinet de Sa Majesté. »

Pendant la minorité de Louis XV, les accroissements de la collection royale continuèrent tout aussi nombreux, tout aussi importants. En 1727, on acheta la collection de Mahudel formée en partie du célèbre cabinet d'antiquités de l'Intendant Foucault, mort en 1721; en 1730, entrèrent les suites rapportées d'Orient par Fourmont. A cette époque, le Cabinet des Médailles avait à sa tête Claude Gros de Boze dont l'activité rappelait Carcavi. Ce fut lui qui eut l'idée de ramener, de Versailles à Paris, la collection des médailles et des antiques afin de la rendre plus accessible aux savants. Le déménagement et le transfert commencés en 1720 ne furent achevés qu'en 1741, et encore, les pierres gravées devaient rester à Versailles jusqu'en 1791.

La rue Colbert qui fait communiquer la rue Richelieu avec la rue Vivienne était couverte, dans la partie qui aboutit à la rue Richelieu, d'une arcade au-dessus de laquelle se trouvaient de somptueux appartements habités par la marquise de Lambert qui y réunissait les beaux esprits de son temps : Silvestre de Sacy, La Mothe, Saint-Aulaire, Fontenelle. C'est dans ces vastes salons, attenant au palais Mazarin qu'on installa le nouveau Cabinet des Médailles. La plupart de nos médailliers actuels datent de cette époque et les connaisseurs les citent parmi les chefs-d'œuvre des meubles du style Louis XV. Vanloo, Natoire et Boucher furent

appelés à décorer les salles, et aux places d'honneur on installa deux tableaux représentant les portraits en pied de Louis XIV et de Louis XV, qui devaient être détruits en 1793.

Gros de Boze, fatigué par l'âge, s'adjoignit pour l'aider dans le classement des séries de médailles et d'antiquités, l'abbé J.-J. Barthélemy qui devait s'immortaliser en écrivant le Voyage du jeune Anacharsis *et dont on voit, dans notre Grande Galerie, un admirable buste en marbre par Houdon. Sous la direction de cet illustre savant qui succéda à Gros de Boze en 1754, le Cabinet du Roi s'enrichit de suites importantes en tête desquelles il faut placer celles dont le comte de Caylus, un des antiquaires qui ont le plus contribué aux progrès des études archéologiques, fit don au Roi, en 1765. Cette collection de premier ordre, connue par la publication que Caylus en fit lui-même, se composait principalement d'antiquités égyptiennes, grecques et romaines.*

A la veille de la Révolution, en 1791, Louis XVI ordonna de transférer à Paris les camées et les intailles demeurés au palais de Versailles ; la collection s'était notablement accrue depuis 1741, surtout dans les séries modernes. On y remarquait, parmi les nouveautés, les gemmes magnifiques qui constituent l'œuvre de Jacques Guay, le protégé de Madame de Pompadour.

Au mois d'octobre 1790, en décrétant propriété nationale tous les biens des églises, l'Assemblée législative fournit au Cabinet des Médailles et Antiques du Roi l'occasion de s'enrichir dans des proportions extraordinaires aux dépens des trésors religieux. Malheureusement, dans les années qui suivirent, on ne se contenta pas de la spoliation légale ; on aliéna, on dispersa, on détruisit. La Révolution fut particulièrement néfaste aux objets d'art renfermés dans les églises ou les couvents ou dans les hôtels des émigrés, et les musées n'ont hérité que des débris échappés au vandalisme. De 1791 à 1794, quelques épaves seulement des richesses archéologiques des trésors de la Sainte-Chapelle, de la cathédrale de Chartres, de l'abbaye de Sainte-Geneviève, de l'abbaye de Saint-

Denis échouèrent au Cabinet des Médailles. Tandis que ces événements s'accomplissaient, Barthélemy, qui avait 77 ans en 1793, fut jeté en prison comme suspect ; cependant, au bout de quelques semaines, il fut mis en liberté sur l'ordre du ministre Paré, qui s'honora dans cette circonstance. Quand l'ère de la Terreur fut close, les victoires de nos soldats à travers l'Europe enrichirent le Cabinet des Médailles des trésors dont Napoléon exigeait la livraison comme contribution de guerre en nature; les traités de 1815 nous obligèrent à de douloureuses restitutions.

Parmi les acquisitions et autres accroissements du Cabinet des Médailles, dans le cours du XIXe siècle, nous signalerons plusieurs diptyques en ivoire romains et byzantins; des colliers et bijoux gallo-romains trouvés à Naix (Nasium); *les monuments égyptiens rapportés par Cailliaud de ses voyages à Thèbes et à Méroé; le trésor d'argenterie trouvé à Berthouville (Eure) dans les ruines du temple de Mercure Canetonnensis; des vases peints de la collection d'Edmond Durand. De 1845 à 1848 viennent coup sur coup: la donation par le prince Torlonia de vases peints étrusques; le legs Henri Beck comprenant plusieurs beaux camées et un bijou en émail attribué à Benvenuto Cellini; l'acquisition de quelques beaux camées et celle du trésor mérovingien de Gourdon (Côte-d'Or); le don de bronzes gallo-romains par Prosper Dupré. En 1862, c'était la donation des collections célèbres que le duc de Luynes avait rassemblées dans son château de Dampierre et qui forment présentement une salle spéciale au Cabinet des Médailles.*

Par suite de ces accroissements incessants, le local affecté, depuis le règne de Louis XV, à nos collections, si admirable qu'il fût comme décoration et comme agencement, était devenu trop étroit : il fallut songer à déménager. Ce fut une fâcheuse nécessité, et ceux qui ont connu l'ancien Cabinet des Médailles et son élégance et ont vécu avec ses souvenirs, le regrettent toujours. Quoi qu'il en soit, c'est depuis l'année 1865 que le Cabinet est installé, provisoirement, dans le vaste local qu'il occupe aujourd'hui, et qui

n'est qu'une sorte d'enclave au milieu du Département des Imprimés de la Bibliothèque nationale. Dans un avenir qu'on peut dire, à présent, très prochain, le Cabinet des Médailles sera transféré dans une autre partie de la Bibliothèque, celle qu'on bâtit actuellement le long de la rue Vivienne. Rien ne sera négligé pour aménager les collections d'une manière digne de leur importance et des grands souvenirs historiques qui s'y rattachent.

L'exemple du duc de Luynes toucha d'autres grands amateurs et développa une sorte de contagion de désintéressement. Dès 1865, le vicomte de Janzé léguait au Cabinet la plus grande partie de ses antiquités, toutes des pièces de choix. L'année suivante, c'était un legs du duc de Blacas. En 1869, l'Empereur Napoléon III qui avait déjà donné antérieurement la collection numismatique formée par Saïd Pacha, offrit au Cabinet les splendides médaillons d'or du Trésor de Tarse. En 1874, le commandant Oppermann nous fit, à son tour, abandon de ses collections de bronzes et de terres cuites, où se trouvent plusieurs monuments de première importance pour l'histoire de l'art classique.

En 1878, et dans les années suivantes, on fit l'acquisition de statuettes de bronze gallo-romaines trouvées à Reims; d'environ 3 000 stèles puniques découvertes à Carthage par M. E. de Sainte-Marie; de plus de 300 inscriptions latines trouvées par le R. P. Delattre à Carthage. Le baron Jean de Witte offrit le merveilleux camée qui représente Mélampos et les Prœtides, avec un bracelet d'or sur lequel figurent les divinités des jours de la semaine. En 1899, enfin, c'était le legs de G. Crignon de Montigny, tandis que, presque au même moment, un amateur des plus experts, M. O. Pauvert de La Chapelle, donnait au Cabinet des Médailles la belle collection de gemmes antiques à laquelle son nom restera toujours attaché.

Le lecteur a pu remarquer que dans cette énumération rapide et sèche à laquelle nous avons dû nous borner, il n'a pas été parlé des accroissements des séries numismatiques. Ici encore, la liste serait

longue de ces généreux amateurs auxquels le culte de la science et de l'art a inspiré l'idée patriotique de suppléer à l'insuffisance de nos ressources budgétaires. Mais nous nous réservons de citer leurs noms et de leur témoigner notre reconnaissance dans un Guide *spécialement destiné aux collections de monnaies et médailles. Le présent volume, en effet, comme l'indique son titre, est exclusivement réservé aux* Antiques et objets d'art. *A moins de trop abréger ou de faire un volume très incommode, il n'était pas possible de donner, ici, aux suites de monnaies antiques, médiévales et modernes, aux jetons et aux médailles artistiques, la place qu'elles doivent revendiquer légitimement. Le* Guide *qui leur sera réservé ne tardera pas à paraître.*

Le Catalogue *rédigé par A. Chabouillet en 1858, pour remplacer celui de Marion de Mersan, remonte à une date où le Cabinet des Médailles n'occupait pas encore l'emplacement d'aujourd'hui: l'installation nouvelle l'avait rendu, dès 1865, très incommode pour les visiteurs de nos galeries. En outre, les fonds de Luynes, de Janzé, Oppermann, les dons, legs et accroissements divers qui sont survenus postérieurement, n'avaient pu, par conséquent, y prendre place et n'étaient pas signalés au public. C'est pour remédier à ces inconvénients qu'en 1867 et 1889, à l'occasion des Expositions universelles, furent successivement rédigées deux* Descriptions sommaires *rapidement épuisées et, d'ailleurs, reconnues insuffisantes. Le présent* Guide, *composé à l'occasion de l'Exposition de 1900, est beaucoup plus développé, mais il ne fait toutefois, lui-même, qu'indiquer ou décrire les monuments les plus importants et les plus dignes d'attention pour le grand public: il ne saurait tenir la place des catalogues spéciaux et techniques de chaque série, qui sont en cours de publication.*

E. B.

15 avril 1900.

EXTRAIT DU RÈGLEMENT

———

Les salles d'exposition du Cabinet des Médailles sont ouvertes aux visiteurs, les mardis et vendredis de chaque semaine, de 10 heures à 4 heures.

LE GRAND CAMÉE
(Voir p. 170).

GUIDE ILLUSTRÉ

AU

CABINET DES MÉDAILLES

ET ANTIQUES

I

REZ-DE-CHAUSSÉE, ESCALIER, VESTIBULE

REZ-DE-CHAUSSÉE

A l'*entrée*, le long des degrés, à droite, est encastrée dans le mur une inscription latine du commencement de l'ère chrétienne, mentionnant l'érection de deux *tribunalia* (sortes d'estrades) aux dieux Apollon et Veriugodumnus par le Gaulois Setubogius, fils d'Esuggius, pour le salut et la victoire de l'empereur. Trouvée à Saint-Acheulles-Amiens en 1678 (fig. 1) — A gauche, autre inscription latine : dédicace d'un monument à Mithra,

Fig. 1.

restauré en exécution de l'ordre qui en fut donné dans une apparition de ce dieu à Victorinus, esclave de l'empereur (vers 184 après J.-C.).

A l'entrée du *poste du gardien,* un cadre renfermant trois inscriptions thibétaines. Sur la première, rapportée en 1847 par les PP. Huc et Gabet, missionnaires catholiques au Thibet, on lit l'invocation bouddhique : « Om ! Mani Padmé ! Om. Salut, perle (renfermée) dans le lotus ! Salut ! » Les deux autres proviennent de la mission Dutreuil de Rhins et ont été transmises par le Ministère de l'Instruction publique en 1893.

Dans la *petite pièce* où est le dépôt des cannes et parapluies, c'est-à-dire à gauche de l'entrée et faisant pendant au poste du gardien, sont placées des inscriptions diverses :

Presque en face de l'entrée, stèle égyptienne sur laquelle est gravé en caractères hiéroglyphiques un hymne à Osiris (XVIIe siècle avant J.-C.). — Au-dessous, inscription en caractères géorgiens du XIIe siècle de notre ère, rapportée par M. J. de Morgan et transmise en 1887 par le Ministère de l'Instruction publique. — Plusieurs inscriptions grecques, rapportées par Peyssonnel de ses fouilles de Cyzique, et données au Roi en 1749 : elles contiennent des listes de magistrats de cette ville, à diverses époques. — Stèles et inscriptions en caractères himyaritiques (écriture primitive de l'Arabie méridionale) ; l'une d'elles, don du baron Delort de Gléon (1879), est une dédicace au dieu Athtar, de Dhaiban, par Ilscharah Yahdoub, roi de Saba. La plupart des autres ont été données en 1879 par Albert Goupil. — Deux inscriptions arabes, l'une funéraire, l'autre relative à la construction d'une mosquée. — Inscription indienne, en caractères

dévanagaris, trouvée dans un tope à Manikiala (Pendjab) par le général Court, et donnée par lui au Roi, en 1838.

Une dizaine d'urnes funéraires romaines alignées sur le sol. L'une d'elles (fig. 2), au nom d'une femme nommée

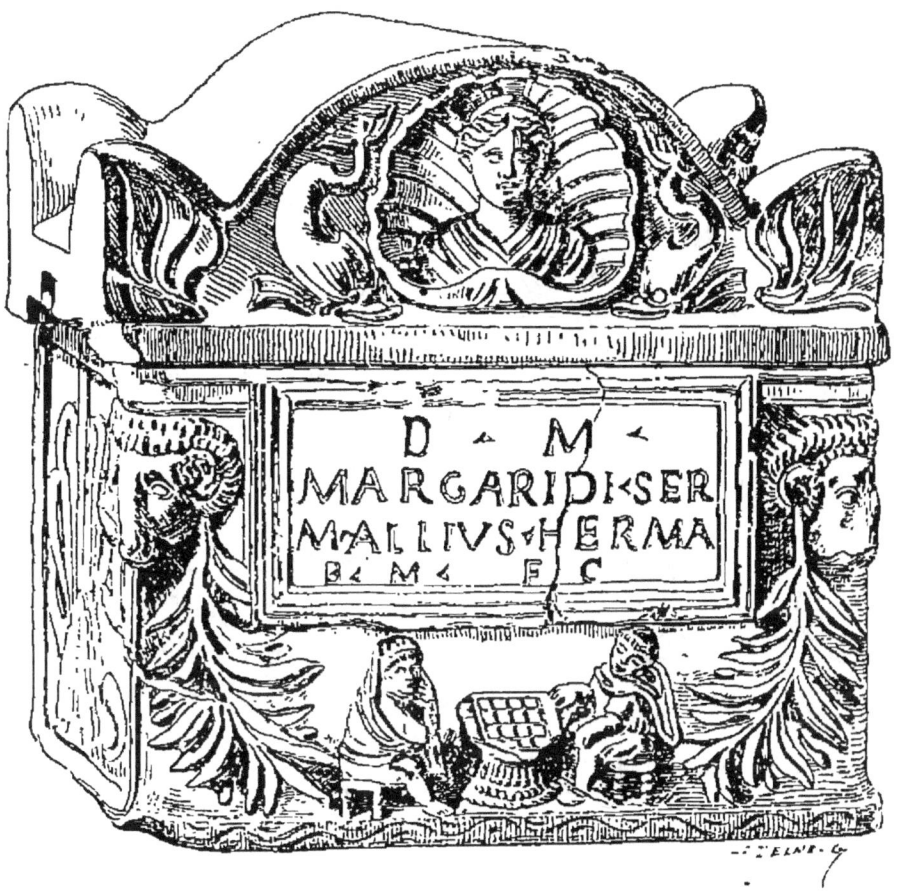

Fig. 2.

Margaris, est décorée d'un bas-relief dont la scène principale représente le jeu des latruncules (sorte de jeu de dames).

Sur des gradins ou encastrées dans le mur, 112 épitaphes funéraires romaines en marbre, découvertes en 1880, à Carthage, dans un cimetière d'esclaves de la maison impé-

riale, au cours des fouilles dirigées, sous l'inspiration du cardinal Lavigerie, par le R. P. Delattre, chapelain de Saint-Louis de Carthage. — Sous la fenêtre, suite d'ex-votos puniques, à Tanit et à Baal-Hammon, choisis parmi plusieurs milliers du même genre que possède le Cabinet des Médailles et qui proviennent des fouilles exécutées à Carthage par M. E. de Sainte-Marie en 1874 et par MM. S. Reinach et E. Babelon en 1884 (fig. 3). — Grande stèle funéraire de L. Nasidienus, tribun de la XIII^e légion. — Inscription grecque de Cyzique en l'honneur de Caius Pistus, vainqueur dans différents jeux. — Inscriptions votives à Borvo et à Damona, trouvées à Bourbonne-les-Bains, en 1874, dans les travaux d'agrandissement de l'établissement thermal de cette ville.

Fig. 3.

Au milieu de cette série d'inscriptions, d'épitaphes et d'ex-votos, on distingue une pierre de grandes dimensions (haut., 76 cent.) trouvée près de Souk-el-Kmis (au lieu dit Henchir-Dahla), sur la route de Carthage à Bulla Regia. Sur cette pierre, sont gravées, en lettres très fines, une supplique adressée à l'empereur Commode par les colons d'un domaine impérial, le *saltus Burunitanus*, et la réponse de

l'empereur à ces réclamations. Les colons se plaignent des mauvais procédés des régisseurs (*conductores*) à leur égard, notamment de l'un d'eux appelé Allius Maximus ; leurs corvées ont augmenté ; on les a torturés, jetés en prison, et le procurateur du *tractus* de Carthage, informé, n'a pas osé réprimer ces abus. Les colons s'adressent donc directement à l'empereur, et Commode répond que désormais on aura seulement le droit d'exiger des plaignants ce que prescrit la *lex Hadriana*. Les colons ayant ainsi obtenu justice, élèvent un monument par reconnaissance et pour garantie de leurs droits.

A gauche, fragment d'une inscription provenant d'un monument érigé par la *civitas Tigensium (Thiges)* au fameux jurisconsulte L. Iavolenus Priscus, légat de Numidie (trouvée à Gourbata, entre Tozeur et Gafsa, en 1894). — Au-dessous, grande plaque de bronze, fondue en 1564, et provenant de l'ossuaire de Morat. On y lit deux inscriptions, l'une en latin et l'autre en allemand, commémoratives de la victoire remportée par les Suisses sur Charles le Téméraire, le 22 juin 1476. Ce monument de la bataille de Morat a été rapporté à la suite de la conquête française en 1798. L'inscription allemande se traduit ainsi : « Cet ossuaire est celui de l'armée bourguignonne, taillée en pièces devant Morat, en l'an 1476, par la Confédération, avec l'assistance divine. Cette grande défaite arriva le jour des 10,000 chevaliers. Maître Pierre de Beren m'a fondu en 1564. »

En sortant de la petite pièce que nous venons de parcourir, le visiteur trouve, immédiatement à gauche, une sorte de grande *loggia* carrée, célèbre sous le nom de *Chambre des Rois* ou *Salle des Ancêtres*. Ce monument égyptien a été rapporté de Karnak (Égypte) par Prisse d'Avennes, en 1843. Les pa-

rois en sont garnies d'inscriptions hiéroglyphiques et de bas-reliefs dont l'ensemble constitue un hommage rendu par Toutmosis III (XVIII^e dynastie) aux rois ses prédécesseurs.

Au milieu de la muraille qui fait face à la porte d'entrée,

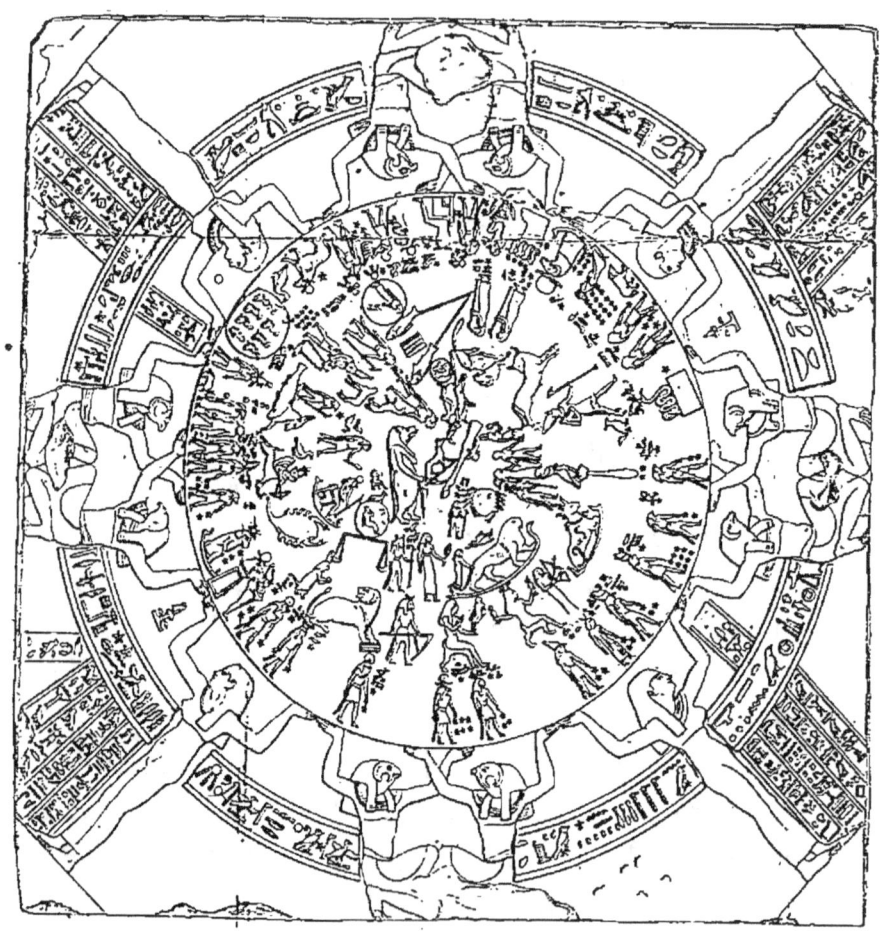

Fig. 4.

se trouve le fameux planisphère connu sous le nom de *Zodiaque de Denderah* (fig. 4. Un excellent moulage est au musée du Louvre). Ce monument a perdu le prestige de la

haute antiquité que les premiers égyptologues lui avaient attribuée : il ne remonte pas au delà de l'époque des Ptolémées ou même des premiers Césars. C'est un tableau du ciel stellaire, tel que le symbolisaient les Égyptiens de cette époque. Il provient du plafond de la seconde salle du temple d'Osiris à Denderah. Signalé par Desaix lors de sa campagne dans la Basse-Égypte, il fut rapporté en France seulement en 1821.

Au-dessous du Zodiaque, une baignoire en porphyre, de travail romain, provenant de l'abbaye de Saint-Denis. Des baignoires analogues ont été employées à baptiser par immersion. La tradition de Saint-Denis prétend que dans celle-ci, saint Martin aurait reçu le baptême des mains de saint Hilaire. — Sur la même paroi que le Zodiaque, à la droite de ce monument, une grande stèle grecque représentant, en haut relief, un Satyre qui s'appuie sur une branche de lierre (ses pieds de bouc manquent) : rapportée d'Asie-Mineure au XVIIIe siècle (fig. 5).

Fig. 5.

A la gauche du Zodiaque, des stèles et des bas-reliefs égyptiens, parmi lesquels un fragment de l'Ancien Empire avec

scènes de la vie domestique. — Sur une stèle du Nouvel Empire, scènes d'adoration à Osiris et Harmakhis, Anubis et Hathor. — Une autre, provenant de Tell el-Amarna, représente le roi Aménophis IV, de la XVIIIe dynastie, en adoration devant le disque solaire dont les rayons sont munis de bras (mission Prisse d'Avennes, en 1843). — Au-dessous, une inscription grecque : décret du sénat et du peuple de Cyzique, autorisant les prêtresses de Cybèle à élever une statue de bronze à une de leurs compagnes.

En arrivant *à l'entrée de l'escalier* qui monte aux galeries du Département des Médailles, on voit, encastrée dans la muraille, à gauche, une inscription trouvée à Lambèse (Algérie). Elle contient une liste des sous-officiers de la IIIe légion Augusta ayant contribué à l'érection de statues dorées des empereurs. — De chaque côté de la porte de cet escalier, deux têtes assyriennes en bas-relief, provenant des fouilles de Botta à Khorsabad, près Ninive, et données par le Ministère de l'Instruction publique en 1843 et 1846. — Au-dessous, deux urnes funéraires d'enfants : à gauche, celle de Ti. Claudius Victor, mort à sept ans ; à droite, celle de S. Afranius Augazons, mort à six ans. — Plus loin, épitaphe d'un décurion d'Ostie. — Inscription trouvée en Tunisie et provenant du piédestal d'une statue de L. Sisenna Bassus ; elle nous apprend que ce personnage avait légué 22,000 sesterces à sa ville natale pour que, du revenu de cette somme, il lui fût élevé, tous les sept ans, une statue du prix de 3,200 sesterces. — Fragment de la borne milliaire placée au LXXXVIe mille de la voie de Carthage à Théveste, route tracée sous Hadrien, l'an 194.

ESCALIER

Le long de l'escalier conduisant aux galeries du Cabinet des Médailles, sont encastrées dans le mur des inscriptions grecques, coptes, phéniciennes et latines ; quelques-unes sont chrétiennes.

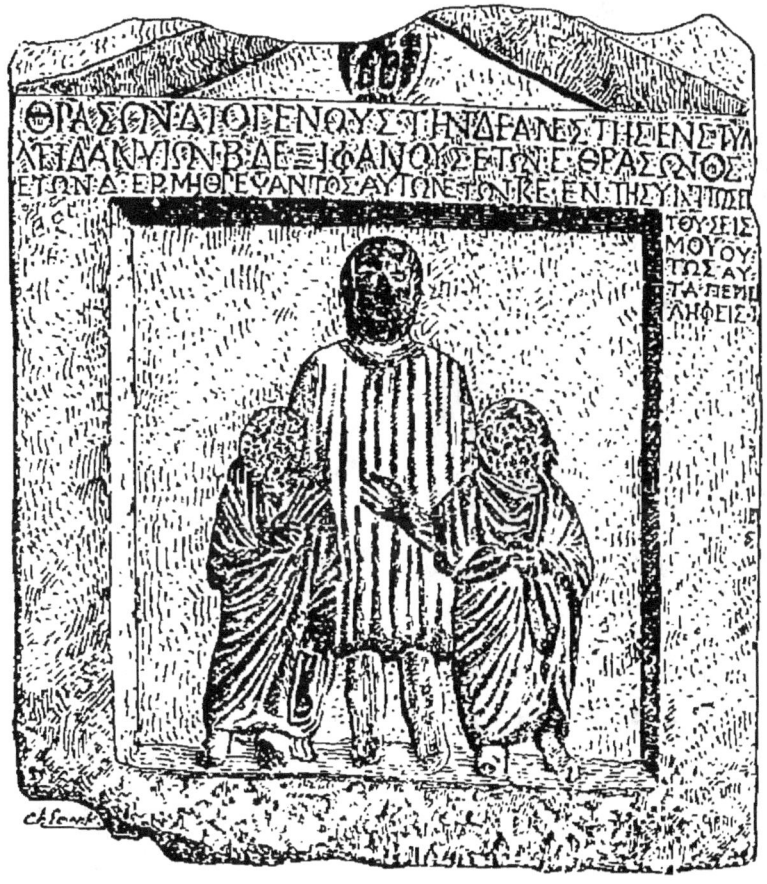

Fig. 6.

Nous signalerons particulièrement, *à gauche du visiteur* qui

monte : Stèle funéraire trouvée à Nicomédie par Peyssonel en 1749 : Thrason, fils de Diogène, consacre ce monument à la mémoire de ses deux fils et de leur précepteur, morts dans un tremblement de terre ; l'inscription est accompagnée d'un bas-relief représentant les victimes (fig. 6). — Stèle funéraire rapportée aussi d'Asie Mineure par Peyssonel : on y voit, en bas-relief, un personnage debout tenant une torche et s'appuyant sur un cippe ; une inscription métrique nous apprend que ce monument fut élevé par Ounion à un certain Dionysios, né à Apros (Thrace), qui, ayant quitté la profession de matelot, périt néanmoins dans un naufrage. — Stèle funéraire avec bas-relief, en l'honneur d'un certain Menios, de sa femme et de son fils. Le bas-relief représente Menios étendu sur un lit et couronné par un personnage debout à côté de lui. Menios couronne lui-même sa femme ; à gauche, se tient leur fils et une esclave. — Stèle avec inscription en l'honneur du rétiaire Euphratès ; le bas-relief représente Euphratès debout, à demi-nu, tenant son poignard et son trident (trouvée par Vattier de Bourville,

Fig. 7.

près de Salonique; acquise en 1847). — Stèle funéraire, probablement attique, avec bas-relief et inscription, dédiée à Hécaté par Théodoros. Le bas-relief représente un homme debout donnant la main à un personnage assis : style remarquable.

Grande stèle sans inscription trouvée à Sidon, et donnée par L. Batissier en 1847; dans un édicule rectangulaire, une femme de face, tutulée, tenant la main droite levée et ouverte; au-dessus, un fronton en forme de coquille (fig. 7). — Stèle trouvée probablement à Smyrne par Peyssonel en 1749 : elle contient un bas-relief avec inscription constatant que le peuple a consacré ce monument à un certain Ménandre qui s'y trouve représenté avec ses deux enfants (fig. 8).

Fig. 8.

— Grande inscription trouvée à Cymé par Peyssonel (les premières lignes sont mutilées) : décret du sénat et du peuple de Cymé (Eolide) en l'honneur du Romain

Lucius Vaccius Labéon, ami et bienfaiteur de la ville. Dialecte éolien; commencement de l'ère chrétienne. — Inscription fragmentée, ayant formé la base d'une statue élevée par la ville de Paros à Aurelia, fille de Théodotos et femme de Protogène, prêtre du dieu Cabarnos (IIIe siècle de notre ère).

De l'autre côté de l'escalier, c'est-à-dire *à droite du visiteur* qui monte, nous signalerons, parmi les inscriptions encastrées dans la muraille :

Épitaphe de la chrétienne Barbara, trouvée en 1753, dans le faubourg Saint-Marceau, à Paris. — Épitaphe de la chrétienne Aprilia, trouvée à Bône (Algérie); elle est datée de l'an 24 (= 557 de J.-C.) de l'ère carthaginoise inaugurée en Afrique par Justinien, après que Bélisaire eut reconquis cette province sur les Vandales. — Stèle funéraire grecque, érigée par une femme, Harmonia, à la mémoire de son mari Ajax et de son fils, tous deux ensevelis dans le même tombeau; le bas-relief qui accompagne l'inscription représente un repas funèbre auquel participent six personnages. — Épitaphe païenne de Livia Heraïs, morte à onze ans.

Le long des degrés de l'escalier, à gauche, groupe d'inscriptions données par Edmond Le Blant en 1895 et 1897. L'une d'elles contient une liste de *vigiles* de Rome, vers le IIIe siècle de notre ère. — Plus haut, série d'inscriptions latines funéraires ou votives. Quelques-unes ont été données par la Société constituée vers 1855, sous la présidence de Dureau de La Malle, pour exécuter des fouilles sur l'emplacement de Carthage. — Stèle funéraire grecque portant le nom de femme *Melitta*, et ornée d'un grand et remarquable bas-relief de style attique à deux personnages (fig. 9). —

Cadran solaire trouvé à Délos, et donné par l'architecte Mauduit en 1814 : auprès du trou où était fixée l'aiguille perpendiculaire, on lit les initiales du nom d'Apollon : ΑΠΟΛ. — Trois inscriptions coptes acquises de la collection de Thédenat du Vent, vendue en 1824. L'une est l'épitaphe funéraire d'un certain Apa Johannes ; la seconde est l'épitaphe d'une jeune fille nommée Marie ; la troisième est une formule de prière.

Sous la fenêtre, quatre inscriptions phéniciennes. L'une, trouvée à Malte en 1761, mentionne la consécration d'un temple ; une autre, donnée par M^{me} H. Cornu, en 1865, est un ex-voto à Tanit et à Baal Hammon, de Carthage.

Fig. 9.

Plus loin, en montant, une inscription métrique en dialecte dorien, composée de trois distiques. Elle célèbre les mérites d'Orrippos que ses compatriotes, les habitants de Mégare, louent de ses victoires aux jeux olympiques et des services qu'il a rendus à sa patrie sur le champ de bataille. Cette inscription, trouvée à Mégare en 1769, par le marin français Bassinet d'Augard, fut donnée par lui à Calvet, médecin d'Avignon, qui lui-même en fit présent au Roi.

De chaque côté de la fenêtre, deux grandes urnes étrusques de la forme appelée *bottina* (petit tonneau), trouvées en 1835 par le prince Torlonia dans les fouilles de son duché de Céri et données par lui en 1845. La panse est cannelée et décorée, vers la partie supérieure, d'une bande d'ornements et de sphinx; vers le pied du vase, bandes de méandres. Terre rouge. Haut. 1m,08.

VESTIBULE

En face de la porte d'entrée, un petit autel élevé par L. Caecilius Urbanus, attaché au service de santé de la légion III Augusta, en l'honneur de Septime Sévère et de ses fils, à l'occasion de la construction de la pharmacie du camp de Lambèse. Rapporté de Lambèse, en 1853, par L. Renier. — A gauche de cet autel, une stèle en porphyre, avec inscription grecque en l'honneur du gymnasiarque Baton; les huit premières lignes manquent. Cette inscription, probablement contemporaine de Ptolémée Philométor, vient de l'île de Théra, où elle fut copiée par Cyriaque d'Ancône dès le milieu du XVe siècle. — A droite, autre petite stèle, en

marbre rouge, avec inscription grecque relative à l'administration d'un temple. Provient de Délos. — Plus à droite, une règle en basalte, portant le nom de Darius en caractères cunéiformes et provenant des ruines de Persépolis. C'est une coudée perse, un peu fragmentée, et mesurant 523 millimètres, au lieu de 540, longueur normale approximative. Legs de Silvestre de Sacy. — Au-dessus, inscription gravée sur une plaque de bronze trouvée à Bourbonne-les-Bains en 1875 : ex-voto à la déesse Damona par une femme, Claudia Mossia et son fils C. Julius Superstes.

II

GRANDE GALERIE

Dans cette galerie se trouvent les principaux médailliers, ainsi que la plupart des vitrines contenant les antiquités, les camées, les intailles et un choix de monnaies et de médailles de tous les pays et de toutes les époques.

Du côté des fenêtres et adossés au mur, six médailliers dorés, du temps de Louis XV, reposant sur des consoles. Au fond de la salle, deux autres médailliers dorés, plus grands que les six premiers, mais de même époque et de même style. Le long du mur qui fait face aux fenêtres, de grandes vitrines renfermant des antiquités. De chaque côté de la porte d'entrée, deux autres vitrines d'antiquités. Le milieu de la galerie est occupé par une suite de meubles formant médailliers et vitrines.

La *première vitrine à gauche,* entre la porte d'entrée et la fenêtre (vitrine XIX) renferme des objets d'argenterie, des terres cuites et quelques monuments en pierres fines. Les objets d'argent les plus importants sont les suivants :

2875. **Grand plateau d'argent** (*missorium*) décoré d'un bas-relief, représentant *Briséis rendue à Achille par Agamemnon* (fig. 10). Achille, assis, les pieds posés sur un *subsellium*, tient de la main gauche sa lance, et de l'autre fait un geste d'acquiescement au discours d'Ulysse. Le roi d'Ithaque,

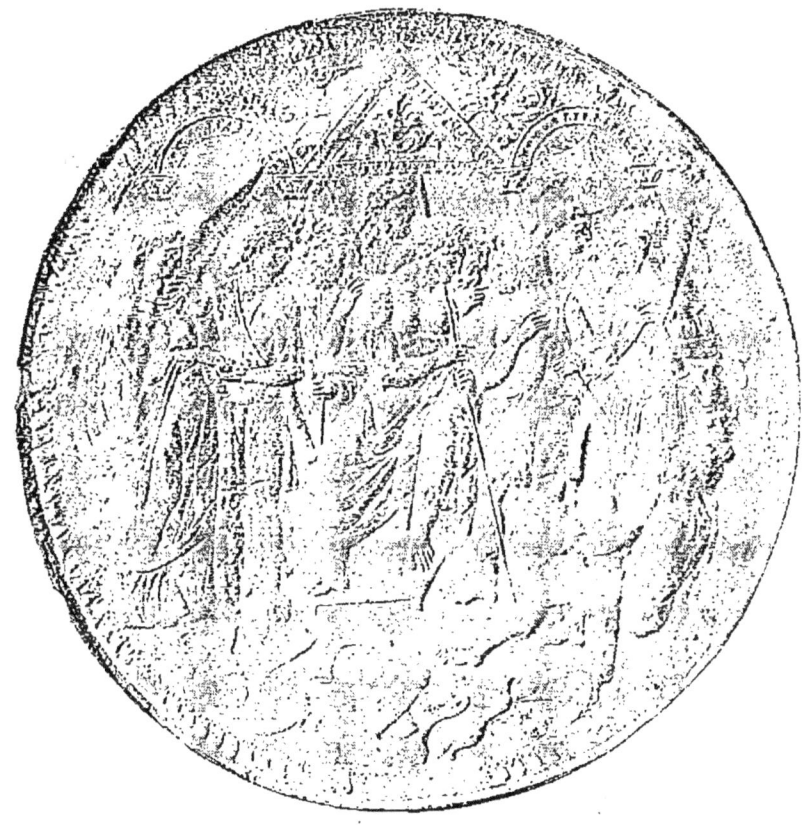

Fig. 10.

vêtu d'une tunique courte, coiffé du *pilos*, tient de la main gauche son épée dans le fourreau, tandis qu'il met la droite sur sa poitrine comme pour ajouter de la force à sa harangue. A la droite du fils de Pélée s'avance Briséis con-

duite par Antiloque. Derrière le siège d'Achille, deux rois grecs; le plus près d'Antiloque est Nestor son père, qui, courbé par les ans, s'appuie sur un bâton; le plus près d'Ulysse est Diomède. A gauche d'Ulysse, deux guerriers grecs casqués et revêtus de leurs armures, tandis que les chefs ont tous la tête nue. Celui qui est le plus en vue, sans doute un héraut d'Agamemnon, tient une longue trompette; derrière lui, une table sur laquelle sont placés un vase et les talents d'or indiqués par Homère parmi les dons d'Agamemnon à Achille. A la gauche d'Achille, et au-dessous de ce dernier groupe, Phénix, son vieil ami et son mentor, assis sur une pierre, se tenant le genou à deux mains. Au pied du siège d'Achille, des armes qui, sans doute, font partie des présents du Roi des rois. Le fond de la composition est occupé par un édifice à trois portiques, au milieu duquel paraît un personnage dominant toute la scène; c'est Agamemnon qui ordonne la remise de ses présents et la restitution de Briséis à Achille. Le plateau est muni d'un pied circulaire peu élevé. Traces de dorure. Diam. : 70 cent. Poids : 10 kilog. 300. Ce plateau de table, de la basse époque romaine, a été trouvé dans le Rhône, non loin d'Avignon, en 1656; les anciens antiquaires le désignèrent longtemps sous le nom de *Bouclier de Scipion*, parce qu'on croyait y reconnaître l'anecdote bien connue de Scipion l'Africain rendant à son mari une jeune captive que les soldats romains avaient amenée à leur général.

2875 *bis*. **Grand plateau d'argent** (*missorium*) orné d'un bas-relief représentant *Hercule jeune étouffant le lion de Némée*. Derrière le groupe, un vase placé sur un cippe; du côté

opposé, un arbre fruitier. A l'exergue, les armes d'Hercule : massue, arc et carquois. Basse époque romaine. Ce plateau a fait partie de la collection du marquis Carlo Trivulzio (+ 1789) à Milan. Acquis à la vente de la collection Eugène Piot, en 1890.

2875 *ter*. **Grand plateau d'argent** (*missorium*). Au centre, une étoile gravée, inscrite dans un bandeau annulaire qui porte la légende suivante : ✝ **GEILAMIR REX VANDALORVM ET ALANORVM.** Pied annulaire. Diam. 50 cent. Poids : 3kg,030. Ce monument a été trouvé le 20 janvier 1875, avec le suivant et quelques autres objets moins importants, dans la vallée de Feltre, province de Bellune, au-dessus du village d'Arten, au lieu dit *Canaletto*. Le dernier roi des Vandales et des Alains, Geilamir, dont le nom, inscrit sur ce plateau, lui donne toute son importance, régna de 530 à 534. Acquis à la vente de la collection du baron Jérôme Pichon en 1897.

2875 4. **Plateau d'argent** (*missorium*). Le sujet, travaillé au repoussé et repris à la pointe, représente les *Amours de Vénus et Adonis*. Adonis, debout, les jambes croisées, s'appuie sur un épieu de chasse ; son chien est assis derrière lui. Vénus, debout en face d'Adonis, tient une fleur de la main droite ; un petit Amour est à ses pieds. Diam. 29 cent. Poids, 853 gr. Basse époque romaine. Trouvé, avec le *missorium* précédent, dans la vallée de Feltre (Italie) et acquis à la vente de la collection Pichon, en 1897.

2875 5. **Grand plateau d'argent** (*missorium*) dénommé autrefois *Bouclier d'Annibal*. Il est décoré d'une sorte de médaillon central entouré de rayons divergents dans tous les sens, comme les rayons solaires. Dans ce médaillon, un

lion de profil au pied d'un palmier. En exergue, une patte de chèvre. Découvert en 1714 par un fermier de la terre du Passage, en Dauphiné, ce plateau fut acquis par Gros de Boze en 1736, pour le Cabinet du Roi ; on y voyait alors un travail carthaginois, d'où l'idée que ce monument « pouvoit bien avoir appartenu à Annibal et estre une offrande qu'il auroit faite, après son passage du Rhone, à quelque divinité des environs. » C'est, en réalité, un plateau de table du vie siècle de notre ère. Au revers, on remarque deux *graffiti*; l'un est la mention du poids : *XXXIII libræ;* l'autre est un groupe composé de onze grands caractères cursifs d'écriture mérovingienne, entre deux croix : + AGNERICO SOM +. On est fort tenté de reconnaître ici le nom du patrice Agnéricus, gouverneur du pays de Vienne (Dauphiné) vers le commencement du viie siècle.

2876. **Disque ou plateau de bronze**, plaqué d'argent; le milieu ou ombilic est décoré d'un *emblema* estampé, dont le sujet est le combat d'un cavalier (peut-être un empereur) avec une bête féroce. Une Victoire apporte au vainqueur une couronne. Sur le bord extérieur, combats d'animaux, masques et attributs bachiques, en relief.

2881. **Coupe d'argent doré**, de travail perse de l'époque sassanide, décorée d'un sujet en bas-relief (fig. 11). Le milieu est occupé par une figure de la déesse asiatique Nanæa ou Anaïtis, assise sur l'animal fantastique appelé *marticoras* par les auteurs anciens. Autour du groupe central, huit personnages affrontés deux à deux symétriquement : c'est le cortège des hiérodules (prêtres et prêtresses de la déesse). Ils portent des offrandes ou des instruments du culte en exécutant une danse choragique.

Le groupe du haut est dominé par la figure symbolique du dieu Mên ou Lunus (buste humain dans un croissant). Les deux hiérodules en adoration devant lui sont vêtus d'une tunique sur laquelle s'enroule la ceinture à bouts flottants appelée *kosti*. Celui de gauche est, en outre, coiffé

Fig. 11.

d'une tiare ronde d'où pendent les extrémités flottantes d'une bandelette et il tient un seau analogue au *hovan* des Mazdéens. Le groupe d'en bas, composé de deux femmes, est également surmonté du buste du dieu Mên ; elles portent la coiffure à bandelettes flottantes ; celle de

gauche tient une patère remplie de fruits. Les groupes latéraux sont composés chacun d'un homme imberbe (sans doute un eunuque) et d'une femme. Les hommes tiennent, l'un, une branche de lotus et un oiseau (colombe ?), l'autre un long bâton et un pyrée ou *atech-gah* portatif sur lequel brûlent des parfums. Les femmes qui leur font face sont voilées; dans leurs mains, un encensoir à couvercle ajouré, une patère à godrons (la *pialet*, dans laquelle les Parsis font des offrandes de lait), une sorte d'étui allongé et souple qui semble être en cuir gaufré et une pièce d'étoffe ou *mappa*. Diam. 25 cent.

2882. **Coupe d'argent perse**, de l'époque sassanide, décorée d'un sujet en bas-relief doré et niellé : un tigre marchant au milieu de lotus qui croissent au bord d'un fleuve. Diam. 25 cent.

2880. **Aiguière en argent**, de l'époque sassanide, la panse ornée de sujets symboliques. Sur chacune des deux faces, groupe de deux lions qui se croisent pour s'élancer en sens contraire; sur l'épaule de chacun de ces lions, une étoile. Les deux groupes sont séparés, d'un côté, par la représentation de l'arbre sacré verdoyant nommé *hôm*, de l'autre, par deux tiges desséchées du même arbre. L'anse de l'aiguière a disparu.

2884. **Aiguière en argent**. On lit sur le col, en caractères niellés, la formule votive : VIVAS IN CHRISTO, QVINTA (Vase chrétien du IVe siècle).

2870. **Statuette en argent**, représentant Sophocle assis, tenant un *volumen* des deux mains. Le siège est porté sur quatre pieds façonnés en griffes de lion. Trouvée à Bordeaux en 1813. On a conjecturé que l'artiste de cette intéressante

figurine a voulu rappeler le triomphe de Sophocle lorsque, traduit devant les juges de la *phratria* à laquelle il appartenait, il lut, pour toute défense, des vers de son *Œdipe à Colonne*.

2878. **Patère d'argent**, décorée, à l'extérieur, d'un bas-relief ciselé représentant des danses bachiques où l'on remarque Pan au milieu des Ménades, avec des fruits, des masques siléniques, des thyrses, des syrinx, des boucs et des vases à boire. Diam. 9 cent.

2879. **Gobelet d'argent** dont la surface externe est décorée de bas-reliefs partagés en deux groupes représentant un pyrée entre deux cyprès et des animaux : lionne dévorant un sanglier et lion dévorant un taureau.

2885. **Emblema** d'une patère, offrant, en très haut relief, le buste d'Artémis Æginea entre deux boucs. Derrière l'épaule de la déesse, l'arc et le carquois. Trouvé à Naples en 1828. Don du baron Jean de Witte en 1848.

Apollon et Marsyas. Bas-relief en terre rouge, fragmenté.

Tête de Silène, barbu, en haut relief au milieu d'une sorte de coquille. Antéfixe en terre cuite, de bon style grec; peintures bleues et rouges. Trouvé en Sicile.

Tête de Vénus, diadémée, en haut relief au milieu d'une coquille. Antéfixe en terre cuite, d'ancien style grec. Peintures rouges et noires.

Sapho assise, jouant de la lyre en compagnie d'un petit Amour. Ambre rouge.

Tibère. Buste, la tête nue. Porcelaine bleue d'Égypte.

Livie. Buste avec la coiffure d'Isis. Porcelaine bleue d'Égypte.

Tanit, déesse de Carthage. Masque en terre cuite trouvé à Carthage en 1884. (Mission S. Reinach et E. Babelon.)

Vase en terre cuite rougeâtre, de fabrique gallo-romaine (fig. 12). La panse est ornée de sept bustes, les divinités gauloises de la Semaine ; l'un d'eux a trois têtes barbues, celle du centre munie de petites cornes. Trouvé à Bavay (Nord), au siècle dernier.

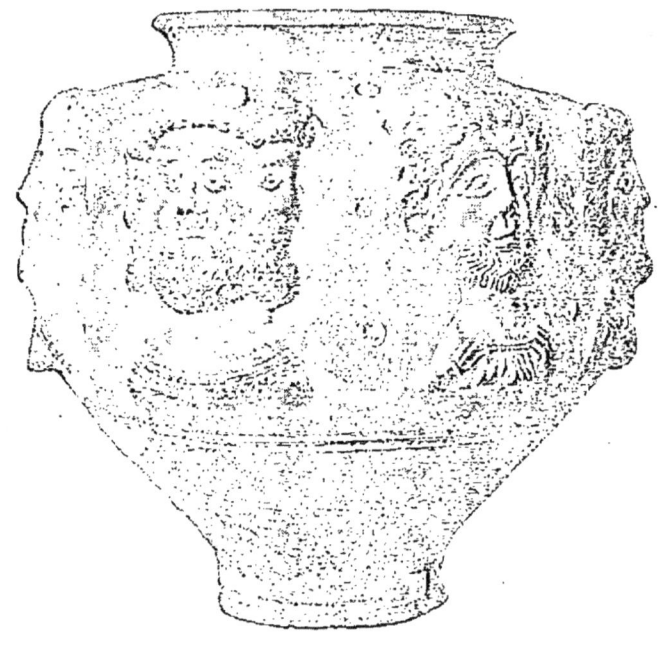

Fig. 12.

Les *lampes en terre* cuite exposées dans cette vitrine sont un choix fait dans la série assez considérable que possède le Cabinet des Médailles. Il faut remarquer surtout les suivantes : N° 5284. Minerve votant l'acquittement d'Oreste. — N° 5290. Trois Satyres et une Ménade érigeant un hermès de Dionysos. — N° 5296. Le vaisseau d'Ulysse passant devant l'île des Sirènes. — Série de lampes avec emblêmes chrétiens, parmi

lesquelles, l'une représente les bustes de saint Pierre et de saint Paul. — Lampe arabe trouvée en Cilicie et portant en relief deux inscriptions dont voici la traduction : « Luis, ô lampe, et ne t'éteins pas ; éclaire de ta lumière et ne te renverse pas » (fig. 13).

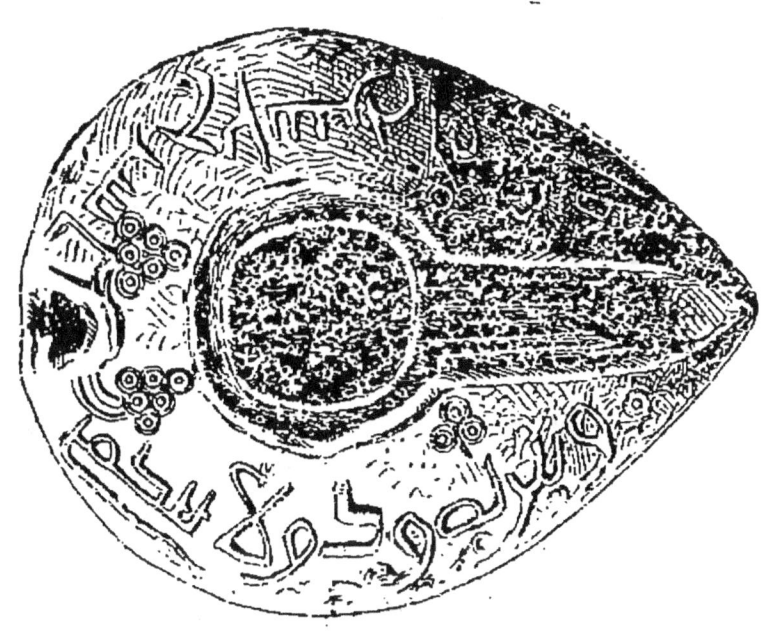

Fig. 13.

Les vitrines plates qu'on rencontre, en avançant dans la grande galerie, renferment les **pierres gravées** qui se partagent en deux sections : les gemmes gravées en creux, ou *intailles*, et les gemmes gravées en relief ou *camées*.

INTAILLES

Les intailles, rangées dans un ordre numérique, comprennent : les cylindres orientaux; les cachets conoïdes et

scarabéoïdes; les pierres gravées grecques et romaines; les intailles modernes. Chaque intaille est accompagnée de son moulage en plâtre qui permet d'en distinguer plus facilement le sujet et d'en apprécier la gravure.

1. — Cylindres orientaux

Les cylindres chaldéo-assyriens, perses et hétéens sont des pierres gravées qui servaient de sceaux ou cachets. On les apposait sur l'argile, encore malléable, au bas de l'acte ou du contrat, rédigé en écriture cunéiforme, qu'on voulait sceller; généralement, dans cette opération, on poussait le cylindre comme une roue en le faisant tourner sur son axe, afin de développer l'empreinte du sujet gravé à la circonférence; on obtenait une empreinte intégrale quand le cylindre avait accompli une révolution sur lui-même. Le gâteau d'argile ainsi scellé était soumis à la cuisson, de manière à rendre inaltérable, à la fois, la rédaction même de l'acte et l'empreinte des cylindres qui y avaient été apposés. Hérodote nous dit que chaque Babylonien avait son cachet; il le portait suspendu à son collier au moyen d'un cordon passé dans le trou qui traverse le cylindre de part en part, dans son axe. Les moulages en plâtre, placés, dans nos vitrines, à côté de chaque cylindre, reproduisent les scènes gravées sur la surface; ces images se rapportent généralement à la mythologie chaldéo-assyrienne, hétéenne ou perse. La plupart d'entre elles sont, d'ailleurs, encore inexpliquées; les inscriptions qui les accompagnent contiennent tantôt des noms divins, tantôt les noms des personnages auxquels les cylindres ont servi de cachets. Parmi ces intéressants monuments qui remontent,

pour quelques-uns, jusqu'au 4ᵉ millénaire avant notre ère, les suivants suffiront à donner une idée de toute la série.

702. **Scène à trois personnages**; deux d'entre eux, placés symétriquement, paraissent occupés, chacun, à construire une tour. Entre les deux tours, le troisième personnage, vu de face, semble porter un seau dans chaque main. On a voulu rapprocher cette représentation, et d'autres analogues, de la légende de la construction de la tour de Babel. Hématite (fig. 14).

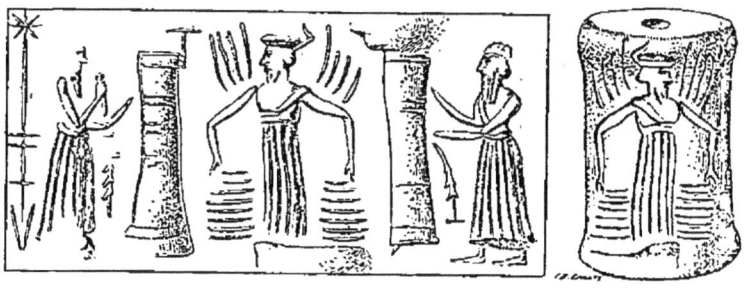

Fig. 14.

703. **Pontife chaldéen**, debout, entre deux divinités. Le pontife, imberbe, vêtu d'une tunique talaire, tend les deux mains du côté du dieu Raman, debout sur le dos d'un taureau couché sur un autel. Le dieu, barbu, coiffé d'une haute tiare ornée de cornes de taureau, est vêtu d'une tunique courte et d'un long manteau; d'une main il tient une hache; un glaive est suspendu à son côté; il a, en outre, l'arc et le carquois sur le dos. Sa tiare est surmontée d'un globe stellaire. L'autre dieu, debout derrière le pontife, est vêtu et armé comme Raman, mais il tient une couronne et sa tête est surmontée d'une étoile. Devant lui,

l'Arbre de vie. La scène est dominée par le buste ailé du dieu suprême, le croissant lunaire et sept globules qui représentent les planètes. Dans le champ, une inscription cunéiforme. Calcédoine (fig. 15).

Fig. 15.

706. **Divinité assise sur un trône**; à ses pieds un taureau couché qu'un sacrificateur vient d'amener et qu'il va immoler. Devant la figure du dieu, une étoile. Derrière le taureau, un autel d'où s'échappent des flammes. Serpentine.

718. **Divinité à tête et à buste humain**, le bas du corps se terminant en une longue queue de serpent qui dessine sept ou huit replis. Devant le dieu, un autel sur lequel un prêtre fait une libation; au-dessus, le croissant lunaire et une étoile. Derrière le dieu, un autre pontife paraît occupé

à ouvrir ou fermer la porte du temple, ornée de croisillons. Jaspe brun.

721. **Divinité ailée** assise sur un trône et recevant les hommages de six prêtres debout devant elle. Le dieu et les prêtres sont barbus, coiffés de tiares à bords relevés et vêtus de longues robes. Au pied du trône divin, un personnage de très petite taille. Serpentine.

722. **Le dieu Bel-Marduk**, à double visage, assis sur un trône, coiffé d'une tiare cornue et vêtu d'une tunique à franges ; il ramène ses deux mains sur sa poitrine en tenant un vase d'où s'échappent deux filets d'eau qui descendent jusqu'à terre. Deux pontifes, vêtus de longues robes, tiennent par la main et les épaules un monstre à pattes d'aigle qu'ils présentent au dieu. Hématite.

733 et 734. **Le Dieu Sin** assis sur un trône et recevant les prières d'un pontife qui lève les deux mains en signe d'adoration ; au-dessus du dieu, le croissant lunaire, son symbole. Un personnage vêtu d'une longue robe comme le pontife, assiste à la scène et paraît être le servant ou l'initié. Lapis-lazuli.

770. **Cylindre hétéen**, à deux registres. Dans le registre supérieur, dieu barbu assis sur un trône, vêtu d'une longue robe, la main droite ramenée à la ceinture ; la main gauche portée en avant tient une amphore d'où s'échappent deux jets d'un liquide qui se répand à ses pieds. Un personnage à double visage, debout, vêtu d'une robe longue, coiffé d'une tiare conique, s'adresse d'une main au dieu, et de l'autre paraît inviter une suite de six personnages à s'avancer. Le dernier a les mains levées dans l'attitude de

l'adoration. Au second registre, des figures fantastiques d'hommes à têtes d'animaux. Hématite (fig. 16).

Fig 16.

777. **Pontife coiffé de la tiare conique**, vêtu d'une robe floconneuse, levant les deux mains dans la pose de l'adoration; devant lui, un personnage, tête nue, vêtu d'une tunique courte, la main gauche armée d'un glaive ou d'une massue, la main droite portant le panier aux offrandes. Derrière lui, l'initié ou le servant, dans une pose recueillie; enfin, devant le pontife, une figure agenouillée semble attendre la bénédiction du prêtre, à moins que ce soit la victime qu'on doit sacrifier. L'inscription est une invocation à la divinité. Jaspe rouge foncé.

784. **La déesse Istar** nue, debout de face, à côté de deux personnages, le pontife et le sacrificateur. Hématite.

834. **La déesse Zarpanit**, parée et armée, vêtue d'une longue robe, coiffée d'une haute tiare et debout sur deux lions, recevant le sacrifice d'un chevreau. Derrière le sacrificateur, qui porte la victime dans ses bras, se trouve un serviteur tenant la corbeille, puis un prêtre dans l'attitude de l'adoration et enfin un guerrier armé de l'arc. Hématite.

879. **Isdubar** luttant contre un lion renversé; le héros pose le pied gauche sur la tête de l'animal et il le maintient

par une patte et par la queue. De l'autre côté d'un arbre, une scène symétrique : Isdubar luttant contre un taureau qui se dresse. Derrière les personnages, une ligne de caractères cunéiformes. Serpentine.

883. **Isdubar et Ea-Bani** luttant, l'un contre un lion, l'autre contre un taureau à tête humaine. Entre les deux groupes, une autruche. Hématite.

903. **Deux scènes symétriques** représentant, l'une, Isdubar luttant contre le taureau, l'autre, Ea-Bani luttant contre le lion. Serpentine brune (fig. 17).

Fig. 17.

931. **Laboureur** appuyé sur une charrue traînée par deux bœufs, en présence de trois personnages, dont l'un tient un arc, le second un aiguillon, et le troisième paraît s'appuyer sur un bâton. Dans le champ, symboles sidéraux. Serpentine.

941 et 942. **Scène de sacrifice.** Au milieu, un autel sur lequel est posée une amphore; à droite, un pontife barbu, coiffé d'un béret plat, vêtu d'une longue robe, la main

gauche levée dans l'attitude de l'adoration, la main droite appuyée sur un arc. A gauche, un autre personnage tenant une bannière. Serpentine.

2. — Cachets orientaux

conoïdes, scarabées, scarabéoïdes et cachets de formes diverses.

974 [10]. **Cachet hétéen** ayant la forme d'un disque plat. Au centre, des hiéroglyphes hétéens; autour, des entrelacs, des hiéroglyphes et trois personnages symétriquement disposés. Hématite. Diam. 30 millim. Acquis en 1898 (fig. 18). — 974 [11]. **Cachet hétéen à deux faces**. Sur l'une, un cheval ailé (Pégase) entouré de divers symboles; sur l'autre, le disque divin ailé, entouré d'hiéroglyphes hétéens. Calcédoine.

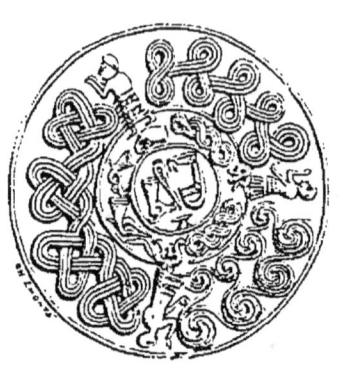

Fig. 18.

976. **Le dieu chaldéen Oannès**, barbu, coiffé de la cidaris crénelée, vêtu d'une peau de poisson; il tient d'une main un seau et paraît converser avec un génie ailé agenouillé devant lui; au-dessus, une étoile. Cachet conoïde en calcédoine. — 978. **Deux quadrupèdes ailés**, debout sur leurs pattes de derrière, se dressant de chaque côté de l'Arbre de vie. L'un a une tête humaine barbue surmontée d'une corne d'ægagre; l'autre est imberbe. Calcédoine. — 982. **Autel** sur lequel est couché un cerf; derrière la victime, un trépied et le croissant lunaire. Calcédoine. — 986. **Pontife chaldéen** barbu, vêtu d'une longue robe,

levant la main en signe d'adoration, devant un autel sur lequel est couché un bélier accosté d'une lance et d'un trépied. En haut, symboles stellaires. Calcédoine. — 987 à 998. Variétés de la même représentation ; le n° 993 *bis*

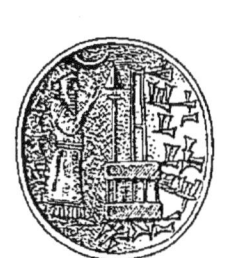

Fig. 19.

acquis à la vente Morrisson en 1898, porte en outre, dans le champ, une inscription cunéiforme (fig. 19).

999. **Pontife chaldéen** en adoration devant le croissant lunaire. Dans le champ, l'étoile de Vénus et les sept globules planétaires. Calcédoine. — 1006 *bis*. **Pontife chaldéen** en prière devant un bétyle posé sur un autel et surmonté d'un globe radié. Cachet conoïde en calcédoine, avec anneau de suspension en or. — 1007. **Deux pontifes chaldéens** debout, face à face, de chaque côté d'un pyrée surmonté du croissant. Sardoine. — 1008. **La déesse Mylitta** assise sur un trône, coiffée d'une haute tiare, recevant les hommages d'un pontife chaldéen debout devant elle ; entre le prêtre et la déesse, un petit autel. En haut, le croissant et les sept globules planétaires. Calcédoine. — 1084 *ter*. **Pontife chaldéen** debout, barbu, vêtu d'une tunique talaire, en adoration devant l'Arbre de vie, surmonté du disque divin ailé. Calcédoine. — 1009 *bis*. **Pontife chaldéen** debout en adoration devant l'Arbre de vie au-dessus duquel est posé le buste du dieu suprême dans un croissant ; derrière le prêtre, un glaive. Calcédoine.

1013. **Le buste divin ailé**, la tête coiffée de la cidaris, tenant d'une main un sceptre. Dans le champ, étoile et croissant. Cachet perse, conoïde, en agate. — 1016. **Deux sphinx** assis et affrontés, à figure humaine barbue. Entre eux, un pyrée; au-dessus, le symbole divin ailé. Cachet perse. Calcédoine. — 1022. **Deux représentations de Bel-Dagon** à queue de poisson, en regard et symétriques; au-dessous, des serpents et un globule; au-dessus, le croissant. Calcédoine. — 1023. **Sacrificateur** vêtu d'une tunique courte serrée à la taille et immolant un taureau qu'il tient suspendu par la queue, la tête en bas. Jaspe rouge.

1025. **Roi achéménide** debout, luttant avec un lion qui se dresse contre lui; il est barbu, vêtu de la candys, coiffé de la cidaris et armé du glaive. Calcédoine. — 1030. **Roi achéménide** barbu, coiffé de la cidaris, tenant dans chaque main, à bras tendus, un lion suspendu par la queue, la tête en bas. Calcédoine. — 1031. **Roi achéménide** luttant avec deux génies ailés à tête de lion et à cornes d'ægagre. Jaspe vert. — 1049. **Roi achéménide** barbu, coiffé de la cidaris crénelée, vêtu de la candys et tirant de l'arc. Calcédoine.

1050. **Le buste divin ailé**; au-dessous, inscription phénicienne donnant le nom du propriétaire du cachet: *de Sasraël*. Agate-onyx. — 1085 *bis*. **Lion ailé à tête humaine**, coiffé d'une couronne de plumes pareille à la coiffure du Patèque phénicien. Calcédoine. — 1052. **Représentation** à trois registres superposés: 1º deux éperviers séparés par une tige de lotus; 2º deux sphinx affrontés; 3º le disque divin ailé. Calcédoine. — 1052 *bis*. **Uræus** à quatre ailes, de face; dessous, le nom du possesseur du cachet: *De*

Yahmolyahou (fils de) Ma'aseyahou. Cachet israélite du vi⁰ siècle avant notre ère (fig. 20).

1055. **Astarté à tête de vache,** assise sur un trône accosté de deux sphinx. La déesse tient un sceptre; devant elle, un pyrée. Scarabée en cornaline. — 1058. **Pontife** debout, levant une main à la hauteur du visage; autour de lui, épervier, uræus et fleur de lotus. Au revers, un lion en-touré de divers symboles. Serpentine. — 1060. **Patèque phénicien** de face, coiffé de plumes et tenant de chaque main par la queue un lion renversé. Jaspe gris. — 1062. **Patèque phénicien** à quatre ailes, vu de profil et luttant avec un lion; derrière le lion, un autre personnage levant les bras. Cornaline. — 1073 *ter.* **Deux sphinx ailés** à tête de lion, assis et affrontés. Calcédoine. — 1079. **Dattier chargé de fruits**; deux mouflons sont dressés contre le tronc de l'arbre. Jaspe vert.

Fig 20 (agrandi).

1080 *ter.* **Personnage** debout, vêtu d'une tunique courte et d'un manteau. Il lève la main droite dans l'attitude de l'adoration, s'appuyant de la main gauche sur un sceptre. Scarabée phénicien en cornaline. — 1081. **Roi égyptien** entre deux serviteurs qui lèvent une main en signe de respect; le roi, vêtu d'une tunique courte, est coiffé du *schent* et porte le sceptre à tête de lévrier. Cornaline. — 1095. **Guerrier perse** vêtu d'une tunique courte et d'a-naxyrides, coiffé de la *mitra* ramenée sur le menton et armé d'un épieu de chasse. Il s'apprête à tuer un sanglier

harcelé par son chien. Calcédoine. — 1108. **Personnage debout**, vêtu d'une tunique longue, en prière devant un pyrée; dans le champ, étoile et croissant. Au pourtour, inscription pehlvie. Agate grise. — 1110. **Homme et femme debout**, tenant ensemble une sorte de croix ansée terminée par un long ruban. Époque sassanide. Calcédoine brune. — 1137. **Triton à tête humaine**, jambes de cheval et queue de poisson, emportant une nymphe sur son dos. Dans le champ, un vase, un bucrâne et une palme. Agate rubannée. — 1139. **Aigle éployé**; le corps et les ailes sont formés de trois têtes barbues placées côte à côte. Légende pehlvie au pourtour. Cachet muni de son anneau de suspension en or. Agate grise.

1140. **Main** ouverte portée sur deux ailes; au-dessus de chaque doigt, un oiseau; dans le champ, une étoile; au pourtour, légende pehlvie. Calcédoine. — 1165. **Ours** passant, à gauche. Style sassanide. Calcédoine. — 1169. **Chameau**; devant, une étoile; au-dessus, inscription pehlvie. Calcédoine. — 1254 *bis*. **Personnage** debout, à tunique courte, luttant avec deux lions dressés contre lui; au-dessus, inscription pehlvie. Calcédoine brune. — 1293 *bis*. **Taureau ailé**, à tête humaine. Travail sassanide. Calcédoine. — 1297 *bis*. **Tête humaine** surmontée de grandes cornes de mouflon et posée sur deux ailes éployées; dans le champ, inscription pehlvie. Calcédoine. — 1304 *bis*. **Lion** passant; au-dessus, un scorpion; au pourtour, inscription pehlvie. Agate. — 1305. **Quatre têtes d'animaux**, deux de cerfs et deux de béliers, disposées en croix et réunies par le cou. Agate rubannée.

1315 *bis*. **L'Arbre de vie ailé**, la tige se terminant par trois

pavots sur lesquels sont posées deux colombes; au pourtour, inscription pehlvie. Jaspe. — 1336. **Ormuzd**, buste posé sur un pyrée et entouré de flammes; autour, inscription pehlvie. Sardoine veinée. — 1337. **Ormuzd**, coiffé d'une sorte de bonnet phrygien terminé en tête de griffon. Légende pehlvie. Calcédoine.

1339. **Buste d'un roi sassanide**, barbu, coiffé d'une haute tiare conique. Légende pehlvie. Cornaline. — 1339 *bis*. **Autre buste d'un roi sassanide**. Légende pehlvie. Cornaline (fig. 21). — 1367. **Sapor à cheval**. Au pourtour, légende pehlvie. Améthyste.

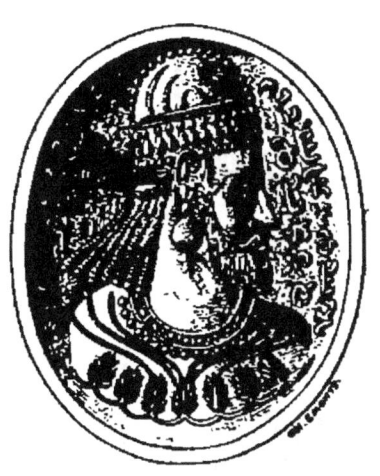

Fig. 21.

1398. **Personnage divin**, vu de face, les jambes très écartées, tenant dans chaque main un bâton; autour de l'un des bâtons est enroulé un serpent; autour de l'autre, un scorpion; entre les jambes du personnage, un petit quadrupède. Au pourtour, une inscription pehlvie. Agate grise. — Les trois pierres suivantes offrent la même représentation, mais le personnage est entouré d'inscriptions en caractères mandéens (Basse Chaldée) disposées en plusieurs lignes circulaires et qui paraissent être des formules magiques.

1400 ᴬ. **Le sacrifice d'Isaac**. Le patriarche Abraham est représenté le couteau à la main et s'apprêtant à immoler son fils couché sur un autel. Abraham se retourne et aperçoit l'ange qui lui amène un bélier. Sardonyx rubannée;

intaille chrétienne de la Perse ancienne. — 1400 ᴮ. **La Vierge** assise, tenant l'enfant Jésus; au pourtour, légende pehlvie. Grenat. — 1400 ᶜ. **Bustes** d'homme et de femme affrontés, séparés par deux croix dont l'une est munie de bandelettes. Au pourtour, inscription pehlvie. Nicolo monté en bague. — 1400 ᴰ. **La Visitation**. Sainte Élisabeth et la Vierge debout se donnant la main; entre leurs deux visages, une croix. Au pourtour, inscription pehlvie. Cornaline (fig. 22). — 1400 ᴱ. **Le Christ**, buste imberbe de profil; au-dessous, le poisson symbolique. Autour, ΧΡΙΣΤΟΥ. Calcédoine. — 1400 ᶠ. **Saint Jean**, coiffé de la mitre épiscopale, vu à mi-corps dans une vasque pleine d'huile bouillante; de chaque côté, une palme. Jaspe rouge.

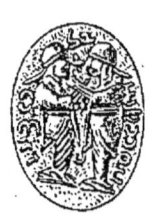

Fig. 22.

1401 ᴬ. **Personnage** debout, barbu, diadémé, vêtu d'un costume serré à la taille par une ceinture; le vêtement des jambes rappelle les anaxyrides perses. Devant, en caractères kharoshthi ou bactriens, le nom du possesseur du cachet, *Theodamas*. Scarabéoïde en cornaline (fig. 23).

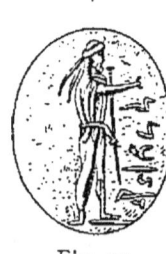

Fig. 23.

1402 ᴬ. **Scène** barbare composée d'un cavalier brandissant un glaive suivi de trois personnages à pied. Devant le cavalier une figure ailée debout (Victoire?) paraissant l'accueillir. Au-dessus, une étoile; à l'exergue, un serpent. Le revers est occupé par une inscription en trois lignes, rédigée dans un alphabet indien encore indéterminé (Des inscriptions dans ce même alphabet ont été trouvées dans le nord-ouest de l'Inde et sont conservées au musée de

Lahore). Jaspe vert. — 1402 *ter*. **Buste de femme**, de profil, les cheveux nattés et arrangés en chignon; d'une main elle tient une fleur devant sa poitrine. Au-dessous, une inscription en caractères dévanagaris. Cristal de roche. Gemme indienne. — **Cachet ovoïde** portant une inscription en caractères goupta (dérivés du sanscrit). VIIIe siècle de notre ère. Grenat. Gemme trouvée à Afrascal (Turkestan) et donnée par M. Hugues Krafft en 1899.

1406 [1 à 7]. Sept pierres gravées ou cachets avec inscriptions himyarites (Arabie avant l'islamisme).

1406 [8]. **Talisman arabe** sur lequel sont inscrites trois légendes concentriques. Légende du centre, en relief : *Dieu, Mahomet, Ali notre ressource*. La légende intérieure gravée en creux se compose de deux versets du Coran, *Sourates* LXVIII, 51, et LXI, 13. La légende marginale comprend le célèbre verset du Trône, *Sourate* II, 256. Agate blonde en forme de cœur. — 1406 [9]. **Cachet arabe** sur lequel sont inscrits les noms des sept Dormants et de leur chien. Au milieu du sceau, on lit la formule arabe : « A la volonté de Dieu. » Sardoine brune. — 1406 [10]. **Talisman** sur lequel est représenté le roi Salomon, la couronne en tête et assis sur son trône, à la mode orientale; au-dessus de sa tête, les démons et les génies; à ses pieds, les hommes et les animaux qui lui sont soumis; à droite, vole vers lui la huppe qui lui sert de messager dans ses entretiens avec Balkis, reine de Saba; à gauche, on lit *Soliman*; à droite, *fils de David*; autour, dans une bordure servant de cadre, le *verset du Trône*. Cornaline. — 1406 [11]. **Cachet arabe** sur lequel sont gravés les noms des douze imans. Les lettres sont entrelacées et disposées de manière à for-

mer la figure d'un cavalier portant un faucon sur le poing. Jaspe vert. — 1406 12. **Talisman** en forme de cœur. Dans un carré, sont inscrits, sur quatre lignes, des chiffres arabes. Au revers, dans un parallélogramme, seize groupes de chiffres arabes disposés deux par deux. Des deux côtés, des guirlandes de feuillage entourent ces réunions de chiffres. Jade.

Fig. 24.

1406 13. **Talisman.** Personnage debout, nu-tête, armé d'une lance. Dans le champ, deux lignes en écriture estranghelo (ancien syriaque), du haut moyen âge. Cristal de roche (fig. 24).

1406 14. **Cachet arménien**, avec la date de l'hégire, 1193. Cornaline.

3. — Intailles grecques et romaines

1407. **Saturne**, debout, tenant de la main droite la *harpé* ou faucille. Cornaline. — 1409. **Cybèle** tourelée, assise sur un lion en course, tenant d'une main un sceptre, et de l'autre, le foudre. Nicolo. — 1410. **Jupiter** portant une Victoire, assis entre Minerve et Junon debout. Calcédoine. — 1411. **Jupiter**, coiffé du *modius* comme Sérapis, assis entre les Dioscures Castor et Pollux, debout. Cornaline. — 1415. **Jupiter et Junon.** Bustes conjugués. Jaspe. — 1415 *bis*. **Jupiter.** Tête de profil, laurée. Émeraude. — 1420. **Jupiter**, assis sur son trône, tenant le sceptre et le foudre ; à ses pieds, l'aigle. Calcédoine. — 1426. **Jupiter**, assis sur son trône, tenant d'une main le sceptre, et

de l'autre, des épis. Calcédoine. — 1430. **Ganymède** assis, présentant une coupe à Jupiter, représenté sous la forme d'un aigle. Derrière Ganymède, un arbre. Cornaline. — 1431. **Même sujet.** L'aigle posé sur un gland de chêne, arbre consacré à Jupiter, boit dans un vase. Améthyste. — 1432 **Ganymède**, jouant avec le τροχός (cerceau). Cornaline. — 1432 *bis*. **Hébé** debout, buvant dans une coupe. Améthyste.

1437. **Mars**, casqué et revêtu d'une armure, s'appuyant sur sa lance et posant la main sur son bouclier. Cornaline. — 1441. **Mars** portant un trophée. Améthyste. — 1446. **Génie** ailé de Mars, portant un casque. Cornaline. — 1447. **Génie** de Mars, sans ailes, tenant un javelot et un bouclier orné d'une tête de Méduse. Agate. — 1448. **Deux génies** ailés de Mars érigeant un trophée. Cornaline.

1450. **Apollon Lycien.** Buste; les cheveux, liés par une bandelette, retombent sur les épaules. Cornaline. — 1451. **Apollon.** Buste. Cornaline.

1459. **Apollon**, vu à mi-corps, avec l'arc et le carquois. Sardoine (fig. 25).

Fig. 25 [1].

1460. **Apollon** nu, debout, s'appuyant sur un cippe et tenant son arc à la main. Sardonyx. — 1461. **Apollon** nu, s'ap-

[1]. D'après F. de Mély, *Le Trésor de Chartres*, pl. IX.

puyant sur un cippe et tenant à la main une branche de laurier. Jaspe rouge. — 1462. **Apollon** nu, une chlamyde sur les épaules, touchant d'une lyre appuyée sur un autel. Cornaline. — 1463. **Apollon citharède** lauré, debout, vêtu d'une longue robe et d'un manteau. Calcédoine. — 1464. **Apollon** à demi nu, debout, tenant la lyre. Agate. — 1467. **Génie ailé** d'Apollon debout, tenant la lyre posée sur un trépied. Aux pieds du génie, griffon. Améthyste.

1471. **Melpomène**, muse de la tragédie, debout, tenant une lyre; à ses pieds, un masque tragique. Derrière elle, une colonne sur laquelle est placée une statue de Priape. Prase. — 1473. **Polymnie** assise dans l'attitude de la méditation; sa main droite tient une feuille de lierre; elle fixe avec attention une statue d'enfant assis, placée sur une colonne. Derrière le siège de la muse, un casque. Grenat. — 1474. **Euterpe**, muse de la poésie lyrique, debout, appuyée sur une demi-colonne, et tenant la double flûte. Cornaline. — 1475. **Hélios** radié. Buste. Jacinthe. — 1476. **Hélios** et **Séléné**. Bustes en regard. Dans le champ, CYM (initiales grecques d'un possesseur). Cornaline.

1489. **Esculape.** Buste lauré, avec le bâton. Cornaline. — 1490. **Esculape** debout, à demi nu, lauré, s'appuyant sur son bâton, autour duquel s'enroule un serpent. Cornaline. — 1491 *bis*. **Esculape** et **Hygie** debout. Autour, on lit : ΜΕΓΑΛΗ Η ΤΥΧΗ ΤΩΝ ΘΕΩΝ ΣΩΤΗΡΩΝ. Jaspe

1495. **Diane d'Éphèse**, entre les deux cerfs. En haut, le soleil et la lune. Cornaline. — 1498. **Diane chasseresse**, le carquois sur l'épaule. Buste. Cornaline. — 1499. **Diane**, l'arc à la main, assise sur un rocher. Grenat. — 1500. **Actéon** dévoré par ses chiens. Scarabée d'ancien style. Cor-

naline. — 1501. **Diane** assise sur un taureau (Diane taurique ou tauropole). Calcédoine.

1502. **Minerve.** Buste de profil; sur le casque orné d'une aigrette, un lion marin ailé. Améthyste. — 1503. **Minerve** casquée. Buste de trois quarts. Cornaline. — 1508. **Minerve** casquée, avec l'égide. Autour, la légende barbare : ΟΥΡΤ ΣΟΥΟ ΗΩΟ ΑΠΙΤΟΥΚΑΠ. Jaspe. — 1513. **Minerve**, le casque en tête, le bouclier au bras, la lance sur l'épaule. A ses pieds le serpent Erichthonius. Améthyste. — 1513 *bis*. **Minerve-Sirène**, debout, avec des pattes d'oiseau, casquée, tenant la lance et le bouclier. Au revers, l'inscription barbare : ΒΑΙΝΧ ΩΩΩΧ. Jaspe. — 1513 *ter*. **Sirène** jouant de la lyre. Sardoine. — 1518 *bis*. **Minerve** debout tenant d'une main sa lance et son bouclier, de l'autre, une Victoire; devant elle, la chouette sur un cippe. Au revers, Jupiter Nicéphore assis; à ses pieds, l'aigle. Calcédoine. (Don de M. Paul Gaudin, 1898.) — 1522. **Minerve** casquée debout, tenant sa lance et son bouclier, et portant un *hermès* surmonté d'une tête d'aigle. Aux pieds de Minerve, un aigle tenant une couronne dans son bec. Dans le champ, un autre *hermès*, surmonté d'une tête de divinité barbue. Calcédoine. — 1524. **Minerve** casquée, debout, déposant son vote en faveur d'Oreste, dans une urne placée devant elle. Silex.

1526 *bis*. **Méduse.** Tête de profil; dans le champ, la signature de l'artiste ΠΑΜΦΙΛΟΥ. Améthyste. (Legs de Pierre Gale, 1881.) — 1526 *ter*. **Méduse.** Tête de profil. Sardoine montée en bague. (Legs de Prosper Mérimée, 1871.) — 1529. **La Louve** allaitant Romulus et Rémus. Nicolo. — 1531. **Faustulus** trouvant la Louve qui allaite Romulus et

Rémus sous le figuier ruminal ; le pivert est posé dans les branches de l'arbre. Dans le champ, buste de Rome casquée. Calcédoine.

1541. **Victoire** ailée, debout, tenant palme et couronne. Nicolo. — 1541 *bis*. **Victoire** ailée, debout, faisant une libation sur un autel. Cornaline brûlée. — 1542. **Victoire** ailée, écrivant sur un bouclier. Cornaline. — 1543. **Victoire** ailée, conduisant un bige. Cornaline — 1548. **Vénus**, à mi-corps, arrangeant ses cheveux. Calcédoine. — 1549. **Vénus-Anadyomène**, nue, debout, faisant égoutter ses cheveux. Améthyste. — 1549 *bis*. **Vénus** accroupie tenant une draperie dans ses mains. Calcédoine avec monture moderne en or. — 1550. **Vénus Énalia** ou marine, entièrement nue, debout, s'appuyant sur un gouvernail et tenant son pied. Calcédoine. — 1552. **Vénus** à demi nue, s'appuyant sur un arbre et tenant d'une main un javelot, de l'autre, un casque. Sardonyx. — 1552 *bis*. **Vénus Victrix**, à demi nue, vue de dos, s'appuyant sur une colonne ; à ses pieds, un bouclier orné d'un grand masque humain. Jaspe. — 1574. **Même sujet**, mais devant la déesse, l'Amour enfant tenant un miroir. Prase. — 1575. **Vénus** nue, debout, donnant la main à l'Amour enfant. La déesse tient un miroir ; sur sa tête, une colombe. Sardonyx. — 1580. **Vénus**, à demi nue, assise, tenant un bouclier orné de la tête de Méduse. Dans le champ, des inscriptions cabalistiques ajoutées postérieurement. Cornaline. — 1581. **Vénus** ou **Nymphe** surprise au bain par Pan. On lit dans le champ ΠΑΝΑΙΟΥ, et à l'exergue ΑΦΡΟΔΙΤΗ. Sardoine. — 1582. **Temple de Vénus à Paphos**. Au milieu, le bétyle, simulacre de la déesse ; à droite et à gauche, sur une co-

lonne, une colombe; au-dessus du simulacre, le croissant et le soleil. Jaspe rouge. — 1585. **Amour** ailé sur une amphore, voguant au moyen d'une voile dont il tient les cordages. Jaspe rouge. — 1586. **Amour** brisant ses flèches. Cornaline. — 1587. **Amour** captif; il est assis au pied d'une colonne surmontée d'un griffon. On lit à droite : ΔΙΚΑΙΩΣ. Jaspe rouge. — 1587 *bis*. **Même sujet**; dans le champ, ΑΝΤΙΝΟΟΣ. Cornaline. — 1588. **Amour** captif, agenouillé, les mains liées derrière le dos. Cornaline. 1593. **Mercure.** Buste avec le caducée et les ailerons. Cornaline. — 1596. **Mercure.** Buste coiffé du pétase, posé sur deux mains jointes, entre une tête de bélier et le caducée. Nicolo. — 1597. **Mercure**, la barbe en pointe, debout, avec les *talonnières,* la chlamyde flottant sur l'épaule, et s'appuyant sur un long caducée. On lit dans le champ : ΑΕΤΙΩΝ. Cornaline. — 1598. **Mercure** debout, coiffé du pétase, avec la chlamyde sur l'épaule, le caducée et la bourse à la main. Cornaline montée en bague. — 1601. **Mercure** vêtu de la chlamyde, coiffé du pétase ailé, debout devant un autel et une colonne à laquelle est attachée une branche d'arbre. Prase. — 1604 *bis*. **Mercure** debout, tenant un caducée, une bourse et un coq; un bélier est à ses pieds; dans le champ, scorpion et tortue. Jaspe rouge monté en bague. — 1606 *bis*. **Mercure** nu, debout, la chlamyde sur l'épaule, tenant d'une main son caducée, et s'appuyant de l'autre sur sa lyre qui est posée sur un cippe. Cornaline montée en bague. — 1607. **Mercure** nu, les talonnières aux pieds, courant, une corbeille sur l'épaule. Sardoine. — 1608. **Mercure**, le caducée à la main, s'apprêtant à conduire un mortel aux Enfers. Agate.

— 1610. **Mercure**, le caducée à la main, assis sur un rocher. On lit les noms du possesseur : L. OCTAVI. LAETI. Cornaline. — 1614 *bis*. **Mercure et Bacchus**, debout, le premier accompagné du coq, et le second, de la panthère. Derrière Bacchus un jeune Pan, portant sur sa tête une corbeille de fruits. Jaspe rouge. (Don de M. T. Michelin, 1894.) — 1615. **Pied de Mercure**, avec talonnières, caducée et papillon. Dans le champ, les lettres grecques : HY AC. Cornaline.

1615 *bis*. **Hermaphrodite** debout, se découvrant devant la statue d'Artémis Phosphoros placée sur un autel. Cornaline brûlée. — 1616. **Xoanon** de Cérès, sur une base. La déesse est représentée debout, avec le modius ; elle tient d'une main un fouet et, de l'autre, des épis et des pavots. Cornaline brûlée. — 1621. **Bacchus Pogon.** Tête de face, coiffée de la tiare. Améthyste. — 1621 *bis*. **Bacchus Pogon.** Buste de face, coiffé de la tiare. Au revers, bacchanale composée de six personnages. Cornaline. — 1625. **Bacchus.** Tête de face, couronnée de pampres, avec des ailes de mouche qui figurent la barbe. Nicolo. — 1626. **Bacchus**, barbu, revêtu d'une longue robe, debout, tenant d'une main le thyrse et, de l'autre, un canthare ; derrière le dieu, autel orné d'une guirlande, sur lequel est placé un masque. Topaze. — 1627. **Bacchus** à demi nu, debout, tenant un thyrse et un canthare. Cornaline. — — 1628. **Bacchus** nu, debout, tenant une grappe de raisin qu'un jeune bacchant s'efforce d'atteindre. Cornaline. — — 1633. **Bacchus** nu, debout au milieu de ceps de vigne ; à ses pieds, la panthère. Cornaline. — 1634. **Bacchant** en course, une chlamyde sur l'épaule ; il tient un javelot.

Cornaline. — 1636 *bis*. **Génie ailé de Bacchus**, debout, buvant dans un rhyton. Grenat. — 1637. **Taureau dionysiaque**, le corps ceint d'une guirlande de lierre, marchant la tête baissée ; sous ses pieds, un thyrse. Dans le champ, en haut, la signature du graveur Hyllus : ΥΛΛΟΥ. Calcédoine.

1638. **Silène**. Buste. Prase. — 1641. **Silène** à demi nu, debout, jouant de la double flûte. Cornaline. — 1642. **Silène** vêtu d'une robe à manches, marchant, un vase à la main droite et le thyrse sur l'épaule gauche. Cornaline. — 1643. **Silène et Pan**. Têtes accolées ; dans le champ, le pedum et la syrinx ; en légende : M CESI, initiales d'un possesseur. Améthyste. — 1644. **Silène et Bacchus** barbu. Têtes en regard. Agate.

1647 *bis*. **Satyre** nu, debout, tenant le pedum ; en face de lui, une Bacchante debout, posant le genou sur un autel et tenant un thyrse et un masque humain. Améthyste. — 1648. **Satyre** dansant, le thyrse à la main droite, un canthare dans la main gauche ; sur le bras, une peau de panthère. A ses pieds, un vase renversé. Sardonyx (fig. 26). — 1650 *bis*. **Satyre** velu, à pieds de bouc, cornu, debout, tenant d'une main un pedum et une nébride, de l'autre, une tête de quadrupède. Au revers, une représentation presque semblable Jaspe rouge. — 1651. **Satyre** ἀποσκοπεύων, nu, debout, tenant d'une main une nébride et un pedum, et portant

Fig. 26.

l'autre main à son front pour regarder au loin. A ses pieds un petit autel autour duquel est enroulé un serpent. Cornaline. — 1657. **Satyre** portant une Ménade sur son dos, et s'inclinant pour ramasser une pomme. Cornaline. — 1658. **Satyre** assis, la double flûte entre les jambes, dans une attitude méditative, devant un autel surmonté d'une statue de Minerve. Cornaline. — 1662. **Satyre** agenouillé faisant un geste d'effroi. Sardoine. — 1662 *ter*. **Satyre** jeune, assis sur un rocher, son pedum à côté de lui ; un Satyre plus âgé, agenouillé, lui tire une épine du pied. Dans le champ, l'inscription : ΑΣΚΛΗΠΙΟΔΩΡΟΥ. Jaspe rouge.

1672. **Sacrifice.** Personnage debout devant un autel, tenant d'une main un glaive, et de l'autre, saisissant un arbre ; près de l'autel, un quadrupède. Jaspe sanguin. — 1673. **Sacrifice.** Au pied d'un rocher, deux personnages immolant un quadrupède. Un *velum*, attaché aux branches de deux arbres, abrite la scène. Cornaline.

1674. **Olympus** assis, jouant de la *syrinx* en présence de Marsyas, qui l'écoute appuyé sur un bâton. Cornaline. — 1677. **Satyre** assis, dans une attitude méditative, devant un hermès de Priape. Sardoine. — 1678. **Sacrifice à Priape.** Une femme, à demi nue, apporte des gâteaux sur l'autel placé devant l'hermès de Priape ; elle est suivie d'un personnage silénique qui joue de la double flûte. Derrière la colonne, une femme debout. Cornaline. — 1680. **Centaure** ailé, jouant de la double flûte. Dans le champ, lettres inexpliquées : ΠΑΒΣΝΙ. Cornaline. — 1689. **Hippa**, l'une des centauresses nourrices de Bacchus, buvant dans un rhyton en forme de Pégase. Cristal de

roche. — 1690. **Jeune Psylle** à demi nu, debout, le pied posé sur une base, tenant deux serpents. Cornaline.

1694. **Neptune** nu, debout, tenant un dauphin et un aviron, le pied posé sur un rocher. Cristal de roche. — 1696. **Dauphin** sur une galère. On lit : FEL. TEM. REP. (*Felix temporum reparatio*). Jaspe noir. — 1697. **Leucothée**, déesse de la mer. Buste, les cheveux flottants sur les épaules. Cornaline. — 1699. **Thétis** à demi nue, portée sur les flots par un cheval marin ; la mère d'Achille tient un bouclier orné d'une tête de Méduse. Aigue-marine.

1708. **Vulcain**, assis, forgeant un bouclier en présence de Minerve. Sur une colonne, un casque. Cornaline. —. 1709. **Prométhée**, à demi nu, s'inclinant pour dérober le feu sur l'autel de Jupiter. Au-dessus de l'autel, un papillon, symbole de l'âme. Cornaline. — 1710. **Prométhée** façonnant l'homme ; il est à demi nu et mesure sa maquette avec une règle. Cornaline.

1713. **Ascalaphe** assis, tenant de la main gauche une grenade, et levant la droite au ciel comme pour faire serment. Devant lui, un masque funèbre. Cornaline montée en bague. — 1714. **Clotho**, l'une des Parques, assise, filant la quenouille fatale. Cornaline. — 1720. **Némésis Panthée**, debout, avec les ailes de la Victoire, la coiffure d'Isis, le serpent et la patère d'Hygie, et, à ses pieds, la roue, attribut de Némésis. Cornaline. — 1721. **Némésis** debout, voilée, vêtue d'une longue robe, tenant d'une main un sceptre et de l'autre retenant les plis de sa robe ; à ses pieds, la roue. Légende barbare : HNENKENΛ... MΛETIΓ. Cornaline.

1722. **Hygie**, avec les ailes de la Victoire, debout, devant un

serpent qu'elle fait boire. Cornaline. — 1724. **Fortune** debout, s'appuyant sur une colonne, et tenant d'une main deux cornes d'abondance et, de l'autre, un sceptre orné de bandelettes. Cornaline montée en fibule d'or, le pourtour décoré de filigranes et de cabochons. — 1737. **L'Espérance** marchant, une fleur à la main, tenant sa robe de la main gauche. Prase. — 1738. **Bonus Eventus**, marchant, tenant d'une main des épis, et de l'autre des fruits sur une patère. Nicolo. — 1740. **Bonus Eventus**; statue dans un temple tétrastyle. Sur un autel, devant le dieu, un cheval. Agate.

1748. **L'Afrique** personnifiée. Buste de femme, coiffée d'une peau d'éléphant. Cornaline. — 1749. **La ville d'Antioche** personnifiée, assise; à ses pieds, le fleuve Oronte, nageant; à droite, l'empereur Sévère Alexandre couronnant la ville; à gauche, la Fortune debout. Cornaline. — 1750. **La ville d'Antioche** personnifiée, assise; à ses pieds, le fleuve Oronte nageant. Jaspe rouge.

1752. **Hercule.** Buste imberbe, lauré, avec la peau de lion. Cornaline. — 1758. **Hercule.** Buste lauré, barbu. Cornaline. — 1760. **La dispute du trépied.** Apollon s'efforce de retenir le trépied qu'Hercule a déjà chargé sur ses épaules. Scarabée. — 1761. **Hercule**, à demi couché sur un lion en marche, tenant d'une main sa massue, et de l'autre, un rameau. Dans le champ, deux étoiles. Cornaline. — 1762 *bis*. **Hercule** étouffant le lion de Némée. Améthyste montée en bague. — 1763. **Hercule** vainqueur d'Orthros, chien de Géryon et frère de Cerbère. Le dieu est représenté, l'arc et la massue à la main, debout sur le chien à deux têtes, qu'il vient de tuer. Scarabée d'ancien.

style. Agate. — 1764. **Hercule** agenouillé, tuant les oiseaux de Stymphale à coups de flèches. Cornaline. — 1766. **Hercule** vainqueur de l'hydre de Lerne. Il est debout, nu sauf une chlamyde, et tenant l'épée dont il vient de trancher les têtes du monstre. Scarabée. Cornaline. — 1768. **Hercule**, la peau du lion sur les épaules, la massue à la main gauche, et tenant dans la droite une pomme du jardin des Hespérides. Jaspe sanguin. — 1768 *bis*. **Hercule** nu, debout, vu de dos et contemplant la dépouille du lion néméen qu'il vient de tuer. Cornaline. — 1769. **Hercule**, agenouillé, portant sur ses épaules le globe céleste. Prase. — 1770. **Hercule** combattant un Centaure, qu'il frappe de sa massue, tandis qu'un autre héros, sans doute Iolas, saisit la tête du monstre et va le percer d'un glaive. Cornaline.

1771. **Hercule** tuant à coups de massue Diomède, roi des Bistoniens de Thrace. Hercule a la tête nue et porte la peau de lion ; Diomède, déjà terrassé, est casqué et muni d'un bouclier. Cornaline. — 1771 *bis*. **Lutte d'Hercule et d'Antée**. Jaspe vert foncé. — 1772. **Hercule** jouant de la lyre ; il est assis sur un siège recouvert de la peau de lion. Cornaline. — 1775. **Hercule** debout auprès d'un arbre, tenant la massue et la dépouille du lion de Némée. Cornaline. — 1776. **Hercule** traversant la mer sur des outres liées ; il est à demi couché et tient sa massue. La peau de lion sert de voile. Scarabée d'ancien style ; le dos est taillé en forme de tête de femme, de face. Pierre de touche. — 1776 *ter*. **Hercule** domptant Cerbère. Travail barbare. Scarabée de cornaline. — 1778. **Hercule** couronné par une Victoire aptère. Le dieu tient sa massue ;

la Victoire est revêtue d'une longue robe. Dans le champ, deux astres. Scarabée de style étrusque. Sardoine.

1779. **Omphale.** Buste coiffé de la peau de lion. Sardonyx. 1784. **Omphale** nue, sauf la peau de lion, marchant, la massue d'Hercule sur l'épaule. Sardoine. — 1786. **Les Dioscures Castor et Pollux** debout. Scarabée d'ancien style. Cornaline. — 1789. **Castor** dressant un cheval. Cornaline. — 1789 s. **Castor** nu, puisant de l'eau à la fontaine du pays des Bébryces. Scarabée de sardonyx muni de son anneau antique. — 1790. **Pélops** dans un char traîné par les chevaux ailés de Neptune. Scarabée de cornaline. — 1791. **Narcisse** agenouillé pour se mirer dans la fontaine. Il est caractérisé par la fleur qu'il tient de la main droite. Cornaline.

1792. **Cadmus**, le casque en tête, la chlamyde sur l'épaule, le bouclier au bras, consultant l'oracle de Delphes; il est debout et fait un geste interrogatif. Devant lui, une colonne autour de laquelle s'enroule un serpent, et sur laquelle est un corbeau. Au pied de la colonne, un bélier. Cornaline. — 1793. **Héros**, le casque en tête et le bouclier au bras, agenouillé, tenant un serpent qu'il semble interroger (peut-être Cadmus consultant l'oracle de Delphes). Cornaline.

1794 *bis*. **Hector** nu, debout devant le Palladium. Cornaline montée en bague. — 1795. **Thésée** au moment où il vient de soulever la pierre qui cachait l'épée de son père Égée. Scarabée. Sardoine. — 1796. **Thésée** nu, le pied droit posé sur un rocher, tenant sous son bras l'épée d'Égée, son père. Agate. — 1797. **Bellérophon sur Pégase.** En bas, ΕΠΙ (initiales probables du nom de l'artiste Epityn-

chanus). Cornaline. — 1804. **Jason** casqué, un genou en terre, et paraissant nouer sa sandale. Cornaline.

1805. **Tydée** blessé, succombant. Il est nu, agenouillé, se couvrant de son bouclier et levant les yeux au ciel. On lit le nom du héros en lettres étrusques, TVTE. Scarabée scié. Agate-calcédoine. — 1806. **Progné** et **Philomèle** apportant à Térée la tête d'Itys, son fils. Thérée est assis devant un trépied, au pied d'un arbre, sur lequel sont perchés une hirondelle (*Progné*), un rossignol (*Philomèle*), une huppe (*Térée*) et un chardonneret (*Itys*). Grenat. — 1807. **Œdipe** interrogé par le Sphinx. Le monstre est accroupi sur un rocher; Œdipe est debout, portant la main à son front. Améthyste. — 1809 *bis*. **Le Sphinx** dévorant un héros thébain pour le punir de n'avoir pas su deviner son énigme. Scarabée en cornaline. — 1812. **Sphinx**; devant, une tête humaine. Nicolo.

1815. **Achille citharède.** Le fils de Pélée nu, assis sur un rocher sur lequel est placée sa chlamyde, chante en s'accompagnant de la lyre. Derrière lui, son casque; devant, son épée et son bouclier. Sur le bouclier sont sculptées une tête de Méduse et des courses de chars. Dans le champ, en caractères grecs très fins, le nom du graveur : ΠΑΜΦΙΛΟΥ. Améthyste

Fig. 27 (agrandi) [1].

[1]. D'après le *Dict. des Antiq. gr. et rom.* de Saglio, art. *Gemmæ*, fig. 3524.

(fig. 27). L'*Achille citharède* de Pamphile est peut-être la plus parfaite intaille de la collection; cette magnifique améthyste a été donnée à Louis XIV par M. Fesch, de Bâle, professeur de droit, l'un des ancêtres de l'illustre cardinal de ce nom.

1815 *bis*. **Achille** traînant le corps d'Hector autour des murs de Troie. Le char du héros grec auquel est attaché le cadavre d'Hector est suivi d'un Éros tenant deux couronnes; plus loin, Minerve assise sur son trône. Des guerriers troyens assistent à cette scène du haut des remparts. Jaspe rouge (fig. 28).

Fig. 28.

1816. **Ménélas** relevant le corps de Patrocle. Le fils d'Atrée est casqué, avec une chlamyde sur l'épaule; Patrocle est imberbe et nu. Nicolo. — 1817. **Combat** autour du corps de Patrocle. Quatre guerriers combattent pour enlever du champ de bataille le corps de Patrocle, qui vient de succomber. Cornaline. — 1817 *bis*. **Hypnos et Thanatos** emportant dans les Enfers le corps d'Achille. Scarabée de cornaline. — 1818. **Ajax**, fils de Télamon, relevant le corps d'Achille. Améthyste. — 1819. **Le désespoir d'Ajax.** Le héros est assis sur un rocher, son casque à ses pieds; il soutient sa tête de la main droite, et de la gauche, il tient l'épée dont il va se percer. Jaspe blanc. — 1820 *bis*. **Ajax** se perçant de son épée et succombant. Dans le champ, son nom en caractères étrusques. Scarabée. — 1821. **Héros**

(*Ajax?*) nu, assis sur une cuirasse, dans une attitude qui exprime la douleur; à ses pieds, son casque. Cornaline. — 1822. **Aurore** ailée et revêtue d'une longue robe, enlève dans ses bras le corps de Memnon, son fils, qui porte encore son bouclier au bras. Scarabée. Sardoine. — 1823. **Philoctète** assis sur un siège, le casque en tête; son carquois est devant lui. Agate rubanée. — 1824. **Cassandre** laurée. Buste avec les cheveux flottants sur les épaules. Cornaline jaune. — 1825. **Cassandre** se réfugiant au pied du *Palladium*. Cornaline. — 1826. **Antiloque** debout, vêtu de la chlœna, dit adieu à son père Nestor. Scarabée. Sardoine. — 1827. **Ulysse** assis sur un rocher, tenant son épée à la main. Dans le champ, APICTΩNOC. Jaspe rouge. — 1828. **Pélée**, vêtu d'une chlœna, s'appuyant sur un bâton. Des gouttes d'eau tombent à terre. Scarabée. Cornaline. — 1830. **Diomède** au moment d'enlever le *Palladium*. Le héros a déposé ses armes au pied de la colonne qui porte le simulacre. Cornaline. — 1831. **Diomède** nu, debout, tenant d'une main son épée et de l'autre le *Palladium* qu'il vient d'enlever. Cornaline blonde. — 1832. **Ulysse et Diomède** agenouillés en face l'un de l'autre; tous deux ont le casque en tête et portent leur bouclier au bras. Scarabée de sardoine. — 1833. **Pygmée** vainqueur d'une grue qu'il emporte sur ses épaules. Scarabée. Cornaline. — 1835. **Héros** aidant un guerrier blessé à se relever. Scarabée. Sardoine. — 1835 *bis*. **Lityersès** faisant la moisson. Au revers, une inscription gnostique. Hématite. — 1839 *bis*. **Guerrier** nu, debout, s'appuyant sur son bouclier et sur une lance ornée de trois traverses. Cristal de roche. 1846 *bis*. **Amazone** debout de profil, s'appuyant sur sa lance:

type reproduisant l'un des chefs-d'œuvre de Polyclète. Agate-onyx à deux couches. — 1852. **Athlète** vainqueur, prenant dans un vase la palme qu'il vient de conquérir. En haut, à gauche, un petit trépied. Scarabée de sardonyx. — 1856. **Éphèbe** nu, debout, tenant un strigile. Nicolo. — 1857. **Deux enfants** luttant au pied d'un palmier, en présence de deux pédagogues. Cornaline. — 1866. **Aurige** dirigeant un quadrige. Calcédoine bleuâtre. — 1866 *bis*. **Course** de quatre biges dans le cirque, conduits par des personnages nus; au centre, deux colonnes (*metæ*). — 1870. **Athlète** vainqueur dans la course des chars, debout dans son quadrige, tenant une couronne et une palme; son casque est porté par un homme à cheval qui le précède. Dans le champ, CN. F. M. Cornaline. — 1871. **Athlète** vainqueur, la palme à la main, conduisant un char attelé de vingt chevaux. Calcédoine. — 1872. **Homme** sur un cheval lancé au galop, traînant un dauphin au moyen d'une longue corde. Cornaline. — 1876. **Gladiateur** (mirmillon), armé de toutes pièces, l'épée à la main, le bouclier au bras. Jaspe rouge. — 1877 à 1891. **Masques scéniques**. — 1892. **Acteur** tragique, se frappant d'un poignard. Cornaline. — 1893. **Acteur comique** dans un rôle d'esclave, portant un vase. Cornaline. — 1894. **Acteur** comique dans un rôle de mendiant, le bâton à la main et la besace sur l'épaule. Jaspe noir.

Fig. 29.

1897 *bis*. **Femme** assise et filant; sa lampe est posée sur un cippe, et un papillon vient s'y brûler. Dans le champ : ꝺ. NVΩ. Nicolo monté en bague (fig. 29). — 1898. **Homme** jeune, les reins couverts d'une lé-

gère draperie, assis devant un trépied, tenant de la main gauche une tablette. On distingue sur cette tablette, en caractères très fins, le mot ΑΓΕCΑΡ. Cornaline. — 1899. **Jeune homme**, assis sur un siège, dessinant ou écrivant sur une tablette. A ses pieds, une patère. Devant lui une colonne surmontée d'un vase ; sur la base de la colonne, une tête jeune sculptée. Cornaline. — 1900. **Sculpteur** ciselant un vase de marbre ; il est assis sur le sol devant le vase qu'il cisèle, tenant son marteau de la main gauche, son ciseau de la droite. Un arbre ombrage la scène. Cornaline. — 1901. **Même sujet.** Ici, le sculpteur est assis sur une base carrée et le vase est placé sur un cippe. Nicolo. — 1901 *bis*. **Toreuticien** assis sur un siège et martelant une tête humaine en bronze posée sur un épieu fixé en terre. Cornaline montée en bague d'or.

1909. **Chevrier** agenouillé, trayant une chèvre. Deux arbustes ombragent cette scène rustique. Cornaline. — 1909 *bis*. **Chevrier** debout, à côté d'un arbre sur lequel sont perchés deux oiseaux ; une chèvre se dresse en face du chevrier pour brouter les feuilles de l'arbre. Dans le champ, le croissant lunaire. Nicolo monté en bague d'argent.

1911. **Éléphant** portant trois combattants et enlevant un ennemi avec sa trompe. Sardonyx. — 1917. **Chien** dévorant une antilope. Cornaline. — 1920. **Deux lions** s'élançant l'un contre l'autre ; plus bas, un cerf. Au revers, un scorpion. Jaspe sanguin. — 1933. **Lion** buvant dans un vase. Légende : ΕΥΠΟCΙΑ. Jaspe jaune. — 1959. **Taureau** frappant de ses cornes. Nicolo. — 1961. **Taureau** piétinant la terre, au pied d'un rocher sur lequel s'élève un petit temple. Cornaline. — 1977. **Aigle** enlevant un

lièvre, et portant une couronne dans son bec. Dans le champ, N F V. Cornaline. — 1991. **Deux corbeaux.** Cristal de roche. — 2009. **Trois épis et trois fourmis**; celle du milieu est plus grosse que les autres et pourvue d'ailes. Les deux moindres portent chacune un grain de blé. Nicolo.

2016. **Sérapis et Isis.** Bustes conjugués. Cornaline. — 2017. **Sérapis.** Buste de profil. Cornaline. — 2023. **Sérapis** ou **Pluton** dans son temple, assis sur son trône; à ses pieds, Cerbère. Sur le fronton du temple, deux génies portant un globe. Prase. — 2027. **Tête de Sérapis** sur un pied humain. Cornaline. Ce type se trouve au revers de médailles d'Antonin, de Marc-Aurèle et de Commode, frappées à Alexandrie. — 2027 *bis*. **Sérapis** assis dans une barque entre Isis et la Fortune, debout. Cornaline. — 2028. **Isis** debout, tenant le sistre de la main droite et portant un oiseau dans la gauche. Jaspe noir. Au revers de cette pierre on lit, en grec, les noms de trois Éons gnostiques : ΙΑΩ ϹΟΛΟΜΟΝ ϹΑΒΑΩ. — 2028 3. **Tête d'Isis**, de profil, surmontée d'une fleur de lotus; devant elle, le sistre. Sardonyx montée en bague. — 2029. **Harpocrate** assis sur une fleur de lotus. Hématite. — 2030. **Canope.** Le dieu *Canope* ou *Chnouphis*, avec la barbe à l'égyptienne et le corps en forme de vase. Sardonyx.

2031. **Mithra** sacrifiant le taureau dans la grotte. Le dieu, coiffé du bonnet phrygien, vêtu de la candys, d'une courte tunique et des *anaxyrides*, saisit le taureau qu'il a terrassé et qu'il presse du genou; de la main gauche il lui plonge un couteau dans le cou. Derrière le taureau un prêtre tenant deux flambeaux renversés. Un scorpion et

un serpent rampent au-dessous de la victime. Au-dessus, buste radié du soleil, croissant et corbeau. Calcédoine. — 2033. **Mên ou Lunus**, revêtu du même costume que Mithra, un croissant derrière la tête; il est debout, tient de la main gauche une pomme de pin; de la main droite, il s'appuie sur un sceptre. Grenat. — 2034. **Mên ou Lunus**, le pied sur la tête de taureau. Calcédoine.
2035. **Eschyle**. Buste de profil. Jacinthe. — 2038. **Socrate**. Buste de profil. Cornaline. — 2039. **Lycurgue**. Buste de profil. Améthyste. — 2040. **Lycurgue et Cléomène III**, roi de Lacédémone. Bustes conjugués. Sardonyx. — 2041. **Ésope**. Buste de profil. Prase. — 2043. **Sapho**. Buste de profil. Sardonyx. — 2045. **Eucharis**. Buste de profil. Prase. — 2047 *bis*. **Timoléon**. Buste, la tête casquée. Cornaline. Legs Philippe de Saint-Albin, en 1878. — 2048. **Alexandre le Grand**. Buste de profil, avec le diadème et les cheveux flottants. Sardoine. Jolie monture en or émaillé. — 2049. **Alexandre le Grand**. à cheval, la tête nue, la chlamyde flottant sur les épaules. Jaspe vert. — 2051. **Amastris**, reine de Paphlagonie. Buste de profil avec la tiare orientale. Cornaline. — 2052. **Séleucus III**, roi de Syrie. Buste de profil, diadémé, avec la chlamyde. Prase. — 2053. **Antiochus VIII** *Grypus*, roi de Syrie. Buste diadémé, avec la chlamyde et la cuirasse. Cornaline. — 2054. **Roi incertain**. Buste de profil, diadémé. Derrière la tête, personnage s'appuyant sur un bâton; devant, une panthère; en bas, la signature ΑΥΛΟΥ, ajoutée à l'époque moderne. Sardoine. — 2055 et 2056. **Ptolémée II Philadelphe**, roi d'Égypte. Buste de profil, diadémé. — 2057 et 2058. **Ptolémée VI, Philométor**. Buste diadémé de profil, avec la chlamyde.

Cornaline. — 2059 et 2060. **Ptolémée XI, Dionysos.** Buste de profil. — 2062. **Juba I**er, roi de Maurétanie. Buste de profil, avec le bandeau royal et le sceptre. Lapis-lazuli. — 2063. **Juba II**, roi de Maurétanie. Buste de profil, avec le bandeau royal. Cornaline. — 2064 à 2066. **Personnages inconnus.**

2071. **Rome** assise, tenant de la main gauche, un globe sur lequel est une statue de la Victoire stéphanéphore, et s'appuyant de la main droite sur une lance. Nicolo.

2072. **Marcus Junius Brutus.** Buste de profil, la tête nue. Cornaline. — 2072 *bis*. **Sextus Pompée.** Tête de profil. Derrière ΖΑΥ. Jaspe rouge monté en bague. — 2073. **Auguste.** Buste de profil, la tête nue. Agate. — 2074 et 2075. **Auguste et Livie.** Bustes conjugués. — 2077. **Cicéron.** Buste de profil ; il est représenté à un âge assez avancé et presque entièrement chauve. Derrière la tête, la signature de l'artiste : ΔΙΟΣΚΟΥΡΙΔΟΥ. Améthyste (fig. 30). On a longtemps donné le nom de *Mécènes* au portrait gravé sur cette célèbre intaille, œuvre de Dioscoride.

Fig. 30.

2079. **Drusus l'Ancien.** Buste lauré de profil, avec l'égide et un javelot à la main. Cornaline. — 2080. **Antonia**, femme de Drusus l'Ancien, en Cérès. Elle est représentée à mi-corps, laurée, voilée et tenant une corne d'abondance. Améthyste (fig. 31). — 2081. **Britannicus.** Buste de face. Améthyste. — 2082. **Néron** enfant. Buste de profil, la tête nue. Nicolo. — 2083. **Néron** de profil. Buste lauré. Cornaline. — 2086. **Galba** lauré. Buste de profil. Sardonyx. — 2090. **Julie**, fille de Titus. Jaspe cendré. —

2091. Sabine, femme d'Hadrien. Buste de profil. Cornaline. — 2092. **Antinoüs.** Buste de profil. Nicolo. — 2093. **Antonin le Pieux.** Buste lauré de profil, avec le paludamentum. Nicolo. Cette intaille est de premier ordre pour le travail comme pour la beauté de la matière. Monture du XVIe siècle. — 2094. **Faustine, la mère,** femme d'Antonin le Pieux. Buste de profil. Lapis-lazuli. — 2095. **Faustine, la Jeune,** femme de Marc-Aurèle. Cornaline. — 2096. **Commode** à cheval, frappant une tigresse de son javelot. L'empereur est représenté la tête nue, avec un manteau flottant sur les épaules. Nicolo. Au revers, une main moderne a gravé, en relief, deux têtes de profil, un nègre et une négresse. Acquis en 1846.

Fig. 31 [1].

2097. **Commode** lauré, avec sa cuirasse sur laquelle paraît une tête de Méduse. Buste de profil. Améthyste. — 2098. **Commode** lauré, avec le paludamentum. Buste de profil. Aigue-marine. — 2099. **Pescennius Niger.** Buste lauré de profil; en haut, autel allumé; au milieu des flammes, le serpent d'Esculape. On lit dans le champ : A I CAB OΩN EΘH Υ. Λ Κ Γ ΠΕ Ν Δ. Jaspe rouge. — 2100. **Septime Sévère et Caracalla.** Bustes en regard, tous deux laurés avec le paludamentum. Sardonyx. Magnifique intaille. Monture en or émaillé. — 2101. **Caracalla.** Buste de profil, la tête nue, avec le paludamentum. Un artiste byzantin a ajouté une croix que le personnage paraît porter

1. D'après le *Dict. des ant. gr. et rom.* de Daglio, art. *Gemma*, fig. 3519.

BABELON.

sur l'épaule et l'inscription : O ΠΕΤΡΟC. Améthyste. Ce portrait de Caracalla a été pris, au moyen âge, pour celui de saint Pierre. Les traits de Caracalla ne sont pas, en effet, sans une certaine analogie avec ceux que la tradition prête au chef des Apôtres. Ce joyau faisait partie de la décoration de la reliure d'un évangéliaire manuscrit, conservé à la Sainte-Chapelle du Palais à Paris, avant la Révolution.

2103. **Caracalla**, assis, à demi nu comme Jupiter, tenant une corne d'abondance, présentant une Victoire à une statue de Mars Victor. A l'exergue : MAR(*ti*) VIC(*tori*). Agate rubanée. — 2104. **Plautille**, femme de Caracalla. Buste de profil. Prase. — 2107. **Valentinien I**ᵉʳ. Buste de profil, la tête nue, avec le paludamentum. Cristal de roche. Monture en or émaillé sur laquelle on lit cette inscription erronée : CN. POMPEIUS MAGNUS. — 2111. **Brutus l'Ancien**. Buste de profil, la tête nue, barbu. Améthyste. — 2122. **Prisonnier**, de profil, un genou en terre, entièrement nu ; ses pieds et ses mains sont chargés de chaînes. Derrière, un arbuste. Cornaline. — 2122 *bis*. **Prisonnier** assis au pied d'une colonne, les mains liées derrière le dos. Grenat.

2144. **Tête de Minerve**, avec un casque décoré de deux têtes siléniques. Cornaline montée en bague d'or émaillé. — 2146. **Tête d'éléphant**, la trompe levée, sortant d'un coquillage. Jaspe rouge. — 2147. **Cheval** sortant au galop d'un coquillage. Jaspe rouge.

2148. **Têtes de Mercure et d'un lion** réunies à un masque silénique. Auprès de chacune de ces têtes, un attribut : le caducée qui caractérise Mercure ; la massue d'Hercule près

de la tête de lion et le *pedum* de Pan près du masque. Jaspe noir. — 2155. **Tête de cheval** bridé, posée sur une tête silénique avec ailes et pattes de coq. Cornaline. — 2156. **Têtes d'âne et de lion** et crabe sur des pattes de lion. — Lapis-lazuli. — 2158. **Lapin** armé d'un fouet, posé sur une tête humaine juchée sur des pattes de coq ; une sorte de trompe partant du cou dépasse la tête et est munie de rênes que tient un lapin, cocher de ce fantastique attelage. Cornaline. — 2162. **Dromadaire** conduit par un chien au moyen d'un licou ; un second chien est juché sur la croupe du dromadaire. Cornaline.

4. — Intailles chrétiennes

2165. **Poisson.** Cristal de roche. Fragment d'un vase, avec traces de dorure. — 2165 *bis.* **Victoire** debout de profil, tenant un globe crucigère. Cristal de roche. Trouvé à Salamine (Chypre). Don de M. C. Enlart, en 1896 (fig. 32). — 2166. **Le Bon Pasteur** portant une brebis sur les épaules ; deux autres brebis à ses pieds. Nicolo. Chaton d'une bague d'argent. — 2166 *bis.* **Bustes** affrontés de saint Pierre et de saint Paul, séparés par le monogramme du Christ ; en légende, le nom propre ΑΝΟΥΒΙΩΝ. Jaspe monté en bague (fig. 33). — 2166 *ter.* **Buste** nimbé et voilé de la Vierge, de profil. Prase. — 2166 4. **La Vierge** assise de face, tenant l'Enfant Jésus. Cornaline montée

Fig. 32.

Fig. 33.

en bague d'or. Sur le jonc de la bague, en caractères gothiques : + *In manus tuas, Domine, xc.* — 2167. Colombe, palme et couronne, avec un monogramme. Cornaline. — 2167 *bis*. **Deux personnages debout, portant une croix qu'ils tiennent entre eux des deux mains.** Cornaline. Travail de l'époque mérovingienne. Don de M. le D^r E. Poncet, en 1896 (fig. 34). — 2167 *ter*. **La Crucifixion.** De chaque côté de la Croix, la Vierge et saint Jean,

Fig. 34.

Fig. 35.

et les deux centurions Longin et Dysmas tenant, l'un, la lance, et l'autre, l'éponge. Dans les cantons supérieurs de la croix, les bustes du soleil et de la lune. L'écriteau placé au-dessus de la tête du Sauveur porte IHS NAZAREN REX IV. Intaille sur cristal de roche, de l'époque carolingienne. Travail remarquable (fig. 35).

5. — Intailles gnostiques

Nous rappellerons brièvement qu'on désigne sous le nom de *Gnostiques* de nombreuses sectes religieuses qui se dévelop-

pèrent en Orient dans les premiers siècles de notre ère, mais dont les origines remontaient jusqu'aux antiques civilisations de l'Égypte et de la Chaldée. On a dit du gnosticisme que c'était « l'esprit de l'antiquité asiatique cherchant à s'emparer de l'Europe en pénétrant dans l'Église. » Simon le Magicien, contemporain des Apôtres, et Cérinthe, son disciple, sont considérés par les Pères de l'Église comme les fondateurs du gnosticisme. Ménandre, successeur de Simon, Bardesane, Basilide, Valentin furent les chefs des principales sectes gnostiques. La croyance fondamentale, généralement répandue parmi les partisans de la Gnose, c'était que la création du monde n'était pas l'œuvre de Dieu, mais bien d'une puissance inférieure, le *Démiurge*, simple *émanation* du Dieu suprême. A ce dernier, au *Père inconnu*, comme ils l'appellent, ils accordaient la création du monde intellectuel, des *Intelligences*, des *Éons* ou *Anges*; au *Démiurge* ils n'accordaient que la création du monde matériel. On ne connaît que très imparfaitement les idées des diverses sectes des Gnostiques, et on sait encore moins les rites de leur culte; aussi l'explication des monuments qu'ils nous ont laissés est-elle hérissée de difficultés insurmontables (Chabouillet, *Catalogue*, p. 283).

On donne ordinairement, à l'exemple du P. Montfaucon, le nom d'*Abraxas* aux pierres gravées si nombreuses que nous ont laissées les Gnostiques. Ce nom est, en effet, souvent inscrit parmi les mots inintelligibles gravés sur les gemmes; il y désigne toutefois, non point les pierres elles-mêmes, mais le Dieu suprême des Gnostiques. « C'est dans les influences des nombres qu'on trouve la raison de ce nom, auquel on a vainement cherché une étymologie raisonnable. Les lettres de ce mot, qu'on l'écrive *Abraxas* ou *Abrasax*, additionnées

selon leur valeur numérale en grec, donnent en effet pour total 365 ; c'est le nombre des jours de l'année solaire dans sa plénitude ; c'est le nombre des 365 *Éons* créateurs ; c'est le nombre dont la *plénitude* forme le Dieu suprême, le *Plérôme gnostique* » (Chabouillet).

Les sujets figurés sur les intailles gnostiques sont, la plupart du temps, des copies ou des dégénérescences des types de la symbolique égyptienne, chaldéo-assyrienne, hétéenne, ou même gréco-romaine. On y retrouve des personnages dont il est aisé de signaler les prototypes, soit sur les monuments de l'Égypte pharaonique, soit sur les cylindres chaldéo-assyriens, soit enfin parmi les débris de la culture hétéenne en Cappadoce, en Syrie ou en Asie-Mineure.

Les intailles gnostiques étaient des talismans ou des amulettes ; on les portait à titre de préservatifs contre le mauvais œil, les maladies, les démons et tous les dangers qui peuvent menacer la vie de l'homme, au physique et au moral. On en tirait des empreintes qui participaient aux vertus de la gemme elle-même ; on guérissait des malades par l'attouchement de certaines de ces gemmes ou de ces empreintes, que les charlatans et les magiciens des derniers siècles de l'antiquité et de tout le moyen âge propagèrent dans le monde occidental. Les inscriptions dont sont couverts ces monuments forment, la plupart du temps, un véritable grimoire, ou bien ce sont des formules secrètes et cabalistiques inintelligibles pour nous et, sans nul doute aussi, pour ceux mêmes qui les prononçaient. « Il ne faut pas chercher, dit avec raison M. Chabouillet, dans les légendes de ces pierres, les doctrines de la Gnose ; on n'y trouvera guère que des formules magiques ; presque toutes doivent être attribuées à l'une ou à l'autre des

deux plus célèbres sectes du Gnosticisme, les *Ophites*, qui tirent leur nom de l'adoration du serpent, en grec *ophis*, ὄψις, ou *agathodémon*, et les Basilidiens, d'où vient le nom de *pierres basilidiennes* sous lequel on a souvent désigné les pierres gnostiques Les Basilidiens donnaient au Démiurge le nom d'*Ialdabaoth*; ce nom n'est pas écrit sur les pierres dont on va lire la description, mais on y trouvera ceux de plusieurs des six génies émanés d'*Ialdabaoth*; savoir : *Iaô (Jéhovah), Sabaoth, Adonaï, Éloï, Oraios, Astaphaios*. Le serpent des Ophites se trouvera, sous diverses formes, sur un grand nombre de ces pierres, ce qui peut les leur faire attribuer; mais cependant, il ne faut pas oublier que ces sectaires n'avaient pas le monopole de ce type. Les influences planétaires jouaient un grand rôle dans les idées gnostiques; aussi, trouvera-t-on souvent inscrites sur les monuments que nous allons décrire, les sept voyelles ΑΕΗΙΟΥΩ qui correspondent aux sept planètes; c'est toujours le nombre sept comme dans le mot *Abraxas*. On verra ces lettres répétées deux fois, trois fois, *sept* fois, et toujours disposées selon des modes cabalistiques. Les signes du zodiaque, ceux des planètes se retrouveront aussi sur des pierres de cette section. »

2168. **Iaô** figuré par un personnage à corps humain, court vêtu, à tête de lion radiée, debout, tenant d'une main la croix ansée et de l'autre un sceptre autour duquel s'enroule un serpent. A côté, son nom : ΙΑΩ. Au revers : ΑΒΡΑ-ϹΑΞ. Jaspe sanguin. — 2169. **Iaô** représenté debout, tenant de la main droite la tête coupée du traître Judas, et de l'autre une épée. Sur deux cartouches on lit cette même inscription répétée : ΛΑΧΑΜΙ ΜΑΛΙΑΛΙ. Après ces

deux mots, le signe planétaire du soleil, un symbole en forme de X, un autre représentant un X dans un O, les lettres IKO, enfin à la dernière ligne les lettres : ZYEZK. Au revers, on lit : IOYΔAC, *Judas*. Jaspe vert. — 2170. **Génie**, à buste et bras humains, à deux têtes, l'une de bélier, l'autre de lion, à jambes et pieds de bête. Il tient des deux mains une croix ansée; le serpent arrondi en cercle lui sert de base; dans le cercle formé par le serpent, chien contemplant une scène symbolique où figurent une femme et Anubis. Au-dessous du serpent, une momie couchée. On lit en haut : CEPΦOYΘ MOYIΓP. ℞. Les sept voyelles planétaires : AEHIOΩY disposées en sept lignes de sept manières différentes. A la 8ᵉ ligne, TITOYH (*Titouel*), un des innombrables Éons des Gnostiques. Lapis-lazuli.

Fig. 36.

2174 *bis*. **Iaô** à tête de coq, les jambes terminées en serpents; il est armé de la cuirasse et du bouclier et brandit un fouet; au-dessous, une tête de Méduse; en légende : ABΛANAΘA IAΩ ABPAΣA 'E ΣABAΩ MIXAH. ℞. Le soleil radié debout sur un lion en marche, comme

Jupiter Dolichenus; il étend une main comme pour répandre la lumière ou bénir, et de l'autre il tient son manteau et un fouet; au-dessus de sa tête, deux étoiles. En légende, ΝΟΦΗΡ et ΑΒΛΑΘΑΝΑΒΛΑ. Jaspe sanguin. Pierre trouvée à Corbeny (Aisne), en 1898 (fig. 36).

2175 *bis.* **Iaô** tenant un bouclier et un fouet; au-dessous, un masque de Méduse; autour, une inscription gnostique et cinq astres. ℞. Lion au pied d'un trophée, inscription gnostique et six astres. Jaspe vert. — 2179. **Figure d'Ananaël** ou *Athoniel*, un des sept génies inférieurs, représenté avec une tête d'âne, des ailes et un corps de momie, et tenant des deux mains un trident crucigère. Les noms de six de ses compagnons se lisent en légende : *Ouriel, Gabriel, Raphael, Mikael, Isigaël*. A la fin de la légende, on lit ΙΩΝ et dans le champ sont éparpillées des lettres qui, rassemblées, forment le nom d'*Onoël*. A l'exergue, la formule si fréquente : ΑΒΛΑΝΑΘΑΝΑΛΒΑ, qui se lit dans les deux sens. ℞. En légende, les noms de trois génies stellaires d'Ialdabaoth, *Iaô, Sabaoth* et *Adonaï*, puis celui d'*Abraxas*. Dans le champ, symboles relatifs aux voyages du *Plérôme* : caducée d'Hermès-Psychopompe, le *vase des péchés*, le serpent *Chnouphis*, la clef des mystères et une fleur de lotus. Hématite.

2180. **Anubis** debout, tenant d'une main la croix ansée et de l'autre un sceptre, placé au milieu du cercle formé par le serpent qui se mord la queue. Autour, des noms de génies : *Ouriel, Souriel, Gabriel*, et ΙΩ peut-être pour ΙΑΩ. Au revers, le nom de *Mikael* au-dessous de deux étoiles. Jade. — 2182. **Athernoph**, génie à double tête, mais à une seule jambe, debout, tenant de la main droite

un flambeau et de la gauche un sceptre. En haut, le nom ΑΘΕΡΝΩΦ. Agate jaune. — 2183. Génie portant un épervier sur la tête, vêtu d'une robe, les bras étendus et tenant à deux mains un serpent, debout sur une base carrée sur laquelle on lit : ΙΔΙΗΧΩΥΟΙΗ ΙΤΘΕSΑΙ ΧΧΧSΕΘ9Φ

2185. **Chnoubis**, le serpent divin à tête de lion radiée ou *Agathodémon*, se dressant entre le soleil et le croissant de la lune. Au revers, ΧΝΟΥΒΙC. Prase. — 2190 *bis*. **Le serpent Chnoubis-Glycon**, à tête de lion nimbée ; dans le champ, ΧΝΟΥΜΙC, ΓΛΥΚΩΝΑ et ΙΑΩ. ℞. ΟΡΟΙ ΒΑΡΒΑΡΟΥ ΕΡΟΙ ΒΟΡΒΑΡΟΥ ΔΕΑΡΟΥΑCΑ ΛΕΩΝΑΡΓΙCCΟΥ ΡΑΜΙΟΥ ΕΥΑ ΠΟΥΡΑΜΙ ΟΥΕΟΥ ΧΝΟΒΙC. Émeraude.

2195. **Harpocrate** nu, debout, portant la main à sa bouche. On distingue dans la légende les noms d'*Abraxas* et de *Chnouphis*. ℞. **Anubis** sur un lion. Jaspe.

2196. **Horus** assis entre le soleil et la lune. Le dieu est au milieu d'un cercle formé par le serpent qui se mord la queue, et de cinq groupes d'animaux disposés trois par trois ; au-dessus de sa tête, trois scarabées ; à droite, trois gazelles ; à gauche, trois éperviers ; en bas, trois crocodiles ; à droite, trois serpents. ℞. Sept lignes formées par les sept voyelles planétaires, rangées de sept manières différentes. Il ne reste de la légende que ces lettres : ΑΗΙΟΥΙΧΑΒΡΑΧ-ΦΝΕCΧ ΚΡΟΦΝΥΡ. Hématite.

2198 *bis*. Sur la face plane de cette gemme, le **Serpent Chnouphis**, la tête environnée de rayons formés de lettres et de clous. Autour, trois scarabées, trois oiseaux, trois serpents, trois biches, trois crocodiles. Dans le champ,

HΛEIX. Sur la face convexe, personnage à tête de coq, tenant un bouclier et un fouet; ses pieds se terminent en têtes de serpents. Autour, longue inscription gnostique. Jaspe sanguin (fig. 37).

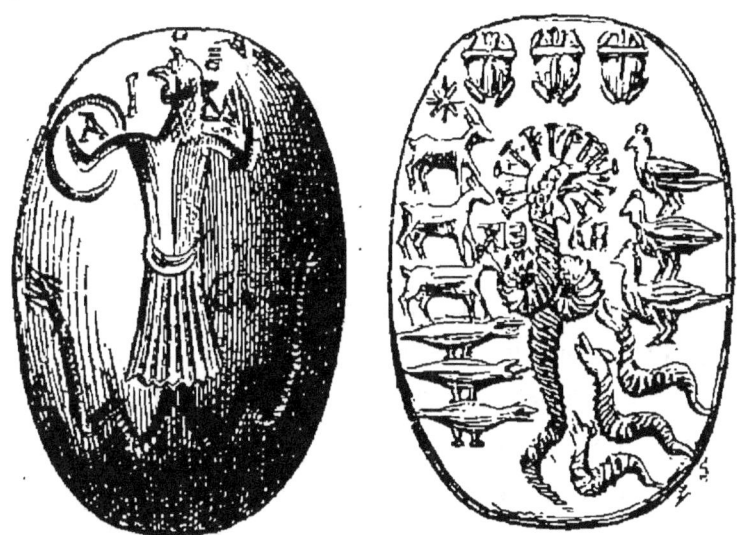

Fig. 37 [1].

2203. **Hermès-Sérapis** barbu, assis, tenant un caducée à l'extrémité duquel sont perchés un ibis et un coq. Au-dessus de sa tête, un scarabée. Sous ses pieds, un crocodile; devant, un scorpion. A droite, les sept voyelles des planètes : A (Mercure), E (Vénus), H (Soleil), I (Saturne), O (Mars), Υ (Lune), Ω (Jupiter). L'A est répété sept fois, l'E six fois, l'H cinq fois, l'I quatre fois, l'O trois fois, l'Υ deux fois, l'Ω une seule fois. Le tout est renfermé dans un serpent qui se mord la queue. ℞. Sept lignes correspondant aux sept planètes : 1° trois colombes; 2° trois scarabées; 3° trois gazelles; 4° trois crocodiles; 5° trois ser-

1. D'après le *Dict. des ant. gr. et rom.* de Saglio, v° *Gemma*, fig. 3532.

pents; 6º le mot ΟΥϹΟΡΟΑΙΠ; 7º ΑΧΕΛΟ. Jaspe sanguin.

2207. **Anubis** sous la figure d'un homme à tête de chien, debout, tenant d'une main un seau et de l'autre un quadrupède. Légende : ΦΡΗΘΗ. ℞. Lettres formant deux lignes. Un Λ renversé, un E, un Ψ, un S barré, un K, un S à rebours. Jaspe jaune.

2209. **Isis** debout; deux fleurs de lotus partent de ses épaules. Le corps et les jambes sont serrés dans des bandelettes comme les membres d'une momie. Hématite.

2210. **Osiris** coiffé d'un disque entre deux cornes, debout, vêtu d'une longue robe et s'appuyant des deux mains sur un sceptre. ℞. **Isis** avec la même coiffure qu'Osiris, debout, vêtue d'une longue robe, tenant d'une main un vase et de l'autre un bâton autour duquel s'enroule un serpent. Légende : ΑΒΛΑΝΑΘΑΝΑ, puis peut-être ΙϹΙΟ pour *Isis*. Sur la tranche, on lit encore l'invocation habituelle ainsi variée : ΑΒΛΑΝΑΘΑΝΟ. Jaspe sanguin.

2211. **Isis** assise tenant *Horus* sur ses genoux. Légende : ΒΑΘΑΘΑΘΘΑ. ℞. **Typhon** ou *Bès*. Légende : ΒΕΡΒΕΡΕΤΕΓΑϹ. Serpentine.

2216. **Anubis** debout, les mains étendues, donnant ses soins à la momie d'**Osiris** couché sur un lion. Jaspe noir.

2218. **Salomon** à cheval, vêtu à l'antique, perçant de sa lance un ennemi terrassé. Étoile devant la tête de Salomon. Légende : ϹΟΛΟΜΩΝ. ℞. ϹΦΡΑΓΙϹ ΘΕΟΥ (*Sceau de Dieu*). Hématite.

2220. **Iaô** sous la forme d'une momie à quatre ailes et à trois têtes de chacal ou de chien, de vautour et d'épervier. Dans le champ, trois astres et des lettres à demi effa-

cées. En bas, IAΩ. ℟. Trophée entre deux monogrammes ; l'un formé d'un I et d'un N, peut-être *Jésus de Nazareth* ; l'autre est le monogramme de Jésus-Christ. Au bas du trophée, un autre chrisme. Serpentine.

2220 *bis*. **Hercule** debout, étouffant le lion de Némée ; derrière, sa massue. Au pourtour, longue inscription gnostique. ℟. **Femme à trois têtes et à six bras** vêtue d'une longue robe (la triple Hécate). Ses têtes sont tutulées, ses mains portent des torches, des épées et des serpents. Dans le champ, les deux noms IAΩ et ABPACAΞ. Jaspe rouge.

2220 *ter*. Sur une face, personnage nu, debout sur le dos d'un autre personnage couché à plat ventre ; le premier a la tête surmontée d'une étoile et il porte trois fléaux sur son épaule. Le champ est couvert d'inscriptions cabalistiques. Au revers, un personnage debout, de face, ayant deux têtes, l'une de lion, l'autre de coq ; il est vêtu d'une tunique courte et il tient un serpent dans chaque main. Champ couvert d'inscriptions cabalistiques. Jaspe jaune foncé.

2221. **Guerrier** vêtu à la romaine, debout, portant sur la tête un trophée et tenant de chaque main un serpent qui se dresse. Dans le champ, une longue inscription. ℟. Les voyelles planétaires. Jaspe sanguin.

2239 *bis*. **Personnage à double visage**, l'un masculin et barbu, l'autre féminin ; il est debout, coiffé de la cidaris perse crénelée, vêtu de la candys. Des deux mains baissées il paraît tenir un serpent qui se dresse. Dans le champ, des symboles astronomiques et cabalistiques. Cône en sardoine blonde.

2254. **Deux femmes debout**; l'une, levant les mains, semble indiquer le globe céleste à sa compagne; celle-ci place une main sur son cœur et élève l'autre à la hauteur de sa coiffure, qui ressemble à un béret plat. ℞. Deux femmes debout, les bras enlacés et paraissant converser. Des lettres et des signes cabalistiques sont dans le champ, sur les deux faces. Serpentine.

2255. **Deux personnages**, un homme et une femme, de style hétéen, debout l'un à côté de l'autre, de face. L'homme est coiffé d'une sorte de casque pointu muni de petites cornes; sa barbe, longue et large, est frisée et disposée à la mode assyrienne; il est vêtu d'une sorte de robe courte, ressemblant à une cotte de maille. Ce personnage a les deux mains ramenées sur la poitrine, dans un geste qui rappelle celui de l'Astarté babylonienne; les mains de sa compagne sont placées de la même manière et soutenant les seins. Celle-ci est coiffée d'un bonnet en forme de demi-lune, sur lequel sont tracées des figures géométriques; sa robe, qui laisse la poitrine entièrement nue, est serrée à la taille et descend jusqu'aux mollets; ses cheveux pendent en grosses boucles le long des joues. Les prototypes des figures que nous venons de décrire remontent, on l'a démontré, jusqu'à la symbolique hétéenne, mais la fabrication du moule lui-même paraît beaucoup moins reculée et pouvoir être attribuée à quelque secte gnostique. Peut-être ce monument a-t-il été mis en usage par les charlatans jusqu'à une époque avancée du moyen âge. Dans le procès fait aux Templiers, qui aboutit à la destruction de l'Ordre, on accusa les chevaliers d'adorer une idole *en forme de Baphomet* (*in figuram Baphometi*), va-

riante du nom de Mahomet. Il exista ainsi, au moins jusqu'au XIVe siècle, des croyants au Baphomet : c'est à ces sectaires que l'on a proposé d'attribuer le moule en serpentine dont il est ici question et qui, pour cette raison, a été souvent désigné sous le nom de *Figure baphométique des Templiers*.

Fig. 38.

2255 *bis*. **Deux personnages** analogues aux précédents : un homme et une femme, de style hétéen, debout côte à côte. L'homme est coiffé du bonnet pointu avec de petites cornes ; il a une barbe longue et striée comme celle du dieu égyptien Bésa ; sa robe longue est tuyautée, comme celle de sa

compagne; de ses deux mains ramenées sur sa poitrine, l'une tient un sceptre terminé par un oiseau. La femme, pareille à celle de la gemme précédente, fait des deux mains le geste symbolique d'Astarté soutenant ses seins. Entre les deux personnages, un bouquetin debout sur ses pattes de derrière, rappelant ceux des cylindres chaldéens. Moule de serpentine acquis en 1898 (fig. 38).

6. — Intailles de la Renaissance et des temps modernes

2299. **Apollon et Marsyas.** Dans le champ, on lit : LAVR(*entius*) MED(*icæus*). Cornaline. Imitation de la composition que nous verrons sur les camées antiques (page 96). La présente cornaline a fait partie de la collection de Laurent de Médicis.

2306 *bis*. **Sapho** assise, tenant une lyre. A l'exergue, la signature de l'artiste Jean Pichler, en grec, ΠΙΧΛΕΡ. Améthyste montée en bague. (Jean Pichler mourut à Rome, en 1791.)

2306 *ter*. **Muse** debout, adossée à un cippe et jouant de la lyre. Dans le champ, la signature de Louis Pichler, en grec, Λ. ΠΙΧΛΕΡ. Cornaline montée en bague. (Louis Pichler, frère de Jean, mourut vers 1820.)

2311 *bis*. **Victoire** debout tenant un rameau; à côté d'elle un serpent. Dans le champ, la signature CERBARA. Cornaline montée en bague. (Cerbara, graveur romain de la fin du XVIIIe siècle.)

2337. **Bacchanale.** Satyres, bacchants et bacchantes célébrant le dieu du vin; les uns boivent, les autres versent le vin;

d'autres portent des corbeilles remplies de raisins. Deux génies ailés tendent un *velum* qu'ils attachent à des ceps de vigne. Vers le milieu de la composition, un cheval se cabrant. A droite, groupe de deux femmes, dont l'une charge une corbeille sur la tête de l'autre. A l'exergue, paysage représentant une rivière encaissée entre deux collines ; un homme, assis au bord de cette rivière, pêche à la ligne. Cornaline (fig. 39). Il s'agit ici de la pierre célèbre sous le nom de *Cachet de Michel-Ange*. Nous en résumerons l'histoire, d'après M. Chabouillet : Le

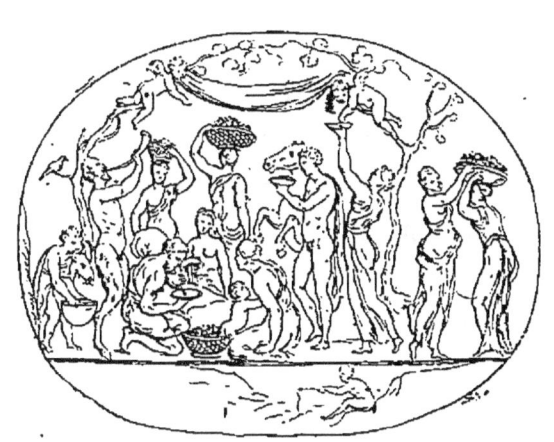

Fig. 39 (agrandi).

garde du Cabinet du Roi, sous Henri IV, le sieur Rascas de Bagarris, mentionne notre *Bacchanale*, dans un opuscule écrit en 1608, comme faisant partie de sa collection privée. Plus tard, un collectionneur d'Aix en Provence, l'apothicaire Lauthier, la posséda ; puis, en 1680, il la vendit au roi Louis XIV. Ce fut alors qu'on en rechercha la provenance et qu'on prétendit qu'elle avait servi de cachet à Michel-Ange. La tradition, en outre, affirme qu'un orfèvre de Bologne, Auguste Tassi, en hérita de Michel-Ange, puis qu'elle passa aux mains de la femme d'un intendant de la maison de Médicis. Ce fut cette dame qui la vendit à Bagarris : on

sait le reste et comment elle entra au Cabinet du Roi. Le cachet de Michel-Ange a donné lieu à l'anecdote suivante, sans doute apocryphe, qu'on lit dans les *Lettres sur l'Italie* du Président de Brosses. Après avoir dit qu'un collectionneur prussien, le baron de Stosch, avait été chassé de Rome, comme espion du roi d'Angleterre, le Président ajoute : « Voici une petite histoire assez co-
« mique que j'ai ouï conter de lui, en France. Hardion,
« notre confrère (à l'Académie des Inscriptions et Belles-
« Lettres) montrait le Cabinet du Roi à Versailles à
« plusieurs personnes, du nombre desquelles était ce
« galant homme (le baron de Stosch). Tout à coup, cer-
« taine pierre, fort connue de vous sous le nom de Ca-
« chet de Michel-Ange, se trouve éclipsée. On cherche
« avec la dernière exactitude : on se fouille jusqu'à se
« mettre nu, le tout sans succès. Hardion lui dit : Mon-
« sieur, je connais toute la compagnie, vous seul excepté,
« d'ailleurs je suis en peine de votre santé, vous paraissez
« avoir un teint fort jaune qui dénote de la plénitude. Je
« crois qu'une petite dose d'émétique, prise sans déplacer,
« vous serait absolument nécessaire. Le remède pris sur-
« le-champ fit un effet merveilleux, et guérit ce pauvre
« homme de la maladie de la pierre qu'il avait avalée. »
Le *pécheur* qu'on voit à l'exergue de notre gemme paraît désigner en *rébus* l'auteur de cette admirable composition, Pierre-Marie da *Pescia*, graveur en pierres fines qui jouit de la protection du pape Léon X.

2338. **Silène** ivre porté triomphalement par deux satyres; un faune conduit la marche en jouant du tambourin; à la droite de Silène, un autre faune jouant de la double flûte.

Jaspe sanguin. Cette belle gemme a fait partie, comme la précédente, de la collection de Rascas de Bagarris, sous Henri IV. Monture en or émaillé. — 2341 *bis*. **Bacchante** debout, tenant une coupe au-dessus de laquelle voltige un papillon; un petit génie ailé, armé d'un thyrse, s'efforce d'atteindre à la coupe. A l'exergue, la signature de Jean Pichler, en grec : ΠΙΧΛΕΡ. Cornaline montée en bague. — 2376 *bis*. Hercule assis, s'appuyant sur sa massue. Cornaline montée en bague. Legs de Prosper Mérimée, en 1872. — 2388 *bis*. **Salmacis et Hermaphrodite**. Dans le champ, la signature de Jean Pichler, en grec, ΠΙΧΛΕΡ. Cristal de roche. — 2391. **Jupiter** assis sur son trône, entre Minerve et Mercure; aux pieds de Jupiter, Neptune. Autour de cette composition, les douze signes du zodiaque. Cornaline. — 2396. **L'Abondance et la Paix** couronnées par deux génies ailés. Sardonyx; monture en or émaillé, enrichie de pierreries.

2401. **Mutius Scevola** se brûlant la main gauche devant Porsenna. A l'exergue : COSTACIOR pour *constancior*. Cornaline. — 2402. **La continence de Scipion**. Sardoine rubanée. — 2403. **Caton le censeur**. Buste de profil; on lit : CAT. CEN. Cornaline. — 2404. **Jugurtha** livré à Sylla qui est assis sur son tribunal. Cornaline. — 2405. **Jules César**. Buste de profil, couronné de laurier; sur l'épaule, S. P. Q. R. Devant le buste, l'étoile qu'on voit sur des deniers d'argent au nom de César; derrière la tête, le *lituus*. Agate. — 2433. **Trajan** à cheval, combattant un lion. Dans le champ, on lit la signature d'artiste : C. RANIANI. Cornaline. — 2452. **Septime Sévère** sur son tribunal, ordonnant qu'on sépare la tête du corps d'Al-

bin, que lui apportent ses soldats. On lit : *S T GM* sur un billot qu'un bourreau dispose pour cette exécution. Calcédoine.

2476. **Alexandre le Grand** faisant placer les œuvres d'Homère dans le tombeau d'Achille. Calcédoine. L'auteur de cette pierre a copié une composition de Raphaël, gravée par Marc-Antoine.

2476 *bis*. **Femme** vêtue à l'antique et écrivant sur un cippe sur lequel est posé le buste d'Homère. Dans le champ, la signature de Jean Pichler : ΠΙΧΛΕΡ. Cornaline montée en bague. — 2477. **Triomphateur** à cheval, précédé d'un captif et accompagné de guerriers dont l'un porte un trophée. Cornaline. — 2480. **Deux cavaliers et deux amazones** combattant des animaux féroces ; un dieu, porté sur les nues, assiste à cette scène. Cornaline. — 2482. **Une bataille.** Au milieu des cavaliers et des fantassins, l'Empereur monté sur un cheval qui se cabre, brandit son javelot. On lit sur une des enseignes, S. P. Q. R. ; sur une autre, O P N S., qu'on interprète *OPus Nassari Sculptoris*(?). Sardoine. Matteo del Nassaro, l'auteur présumé de cette intaille travailla longtemps en France, où il fut appelé par François Ier.

2485. **François Ier.** Buste de profil, la tête nue, avec une armure richement ciselée et un manteau. Calcédoine. Belle gemme attribuée avec beaucoup de vraisemblance à Matteo del Nassaro. — 2486. **Alexandre de Médicis**, premier duc de Florence. Buste. Cristal de roche. — 2487. **Sixte-Quint.** Buste. Grenat.

2489. **Philippe II et Don Carlos**, son fils. Bustes en regard et la date 1566. Topaze ; belle gravure attribuée à Jacopo da

Trezzo. — 2490 et 2490 *bis*. **Henri IV**. Bustes. Belles gravures attribuées à Julien de Fontenay ou à Olivier Codoré, graveurs de la cour. — 2493. **Marie de Médicis**. Buste. Jaspe sanguin. — 2494. **Louis XIII**. Buste. Jaspe sanguin. — 2495. **Frédéric-Henri**, prince d'Orange, stathouder de Hollande. Cornaline. — 2495 *bis*. **Maurice de Nassau**, prince d'Orange. Sur la tranche, G. D. F. (*Guillelmus Dupré fecit*). — 2495 *ter*. **Catherine II**, impératrice de Russie. Buste. Calcédoine.

2495 4. **Buste d'une jeune fille inconnue**. Dans le champ, la signature de l'artiste : *Jeuffroy, 1788*. — 2495 5. **Buste d'une jeune fille inconnue**. Dans le champ, la signature de l'artiste, en grec : PEΓA (*Rega*). Sardonyx. — 2495 6. **Canning**. Buste. Dans le champ, la signature de l'artiste, *Alb. Jacobson*. Calcédoine.

2496. **Louis XV**. Buste de profil avec la couronne de laurier. Émeraude montée en bague d'or émaillé. — 2497. oudre et caducée en sautoir au-dessous de ces mots : *Statue du Roi 1758*. Cornaline; monture en or avec belière du temps de Louis XV. Cette pierre est une commémoration prématurée d'une statue qui devait être érigée à Louis XV sur la place d'un hôtel de ville projeté, à Rouen. L'architecte auteur des projets était Mathieu Le Carpentier. — 2498. **Victoire de Lawfeldt**. La Victoire ailée, tenant d'une main une flèche et de l'autre une couronne de laurier, foule aux pieds des drapeaux et des canons, au milieu desquels on distingue des boucliers aux armes des puissances liguées contre la France, l'Autriche, l'Angleterre, le Hanovre et les Provinces-Unies. A droite, la signature de l'artiste : GUAY. Sardoine; riche monture.

L'auteur de cette intaille et des suivantes, Jacques Guay, était le graveur de la cour, sous Louis XV. M^me de Pompadour l'honora de sa protection et se fit même son élève. Jacques Guay peut être considéré comme le plus grand graveur en pierres fines des temps modernes. — 2499. **Préliminaires de la paix de 1748.** Louis XV représenté en Hercule, la massue à la main, s'arrache des bras de la Victoire pour prendre un rameau d'olivier que lui présente la Paix. A droite, la signature : GUAY F. A l'exergue : *Préliminaires de la Paix, 1748*. Sardoine. Riche monture. Cette intaille et la précédente ont servi de fermoirs à des bracelets de M^me de Pompadour. — 2499 *bis*. **Le triomphe de Fontenoy.** Louis XV en empereur romain, debout dans un quadrige au pas, donne la main au Dauphin debout près de lui. Une Victoire couronne le Roi ; sur le biseau de la gemme montée en bague, on lit la date : *11 mai 1745*. Cornaline. Cette bague, dont la gravure est l'œuvre de Jacques Guay, a été portée par M^me de Pompadour. — 2500. **Le tambour-major Jacquot.** Buste de profil, en uniforme, le chapeau sur la tête. On lit en légende : JACQUOT, TAMBOUR-MAJOR DU RÉGIMENT DU ROY, 1751. G. F. (*Guay fecit*). Sardoine. — 2502 *bis*. **La marquise de Pompadour.** Buste. Signature : GUAY. Cornaline montée en bague. — 2502 *ter*. **Louis XV et M^me de Pompadour.** Bustes conjugués. Signature : GUAY. Cornaline montée en bague. — 2503. **La marquise de Pompadour**, en Minerve, debout, posant une corne d'abondance sur un tour à graver les pierres fines. Un génie ailé soulève le voile qui cachait les trois tours du blason de Pompadour gravées sur le bou-

clier de la déesse. A l'exergue : GUAY 1752. Calcédoine.
— 2504. **Cachet de M^me de Pompadour.** Topaze de l'Inde gravée sur ses trois faces, d'après les dessins de Boucher. Face A : **L'Amour sacrifiant à l'Amitié.** La déesse est debout, foulant aux pieds un masque; elle tient un cœur qu'elle offre à l'Amour qui fait une libation. Exergue : GUAY F. — Face B : **L'Amour et l'Amitié.** Exergue : GUAY F. — Face C : **Temple de l'Amitié.** Ces mots sont gravés au-dessous du fronton d'un temple à deux colonnes, d'ordre toscan; une tour du blason de Pompadour décore le tympan. Entre les colonnes, un médaillon portant les chiffres du Roi et de la marquise, L. P. (*Louis, Pompadour*), suspendu à une guirlande de chêne. Exergue : 1753. — 2505. **La France éplorée**, penchée sur un tombeau sur lequel on lit : A. I. (*anno primo*); à l'exergue, 1754. Calcédoine. Cette pierre est de la main de Guay. L'événement qu'elle rappelle est la mort du duc d'Aquitaine, fils du Dauphin, arrivée le 22 février 1754. — 2505 *bis*. **Alexandrine Lenormant d'Étioles**, fille de la marquise de Pompadour. Buste, signé de Guay. Cornaline montée en bague. Don de M^me la comtesse de Beaulincourt, en 1891. — 2505 *ter*. **Marie-Antoinette.** Buste signé : GUAY F. 1787. Cornaline montée en bague. Legs du vicomte Philippe de Saint-Albin en 1879. — 2514. **Louis, Dauphin**, fils aîné de Louis XVI. Buste de profil; au-dessous, un dauphin sur la tête duquel plane la chouette de Minerve. Sur le corps du dauphin, l'inscription suivante : LVD. LVD. XVI ET MAR. ANT. DELPH. AN. AE. IX M. II D. X. (*Louis, fils de Louis XVI et de Marie-Antoinette, dauphin, âgé de neuf ans, deux mois*

et dix jours). Derrière la tête : JEUFFROY SCULPSIT. I. IAN. 1788. Cornaline. Louis-Joseph-Xavier-François, Dauphin de France, fils aîné de Louis XVI, né à Versailles, le 22 octobre 1781, mourut à Meudon le 4 juin 1789.

2518 *bis*. **Le prince de Metternich**, chancelier de l'empire d'Autriche. Buste signé de Louis Pichler : Λ. ΠΙΧΛΕΡ. Calcédoine saphirine. — 2518 *ter*. **Canova**, sculpteur. Buste signé de Louis Pichler. Don de M^{me} Charles Lenormant, en 1887. — 2519. **Charles X**. Buste de profil. Exergue : SIMON FILS. Cornaline. (Jean-Marie-Amable-Henri Simon, né en 1788, fils de Jean-Henri Simon, aussi graveur en pierres fines). — 2520. **Louis-Antoine, duc d'Angoulême**, puis Dauphin de France. Buste de profil. Exergue : SIMON FILS. Cornaline. — 2521. **Charles Ferdinand**, duc de Berry, second fils du roi Charles X. Buste de profil. Exergue : SIMON FILS. Cornaline. — 2522. **Louis-Philippe I^{er}**, roi des Français. Buste de profil. Exergue : SIMON FILS. — 2523. **Louis XIV et Louis-Philippe I^{er}**. Bustes en regard, le premier avec la couronne de laurier, le second avec la couronne de chêne. Exergue : 1680 VERSAILLES 1837. Signature : SIMON FILS. Cornaline. — 2524. **Louis-Philippe I^{er} et la reine Marie-Amélie de Bourbon-Naples**, sa femme. Bustes conjugués. Exergue : SIMON FILS. Cornaline. — 2525 à 2536. **Princes et princesses de la famille du roi Louis-Philippe**; le n° 2529 représente Henri d'Orléans, duc d'Aumale.

CAMÉES ANTIQUES

I. — Sujets mythologiques

1. **Jupiter** (dit *de Chartres* ou *de Charles V*). Le dieu est debout, barbu, la tête ceinte d'une couronne de laurier, tenant le foudre et s'appuyant sur un long sceptre. Les reins et les jambes sont enveloppés dans une chlamyde rejetée sur l'épaule gauche ; les pieds sont chaussés de sandales. A la droite du maître de l'Olympe, un aigle. Corniche au pourtour. Excellent travail romain du premier siècle de notre ère. Sardonyx à trois couches (fig. 40). — Ce camée est serti dans une monture du xive siècle, qui se compose des éléments suivants : 1. Un large cadre en or, avec inscriptions en lettres gothiques, émaillées, sur les deux faces. Sur la face antérieure, on lit : IEXVS ◆ AVTEM ◆ TRANSIENS ◆ PER ◆ MEDIVM ◆ ILLORVM ◆ IBAT — ET ◆ DEDIT ◆ PACEM ◆ EIS — SI ◆ ERGO ◆ ME ◆ QVERITIS ◆ SINITE ◆ HOS ◆ ABIRE. Les caractères de cette inscription sont, par groupes de quatre ou cinq, alternativement sur fond rouge et sur fond noir. Sur la face postérieure du cadre, une inscription en deux lignes concentriques ; la ligne externe est sur fond rouge et ainsi conçue : ✠ IN PRINCIPIO ◆ ERAT : VERBV ◆ M : ET : VERBVM : ERAT : APVD : DEVM : ET : DEVS : ERAT : EVRBVM (*sic*) ◆ HOC : ERAT : IN PRINCIPIO : APD. La ligne interne est sur fond noir : ✠ DEVM : OMNIA : PER : IPSVM : FACTA : SVNT :

Fig. 40 (d'après F. de Mély, *Le Trésor de Chartres*, pl. X).

ET : SINE : IPSO : FACTVM : EST : NICHIL : QVOD : FACTVM : SET (*sic*) : IN IPSO. Le cadre et les inscriptions remontent au xiv^e siècle. — 2. A la partie inférieure de cette monture a été attachée, au moyen de trois rivets grossiers, une couronne royale, ouverte, surmontant un écusson émaillé aux armes de France, c'est-à-dire des fleurs de lis sans nombre sur champ d'azur. Sur le large bandeau de la couronne, on lit l'inscription suivante, en lettres d'or sur fond noir : + *Charles, roy de France, fils du roy Jehan, donna ce jouyau l'an M CCC LXVII, le quart an de son règne.* — 3. Sur la partie antérieure du cadre d'or qui entoure la gemme, ont été fixés, de distance en distance, deux dauphins et treize fleurs de lis, en argent doré, du xiv^e siècle ; mais elles ont été adaptées à la monture du camée, seulement à la fin du siècle dernier, comme nous le dirons tout à l'heure.

Les inscriptions que nous avons transcrites établissent que le camée fut considéré, au moyen âge, comme investi d'une puissance talismanique. Le verset de saint Luc (IV, 30) : *Jesus autem transiens per medium illorum ibat*, est extrait du passage dans lequel l'Évangéliste raconte comment le Sauveur échappa aux Juifs qui voulaient le précipiter du haut d'une montagne. La phrase de saint Jean (VIII, 2) : *Si ergo me quæritis*, est mise par l'Apôtre dans la bouche de Jésus demandant à la troupe venue pour le saisir, qu'on laisse en paix ses disciples. Ces deux versets se trouvent fréquemment inscrits côte à côte, sur les amulettes ou dans les formules cabalistiques du moyen âge. Quiconque portait un talisman sur lequel ils étaient gravés, se croyait préservé de tout danger comme l'avait été

le Christ au milieu de ses ennemis, ou les Apôtres lorsqu'on arrêta leur divin Maître. De ces paroles, à l'aide desquelles on échappait aux « périls du monde », était souvent rapproché le début de l'Évangile de saint Jean : *In principio erat Verbum*, etc., qui avait aussi une vertu prophylactique. Ainsi, ce camée romain était devenu, au xıv^e siècle, un talisman : les fautes dans les inscriptions (*evrbum* pour *verbum* ; *set* pour *est*), pourtant gravées avec un soin minutieux, sont probablement intentionnelles et en rapport avec le caractère magique du monument.

Le roi de France Charles V possédait ce joyau protecteur lorsque, en la quatrième année de son règne, à l'occasion d'un pèlerinage, il le donna au Trésor de la cathédrale de Chartres, pour servir d'ornement à la châsse dans laquelle était renfermée une relique insigne connue sous le nom de Chemise de la Vierge. Le roi fit fixer à la monture du camée l'écusson fleurdelisé et la couronne sur laquelle est gravée l'inscription qui nous a conservé le souvenir de cette libéralité. A partir de ce moment, notre camée figure dans les descriptions successives qui furent faites, à travers les âges, de la châsse de la sainte Chemise et des joyaux dont elle était enrichie.

En 1562, Charles IX voulut forcer les chanoines de la cathédrale de Chartres à aliéner une partie de leur trésor, pour payer les frais de la guerre civile. Mais le peuple de Chartres s'opposa par la force à l'enlèvement de la sainte châsse quand se présentèrent les commissaires du Roi, pour l'emporter. En 1577-1578, Henri III ordonna aussi aux chanoines de porter au creuset une partie de leurs bijoux et de leurs vases sacrés. Cette fois, il fallut s'exé-

cuter. Le 20 janvier 1578, le camée de Jupiter fut enlevé et transporté à Paris, où on l'estima 800 livres. Pendant deux ans, le camée resta à Paris, en nantissement chez des banquiers, puis il fut restitué à la sainte châsse de Chartres. Jusqu'à la Révolution, il resta garni sur son pourtour de six rubis et douze perles. Or, présentement, ces rubis et ces perles ont disparu, mais si nous comptons les fleurs de lis isolées, les deux dauphins et les trois fleurs de lis qui forment les pointes de la couronne royale, nous retrouvons les dix-huit places occupées antérieurement par les rubis et les perles. Que s'est-il donc passé à l'époque de la tourmente révolutionnaire ? Le 17 septembre 1793, arrivèrent à Chartres les conventionnels Sergent et Lemonnier, chargés de détruire la châsse de la Chemise de la Vierge et de rapporter à Paris les gemmes et les bijoux qui la décoraient. La châsse une fois brisée, l'or qui en avait constitué la structure fut envoyé au creuset ; quant aux pierreries, dont la destruction eût été sans profit, elles furent déposées au Cabinet des Médailles. C'est ainsi que le Jupiter de Charles V vint figurer sous nos vitrines, en compagnie d'un certain nombre d'autres camées et intailles, de moindre importance.

C'est à la faveur de ce transfert qu'on fit disparaître les perles et les rubis qui ornaient la monture ; on les remplaça par deux dauphins et treize fleurs de lis qui furent empruntés, dans ce but, à un autre monument détruit du Trésor de Chartres. Enfin, on attacha grossièrement, à l'aide de petits clous en cuivre, la couronne et l'écusson fleurdelisé de Charles V, à la place qu'ils occupent à présent.

4. **Jupiter et Antiope.** Le maître de l'Olympe, sous la forme d'un Satyre, barbu, aux pieds de bouc, se présente, guidé par l'Amour, devant Antiope, assise sur un siège et enveloppée d'un péplum. Au geste suppliant de son divin amant, Antiope répond en l'invitant de la main à s'avancer jusqu'à elle. Derrière la nymphe, se tient Peitho, déesse de la persuasion, levant la main en signe d'encouragement. Sardonyx à deux couches; monture en or émaillé.

7. **Ganymède** rendu à Tros, son père, par l'un de ses frères. Tros, vêtu d'une courte chlamyde et coiffé du bonnet phrygien, est assis au pied d'un arbre; il se penche en avant et s'apprête à prendre dans ses bras le plus jeune de ses enfants, Ganymède, que lui amène un de ses autres fils, Ilos ou Assaracos. Ce dernier est vêtu du costume phrygien comme son père; son cheval est derrière lui, presque de face. A ses pieds, un jeune porc immolé comme victime expiatoire offerte par Tros aux dieux pour la rançon de son enfant. Travail de l'époque romaine. Agate à trois couches.

11. **Junon d'Argos.** Buste de profil; la tête de la déesse est ceinte d'un haut stéphanos orné de fleurons; ses cheveux retombent sur ses épaules; à son cou est suspendu un bijou (*bulla*) piriforme. Sardonyx à cinq couches: matière admirable.

12. **Junon d'Argos.** Buste de profil. Le stéphanos de la déesse est orné de fleurons; ses cheveux retombent sur ses épaules. A son cou, un collier formé d'une rangée de *bullæ* triangulaires. Sardonyx à trois couches; monture en or émaillé, du XVIIIe siècle.

17. **Minerve.** Buste de profil. La poitrine de la déesse est

couverte de l'égide ornée de serpents et d'une tête de Méduse ; sur le timbre du casque, un griffon ; les paragnatides relevées forment visière au-dessus du front. Enfin, les cheveux de la déesse descendent sous le couvre-nuque et sont noués sur le dos. — Remarquable travail. Sardonyx à deux couches : admirable matière. Monture en or émaillé, du XVIII^e siècle.

22. **Minerve.** Buste de profil. Au pourtour, une corniche rehaussée d'un chapelet d'oves et de perles. Au revers de cette gemme antique, un artiste, contemporain de Henri IV, a gravé le portrait de ce prince en relief, d'après un tableau de François Porbus, le Jeune, qui est au musée du Louvre. Sardonyx à trois couches.

27. **La dispute d'Athéna et de Poseidon,** pour la fondation d'Athènes. Les deux champions, debout en face l'un de l'autre, sont séparés par un arbre. Poseidon nu, la chlamyde sur le dos, le pied gauche posé sur un rocher, s'appuie sur son trident ; dans la main gauche il tient un fruit qu'il présente à Athéna. La déesse est coiffée d'un casque à haute crista ; vêtue d'un chiton talaire et d'un ample peplum, elle regarde à terre, indiquant du doigt le sol d'où elle vient de faire surgir l'olivier. Au pied de l'arbre, le serpent Erichtonios, un cep de vigne et un chevreau qui se dresse sur ses pattes de derrière. Des sarments de vigne sur lesquels sont perchés deux oiseaux sont enchevêtrés dans les branches de l'arbre. A l'exergue, enfin, divers animaux : deux chevaux et deux lions séparés par un taureau vu de face. Sur la tranche de la gemme on lit, en caractères hébraïques assez mal formés, le commencement du sixième verset du chapitre III de la Genèse : « Et la

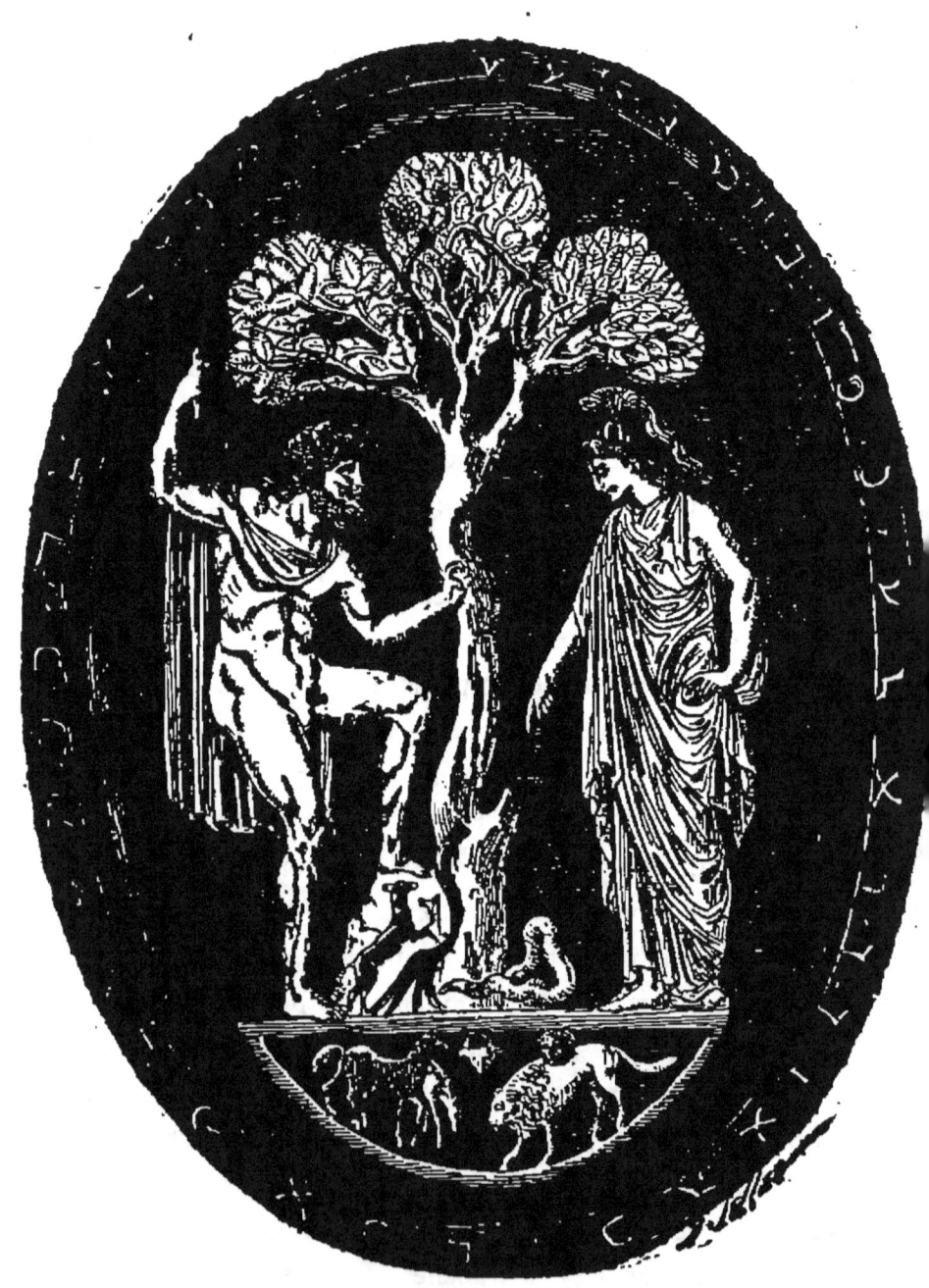

Fig. 411.

1. D'après V. Duruy, *Hist. des Rom.*, t. V, p. 734.

femme considéra que le fruit de l'arbre était bon à manger, qu'il était agréable à la vue, qu'il était appétissant. » Cette inscription, gravée à l'époque de la Renaissance, nous apprend qu'on eut alors l'idée de considérer le camée comme représentant Adam et Eve dans le Paradis terrestre, en dépit du costume et des attributs des deux personnages. Sardonyx à trois couches; monture en or émaillé du XVIIe siècle (fig. 41).

Dans le célèbre épisode mythologique de la dispute d'Athéna et de Poseidon pour la possession de l'Attique, et le droit de donner son nom à la capitale du royaume de Cécrops, on sait que les dieux décernèrent la victoire à Athéna; d'un coup de sa lance elle avait fait naître l'olivier, symbole de la paix, tandis que Poseidon avait fait sourdre une source d'eau salée et créé le cheval en frappant le rocher de son trident.

Notre camée est non moins intéressant par son histoire que par le sujet représenté. En effet, nous le trouvons mentionné dès l'année 1379, dans l'Inventaire du roi Charles V, en ces termes : « Item, un cadran d'or, où il y a un grand camahieu, ouquel il a un homme, une femme et un arbre au mylieu, et aux coins dudit cadran, a, par embas, ung saphir et ung balay, chacun environné de trois perles, et deux perles à l'un des costez : pesant quatre onces cinq estellins. » Le camée quitta la collection royale à une époque que nous ne connaissons point, peut-être au milieu des malheurs de la guerre de Cent ans, sous Charles VI; c'est sans doute à la faveur de cet exil prolongé qu'il fut dépouillé de cette ancienne monture et qu'il subit les retouches nécessaires pour en transformer la représentation en

une scène biblique. L'inscription hébraïque que nous avons transcrite n'est pas la seule modification que l'on ait fait subir à cette belle gemme. Le trident de Poseidon, devenu absurde dans la main du père du genre humain, a disparu ; on n'en a laissé qu'un tronçon dans la main droite du dieu, tandis que, primitivement, la hampe venait s'appuyer sur le sol. Les plis de la chlamyde ont été regravés ; Poseidon tient à la main gauche un objet rond que le graveur moderne a voulu, sans doute, être une pomme, pour se conformer au verset biblique, mais qui n'a pas de sens d'après la donnée de la fable antique. Si l'on observe attentivement le bloc sur lequel le dieu de la mer pose son pied gauche, y compris le cep de vigne et le chevreau, on y reconnaîtra le galbe d'une proue de navire qu'on a ainsi ridiculement travestie. Athéna tenait certainement sa lance avec laquelle elle a fait germer l'olivier : l'arme a disparu. Le casque de la déesse a été aussi modifié, ou plutôt on a essayé de le faire complètement disparaître, étant donné qu'on voulait représenter la mère de l'humanité dans le Paradis terrestre. L'artiste a transformé le bassin du casque en bandelettes qui retiennent les cheveux, tandis que le cimier est devenu une touffe de cheveux relevés. Mais cette dernière modification n'a été que très imparfaitement exécutée ; elle laisse sentir la forme complète de l'ancien casque qu'il est facile de reconstituer par la pensée. La métamorphose de l'olivier n'a pas été moins radicale : on en a fait un pommier dont le feuillage à fines dentelures est caractéristique. La chouette qui devrait être perchée sur l'arbre d'Athéna a disparu pour faire place à des branches de vigne et à deux oiseaux. Les animaux de l'exergue, qui

représentent ceux de l'Éden, sont certainement aussi dus à l'habile retoucheur du xv^e ou du xvi^e siècle.

Vers 1685 notre camée rentra dans la collection royale. C'est Oudinet qui nous l'apprend en le signalant, en 1705, à l'Académie des Inscriptions, comme l'un des plus beaux camées du Roi. Il ajoute que Louis XIV le possédait depuis vingt ans seulement, et qu'auparavant il était conservé dans l'une des plus anciennes églises de France, qu'il ne nomme point, où l'on croyait y reconnaître Adam et Ève entourés des animaux du Paradis.

31. **Diane.** Buste de profil, avec l'arc et le carquois sur l'épaule. Sardonyx à deux couches; belle monture en or émaillé, du xviii^e siècle.

37. **Diane ou l'Aurore dans son char.** Les deux chevaux sont lancés au galop; la déesse tient les rênes des deux mains; son voile (*ampechonium*), gonflé par le vent, forme comme un nimbe autour de sa tête. Elle est vêtue du double chiton qui laisse les bras nus. Excellent style grec.

39. **Apollon lyricine.** Il est debout, de face, les jambes enveloppées dans sa chlamyde, levant le bras droit au-dessus de sa tête et tenant le *plectrum*; de la main gauche, il maintient contre son épaule une lyre posée sur un cippe qui affecte la forme d'une cariatide. Style grec.

40. **Apollon et Marsyas.** Apollon debout, de face, a pour vêtement une chlamyde qui lui couvre seulement une partie des jambes; de la main droite baissée il tient le *plectrum*, et de la main gauche, il maintient sa lyre appuyée contre sa poitrine. A ses pieds, le jeune Olympus, nu, agenouillé, les bras levés dans une attitude suppliante, implore la grâce de son maître Marsyas. L'imprudent Sa-

tyre qui a osé disputer à Apollon le prix de la musique, est assis sur une peau de bête; ses traits expriment la douleur; ses mains sont liées par derrière à un arbre mort. Entre ses jambes est posée sa syrinx. Excellent travail de l'époque hellénistique ou romaine. Sardonyx à deux couches (fig. 42).

Fig. 42 [1].

41. **Apollon et Marsyas.** Sardonyx à deux couches.

42. **Vénus se regardant dans un miroir.** La déesse est debout, nue, les cheveux retenus par un bandeau ; elle présente devant son visage un miroir dont le poli est figuré par un rubis entouré d'un cercle d'or ; du bras gauche elle s'appuie sur une colonne torse. Aux pieds de la déesse, une vasque (*labrum*) sur le bord de laquelle sont posées deux colombes. Sardonyx à deux couches : brune et blanche. — Jusqu'à la fin du XVIIe siècle, ce camée fut l'un des principaux ornements du reliquaire en vermeil que le roi René, duc de Lorraine, et sa seconde femme, Jeanne de Laval, avaient offert en 1471 à l'église de Saint-Nicolas-de-Port, près Nancy. Ce reliquaire, qui avait la forme d'un grand bras, debout sur une base, était décoré, sur

1. D'après V. Duruy, *Hst. des Grecs*, t. I, p. 610.

son pourtour, d'un certain nombre de camées, les uns antiques, les autres du xv^e siècle, enchâssés dans le métal. Vers 1728, Dom Calmet donne en ces termes la description du reliquaire : « Entre autres pierres précieuses dont le bras était orné, on voyait une Vénus fort bien faite, que le peuple baisait avec respect, croyant baiser la figure de la Sainte Vierge; on la détacha il y a quelques années, et on mit en sa place un Saint Nicolas en émail; la Vénus fut envoyée au roi Louis XIV. »

43. **Vénus au bain.** La déesse est debout avec l'Amour, auprès d'une fontaine; elle est nue, les cheveux enveloppés dans un bonnet (*saccos*). Elle a conservé ses bracelets; une fine draperie est posée sur son bras; de la main droite elle s'efforce d'enlever sa sandale, avant d'entrer dans le grand bassin qu'on voit à ses pieds. L'Amour ailé fait jaillir l'eau de la fontaine dans une vasque. Excellent travail romain. La baignoire, ornée d'une tête de lion, est de restauration moderne. Sardonyx à deux couches; monture du xviii^e siècle en or émaillé.

45. **Vénus et Adonis.** Tous deux sont assis, côte à côte, sur un rocher, au-dessus d'une grotte, et paraissent converser amoureusement. A côté d'Adonis, un tertre sur lequel on voit, au pied d'un arbre, l'Amour s'apprêtant à lancer un javelot. Bon style de l'époque hellénistique. Sardonyx à deux couches; monture moderne. — 48 et 49. **Le repos d'Hermaphrodite;** des Amours veillent sur son sommeil voluptueux. Sardonyx.

50. **Hermaphrodite ou Iphis contemplant sa métamorphose.** Le personnage a les traits, les cheveux et la poitrine d'une femme; assis sur un trône, il soulève de la main

droite la draperie qui l'enveloppe et semble reconnaître les attributs masculins dont sa double nature l'a investi. Agate-onyx à deux couches; monture moderne en or émaillé. — 51. **Vénus et Hermaphrodite.** Vénus, debout, accoudée sur un cippe, contemple Hermaphrodite à demi nu, assis sur un rocher. Ce dernier tient des deux mains la draperie qui enveloppe ses jambes, et il paraît chercher à cacher le secret de sa double nature à l'Amour ailé qui joue sur ses genoux. Sardonyx à deux couches. — 52. **Hermaphrodite et Silène.** Silène, nu, debout, en présence d'Hermaphrodite assis, cherche à pénétrer le secret de la double nature de ce dernier; il se penche en avant, d'un air curieux, s'appuyant sur une branche d'arbre. Un Amour, assis sur les genoux d'Hermaphrodite, tâche d'écarter la draperie que ce dernier tient des deux mains. 60. **Génie funèbre,** nu, debout, de profil; des deux mains il s'appuie sur le manche de sa houe, et contemple mélancoliquement une tête de mort qu'il vient d'exhumer. Sardonyx à deux couches. — 62. **Le génie de la Pudeur, fuyant Vénus et Silène.** Vénus à demi nue, les jambes enveloppées dans son péplum, est accroupie auprès d'un masque de Silène qui était recouvert d'une draperie qu'elle vient de soulever; elle cherche à retenir *Pudicitia* qui s'enfuit en faisant un geste d'horreur. *Pudicitia* est munie de grandes ailes et vêtue d'un chiton court; à ses pieds, l'autel sur lequel Vénus l'invitait à sacrifier. Derrière Vénus, Priape, à demi nu, portant sur son épaule le Van rempli de fruits, symbole de la fécondité. Sardonyx à deux couches; monture de la Renaissance en or émaillé. 66. **Laïs sortant du bain.** La courtisane est nue, accroupie

comme Vénus; ses cheveux, relevés en couronne autour de sa tête, flottent sur son dos; des deux mains elle saisit le voile dont elle va s'envelopper. A ses pieds, un vase à parfums sur lequel est inscrit son nom : ΛΑΙC. Excellent travail de l'époque hellénistique. Sardonyx.

68. **Mars et le géant Minas.** Épisode de la Gigantomachie. Mars casqué, debout, de profil, transperce de sa lance le géant anguipède qui se débat à ses pieds. Époque romaine; style médiocre. Sardonyx à trois couches.

76. **Naissance de Iacchos.** Coré ou Perséphone, la mère du jeune Iacchos ou Dionysos-Zagreus, assise sur un trône, remet l'enfant divin à la nourrice Ilithyie; celle-ci, debout à côté du trône de la déesse, le torse nu, et vêtue seulement d'un péplum qui lui enveloppe les jambes, saisit l'enfant des deux mains et s'apprête à l'allaiter. Déméter, debout en face d'elle, de l'autre côté du trône de Coré, assiste à cette scène. Sardonyx à deux couches; élégante monture moderne, en or émaillé. — 78. **Bacchus** debout, accoudé sur un cippe carré; de la main droite il tient une corne à boire (*ceras*) et verse du vin à une panthère qui est à ses pieds; le thyrse du dieu est appuyé sur son bras gauche. Sardonyx à cinq couches. — 79. **Bacchus et Ariadne** dans un bige de Centaures. Bacchus tenant le thyrse, est assis à côté d'Ariadne qui le comble de caresses; un Amour qui les accompagne couvre d'un voile les épaules d'Ariadne. L'attelage est formé d'un Centaure qui joue de la lyre et d'une Centauresse qui agite des crotales; un Amour ou Hyménée tenant le flambeau nuptial précède le cortège. La scène se passe dans les régions éthérées; des divinités de l'Océan la contemplent. Ce sont :

le vieux Nérée, couché sur les flots et entouré de la né-

Fig. 43 [1].

réide Galéné et d'une autre nymphe. Sardonyx à deux couches; élégante monture moderne en or, rehaussée de quinze perles dans des arceaux (fig. 43).

91. **Satyre**. Buste à mi-corps, de profil. Il a des oreilles de cheval; une né-bride nouée sur son épaule gauche couvre sa poitrine; il tient le thyrse et porte un chalumeau à ses lèvres. Sardonyx à deux couches; monture en or émaillé, de la Renaissance (fig. 44).

94. **Satyre dansant**. Il est debout sur la pointe du pied gauche, le torse cambré, la tête et le pied droit rejetés en arrière; il a une queue de cheval et la nébride flotte sur ses épaules. Il s'appuie sur un thyrse et

Fig. 44 [2].

1. D'après V. Duruy, *Hist. des Grecs*, t. I, p. 215.
2. D'après V. Duruy, *Hist. des Grecs*, t. II, p. 320.

tient un petit vase à une anse (sorte de *guttus*) d'où le liquide paraît s'échapper. Agate-onyx à deux couches.

97. **Centaure et génies bachiques.** Le Centaure s'élance

Fig. 45[1].

au galop en jouant de la double flûte; il est imberbe et a des oreilles de cheval; sa nébride flotte sur son dos. De-

1. D'après la *Gazette des Beaux-Arts*, janvier 1898, p. 27.

vant lui voltigent deux Amours ailés; l'un d'eux joue de la syrinx. Agate-onyx à deux couches. La monture, en or émaillé, est un chef-d'œuvre d'orfèvrerie du xvie siècle, qu'on a attribuée à Benvenuto Cellini. Elle représente un édifice à fronton brisé; le milieu du fronton est rempli par un cartouche entouré d'une couronne de laurier en émail vert, sur lequel on lit, en lettres noires, la devise : RERUM TUTISSIMA VIRTUS. De chaque côté du fronton, sont couchées deux figures allégoriques : la Force, qui tient une colonne qu'elle vient de briser, et la Renommée, une trompette à la main (fig. 45). — 98. **Sacrifice à Priape.** Un Satyre, assis au pied d'un platane et d'une statue de Priape, joue de la double flûte. Derrière lui, une jeune fille apporte des fruits sur une patère et une œnochoé pleine de vin; une vieille femme, voilée, debout devant le Satyre, présente un gâteau (ou un *phallus* symbolique). On aperçoit au second plan l'hermès priapique sur un cippe. Sardonyx à deux couches. Ce camée est un de ceux qui, avant 1793, décoraient la châsse de la Chemise de la Vierge, conservée dans le Trésor de la cathédrale de Chartres (fig. 46). — 104. **Masque de Silène.** Son front chauve est orné d'une couronne de lierre; il a une barbe épaisse et des oreilles humaines. Ses traits énergiquement accen-

Fig. 49 [1].

1. D'après F. de Mély, *Le Trésor de Chartres*, pl. IX.

tués se rapprochent de ceux qui sont donnés aux figures socratiques. Calcédoine blonde, translucide.

111. **Mercure.** Buste de profil ; il a des ailerons aux tempes ; sa chlamyde est agrafée sur l'épaule à l'aide d'un bouton orné d'une tête de Méduse ou de lion. Travail des plus remarquables, de l'époque hellénistique. Belle sardonyx à deux couches ; monture en or émaillé, du XVIII^e siècle.

115. **Amphitrite sur un taureau marin.** La déesse, à demi nue, est assise sur un taureau marin qui l'emporte en bondissant sur les flots, au milieu des Amours ; la croupe de l'animal se termine en une longue queue anguiforme. Entre les pattes de devant du taureau, on lit en creux une signature d'artiste, ajoutée par un graveur moderne : ΓΛΥΚΩΝ. Travail antique, retouché à l'époque de la Renaissance. Sardonyx à deux couches ; monture en or émaillé, du XVIII^e siècle. — 117. **Néréide sur un hippocampe.** Le monstre bondit sur les flots et sa queue anguiforme se redresse en décrivant de nombreux circuits ; la nymphe étendue sur sa croupe le saisit par le cou.

118. **Pluton** assis sur un trône, vêtu d'une ample chlamyde, la tête surmontée du modius ; sur sa main gauche il tient un corbeau et il pose la main droite sur Cerbère. Sardonyx à trois couches. — 119. **Pluton enlevant Proserpine.** Le dieu des Enfers est vu seulement à mi-corps ; il détourne la tête pour regarder Coré ou Proserpine qu'il

Fig. 47 [1].

1. D'après la *Gazette des Beaux-Arts*, mars 1898, p. 224.

porte sur son épaule et qui, de la main droite levée, tient une fleur. Bon style grec. Agate à deux couches; monture moderne en bague (fig. 47). — 120. **Cérès**. Buste de profil : la déesse est voilée et couronnée d'épis. — 122. **Cérès et Proserpine**. Bustes accolés, de profil. — 124. **Cérès ou la Terre**, voilée, assise à terre; elle tient un bouquet d'épis et une coupe; un serpent se dresse à ses pieds. — 125. **Cybèle** voilée, assise sur un trône orné de griffons.

128. **La déesse Rome**. Buste de profil. La déesse est coiffée d'un casque dont le timbre est entouré d'une branche de laurier; ses cheveux sont noués sur ses épaules et sa poitrine est couverte de l'égide. Travail de l'époque constantinienne. Agate à deux couches. — Ce camée, de grandes proportions, mais d'un style banal, a une histoire intéressante, connue seulement depuis peu d'années. Il fut vendu en 1846 au Cabinet des Médailles, par un marchand de Paris qui le présenta comme ayant été trouvé à Bavay (Nord). Mais il provient en réalité du Trésor de l'église de Saint-Castor, à Coblence, où il fut conservé jusqu'à la fin du siècle dernier. Il était enchâssé sur le plat principal de la couverture d'un Évangéliaire donné, d'après la tradition, à cette église par Louis le Débonnaire. Dans sa *Vie de Louis le Débonnaire*, un contemporain, Thegan, de Trèves, raconte qu'en 836, Hetti, abbé de Mettlach, devenu archevêque de Trèves, fit transporter, en grande pompe, à Coblence, le corps de saint Castor qui, jusquelà, reposait à Carden (*Caradona*). L'église de Coblence fut, à cette occasion, consacrée solennellement à saint Castor; peu après cette fête, le quatorzième jour avant les kalendes

de décembre, un dimanche, l'empereur Louis le Débonnaire vint à Coblence avec sa femme et ses enfants ; il y séjourna deux jours et deux nuits, et fit au Trésor de l'église de riches présents en or et en argent. Après quoi, il regagna son palais d'Aix-la-Chapelle. Rien, dans la chronique de Thegan, n'indique que, parmi ces présents, figurât le camée ou l'Évangéliaire qu'il décorait. Toutefois, des critiques modernes ont considéré cet Évangéliaire comme remontant au IXe siècle, ce qui rend possible l'attribution du don à Louis le Débonnaire. Quoi qu'il en soit, ce livre, orné de notre camée et d'autres gemmes en cabochons, était le joyau le plus précieux du Trésor de Saint-Castor. On s'en servait, aux jours de grandes fêtes seulement, à la messe, pour la lecture de l'Évangile du jour. Mais, en 1794, l'invasion des pays rhénans par l'armée française eut, sur le sort du manuscrit et du camée, une néfaste influence. Un personnage qui a joué un rôle dans ces événements, le vicaire général J. L. ab Hommer, a écrit, à ce sujet, une relation datée du 19 mars 1819, et qu'a publiée naguère M. Schaaffhausen. Voici ce que raconte ce dernier, en complétant le récit de J. L. ab Hommer à l'aide de papiers de famille. Au mois d'octobre 1794, lorsque les Français vinrent occuper Coblence, les chanoines mirent en lieu sûr l'Évangéliaire et les autres objets précieux de l'église de Saint-Castor, pour qu'ils ne tombassent pas aux mains de l'armée victorieuse. Le général Marceau ayant voulu voir le célèbre manuscrit, les chanoines refusèrent d'en faire connaître la cachette ; en conséquence, cinq d'entre eux, dont le vicaire-général J. L. ab Hommer, furent jetés en prison. Ils y restèrent huit jours,

sans qu'on pût rien tirer d'eux; après quoi, ils furent remis en liberté. Au bout de quelques années, les chanoines, privés de leur prébende, voyant leur institution abolie sans espoir apparent de retour, et réduits, pour plusieurs, à la misère, résolurent de vendre ce qui restait des biens du Chapitre et, en particulier, le camée qui ornait la couverture de leur Évangéliaire. Ils le dessertirent et, après l'avoir successivement offert en vente, en secret, à Limbourg, puis à Augsbourg, ils le cédèrent, en 1808, pour 1,500 *Gulden*, à des Juifs de Francfort-sur-le-Mein. Avant de s'en dessaisir, toutefois, ils en firent exécuter une gravure sur cuivre par un artiste nommé Neubauer. Le prix du camée fut partagé entre trois des chanoines les plus nécessiteux, Milz, von Dusseldorf et le vicaire Jean-Joseph Goblet. Peu après, les marchands de Francfort faisaient parvenir le camée à Paris; il fut vendu pour 3,000 francs à un antiquaire, à qui on le présenta comme ayant été trouvé à Bavay (Nord), lieu célèbre par les antiquités qu'on y a découvertes dans le cours du XVIIIe siècle. Quant au manuscrit lui-même, les chanoines le tinrent caché jusqu'au jour où il fut remis au vicaire-général J. L. ab Hommer. Ce dernier se réjouit de posséder un livre aussi précieux; il déclare naïvement se l'approprier et, ajoute-t-il, j'ai quelque droit à agir ainsi, car j'ai été l'un des chanoines de l'église de Saint-Castor, et je n'ai reçu aucune part du prix de vente du camée. Par ses soins, la couverture mutilée fut remplacée par une autre dont le luxe, dit-il, est en rapport avec mes moyens, mais non pas, hélas, avec la valeur du manuscrit. En 1838, après la mort de J. L. ab Hommer, qui était devenu archevêque de

Trèves, l'Évangéliaire de Saint-Castor resta longtemps entre les mains de ses héritiers, à Ehrenbreistein; il finit par entrer dans la bibliothèque, aujourd'hui dispersée, d'un collectionneur connu, le baron de Renesse-Breidbach.

136. **La muse Polymnie conduisant Socrate auprès de Diotime.** Socrate, vêtu du manteau des philosophes, s'avance, conduit par Polymnie, la muse de la Philosophie, qui tient dans sa main un *volumen*. La courtisane Diotime qui passe pour avoir souvent communiqué à Socrate ses inspirations, est assise et fait de la main droite le geste de la persuasion; derrière elle, un petit *hermès* (fig. 48).

Fig 48 1.

145. **Le devin Mélampos guérissant les Prœtides.** Le personnage qui domine la scène est Mélampos, représenté barbu, les traits graves et tranquilles, la tête ceinte d'une couronne de laurier, vêtu d'une tunique sans manches, serrée à la taille. Il tient de la main gauche le rameau lustral et, de la main droite levée, la victime expiatoire, un jeune porc dont il fait dégoutter le sang sur la tête des malades qu'il veut guérir. Les trois filles du roi Prœtos, Lysippé, Iphinoé et Iphianassa, sont assises devant lui dans des attitudes tourmentées. Celle qui reçoit sur la tête le sang du porc est calme et résignée, la tête légèrement inclinée, comme si elle attendait l'effet salutaire de ce singulier baptême; ses cheveux sont répandus sur son cou,

1. D'après V. Duruy, *Hist. des Grecs*, t. II, p. 286.

ses vêtements en désordre. La seconde des Prœtides, en proie à une agitation fébrile, se dresse, le buste cambré en arrière, s'arrachant les cheveux de la main gauche, faisant de la main droite un geste de rage impuissante. D'Iphinoé on n'aperçoit que le buste nu ; la tête penchée en avant, les bras inertes retombant presque jusque sur le sol, elle succombe et meurt. Deux autres personnages complètent le tableau : à droite c'est l'acolyte qui porte l'eau lustrale dans une patère ; à gauche, c'est une jeune fille, la nymphe de la source dont les eaux ayant des vertus curatives servent aux lustrations de Mélampos. Style grec du IVe siècle, travail très remarquable. Calcédoine à deux couches. — Prœtos, roi de Tyrinthe, avait trois filles d'une rare beauté qui les faisait rechercher en mariage par les jeunes gens de toute la Grèce : elles se vantaient d'être plus belles que les Charites, voire même que la déesse Aphrodite. Celles-ci, irritées et jalouses, les punirent de leur orgueil en les affligeant de la lèpre et en les frappant de démence. Les malheureuses se mirent à parcourir l'Argolide, l'Arcadie et le Péloponèse en se livrant à toutes sortes d'excentricités. Leur père, désolé, alla trouver le devin Mélampos, qui avait inventé l'art de guérir par les médicaments et les purifications, et le pria de rendre la raison à ses filles. Mélampos promit son concours à la condition que Prœtos lui donnât en paiement le tiers de son royaume. Prœtos refusa d'abord d'accéder à une semblable prétention ; mais, la folie de ses filles augmentant, il se vit contraint de recourir de nouveau à Mélampos qui, cette fois, se fit concéder un tiers du royaume pour lui-même et un autre tiers pour son frère Bias. La légende

arrange finalement tout pour le mieux en faisant épouser à Bias et à Mélampos les deux sœurs que ce dernier avait réussi à guérir. Donné en 1886, par le baron J. de Witte (fig. 49).

146. **Médée s'apprêtant à égorger ses enfants.** Époque hellénistique. — 147. **Dédale et Icare.** Dédale attache des ailes aux épaules de son fils; derrière lui, le taureau qu'Icare fabriqua pour Pasiphaé. Style grec du IVe siècle. Fragment; calcédoine. — 148. **Héros faisant boire ses**

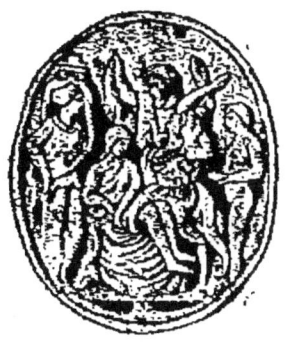

Fig. 49 [1].

Fig. 50 [2].

chevaux à une fontaine, où une femme vient puiser de l'eau. Le héros imberbe, courbé en avant, le pied sur le

1. D'après la *Gazette des Beaux-Arts*, mars 1898, p. 224.
2. D'après le *Dict. des Antiq. gr. et rom.* de Saglio, art. *Gemma*, fig. 3508.

BABELON. 7

bord de l'abreuvoir, où boivent ses coursiers, tient les rênes des deux mains, et paraît converser avec une femme accroupie, qui se dispose à boire dans une hydrie qu'elle vient de remplir. Celle-ci est coiffée d'un bonnet phrygien et vêtue d'une courte tunique serrée à la taille. Derrière les chevaux, enfin, un hermès carré surmonté d'un buste de Silène. Remarquable travail (l'exergue, au-dessous de la composition, est de restauration moderne). Sardonyx à trois couches; monture en or, du XVIII^e siècle. — Millin a vu dans cette scène qu'il a appelée *Les Chevaux de Pélops*, la traduction de la fable rapportée par Pindare, dans laquelle il est raconté que Poseidon donna à Pélops quatre chevaux ailés pour triompher, dans la course en char, d'Œnomaüs, père d'Hippodamie, dont il ne pouvait épouser la fille qu'à ce prix. Le personnage accroupi auprès des chevaux serait l'aurige Sphæros ou Cillas (fig. 50).

149. **Laodamie embrassant l'ombre de Protésilas.** La jeune femme, assise, n'ayant pour vêtement qu'une draperie posée sur ses jambes, saisit dans ses bras l'ombre de Protésilas, son mari, et elle l'étreint vigoureusement, dans la crainte de la laisser échapper. L'ombre (εἴδωλον) est représentée sous la forme humaine, mais elle se termine au-dessous de la poitrine et n'a ni torse ni jambes. Le visage des deux époux exprime à la fois la douleur et la tendresse. Sardonyx à deux couches; monture moderne en or émaillé. — Le roi Thessalien, Protésilas, qui s'était élancé, le premier, sur le rivage de Troie, fut tué sur le coup. Sa veuve Laodamie demanda aux dieux qu'il lui fût permis de revoir son mari pendant trois heures seulement. A cause du courage dont Protésilas avait fait preuve, Mer-

cure le fit sortir des Enfers et permit une suprême entrevue entre les deux époux. Mais les trois heures expirées, Laodamie ne put se résoudre à la séparation, et elle préféra suivre son mari aux Enfers plutôt que de vivre sans lui parmi les mortels. La scène que nous venons de décrire représente le dernier moment de l'entrevue.

151. **Ulysse et Diomède dérobant le Palladium.** Diomède descend les degrés d'un autel, tenant le Palladium qu'il vient d'enlever ; il a pris la précaution d'envelopper sa main dans les plis de sa chlamyde pour ne pas souiller l'image sacrée du sang de la prêtresse qu'il a massacrée. Ulysse s'avance d'un air courroucé, l'invectivant pour lui reprocher ce meurtre inutile. A côté, on voit les pieds du cadavre de la prêtresse d'Athéna. Époque romaine, excellent travail. Sardonyx.

154. **Penthésilée offrant son secours à Pâris et Hélène.** La reine des Amazones est debout à côté de son cheval, casquée et vêtue du chiton court serré à la taille ; son sein droit est à découvert. Elle paraît attendre la réponse que vont lui faire Pâris et Hélène. Ceux-ci, assis côte à côte sur un trône, semblent délibérer. Pâris, coiffé du bonnet phrygien, s'appuie sur le pedum des bergers et caresse son chien. Hélène pose la main gauche sur l'épaule de Pâris. Une colonne surmontée d'un vase et un arbre indiquent l'entrée du palais. Calcédoine ; monture du XVIIIe siècle.

166. **Méduse.** Tête de trois quarts, à gauche, avec des ailerons aux tempes, les cheveux épars et entremêlés de serpents. Agate à deux couches. Large monture antique, en or, avec bélière de suspension (pendant de collier). —

171. **Méduse.** Tête de face, les cheveux partagés en trois touffes. Calcédoine claire; la tranche est perforée de quatre trous qui se croisent (Phalère militaire). — 174. **Méduse.** Tête de face, avec des ailerons aux tempes et les cheveux épars. Sur le front, au milieu de la chevelure, émergent les têtes de deux serpents dont les queues sont nouées sous le cou. Fragment d'un grand médaillon d'ornement trouvé à Rome au XVIII^e siècle. Pâte de verre, couleur vert d'eau.

Fig. 51[1].

178. **Sphinx** couché. Gravure en relief sur la base d'un scarabée. Ancien style grec. Sardonyx à quatre couches; la tranche est percée d'un trou dans lequel est engagée une tige en or (fig. 51).

184. **Taureau**, de profil, le regard furieux, la tête baissée et grattant le sol de son pied gauche de devant, comme s'il s'apprêtait à combattre. Son large cou et la petitesse relative de sa tête et de ses cornes sont les caractères anatomiques des taureaux romains ou campaniens dans l'art antique. Époque hellénistique ou commencement de notre ère. Belle sardonyx à trois couches; monture en or émaillé, du XVIII^e siècle. — Ce sont peut-être les Croisades qui ont enrichi le Cabinet du Roi de cet admirable bas-relief en miniature, un des plus beaux camées qu'on puisse voir. Il figurait déjà dans la collection royale sous le règne de Charles V, car c'est avec raison, semble-t-il, qu'on en a

1. D'après la *Gazette des Beaux-Arts*, mars 1898, p. 223.

reconnu le naïf signalement dans l'Inventaire du mobilier de ce prince : « Ung aultre camahieu sur champ blanc, et a une vache noire dessus. » Malgré l'étrangeté de cette description, on ne peut guère se refuser à reconnaître notre taureau dans cette vache noire qui s'enlève en relief sur un fond blanc. Depuis Charles V, ce beau camée ne paraît pas avoir cessé d'appartenir à la collection des Rois de France.

2. — Camées iconographiques

220. **Alexandre le Grand**, idéalisé. Buste de face en haut relief, coiffé du casque corinthien Sa poitrine nue est traversée par le baudrier; sur l'épaule gauche, un pli de la chlamyde. Excellent travail de l'époque hellénistique ou romaine. Agate cendrée translucide d'une grande beauté. Large et magnifique monture en or émaillé, du XVIII^e siècle. — 221. Alexandre le Grand. Tête de profil, avec de légers favoris, coiffée d'un casque rond dont les paragnatides sont relevées, et dont le timbre est orné d'un lion; au pourtour, une couronne de laurier. Les traits du visage, idéalisés, se rapprochent du type classique d'Alexandre en Hercule, coiffé de la dépouille du lion de Némée. Époque hellénistique ou romaine; travail excellent avec retouches modernes sur le casque. Sardonyx à trois couches; monture en or émaillé de la Renaissance. — 222. **Alexandre le Grand.** Sa tête, de profil à droite, avec la corne de Jupiter Ammon. Époque hellénistique ou romaine; excellent travail. Monture en or émaillé de la Renaissance. — 226. **Alexandre le Grand et Minerve.**

Bustes accolés de profil, à droite. Tous deux sont casqués; les cheveux de la déesse retombent sur ses épaules, et sa poitrine est couverte de l'égide. Époque hellénistique; travail remarquable. Sardonyx à trois couches.

228. **Persée, roi de Macédoine.** Le dernier roi de Macédoine est représenté en buste, de profil, vu de dos et lançant un javelot. Il est coiffé de la *causia* macédonienne, dont le bord est orné de festons, et sur laquelle est sculpté un épisode du combat des Centaures et des Lapithes. Sous la *causia*, la tête royale est ceinte du diadème orné d'une branche de lierre. Le buste est couvert de l'égide; devant le visage, la hampe du javelot que brandit la main du roi. Époque hellénistique. Cornaline orientale; monture en or émaillé, de la Renaissance. — 229. **Bérénice II, femme de Ptolémée II Evergète Ier.** Buste de profil, la tête voilée et surmontée des attributs d'Isis. Le vêtement est orné de riches broderies. Époque ptolémaïque. Sardonyx.

235 à 240. **Auguste.** Bustes laurés. — 241. **Auguste**, voilé en pontife, vu de face. Calcédoine saphirine. — 242 à 244. **Julie**, fille d'Auguste, avec les attributs de Cérès. — 246. **Agrippa.** Buste de profil, la tête ceinte de la couronne rostrale et murale. Sur l'autre face de la gemme, le buste de *Julie, fille d'Auguste*, femme d'Agrippa. — 247. **Caïus César**; tête de trois quarts. Sardonyx à deux couches; monture en or émaillé, de la Renaissance. — 248. **Lucius César**, tête de trois quarts, se détachant en demi-ronde. Cornaline; monture en or émaillé, de la Renaissance. — 249. **Jules César et Auguste, Tibère et Germanicus.** Au-dessus des quatre Césars, leurs noms en abrégé : IVLI — AVGV — TIBE — GERM. Travail mé-

diocre. Tout l'intérêt de ce camée est dans la monture exquise, en émail, dont il a été entouré, à l'époque de la Renaissance. En voici la description : au sommet, la Renommée, à demi nue, ailée, sonne de la trompette. Une draperie grenat lui couvre les jambes; l'émail de ses ailes a mille reflets ; elle est assise sur un trône dont le dossier est formé d'une grande fleur épanouie qui sort d'un monceau d'armes : casques, flèches, épées, canons. Les captifs, tous deux barbus, sont en guerriers antiques, les mains liées derrière le dos, avec une cuirasse bleue et de hauts brodequins. Assis, ils détournent la tête dans un mouvement de contorsion admirablement rendu ; les lions, d'une couleur fauve, posent la patte sur un globe et grimpent en détournant la tête. Plus bas, deux trophées avec des drapeaux, des boucliers, des lances et des épées, des trompettes guerrières. L'un des boucliers a le champ occupé par un tête de face ; le champ du bouclier de l'autre trophée porte, au centre, la marque ✿. Deux autres boucliers se voient au revers et font pendant à ceux de la face. Au-dessous, un mufle de bélier, bleu de ciel, avec des fleurs et des festons qui se terminent de chaque côté par deux bustes d'homme. Au revers, une tête de bélier pareille fait pendant à celle-ci ; une couronne de fleurs court tout autour du cadre. Enfin, un trou placé au-dessous des têtes de bélier, et trois amorces d'agrafes ou de petites charnières qu'on voit par derrière, servaient à fixer ce joyau, une des œuvres d'émaillerie les plus délicates qui soient sorties de l'école de Benvenuto Cellini, sinon des mains du maître lui-même.

251. **Tibère.** Buste de profil, la tête ceinte d'une couronne

de chêne. Sur la poitrine, l'égide ornée d'une tête de Méduse et de serpents. Sardonyx ; riche monture en or, de la Renaissance. — 253. **Drusus l'Ancien.** Buste de profil (Nero Claudius Drusus, frère de Tibère et père de Claude et de Germanicus).

260. **Antonia.** Buste de trois quarts, en demi-ronde bosse. Dans le champ, un faussaire moderne a ajouté la signature d'artiste : CATOPNEINOY. Légué par le vicomte Philippe de Saint-Albin, en 1879. — 261. **Antonia.** — 262 et 263. **Germanicus.**

265. **Apothéose de Germanicus.** Germanicus est de profil, assis sur le dos d'un aigle. Sa poitrine est couverte de l'égide dont les plis sont rejetés sur son bras gauche ; il tient le *lituus* ou bâton augural et une double corne d'abondance remplie de fruits. L'aigle est de face, les ailes éployées, détournant la tête ; dans l'une de ses serres il saisit une couronne, et dans l'autre une palme. Une Victoire vole à la rencontre de Germanicus, s'apprêtant à lui poser sur la tête une couronne de laurier. Sardonyx à trois couches, l'une des plus importantes de la collection. Riche monture quadrangulaire en or émaillé, avec des brillants enchâssés ; époque de Louis XIV. Ce grand et magnifique camée est, comme le grand Camée de la Sainte-Chapelle, consacré à honorer la mémoire du prince infortuné auquel Suétone et Tacite attribuent toutes les vertus civiques et privées. Germanicus, en nouveau Ganymède, est sur le dos d'un aigle qui l'emporte dans l'espace ; c'est de la même manière que l'Apothéose des empereurs est figurée sur les monnaies et les autres monuments qui rappellent la cérémonie de la *consecratio*. Le hasard des événements a

voulu que le camée que nous venons de décrire ait subi au moyen âge un sort analogue à celui qui échut au Grand Camée. Rapporté d'Orient et baptisé chrétien, il fut conservé jusqu'à la fin du XVIIe siècle dans le Trésor du monastère de Saint-Èvre de Toul. « On montrait, autrefois, raconte dom Calmet, dans l'abbaye de Saint-Èvre, une agathe précieuse qui servait d'ornement au chef de sainte Aprone, sœur de saint Èvre, conservé dans une châsse très bien faite. On tenait par une tradition que le cardinal Humbert, qu'on croyait avoir été religieux de Saint-Èvre, l'avait donnée à cette abbaye, au retour de son voyage de Constantinople où il fut envoyé par le pape Léon IX. On ajoutait que cette agathe représentait saint Jean l'Évangéliste, enlevé par un aigle et couronné. Rien de tout cela n'était ni vrai ni fondé. La pierre dont nous parlons est toute profane et n'a aucun rapport avec saint Jean l'Évangéliste. » Le cardinal Humbert, auquel il vient d'être fait allusion, était un moine de Moyenmoutier; il fut emmené à Rome par l'évêque de Toul qui, en 1049, devint pape sous le nom de Léon IX. Humbert, créé plus tard cardinal du titre des saintes Rufine et Secondine, et très versé dans la langue grecque, fut envoyé à Constantinople en 1057, pour combattre l'hérésie de Michel Cerularius; il mourut à Rome en 1061. C'est simplement sur le voyage d'Humbert en Orient que repose la tradition qu'a rapportée dom Calmet, sans y croire. Quoi qu'il en soit, à l'époque de dom Calmet, il y avait longtemps qu'on avait reconnu que le personnage représenté n'était nullement un saint Jean, et déjà Montfaucon lui donne le nom de Germanicus. Aussi, les moines ne se soucièrent plus de voir cette image

profane décorer la châsse de sainte Aprone et le besoin d'argent leur fit rechercher l'occasion de s'en défaire. « Le roi Louis XIV, raconte encore l'historien de la Lorraine, étant informé que cette antiquité était en l'abbaye de Saint-Èvre, la fit demander en 1684 et on la lui envoya. Il donna pour cette agathe à la sacristie sept mille livres; et, quelques années après, M. de Puységur, abbé commendataire de Saint-Èvre, ayant demandé sa part de cette somme, le roi déclara qu'il en avait fait présent à la sacristie, et que l'abbé n'avait rien à y prétendre. » L'acquisition par le Roi de ce magnifique camée eut lieu vers la fin de 1684.

266. **Agrippine l'Ancienne**, femme de Germanicus, et mère d'Agrippine la Jeune. Buste de profil. — 268. **Caligula et Drusilla**. Bustes conjugués de Caius Cæsar (Caligula) et de sa sœur et épouse Drusilla, de profil. Excellent travail. Sardonyx à trois couches. — 269 et 270. **Claude**. Buste de profil, la tête ceinte d'une couronne de laurier, la poitrine couverte de l'égide. — 271 à 275. **Claude**. Tête laurée, de profil. Sardonyx à trois couches ; monture en or émaillé, du XVIII^e siècle. — 276. **Claude et Messaline** dans un char traîné par des dragons. L'empereur et sa femme sont représentés avec les attributs de Triptolème et de Cérès. Claude, nu-tête, le buste couvert de la cuirasse, forme avec son paludamentum, qu'il tient de la main gauche, une sorte de giron rempli de graines qu'il s'apprête à semer sur la terre ; Messaline, comme Cérès Thesmophoros, est penchée en avant, tenant un bouquet d'épis et de pavots, et un *volumen*. Sardonyx à trois couches ; riche monture de la Renaissance. — 277. **Messaline et ses enfants**. Buste de Messaline, de profil, la tête ceinte d'une

couronne de laurier, les cheveux ondulés sur les tempes, nattés et noués sur la nuque; elle a un collier orné d'une *bulla*. Sous le buste de l'impératrice, se croisent deux cornes d'abondance, qui s'élèvent de chaque côté de ses épaules. Deux bustes d'enfants émergent de ces cornes; ce sont les enfants de Claude et de Messaline, Britannicus et Octavie. Sardonyx à trois couches; matière admirable. Monture en or émaillé, du XVIII^e siècle. Ce camée est l'un des plus remarquables de la collection, aussi bien par la matière qu'à cause de la finesse de la gravure. Rubens, qui l'avait remarqué dans la collection royale, en fit, comme du grand Camée de la Sainte-Chapelle, un dessin qui nous a été conservé. — 278 à 285. **Agrippine la Jeune.** Buste de profil. La monture du n° 285, en or émaillé, de la Renaissance, est particulièrement élégante : le contour en est enrichi de rubis et de brillants. Au revers, en émail blanc et or, saint Georges à cheval combattant le dragon (fig. 52).

Fig. 52 (revers).

286. **Apothéose de Néron et Agrippine.** Un aigle vu de face, les ailes éployées, enlève les bustes de Néron enfant et de sa mère Agrippine posés sur ses ailes, en regard l'un de l'autre. Sardonyx à trois couches; monture en or émaillé, du XVII^e siècle. Ce camée a été acheté, par le roi

Louis XIV, au président Achille de Harlay, en 1674. — 287. **Néron dans un quadrige.** L'empereur est debout, de face, dans un char traîné par quatre chevaux qui s'élancent au galop. Sa tête est ceinte de la couronne radiée ; il est vêtu du *paludamentum* impérial : de la main droite levée il tient la *mappa circensis,* comme pour donner le signal de l'ouverture des jeux du cirque ; de la main gauche il porte un sceptre. En légende, l'acclamation : ΝΕΡΩΝ ΑΓΟΥϹΤΕ (sous-entendu ΝΙΚΑ). Calcédoine à deux couches. Ce camée, destiné à être porté au cou, comme une médaille talismanique, a été exécuté longtemps après la mort de Néron ; son style le place au ve siècle environ, à l'époque où la mémoire de Néron était honorée comme organisateur ou restaurateur des jeux du cirque. — 289. **Trajan.** Buste de profil, à droite, la tête ceinte d'une couronne de laurier, la poitrine couverte du *paludamentum* impé-

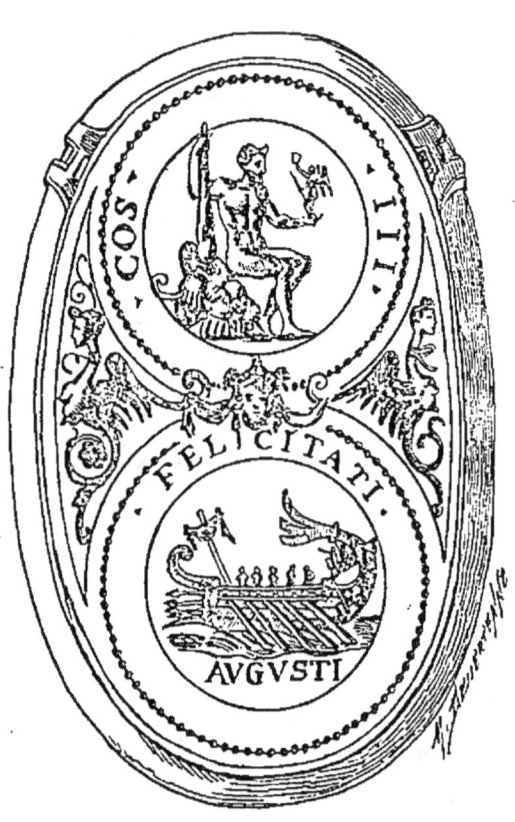

Fig. 53 (revers).

rial agrafé sur l'épaule droite. Travail remarquable. Magnifique sardonyx à trois couches. La monture en or émaillé, de la Renaissance, chef-d'œuvre de sobriété et de bon goût, est rehaussée de deux rubis. — 291. **Hadrien.** Buste de trois quarts, la tête ceinte d'une couronne de laurier. Un manteau agrafé sur l'épaule droite laisse la poitrine à demi nue. Agate-onyx; riche monture en or émaillé, de la Renaissance. Au revers de la monture, sont reproduits en émail deux revers de monnaies d'Hadrien (fig. 53). — 297 *bis*. **Lucius Vérus.** Buste de face. Sardoine. Camée trouvé en Égypte et acquis en 1899.

300. **Septime Sévère et sa famille.** Quatre bustes conjugués deux à deux et en regard. A gauche, l'empereur et Julia Domna, sa femme, l'un radié en Hélios, l'autre voilée en Junon. A droite, les bustes également conjugués de leurs fils, Caracalla et Géta. Magnifique sardonyx à trois couches. Monture en or émaillé, du XVIIe siècle. Comme la tête de Caracalla est laurée, tandis que celle de Géta est nue, nous avons la certitude que ce remarquable camée fut exécuté entre les années 198 et 209 de notre ère, c'est-à-dire pendant la période où Caracalla était encore seul associé à l'empire par son père et élevé à la dignité d'Auguste. Acheté, par le roi Louis XIV, au président Achille de Harlay, en 1674. — 301. **Septime Sévère et ses deux fils offrant un sacrifice.** Septime Sevère debout, de face, la tête ceinte d'une couronne de laurier, tient un long sceptre et une patère dont il verse le contenu sur un autel. A sa gauche, Caracalla s'avance pour sacrifier à son tour; sa tête est ceinte du diadème, et de la main droite, il tient le globe du monde. Derrière Caracalla, une Victoire lui

pose une couronne sur la tête. Géta est à la gauche de son père; une Victoire le couronne comme son frère. A l'exergue, l'inscription : [ΥΠΕΡ ΤΗΝ] ΝΕΙΚΗΝ ΤѠΝ ΚΥΡΙѠΝ ϹΕΒΑϹΤѠΝ (*En l'honneur de la victoire de nos Seigneurs les Empereurs*). — 304. **Élagabale sur un char traîné par des femmes.** Le personnage nu, ithyphallique, debout sur le char, a les traits et la barbe naissante d'Élagabale ; il tient les rênes et un long fouet. Les deux femmes qui traînent le char marchent sur les genoux et sur les mains pour imiter les quadrupèdes. Elles sont nues, sauf une large ceinture au-dessus des hanches ; leurs cheveux sont bouclés sur la nuque, suivant la mode du commencement du IIIe siècle. Dans le champ, une inscription en relief : ΕΠΙΞΕΝΙ ΝΕΙΚΑϹ (*Qu'Épixène soit vainqueur!*) Agate blanche. Camée satirique dans lequel Élagabale est désigné sous le nom d'Épixène (ἐπίξενος, *intrus*) par allusion à son origine et aux coutumes obscènes de l'Orient, c'est-à-dire étrangères, que cet empereur avait introduites à Rome. — 308. **Triomphe de Licinius.** L'empereur est debout dans un char traîné par quatre chevaux. Sa tête est ceinte du diadème, et il est vêtu de la cuirasse avec le paludamentum ; il porte sa lance et le globe du monde. Derrière lui, le Soleil et la Lune lui présentent chacun un globe et tiennent des torches allumées. Les chevaux du quadrige s'avancent de face, dirigés par deux Victoires ; ils foulent sous leurs pieds des ennemis renversés : on distingue six cadavres. L'une des Victoires porte sur son épaule droite un trophée composé d'un casque et d'une cuirasse ; l'autre tient une enseigne sur laquelle on voit, en relief, les bustes côte à côte des deux empe-

reurs régnants, Licinius et Constantin. Belle sardonyx à trois couches; monture en or émaillé, du XVIe siècle. Ce triomphe de Licinius se rapporte vraisemblablement à ses victoires sur Maximin Daza et à son entrée triomphale à Antioche, en 313. — 311. **Crispus, fils de Constantin.** Buste, à mi-corps, vu de dos, casqué et cuirassé; un bouclier orné d'une tête de Méduse cache l'épaule et le bras gauches. Sardonyx à deux couches. — 312. **Constantin II le Jeune**, à cheval, tuant ses ennemis. Sardonyx.

315. **Virgile (?).** Tête imberbe, de profil, les cheveux bouclés, et ceinte d'une couronne de laurier. Au pourtour, un cercle de perles dont il ne reste qu'un fragment. Calcédoine-onyx à deux couches. — Le portrait de Virgile était très populaire chez les Romains et il ornait les écoles et bibliothèques publiques. Mais le seul, vraiment indiscutable, qui soit parvenu jusqu'à nous, est celui qui figure sur une mosaïque découverte en 1896 à Sousse (Tunisie) et qui représente *Virgile composant l'Énéide*. Ce portrait, exécuté en Afrique, au moins cent ans après la mort du poète, n'a peut-être pas, lui-même, une grande valeur iconographique; nous remarquons toutefois qu'il n'est pas sans analogie avec celui de notre camée; on a signalé aussi une certaine ressemblance entre les traits du Virgile de la mosaïque de Sousse et ceux du Virgile des miniatures des célèbres manuscrits connus sous les noms de *Codex Vaticanus* et *Codex Romanus*, tous deux dans la bibliothèque du Vatican.

3. — CAMÉES BYZANTINS

332. **Le Christ bénissant**, debout, de face, la tête ceinte

d'un nimbe crucigère, vêtu d'une tunique talaire et d'un manteau. De la main gauche, il tient le livre des Évangiles ; de la main droite ouverte, il fait le signe de la bénédiction. Dans le champ : IC XC (Ἰησοῦς Χριστός). Améthyste claire. — 333. **Le Christ bénissant.** Buste à mi-corps, la tête ceinte d'un nimbe crucigère. Notre-Seigneur tient le livre des Évangiles et fait le geste de la bénédiction. Jaspe sanguin. Monture en argent sur laquelle on lit, en caractères niellés, du xiiie siècle : SORTILEGIS VIRES ET FLUXUM TOLLO CRUORIS (*J'ôte aux sortilèges leur efficacité et j'arrête l'hémorrhagie*). Anneau de suspension ; camée-amulette. — 335. **Deux Archanges tenant une croix**, debout, en regard l'un de l'autre. D'une main, ils tiennent chacun un long bâton de pèlerin, et, de l'autre, ils soutiennent ensemble une grande croix surmontée d'un buste du Christ. Sardonyx à trois couches. — 336. **L'Annonciation de la Vierge.** La Vierge est debout en face de l'archange Gabriel. Ce dernier, ailé, nimbé, vêtu d'une tunique talaire, tient de la main gauche le bâton des pèlerins appuyé sur son épaule ; il lève la main droite du côté de la Vierge, à qui il adresse la parole. La Vierge est vêtue d'une longue robe et d'un manteau ; sa tête est nimbée et voilée ; elle étend la main droite dans un geste d'assentiment ; de la main gauche baissée, elle tient un écheveau de laine qui se déroule dans un panier d'osier placé à terre. Derrière elle, le siège de sparterie qu'elle vient de quitter. Autour de cette scène, l'inscription :

+ ΧΑΙΡΕ ΚΕΧΑΡΙΤΟΜΕΝΗ Ο ΚC ΜΕΤΑ COY (*Je te salue, pleine de grâces, le Seigneur est avec toi*). Sardonyx à trois couches. — 337 et 338. **L'Annonciation**

de la Vierge, à peu près comme au n° 336. Au revers du n° 338, est gravé en creux le Christ debout entre la Vierge et saint Jean (fig. 54). Au pourtour : ✝ΘΚΕ ΒΟΗΘΙ ΤΗΝ ΔΟΥΛΗΝ C' ΑΝΑ (*Mère de Dieu, protège ta servante Anna*). On peut croire qu'il s'agit de la reine Anne Comnène († 1108). — 342. Saint Georges et saint Demetrius, debout côte à côte, revêtus de leurs armures. Au-dessus des deux saints guerriers, protecteurs de

Fig. 54 (intaille).

l'empire byzantin, le buste du Christ. Sardonyx à trois couches; camée remarquable, du x^e siècle.

347. Camée-amulette avec l'inscription suivante, gravée en relief, dans une couronne :

ΛΕΓΟΥΣΙΝ
ΑΘΕΛΟΥΣΙΝ
ΛΕΓΕΤΩΣΑΝ
ΟΥΜΕΛΙΜΟΙ
ΣΥΦΙΛΕΜΟΙ
ΣΥΜΦΕΡΙΣΟΙ

(Λέγουσιν ἃ θέλουσιν, λεγέτωσαν · οὐ μέλ(ε)ι μοί · σύ, φίλ(ε)ι μοι, συμφέρ(ε)ι σοί. *Ils disent ce qu'ils veulent;*

Fig. 55.

qu'ils le disent, peu m'importe; mais toi, aime-moi, tu t'en

trouveras bien). Sardonyx à deux couches; monture antique en or. Trouvé à Lutz, près d'Oroza (Hongrie), et acquis en 1894 (fig. 55). — 350. Camée-amulette, avec l'inscription dialoguée suivante, en vers iambiques, gravée en relief : Οὐ φιλῶ σε · μὴ πλάνω · νοῶ δὲ καὶ γελῶ. Εὐτυχῶς ὁ φορῶν ζήσῃς πολλοῖς χρονοις. Dialogue : *Je ne t'aime pas. — Cela ne me trouble point; mais je comprends et je ris. — Porteur* (de cette amulette), *tu vivras heureusement pendant beaucoup d'années*). Sardoine à deux couches.

4. — Camées orientaux

359. **Ardeschir I^{er} Babegan, domptant le taureau Nandi.** Le roi est debout, de profil, barbu et coiffé d'une tiare dont les fanons plissés flottent au vent ; son costume consiste en une tunique de fine soie, serrée à la taille par une ceinture ; ses jambes sont couvertes des anaxyrides, et ses pieds sont chaussés de souliers. Le taureau est au second plan, à côté du roi. Par suite de la mutilation de la gemme, il ne reste que la moitié de la scène. Travail sassanide remarquable. Sardonyx.

360. **Le roi Sapor faisant prisonnier l'empereur romain Valérien** (fig. 56). Les deux antagonistes sont face à face, leurs chevaux lancés à fond de train, à la rencontre l'un de l'autre; Sapor saisit par le poignet Valérien qui cherche à se défendre en brandissant son glaive. Suivant une convention familière à l'art oriental, le Sassanide a des proportions athlétiques par rapport au Romain. Sa barbe est nouée au bout du menton, où elle forme une sorte de

mouche qui se profile sur le cou. Son casque est un bassin hémisphérique, sans autre ornement qu'un énorme globe ou ballon qui le surmonte et qui est peut-être le symbole de l'orbe solaire. Deux banderolles plissées, les fanons du diadème, voltigent derrière la tête, et deux autres plus

Fig. 56.

longues, les bouts de la ceinture sacrée appelée le *kosti*, flottent au vent, à la hauteur du dos. Aux lanières de cuir qui se croisent sur la poitrine sont suspendues les armes du prince; ses épaules sont surmontées de globes pareils à celui du casque, mais plus petits. Sous sa cuirasse, le roi

de Perse est vêtu d'un justaucorps dont les manches étroites vont jusqu'au poignet ; des lanières de cuir imbriquées protègent les cuisses. Un pantalon collant (les anaxyrides) s'ajuste, au-dessus du genou, à de longues chausses qui épousent la forme de la jambe ; les rubans qui fixent la chaussure à la cheville flottent jusqu'à terre. Le harnachement du cheval a, pour particularités principales, auprès des oreilles et sur le poitrail, deux énormes glands de laine, de crin ou de soie, à demi enveloppés dans une gaine de cuir, qui se détachent en roux fauve sur le corps de l'animal. Deux autres glands analogues, mais plus volumineux, sont fixés à la selle, au moyen de chaînettes, et flottent à l'arrière, agités par la course effrénée du cheval ; ces houpettes servaient à la fois d'ornements et de chasse-mouches. De la main gauche, le roi, qui conserve dans l'action une attitude calme et paisible, en contradiction avec le mouvement général de la scène, saisit la poignée de sa grande épée demeurée dans le fourreau, tandis que, de la main droite portée en avant, il étreint vigoureusement le poignet gauche de son antagoniste. L'empereur romain, imberbe, a la tête ceinte de la couronne de laurier ; il a une cuirasse et le paludamentum. De la main droite, il brandit le parazonium au-dessus de sa tête. Par suite d'une convention artistique des plus singulières, le cheval de Sapor s'élance pour passer à la droite du cheval de Valérien et, cependant, c'est le bras gauche de Valérien que saisit Sapor : la main gauche de l'empereur se trouve, contrairement à l'ordre naturel, à portée de la main droite du roi. Les chevaux ont des formes ramassées, trapues, arrondies ; leurs jambes sont allongées

en lignes presque droites, en avant et en arrière, pour indiquer la rapidité de la course ; des bourrelets soulignent toutes les articulations. Travail sassanide des plus remarquables ; sardonyx à trois couches. Acquis en 1893. — On sait que c'est en l'an 260 de notre ère, dans le voisinage d'Édesse, que l'empereur Valérien père fut fait prisonnier, dans une surprise, par Sapor Ier, fils d'Ardeschir Ier Babegan ou Artaxerxe. Cet événement historique, qui eut un prodigieux retentissement dans tout l'Orient, a été raconté diversement par les auteurs, et Sapor en fit représenter les épisodes sur des bas-reliefs rupestres de la Perse. Mais il n'est dit nulle part que Sapor en personne saisit l'empereur romain sur le champ de bataille. Le camée, exécuté pour Sapor, et sans doute sur l'ordre de ce prince, poétise et dramatise l'histoire en attribuant par flatterie au roi sassanide une prouesse, d'ailleurs, peu vraisemblable. — 361. **Chosroès II**. Buste de profil. Cornaline.

366. **Le Grand Mogol, Châh-Djihan, tuant un lion**. Le Grand Mogol, vu de profil, coupe en deux, d'un coup de sabre, un lion vu de face, qui dévore un homme terrassé. Le prince a une coiffure, en forme de béret, avec une aigrette qui retombe par derrière. Sa longue tunique est serrée à la taille par une ceinture et une écharpe, dans laquelle est passé un poignard. Le personnage dévoré par le lion est un Indien ; sa tête est enveloppée du turban. Sous les pieds de Châh-Djihan, la signature de l'artiste en caractères persans : *Fait par Kan Atem*. Derrière les épaules du Grand Mogol on lit : *Portrait du second Sahib-Kiran, Châh-Djihan, empereur victorieux*. Travail per-

san d'une habileté remarquable; monture en or émaillé, simulant des pétales de fleurs disposées en rayons. Le Grand Mogol, Châh-Djihan, fils de Djihanghir et petit-fils d'Akbar, régna de 1628 à 1658.

CAMÉES MODERNES

I. — Sujets religieux

387. **Dieu le Père bénissant,** vu à mi-corps, et caractérisé par une longue barbe; coiffé de la couronne impériale fermée, il lève la main droite en faisant le geste de la bénédiction. Camée sur coquille, ayant servi à la décoration d'un coffret. Travail du XVe siècle. — 388 et 389. **Deux Anges** représentés à mi-jambes, la tête inclinée et jouant l'un du triangle, l'autre du violon. Camées sur coquille légèrement bombée et ayant servi à la décoration d'un coffret. Travail de la Renaissance italienne. — 390. **Adam et Ève dans le Paradis terrestre** (fig. 57). La mère du genre humain, nue, vue à mi-jambes, les cheveux épars, tient de la main droite baissée une feuille de figuier avec laquelle elle cache sa nudité; de la main gauche levée elle cueille une pomme à l'arbre de la Science du bien et du mal; le serpent est enroulé autour du tronc de l'arbre. Dans le champ, le nom de la première femme, ÈVE. Adam est assis à côté d'elle; il est nu et barbu; de la main droite, il porte à sa bouche un fruit qu'Ève vient de lui donner; dans le champ, ADAM. Camée sur coquille,

provenant de la décoration d'un coffret. Travail du xvᵉ siècle. — 391. **Adam et Ève dans le Paradis terrestre.** Au premier plan, les ancêtres de l'humanité sont unis par Dieu le Père. Celui-ci, sous les traits d'un vieillard barbu, vêtu d'une longue robe, est de face, posant la main droite sur l'épaule d'Adam, la main gauche sur l'épaule d'Ève. Adam et Ève, en face l'un de l'autre, sont costumés à la

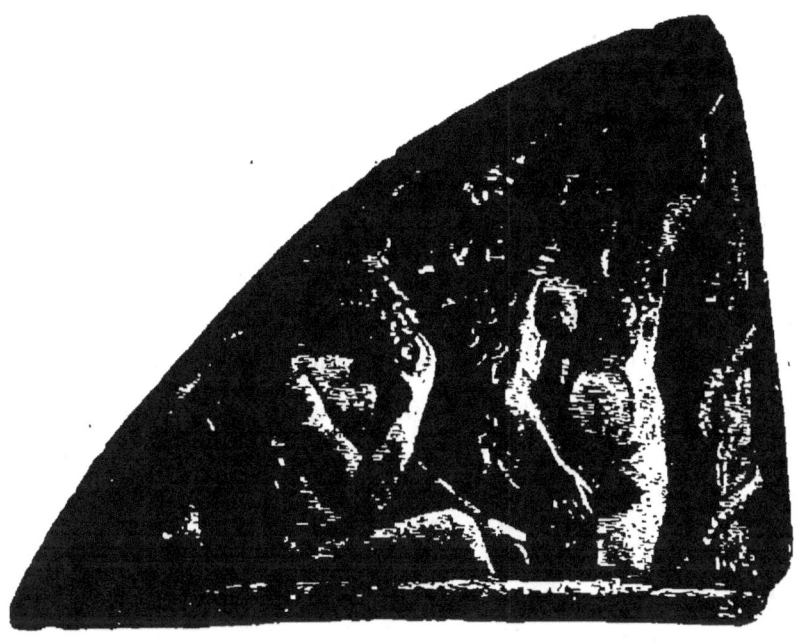

Fig. 57 [1].

romaine. Au second plan, Ève nue, cueillant une pomme sur l'arbre de la Science du bien et du mal. Bon travail italien, du xviᵉ siècle. Agate-onyx; monture en or émaillé. — 393. **Noé buvant le vin, sous un cep de vigne.** Le père de l'humanité nouvelle est debout, barbu, nu-tête, vêtu d'un ample tunique et d'un manteau; sa démarche

1. D'après la *Gazette des Beaux-Arts*, janvier 1899, p. 33.

est chancelante. De la main droite, il porte une coupe à ses lèvres, tandis que de la gauche il cueille une grappe de raisin. Travail qu'on peut faire remonter jusqu'au XIIIe siècle. Sardonyx à trois couches. — Ce camée, un des plus importants monuments de la glyptique au Moyen âge, se trouve décrit dans l'Inventaire du roi Charles V, sous cette forme naïve qui prouve qu'on avait déjà oublié le véritable sens du sujet représenté : « Item, ung camahieu sur champ blanc, qui pent à double chesnette et y a ung hermite qui boit à une couppe soubz un arbre. » — 394. **Joseph vendu par ses frères.** Joseph, qui figure au centre de la composition, est représenté en jeune homme, tandis que ses frères, groupés à gauche, sont des hommes qui ont atteint l'âge mûr ; le premier, sans doute Ruben, armé comme un guerrier, s'avance du côté des marchands Madianites qui lui remettent le prix convenu. Les marchands, dont on aperçoit les chameaux au second plan, s'apprêtent à emmener leur nouvel esclave. Travail médiocre.

395. **Moïse et le serpent d'airain.** Moïse, debout, barbu, sa baguette à la main, montre au peuple le serpent d'airain qu'il vient d'ériger au-dessus d'une colonne. Le monstre a l'aspect d'une chimère ou du basilic, avec des pattes et des ailes. Sur le sol, on voit ramper trois des serpents de feu envoyés par Jéhovah. Le peuple est représenté par quatorze personnages debout derrière Moïse, au nombre desquels on reconnaît des malades que d'autres soutiennent et qui se sont traînés jusque-là pour obtenir leur guérison. Au-dessus de cette scène, l'inscription hébraïque suivante, mise dans la bouche de Moïse par le texte biblique : *Celui qui le regardera, vivra* (Nombres,

XXI, 8). Travail du xiv^e siècle. Sardonyx à deux couches. Ce camée très intéressant a appartenu au pape Clément XIV qui en fit présent à Louis XV en 1773, à l'occasion de la suppression des Jésuites. — 396. **Moïse**, debout, de trois quarts ; des cornes de feu surmontent ses tempes comme des flammes ; son costume est celui du grand-prêtre juif : il consiste en une longue robe talaire, par-dessus laquelle on en voit une autre plus courte, serrée à la taille, et un manteau relevé sur le bras ; au cou, un collier avec un pectoral (rational) carré sur la poitrine. De la main gauche levée, il montre le nom *Jehovah*, en hébreu, gravé dans le champ du camée. De la main droite, il tient les deux Tables de la Loi. Travail allemand du xvi^e siècle. Topaze brûlée. La monture est formée d'un serpent en émail vert (le serpent d'airain) enroulé tout autour du camée, et d'une croix au pied de laquelle se rejoignent la tête et la queue du reptile. Le corps du serpent est parsemé de petites roses enchâssées dans l'or. — 397. **Moïse**. Buste à mi-corps. De la main gauche, il tient sa baguette et, de la main droite, les Tables de la Loi. Travail allemand du xvi^e siècle. Agate-onyx à deux couches. — 398. **Le Jugement de Salomon**. Salomon est assis sur son trône, et costumé en guerrier romain ; il étend la main droite pour prononcer sa sentence. A ses pieds, dix personnages, parmi lesquels on reconnaît deux enfants : l'un mort est étendu sur une draperie ; l'autre est saisi par le bourreau qui s'apprête à le frapper de son glaive ; l'une des deux mères paraît indifférente à cette barbare exécution, tandis que l'autre s'élance, en suppliant, pour arrêter le bras du bourreau. Bon travail du xvi^e siècle. Agate-onyx à deux

couches; élégante monture en or émaillé, de la Renaissance. — 399. **Judith**, debout, n'ayant pour tout vêtement qu'une draperie enroulée autour des reins. De la main droite, elle s'appuie sur son glaive dont la pointe repose sur le sol; de la main gauche, elle tient par les cheveux la tête d'Holopherne. Agate-onyx à deux couches. — 400. **Le jeune Tobie et l'archange Raphaël**. Tobie, vêtu d'un ample manteau et agenouillé, saisit un énorme poisson; en même temps, il écoute l'archange, son compagnon de voyage, qui lui conseille de prendre le foie du poisson pour guérir son père aveugle. Sardoine. — 401. **Le roi Josaphat**. Fragment d'un arbre de Jessé ou de la généalogie de la Sainte Vierge. Josaphat est de face, les mains jointes; sa tête est ceinte de la couronne royale. En haut, le nom IOSAPHAT. Travail du XVe siècle. Fragment sur coquille ayant fait partie de l'ornementation d'un coffret.

402. **Parallèle de l'Ancien et du Nouveau Testament.** Le centre de ce tableau allégorique est occupé par un arbre gigantesque dont les branches sont desséchées à gauche, c'est-à-dire du côté de l'Ancien Testament, et couvertes de feuillage à droite, du côté du Nouveau Testament. Il partage en deux la composition. A gauche, en haut, Moïse agenouillé sur une montagne et recevant les Tables de la Loi d'une main qui émerge d'un nuage. Plus bas, Adam et Ève, nus, séparés par un arbre autour duquel est enroulé le serpent tentateur; Ève présente la pomme au premier homme. Derrière Ève, le serpent d'airain enroulé autour d'une colonne érigée sur un rocher, et, plus loin, dans le désert, les tentes des Israélites. Sous l'arbre

de la Science du bien et du mal, un squelette dans un tombeau entr'ouvert, qui représente la Mort. A droite, les scènes du Nouveau Testament, sont les suivantes, énumérées de haut en bas : la Vierge, agenouillée sur un rocher, comme Moïse de l'autre côté, et recevant, les mains jointes, la visite de l'Esprit Saint qui a revêtu la forme d'une colombe entourée d'un nuage où l'on aperçoit des têtes d'anges. Au-dessous, le Christ en croix, faisant pendant au serpent d'airain; l'Agneau pascal, couché dans une grotte; un Ange, qui vient annoncer la naissance du Sauveur à des bergers. Plus bas, enfin, le Christ triomphant sortant du tombeau; la main droite levée, il paraît prêcher au monde sa doctrine; de la main gauche, il tient un étendard; il pose le pied gauche sur la tête d'un cadavre qui figure la Mort et derrière lequel on aperçoit la tête grimaçante d'un démon. Au pied du Christ enfin, le globe du monde, crucigère, symbole de la puissance terrestre que le Christ doit conquérir. Le lien qui unit ces deux tableaux est formé par trois personnages figurés au pied de l'arbre central : l'homme, régénéré par la doctrine nouvelle, est assis sur un cippe carré; un prophète juif s'avance vers lui, un bâton à la main, pour lui prédire la venue du Messie. Saint Jean-Baptiste lui annonce que le Messie est enfin arrivé; il lui pose la main sur l'épaule dans un geste de persuasion, et il lui montre la grotte où repose l'Agneau divin. Travail de la fin du XVe siècle. Sardonyx à trois couches; gemme remarquable par sa beauté et sa grandeur. Élégante monture en or émaillé, de la Renaissance. — 404. **L'Adoration des Bergers.** Travail du XVIe siècle. Agate à deux couches. — 405.

L'Adoration des Mages. Excellent travail du xve siècle. Sardonyx à trois couches; monture en or émaillé, du xviiie siècle. — 406. **Le Christ à mi-corps dans le tombeau** (*Christ de pitié*). Travail flamand, du xve siècle. — 407. **Jésus enseignant sa doctrine** (?). Les personnages sont vus à mi-jambes. Jésus seul est barbu et il fait le geste de la démonstration. Saint Jean est à côté de lui; deux autres disciples sont placés en face de leur divin Maître et prêtent une oreille attentive à son discours. Derrière le Sauveur, on voit deux anges. Curieux travail qui peut remonter jusqu'au xiiie siècle. Agate orientale à deux couches. — 408. **Jésus-Christ.** Buste de profil. La physionomie est à la fois douce et douloureuse; sur la figure et sur le cou, des taches rouges en relief représentent les gouttes du sang qui découle des blessures faites à la tête par la couronne d'épines absente. Excellent travail du xvie siècle. Jaspe sanguin; élégante monture en or émaillé.

425. **La Sibylle montrant la Sainte Vierge à Auguste.** Dans le ciel, la Vierge assise tenant l'Enfant Jésus. Au-dessous, l'empereur Auguste, agenouillé, la couronne en tête et costumé en guerrier, salue l'apparition; la Sibylle de Cumes se tient debout derrière l'empereur. En face du prince, son cheval sellé et deux serviteurs. Travail du xvie siècle. Sardonyx à trois couches. — On sait qu'à Rome le couvent d'*Ara Cœli* est construit sur l'emplacement même où l'on croyait qu'eut lieu l'apparition qui révéla à Auguste la naissance du Sauveur du monde; la légende prétend qu'Auguste aurait élevé à l'Enfant-Dieu un autel en cet endroit. Dans une lettre de Pétrarque au pape Clément VI, se trouve ce passage : « Rappelle-toi avec admi-

ration que César Auguste, guidé par la voix prophétique de la Sibylle, monta jadis sur le rocher du Capitole ; il y fut stupéfait, dit-on, par une apparition divine. O merveilleux enfant ! Gloire des cieux ! Fils certain du Tout-Puissant ! Cette illustre ville sera toujours la demeure de toi et des tiens, et toujours on appellera Autel du Ciel (*Ara Cæli*) ce lieu où s'élève le temple qui porte le nom de Marie. » — 426. **Hérodiade.** Buste de profil, la tête enveloppée dans un bonnet. Dans le champ, · HERODIA · Travail italien du xvie siècle. — 427. **Sainte Marie-Madeleine au désert.** Accoudée sur le sol, elle pose la main sur une tête de mort ; sa gauche est étendue sur un sablier. Dans le fond, un arbre et une montagne, avec les murailles et les tours d'une ville lointaine. Travail italien. 431. **Saint Jérôme**, de profil, agenouillé au pied d'une croix. Il est barbu, vêtu seulement d'une chlamyde ; il saisit la croix et se frappe la poitrine. Remarquable travail du commencement du xve siècle. Sardonyx à trois couches. — 432. **Saint Hubert à la chasse.** Le saint, à cheval, a la tête ceinte d'un nimbe ; son bras gauche, étendu, porte un faucon de chasse. A l'exergue, le chien du chasseur.

2. — Sujets mythologiques et légendaires

435. **Janus et Saturne.** Les deux visages de Janus sont adossés ; entre les deux têtes, un grand cartouche en relief, dans lequel Saturne est debout, de face. xvie siècle. — 437. **Jupiter.** Tête de profil. xvie siècle. — 443. **La nymphe Amalthée** ; elle présente une branche d'arbre à une chèvre qui s'apprête à la brouter en se dressant ; sous la chèvre, le

petit Jupiter; dans le champ, la corne d'abondance. Au près de Jupiter, la signature de l'artiste : DAVID († en 1895). Sardoine à trois couches. — 444. **Junon.** Buste de profil, la tête enveloppée d'un bonnet. — 448. **Minerve.** Buste de face, la tête coiffée d'un casque dont la visière a la forme d'un mufle de lion. Travail du XVII^e siècle. Lapis-lazuli; élégante monture en or émaillé. — 459. **Minerve**, debout, accoudée sur un cippe; de la main droite, elle s'appuie sur son bouclier orné d'une grande tête de Méduse. Travail du XVI^e siècle. Sardonyx à trois couches; élégante monture en or émaillé, du XVI^e siècle, avec bélière. Pend-à-col. — 460. **Minerve**, debout, sur un globe. Travail du XVI^e siècle. Élégante monture en or émaillé, du XVI^e siècle. Pend-à-col. — 461. **Le char de Bellone.** Excellent travail du XVI^e siècle. Sardonyx à trois couches. Monture en or émaillé, du XVIII^e siècle. — 462. **La dispute d'Athéna et de Poseidon** pour la fondation d'Athènes. Imitation du

Fig. 58.

camée antique décrit ci-dessus, p. 91. Calcédoine à deux couches.

464. **Diane.** Buste de profil. Belle monture en or émaillé, du XVIᵉ siècle; au revers, l'*impresa* du possesseur du camée; un tronc d'olivier avec de grands rameaux verdoyants, entouré de la légende ΑΕΙ ΘΑΛΕΣ, *toujours vert* (fig. 58). —465. **Diane.** Buste de profil, la tête surmontée du croissant. Travail du XVIᵉ siècle. Monture du XVIᵉ siècle, en or émaillé, enrichie de quatre brillants. — 483. **L'Amour captif.** Le jeune dieu est nu, debout; ses ailes sont éployées et il a les deux mains attachées derrière le dos à un cippe; il détourne gracieusement la tête, d'un air de dépit. Psyché, sous la forme d'un papillon, grimpe sur le cippe, à côté de lui, et paraît resserrer ses liens. Excellent travail italien du XVIᵉ siècle. Calcédoine à deux couches. — 491. **Six fragments sur coquille** représentant des Amours ou des Anges. Ces camées faisaient partie de la décoration de la châsse de sainte Geneviève de Paris, détruite en 1793. — 492. **Mars et Vénus,** assis côte à côte et se donnant la main. Travail de la Renaissance italienne. Sardonyx à trois couches; monture en or émaillé. — 493. **Le repos d'Hermaphrodite.** Le dieu à double nature est étendu sur un lit au milieu des Amours. Travail italien du XVIᵉ siècle. Plaque de collier ayant appartenu à la comtesse du Barry; déposée à la Monnaie en 1793, et transférée au Cabinet des Médailles en 1796. — 512. **Omphale.** Tabatière de forme ovale, en cornaline, avec une riche monture en or rehaussée de festons et de fleurs en émail bleu. Au centre du couvercle, un médaillon ovale dans lequel est enchâssé un camée représentant le buste d'Omphale, de profil, la

tête et les épaules couvertes de la dépouille du lion. Travail très élégant du xvie siècle. Cette tabatière fut confisquée en 1793, au palais des Tuileries. — 513. **Bacchus.** Buste imberbe, la tête ceinte d'une couronne de lierre. Excellent travail italien du xvie siècle; élégante monture du xviie siècle. Enseigne de chaperon. — 540. **Bacchanale.** Un Satyre et une Ménade, accompagnés de trois Amours, d'une chèvre et d'un chien, font la vendange. Bon travail de la Renaissance italienne. Monture en or émaillé du xvie siècle.

544. **L'Océan entouré de divinités fluviales.** Travail du xvie siècle. Calcédoine à deux couches; monture en or; le revers est orné d'élégants rinceaux en émail. — 570. **Persée délivrant Andromède.** — 571. **Persée tenant la tête de Méduse.** Le héros, imberbe, détourne le regard pour ne pas voir la tête horrible de la Méduse qu'il porte de la main droite levée; de la main gauche, il tient son glaive (la *harpè*). Excellent travail de la Renaissance italienne. Sardoine à deux couches. Chaton de bague. — 578. **Thésée et Hercule s'embrassant.** Entre eux, leurs noms, en relief : ARCVLES THESEVS. Camée sur coquille, provenant de la décoration d'un coffret ou d'un reliquaire.

579. **La légende de la dame de Virgile** (fig. 59). Deux hommes, vus à mi-corps, tiennent chacun un flambeau. L'un, barbu, est de face, la tête tournée de trois quarts; il est coiffé d'un chapeau de paille à larges bords, vêtu d'une tunique serrée à la taille et d'un manteau. D'une main, il tient son flambeau appuyé sur son épaule; de l'autre, il fait un geste indicateur à son compagnon. Ce dernier, un jeune homme, tient un flambeau et regarde attentivement dans la direc-

tion que lui indique le vieillard. Dans le champ l'inscription suivante : LE FEV AV CV DE LA DAME DE VIRGILE. Camée sur coquille. Fragment de la décoration d'un coffret. Travail du XVIᵉ siècle. — La légende de la femme de Virgile, la fille d'Auguste, était très répandue au moyen âge, qui regardait Virgile comme un grand magi-

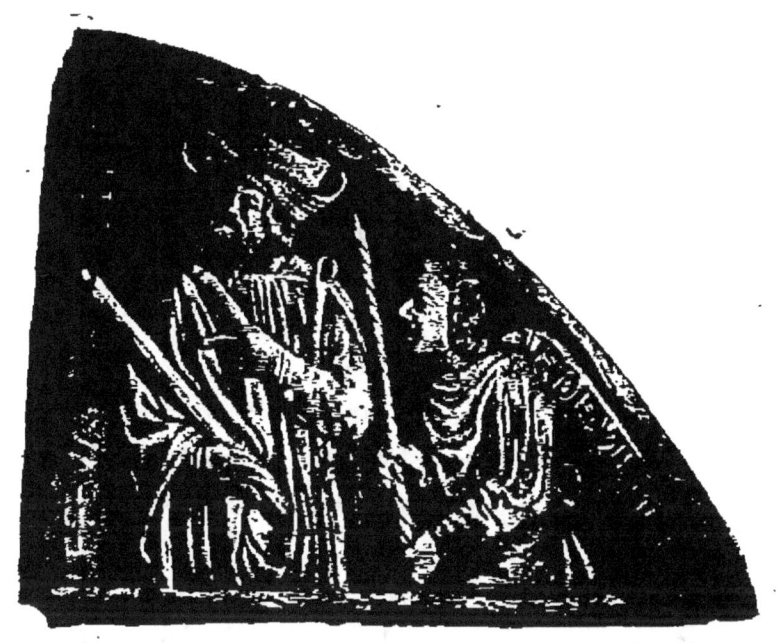

Fig. 59 [1].

cien. Virgile était tombé amoureux de la fille de l'empereur et avait obtenu d'elle qu'elle le hissât jusqu'à sa fenêtre à l'aide d'un panier et d'une poulie. A l'heure convenue, Virgile prend place dans le panier ; mais, à mi-chemin de son ascension, la princesse noue la corde pour le laisser exposé à la risée des passants. Le poète-magi-

1. D'après la *Gazette des Beaux-Arts*, janvier 1899, p. 33.

cien imagina, pour se venger de cette insulte, d'éteindre tous les feux de la ville ; puis, il mit comme condition à son intervention pour faire cesser cette calamité publique, que la fille d'Auguste fût dépouillée de tous ses vêtements et exposée ainsi sur la grande place de Rome ; le tout-puissant magicien décida en outre que ce serait seulement en touchant la Dame à l'endroit désigné par l'inscription de notre camée, que chaque citoyen pourrait rallumer son flambeau. Cette légende a servi de thème à nombre de sculpteurs, graveurs et émailleurs du XVe siècle.

580. **Pyrame et Thisbé.** Thisbé assise se perce le cœur avec l'épée de Pyrame ; ce dernier, vu à mi-corps, aux pieds de Thisbé, lève la tête et paraît expirant. Dans le champ, l'exclamation poussée par Thisbé : PARAMIDA PERIAMVS. Travail du XVe siècle. Fragment sur coquille ayant fait partie de la décoration de la châsse de sainte Geneviève, de Paris, détruite en 1793.

581. **Bethsabée au bain.** La femme d'Urie est représentée au moment où elle est aperçue par le roi David, à mi-jambes, nue, tenant de la main droite un miroir et, de la gauche, une draperie qui cache en partie sa dunité. La fontaine où elle se baigne a une margelle ornée d'oves et de festons. En haut, son nom BARS... (initiales de *Barsabée* pour *Bethsabée*). Travail du XVe siècle. Ce fragment sur coquille a fait partie de la décoration de la châsse de sainte Geneviève.

582. **Lucrèce se poignardant.** Fragment sur coquille, ayant fait partie de la châsse de sainte Geneviève.

585. **Horatius Coclès sur le pont Sublicius.** Le héros romain est représenté sur un cheval qui s'élance au galop ;

de son glaive, il s'apprête à frapper un groupe de quatre ennemis. Derrière Horatius Coclès, sont trois Romains armés de pioches qui coupent le pont dont une des arches est déjà brisée. Les eaux tumultueuses du Tibre entraînent deux cadavres. Travail italien du XVIe siècle.

612. **La Fontaine des Sciences.** Une Muse, représentée en canéphore, est debout, de face, costumée à la grecque, au centre d'un grand bassin ; des deux mains, elle soutient sur sa tête une grande vasque enguirlandée et munie de deux orifices en gueule de lion d'où s'échappent des eaux. Six personnages viennent puiser à la fontaine : l'un d'eux remplit son urne dans le bassin qui est aux pieds de la Muse ; un second cherche à recevoir dans ses mains l'eau qui jaillit de la vasque supérieure ; les autres la recueillent dans des urnes ou paraissent boire à longs traits. Excellent travail italien du XVIe siècle.

618. **Le Printemps.** Buste d'un adolescent, de profil, la tête ceinte d'une couronne de fleurs. Dans le champ, la signature de l'artiste : GIROMETTI. Sardonyx à trois couches. Giuseppe Girometti, le père, travaillait à Rome au commencement de ce siècle. — 619. **Dragon ou Salamandre.** Au cou, un collier mobile en or, incrusté de petites turquoises ; sur la croupe de l'animal, un anneau de suspension en or émaillé. Ronde bosse. Travail du XVIe siècle. Jaspe rouge et vert foncé. — 622. **Le lion batave rasant le Neptune anglais** (sujet allégorique et satirique). Un lion, debout sur ses pattes de derrière, de profil à droite, arrache la barbe et les cheveux à un homme, agenouillé devant lui. Au-dessus du groupe, une banderolle sur laquelle on lit le mot : SVBINTELLIGITVR (*c'est sous-*

entendu). Le revers représente le symbole de l'ordre de la Jarretière : saint Georges combattant le dragon. Au pourtour, sur la tranche, on lit la devise de l'ordre de la Jarretière : HONI · SOIT · QUI · MAL · Y · PENSE. Travail hollandais du XVIIe siècle (fig. 60).

Fig. 60.

624-625. **Une paire de bracelets.** Chacun de ces bracelets est composé de sept camées gravés sur coquilles, et représentant divers animaux. Les fermoirs, à ressorts, sont

placés sous le plus grand des camées et masqués par une plaque sur laquelle on voit, gravés en creux, deux C entrelacés, placés au milieu d'une couronne formée d'une palme et d'une branche de laurier; à chacun des angles, un S barré (fig. 61). Ces bracelets ont été acquis par le roi Louis XIV, du procureur général Achille de Harlay, en 1674. Cette origine certaine renverse la tradition suivant laquelle ces bracelets n'auraient jamais quitté la collection royale depuis le temps de Henri II, et auraient appartenu à Diane de Poitiers, puis à Catherine de Médicis ou même à Catherine de Bar, sœur de Henri IV.

Fig. 61.

645. **Bataille entre Constantin et Maxence, en 312.** Le Tibre est représenté au premier plan, charriant des cadavres. Parmi les combattants qui luttent avec acharnement, on aperçoit les trompettes recourbées et les enseignes légionnaires des Romains. Bon travail du XVIe siècle : copie de la peinture qu'on voit dans la salle du Vatican dite *de Constantin*, et qui fut exécutée par Jules Romain sur les dessins de Raphaël. Camée sur coquille jaunâtre. Monture en or guilloché; couvercle de tabatière. A l'intérieur, sur le cercle d'or, on lit l'inscription suivante, en partie dissimulée par la monture : *Bataille de Constantin contre Maxence le 28 oct. 312*. Ce camée, confisqué en 1793, sur des émigrés, a été déposé au Cabinet des Médailles le 1er nivôse an V (21 décembre 1796).

659. **La naissance du duc de Bourgogne.** Minerve, de-

bout, étend son bouclier pour protéger un enfant nouveau-né, couché à ses pieds. En face de Minerve, s'avance la France, la tête ceinte d'une couronne de laurier et étendant les bras pour accueillir et recevoir l'enfant royal ; son écusson fleurdelisé est à ses pieds. Sur le sol, on lit la signature de l'artiste : GUAY F. ; à l'exergue, la date : M DCC LI. Travail remarquable. Sardonyx à deux couches. Ce camée fut exposé par Jacques Guay au Salon de l'année 1757. — 660. **Alliance de la France et de l'Autriche.** Deux femmes s'avancent l'une vers l'autre et se donnent la main ; elles sont vêtues de longues robes à l'antique. Aux pieds de chacune de ces figures allégoriques, l'écusson national qui les caractérise ; entre elles un autel allumé et entouré d'un serpent qui se mord la queue. Sur le sol, une torche brisée et un masque. Au pied de la France, la signature de l'artiste : GUAY. A l'exergue, la date : *1756*. Sardonyx. — 661. **Le Génie de la Musique.** C'est un enfant, debout, ailé, de profil à gauche, tenant une flûte de la main gauche baissée, et s'apprêtant à saisir de la main droite une couronne suspendue à un arbre. Devant lui, une lyre. A l'exergue, la signature de l'artiste, qui n'est autre que Madame de Pompadour : POMPADOUR F. 1752. Agate-onyx à deux couches. Ce camée, dû à Madame de Pompadour, aidée de Jacques Guay, dont elle se fit l'élève, a été reproduit par elle-même à l'eau-forte dans sa *Suite d'Estampes*, sous le n° 40 ; au bas de l'estampe on lit : *Boucher del.*, et le titre : *Génie de la musique en bas-relief*. — 662. **La France au pied de la statue équestre de Louis XV.** A l'exergue : *1763*. Ce camée a été gravé par Guay, à l'occasion de l'inau-

guration d'une statue équestre de Louis XV, exécutée par Bouchardon et achevée par Pigalle, à Paris, sur la place qui porta le nom de ce prince (aujourd'hui place de la Concorde) : la cérémonie eut lieu le 20 juin 1763. La statue fut renversée le 11 août 1792.

3. — Iconographie des anciens

665. **Milon de Crotone**. Buste en haut relief, de face, la tête rejetée en arrière. L'athlète fait une contorsion vigoureuse comme s'il cherchait à dégager ses mains du tronc de chêne qui les retient prisonnières. Bon travail de la Renaissance. — 666 à 668. **Alexandre le Grand**. Bustes de profil; XVIe siècle. — 708. **Néron**. Buste de profil; XVIe siècle. Sardonyx à trois couches. Très élégante monture du XVIe siècle, ajourée, en or émaillé, rehaussée de brillants et de rubis. — 709. **Néron**. Tête laurée, de profil. Sardonyx à deux couches, blonde et roussâtre. Très élégante monture de fleurs et de feuilles, en or émaillé, du XVIe siècle. — 725 à 736. **Les douze Césars**. Douze petits camées sur coquilles. Fond brun et figures blanches; monture en or, avec émail bleu au revers. Ils se décomposent comme il suit : 725. *Jules César*. — 726. *Auguste*. — 727. *Tibère*. — 728. *Caligula*. — 729. *Claude*. — 730. *Néron*. — 731. *Galba*. — 732. *Othon*. — 733. *Vitellius*. — 734. *Vespasien*. — 735. *Titus*. — 736. *Domitien*. — Ces douze petits camées, d'un travail très fin, ont longtemps passé pour avoir servi de boutons au pourpoint de Henri IV ; mais ils sont seulement entrés dans le Cabinet du Roi en 1687, époque où Louis XIV les acheta au sieur Bosc.

4. — Iconographie moderne

780. **François Ier.** Buste de profil, posé sur une couronne royale qui lui sert de base. Autour du champ, sur une bordure en biseau, on lit : **F · I · GRA · DEI · FRAN · R.** (*Franciscus primus Dei graciá Francorum rex.*) Excellent travail de la Renaissance. Agate-onyx à deux couches cendrées. La forme circulaire de cet important camée et la légende qui l'entoure lui donnent l'aspect d'une grande médaille. Il est l'œuvre, vraisemblablement, de Matteo del Nassaro, de Vérone, qui vint travailler à la cour de François Ier, et fut graveur de ses monnaies.

781 à 787. **Henri IV.** Bustes. — 788. **Henri IV.** Buste de profil. Excellent travail de Jacques Guay, au xviiie siècle. La monture se compose d'une couronne d'émeraudes arrangées en torsade et reliées par des cordelettes de roses. Le bracelet dont ce camée était le fermoir a appartenu à Madame de Pompadour; il fut légué par elle au roi Louis XV, en 1764. Son pendant est le portrait de Louis XV, n° 927. — **Henri IV et Marie de Médicis.** Bustes accolés. Camée sur coquille; monture en or émaillé. — 790. **Marie de Médicis.** Buste de profil. Jolie monture en or, avec bélière, du xviie siècle. — 791. **Louis XIII, enfant.** Buste de face. Opale, à reflets dorés. Jolie monture ajourée, en or émaillé, représentant une couronne formée de cosses de pois.

792. **Louis XIII.** Buste de face, les cheveux longs, partagés sur le front, la tête ceinte d'une couronne de laurier. Une

monture en or émaillé complète le portrait royal, la tête seule du roi étant formée d'une gemme. Au revers, est gravé un écusson ovale représentant deux L entrelacés et surmonté de la couronne royale. Au-dessous, une figure allégorique de femme assise, les yeux bandés, tenant de la main droite un sceptre et un glaive, et de la main gauche, une tablette sur laquelle on lit : PIETATE · ET · IVSTITIA. Ce camée fait allusion au triomphe de Louis XIII sur les Huguenots à l'occasion de la prise de La Rochelle en 1628. — 793 à 795. Louis XIII. Bustes. — 919 à 922. Anne d'Autriche. Bustes.

923. **Louis XIV.** Buste de profil, avec de longs cheveux bouclés. Les traits du Roi sont ceux de l'adolescence, avec moustache naissante. Excellent travail. Sardoine à trois couches. — 925. **Louis XIV.** Buste de profil; ses traits sont ceux que donnent les portraits de la fin du règne.

926. **Louis XV.** Buste de profil, cuirassé à l'antique, la tête ceinte de la couronne de laurier, les cheveux noués sur le cou. Sous le bras, la signature de l'artiste : GUAY F. 1753. Corniche au pourtour. Belle sardonyx à trois couches ; monture en or émaillé, du temps de Louis XV. Ce chef-d'œuvre de Jacques Guay, peut-être le plus beau camée des temps modernes, fut exposé au Salon de 1755 où il « captiva l'admiration de tous les spectateurs », dit le texte qui accompagne l'estampe de Madame de Pompadour ; Fréron s'exprime comme il suit à son sujet : « Le portrait du Roi, gravé en bas-relief sur une sardoine-onyx de trois couleurs, de forme ovale, par M. Guay, est quelque chose d'unique dans son genre et par le prix de

la pierre et par la vérité de la ressemblance, et par le travail admirable de l'artiste. »

931. **Louis XV.** Tête laurée, de profil, à droite. Sur la tranche du cou, la signature de l'artiste, Madame de Pompadour : POMPADOUR F. (voyez ci-dessus le n° 661). Sardoine à deux couches. Chaton de bague en or.

933. **Louis, dauphin de France, et sa femme Marie-Josèphe de Saxe.** Bustes accolés de profil, posés sur un dauphin. Il s'agit de Louis, père de Louis XVI, et de sa femme, fille d'Auguste III, roi de Pologne. Dans le champ : GUAY F. 1758. — 934. **Louis XVI.** Buste de profil, à gauche, les cheveux bouclés, la poitrine drapée. Légué par le vicomte Philippe de Saint-Albin, en 1880. — 935. **Napoléon Bonaparte.** Buste de profil, avec l'habit de premier Consul. Devant, en creux, BONAPARTE. Sur la tranche du bras, la signature de l'artiste : JEUFFROY. 1801. — 936. **Napoléon Ier.** Tête nue, de profil. Dans le champ, à gauche, la signature de l'artiste : A. MASTINI. Travail italien. — 937. **Napoléon Ier.** Buste de face, avec le manteau impérial.

938. **Diane de Poitiers.** Buste de face; son diadème d'or est surmonté du croissant de Diane, rehaussé de brillants. Une draperie en argent doré recouvre les épaules et est serrée à la taille par une ceinture ornée d'un brillant; le carquois, fixé sur le dos par une cordelette d'or, est aussi orné de brillants. Le champ est en argent doré, et le pourtour est rehaussé d'une ceinture de brillants. Tout ce travail d'orfèvrerie et de glyptique se trouve enchâssé au centre d'une grande sardonyx ovoïde. — 939. **Diane de Poitiers**, la tête surmontée de la couronne royale; le

buste est couvert d'une robe enrichie de broderies. Au dos, sur le bord de la robe, on lit : **EPHESIORV · ΘEA · MAG A̅A̅ · DIANA**, inscription qui rapproche Diane de Poitiers de la Diane d'Éphèse. La tête et la poitrine sont en cristal de roche ; les cheveux, les vêtements et tout le reste sont en or émaillé ; XVIe siècle.

940. **Henri de Guise.** Buste de trois quarts de Henri Ier de Lorraine, duc de Guise, le deuxième *Balafré* et le fondateur de la Ligue (1550-1588).

941. **Le cardinal de Richelieu.** Buste de profil, avec une croix sur la poitrine. Excellent travail. Agate-onyx à deux couches ; monture en or émaillé, du XVIIIe siècle. — 942. **Le cardinal Mazarin.** Buste de profil. Sur la tranche l'inscription : QUI · POSVIT · FINES · SVOS · PACEM · PSAL · 147. Camée gravé à l'occasion de la paix des Pyrénées, signée par Mazarin, en 1659. Monture du XVIIe siècle, en or émaillé, représentant un serpent qui se mord la queue. — 943. **Montesquieu.** Buste de profil.

Fig. 62 [1].

944. **La marquise de Pompadour.** *Cachet de Louis XV* (fig. 62).

1. D'après la *Gazette des Beaux-Arts*, janvier 1899, p. 36.

Tête de Madame de Pompadour, de profil, les cheveux nattés et relevés sur le sommet de la tête. Sur la tranche du cou, on lit la signature de l'artiste : GUAY. Travail d'une finesse remarquable. Agate-onyx à deux couches. Camée enchâssé dans le manche d'un cachet-breloque, en or émaillé, muni d'un couvercle; c'est en ouvrant ce couvercle qu'on voit le délicieux camée qui se trouve renfermé comme dans une boîte. La partie inférieure est évasée en forme de pied, et sous ce pied est le cachet proprement dit, formé d'une cornaline sur laquelle est gravée en creux la figure d'un Amour ailé, vu de profil; il tient, de la main droite, un bouquet formé d'un lis et d'une rose, les symboles de Louis XV et de Madame de Pompadour. En légende, l'inscription suivante : L'AMOUR LES ASSEMBLE, allusion aux amours du roi et de la marquise. A l'exergue, la signature de l'artiste : GUAY F. Après avoir été déposé au garde-meuble, sous la Révolution, le cachet que nous venons de décrire fut transporté à la Monnaie; de là, il passa au Cabinet des Médailles, le 1er nivôse an V (21 décembre 1796). — 945. **Necker.** Buste de profil. Sur la tranche du bras, la signature de l'artiste : PA (*Passaglia*). Chaton d'une bague en or. — 946. **Cambacérès.** Buste de profil, avec l'habit de consul de la République française. Sur la tranche du bras, la signature : LELIEVRE. — 947. **Fourcroy.** Tête de profil. Au-dessous, la signature : JEUFFROY F. Au revers, l'inscription : A. F. FOURCROY. (Il s'agit d'Antoine François, comte de Fourcroy, 1755-1809). Ce camée forme le médaillon central d'un bracelet à cordelettes tissées avec les cheveux du célèbre chimiste.

948. **Victoria Colonna, marquise de Pescaire.** Buste de profil de la grande poétesse italienne, la tête ceinte d'une couronne de pampre, et tenant une fleur en métal incrusté sur la gemme ; c'est l'emblème d'un prix remporté dans un tournoi littéraire. Travail italien du commencement du XVI siècle. — 949. **Le Pape Léon X** (1513-1522). Tête de profil, coiffée d'un bonnet orné d'une enseigne. Travail remarquable du commencement du XVI siècle. — **Le Pape Paul III** (1550-1555). Buste de profil. Excellent travail italien du XVI siècle. Agate-onyx à deux couches. Monture ajourée, en or émaillé. — 951. **Ludovic Sforza, duc de Milan** (*Louis le More*), ou Louis II, marquis de Saluces. Buste imberbe, de profil ; il est coiffé du chaperon à la mode du temps de Louis XII. Travail italien des plus remarquables, de la fin du XV siècle. Agate-onyx à deux couches. — 952. **Laurent de Médicis** (?) Buste de trois quarts d'un homme imberbe, dans lequel on a successivement proposé de reconnaître Louis XII et Charles d'Amboise, seigneur de Chaumont ; il nous semble avoir quelque parenté avec des portraits de Laurent le Magnifique (1448-1492). Il est coiffé d'un chaperon orné d'une enseigne, et ses cheveux sont coupés courts et ramassés sur le cou, suivant la mode du temps de Louis XII. Travail italien des plus remarquables, de la fin du XV siècle. Agate-onyx à deux couches (fig. 65). — 953. **Alphonse II, duc de Fer-**

Fig. 65 [1].

[1]. D'après la *Gazette des Beaux-Arts*, janvier 1899, p. 37.

rare, et **Lucrèce de Médicis**, sa femme. Bustes accolés, de profil. Tous deux sont, comme Hercule et Omphale, coiffés de peaux de lion qui retombent sur leurs épaules et sont nouées sur leur poitrine. Travail italien du milieu du XVIe siècle. Agate à deux couches. Alphonse II d'Este, né en 1533, régna sur Ferrare, Modène et Reggio, de 1559 à 1597; sa première femme Lucrèce de Médicis, fille de Côme Ier, qu'il épousa en 1558, mourut le 21 avril 1561. Si l'attribution iconographique de notre camée est fondée, on doit donc en placer la gravure entre 1558 et 1561, et il faut classer à la même date les camées nos 954 à 962 qui représentent les mêmes personnages. — 960 à 962. **Lucrèce de Médicis**. Bustes de profil. Le no 961 a une très élégante monture du XVIe siècle.

963. **Princesse italienne inconnue.** Buste de profil. Travail italien du milieu du XVIe siècle. Agate-onyx à trois couches; monture en or émaillé, du XVIe siècle. D'après les médailles, on pourrait peut-être reconnaître dans ce magnifique portrait, Barbara Borromeo (1538-1572), femme de Camille de Gonzague, comte de Novellara. — 964. **Personnage inconnu (l'Arétin?).** Tête nue, de profil, avec cheveux touffus et longue barbe. Pietro Bacci, dit l'Arétin, né en 1492, mourut en 1557. — 965. **André Doria (1468-1560).** Buste de face, la tête de trois quarts; il a une longue barbe, et il est costumé à l'antique. Travail italien du milieu du XVIe siècle. Lapis-lazuli. Monture en or émaillé, du XVIe siècle. — 966. **André Doria**, assis sur un monceau d'armes, et vêtu en guerrier romain.

967. **Élisabeth, reine d'Angleterre (1558-1603).** Buste de profil. Excellent travail français de la fin du XVIe siècle.

Sardonyx à trois couches. — 968 et 969. **Élisabeth, reine d'Angleterre.** Bustes. Travail français de la fin du XVIe siècle. — 970. **Olivier Cromwell.** Buste de profil, la tête laurée, la poitrine drapée. — 971. **Olivier Cromwell.** Buste. Chaton d'une bague en jaspe sanguin. — 972. **Charles II, roi d'Angleterre.** Buste de profil, en Hercule, coiffé d'une peau de lion. — 973. **Charles II, roi d'Angleterre.** Buste de face, la tête de trois quarts. — 974. **Marie Stuart (?).** Buste de profil, les cheveux nattés, surmontés d'un diadème. Agate-onyx à deux couches; monture en or émaillé, du XVIIe siècle. — 975. **Marie Stuart (?).** Buste à mi-corps, de profil; la tête est diadémée, les cheveux nattés sont entremêlés de rubans; un long voile descend de la nuque sur le dos. Riche costume rehaussé de broderies; de la main droite, cette femme élégante et gracieuse tient un livre. Agate-onyx à deux couches. Élégante monture en or émaillé, de la fin du XVIe siècle, rehaussée de quatre rubis et deux brillants. 976. **Charles-Quint.** Buste de face, la tête à gauche. Agate-onyx à deux couches. — 977. **Charles-Quint et Ferdinand Ier.** Bustes accolés de profil. Ils sont coiffés de la petite toque; Charles-Quint, au premier plan, a le collier de la Toison d'or. Excellent travail du milieu du XVIe siècle. Sardoine à deux couches; belle monture en or émaillé, du milieu du XVIe siècle. — 978. **Charles-Quint et Ferdinand Ier.** Bustes de profil. — 979. **Philippe II, roi d'Espagne.** Buste de profil, cuirassé, avec le manteau royal et le collier de la Toison d'or.

980. **Anne de Brunswick-Hanovre, princesse d'Orange.** Buste de face; elle est diadémée et sa poitrine est vêtue,

à l'antique, d'un manteau agrafé sur l'épaule droite. Sur la tranche, la signature de l'artiste : L. NATTER · FEC. En légende, autour du champ, en lettres dorées : ANNA. ARAVS · ET · NASS · PRINCEPS (*Anna Arausionis et Nassoviæ princeps*). A l'exergue, la date, 1748. Agate cendrée. — 981. **Louis de Requesens.** Buste de profil, cuirassé. Don Louis de Requesens de Zuniga fut gouverneur des Pays-Bas, de 1573 à 1576. — 982. **Frédéric-Guillaume II, roi de Prusse** (1786-1797). Buste de profil. — 983 et 984. **Le Rhingrave Nicolas Ier, comte de Salm-Neubourg** (+ 1530). Buste de profil; il a une très longue barbe et il est costumé en guerrier. Son casque a la forme d'une tête humaine imberbe, le menton allongé, les cheveux rejetés en arrière. Travail allemand du XVIe siècle.

Fig. 64 (revers).

Agate-onyx à deux couches. — 985. **Christine, reine de Suède.** Tête de profil, laurée. — 986. **Barberousse.** Buste de profil, du célèbre corsaire d'Alger; il a une barbe épaisse et sa tête est enveloppée du turban. Chaton d'une bague en agate. — 987. **Washington (?).** Tête de profil, les cheveux noués sur le cou, suivant la mode de la fin du XVIIIe siècle.

992. **Jeune femme inconnue.** Buste de face, la poitrine et les épaules couvertes d'une élégante draperie. Excellent travail italien du XVIe siècle.

Agate-onyx. Très riche monture de la fin du xvɪᵉ siècle, — 1000. **Jeune femme inconnue.** Buste de profil; xvɪᵉ siècle. Agate à deux couches : bleu foncé et blanche. Belle monture en or émaillé. Au revers, d'élégants festons autour d'un charmeur de serpents (fig. 64).

GRANDE VITRINE CENTRALE (N° IV)

368. **Canthare décoré de scènes bachiques** (désigné traditionnellement sous les noms de *Coupe de Ptolémée* ou *de Mithridate*). Les deux faces de ce vase en sardonyx, l'un des plus précieux que l'antiquité nous ait légués, sont illustrées de sujets en relief, empruntés au culte de Bacchus. *Première face.* Au centre de la composition, une table dont les pieds ont la forme de sphinx; sur la table, une ciste, des canthares, une œnochoé, un thymiatérion et un hermès de Priape. Au pied de la table, masque de Pan barbu, bouc couché, masque imberbe et van mystique. Dans le champ, à gauche, deux autres masques bachiques, l'un placé sur un cippe recouvert d'une peau de panthère, l'autre posé à terre et lauré. Dans le champ, à droite, une ciste d'où s'échappe un serpent, puis une panthère qui boit du vin dans un canthare renversé. L'ensemble de cette scène est encadré par deux énormes pommiers autour desquels sont enlacées des branches de lierre. Aux rameaux des arbres sont suspendus deux masques bachiques imberbes, et un grand voile s'étend, d'un arbre à l'autre, au-

dessus de la table dionysiaque. Deux oiseaux, agitant leurs ailes, sont perchés sur les branches. — *Deuxième face*. Au centre, une table dont les pieds ont la forme de piliers cannelés terminés par des griffes. Sur la table, une statuette de Déméter tenant dans chaque main une torche allumée, un rhyton qui a la forme d'un Silène portant une outre sur son épaule, des canthares et d'autres vases.

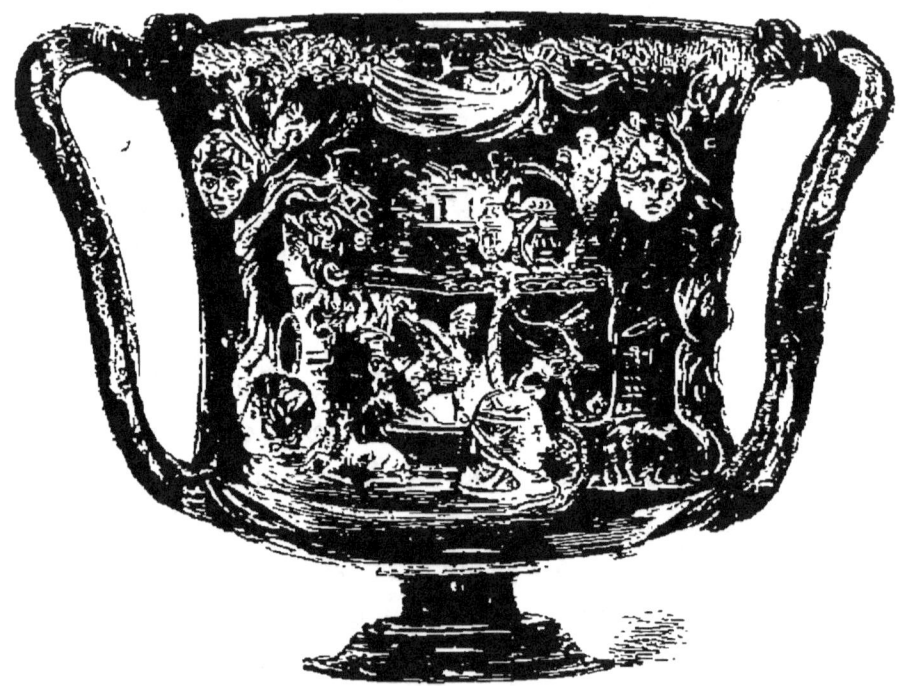

Fig. 65 [1].

La table a une étagère inférieure sur laquelle on voit une coupe cannelée et deux griffons face à face, de chaque côté d'un canthare ; au pied de la table, un thyrse et un masque. Dans le champ, à gauche, le pedum et la besace de Silène, deux torches renversées et un bouc grimpant à un arbre.

[1]. D'après E. Babelon, *Le Cabinet des Antiques*, pl. XLV.

Dans le champ, à droite, un grand masque de Silène barbu, sur une outre gonflée. L'ensemble de cette scène est encadré par deux arbres, autour desquels grimpent des ceps de vigne. Aux branches des arbres sont suspendus quatre masques bachiques ; on remarque aussi, accrochés au tronc ou aux rameaux, une peau de panthère, le tympanum, des *tintinnabula*, la syrinx et une guirlande qui descend jusque sur le sol. D'un arbre à l'autre, enfin, s'étend un grand voile. Les anses du canthare sont formées, chacune, d'un double rameau torse, ajouré et taillé dans la gemme ; des ceps de vigne chargés de raisins grimpent tout autour. Au point d'attache supérieur, les rameaux jumeaux s'allongent en sens inverse le long de la lèvre du vase et se terminent chacun par une tête de pavot. Haut., 125 millim.; larg., 184 millim., y compris les anses. — Telle est la description sèche et technique de cette coupe merveilleuse, taillée et affouillée dans une énorme gemme dont la photographie, ni même le pinceau du plus habile artiste, ne sauraient reproduire l'éclat et les reflets, les tons diaprés qui passent du brun foncé ou clair aux nuances rouges, jaunâtres, laiteuses, cendrées, rappelant par places cette couleur de la corne ou de l'ongle, d'où est venu à la pierre le nom d'onyx. Outre la matière, il faut admirer ici l'habileté du lithoglyphe qui a réussi, avec autant d'aisance que s'il eût sculpté un bas-relief de marbre, à traduire tout cet attirail des pompes dionysiaques, ces tableaux champêtres encadrés de vieux arbres auxquels se marient des lianes grimpantes, du lierre ou des ceps de vigne. Tristan de Saint-Amant, en 1644, puis Caylus, Félibien et Montfaucon, au XVIIIe siècle, ont parlé

avec enthousiasme de la coupe de Ptolémée, et les archéologues modernes n'ont fait que ratifier leur jugement. « Cet admirable vase, dit Clarac, par la richesse de sa matière et la beauté de son travail, est peut-être la production antique de ce genre la plus merveilleuse qui existe... Qu'on examine la manière dont ce vase a été évidé et dont les anses ont été ménagées adroitement dans la masse ; que l'œil pénètre dans les cavités profondes et les dessous des détails, on verra que ces masques, ces vases, ces animaux, ces feuillages sont autant de camées, pour la plupart finement gravés, et presque détachés du fond auquel souvent ils ne tiennent que par quelques points, et dont même, çà et là, les branchages sont entièrement séparés. L'on jugera de la difficulté du travail, du temps qu'il a fallu pour ébaucher ce vase dans le bloc de sardonyx et lui donner l'ensemble de sa forme, pour le terminer, le graver et le polir, dernière et très longue opération, et l'on ne sera pas éloigné de croire que ce chef-d'œuvre ait exercé pendant plusieurs années le talent et la patience du graveur. » Il n'y a guère, dans les collections de l'Europe, que trois autres vases de sardonyx qu'on puisse comparer à celui-ci sans trop de disproportion. C'est la coupe du musée de Naples connue sous le nom de *Tasse Farnèse*, sur laquelle est sculptée une scène empruntée à la mythologie égyptienne ; le vase dit *de Mantoue*, à Brunswick, décoré d'une scène des mystères d'Eleusis ; enfin le vase de Saint-Martin, à l'abbaye de Saint-Maurice-d'Agaune, sur lequel l'artiste a sculpté Achille à Scyros, au milieu des filles de Lycomède. L'histoire de notre canthare se perd dans des légendes apocryphes. C'est uniquement, sans doute, à cause

de la célébrité de la dactyliothèque et de la collection des vases précieux de Mithridate, que le nom du fameux roi de Pont s'est trouvé, à l'époque moderne, mêlé aux origines de notre coupe. De ce que Mithridate possédait des camées, des intailles, des vases ornés de pierres précieuses (*gemmata potoria*) qui éblouirent les Romains, lors des triomphes de Lucullus et de Pompée, et de ce que ce dernier consacra au temple du Capitole la dactyliothèque du roi de Pont, on ne saurait raisonnablement en conclure, même sous la forme d'une hypothèse, que notre canthare a fait partie de ce riche butin qui répandit à Rome le goût des gemmes sculptées. La tradition qui l'a décoré du nom de *Coupe de Ptolémée* ou *des Ptolémées* est plus accréditée, mais elle ne mérite pas plus de créance. Elle ne paraît pas, d'ailleurs, antérieure à Tristan de Saint-Amant au XVII^e siècle, qui suppose que notre canthare était au nombre des vases précieux, décorés de sujets bachiques, qui figurèrent dans la pompe triomphale de Ptolémée II Philadelphe. Athénée raconte, en effet, d'après Callixène de Rhodes, qu'on vit à Alexandrie ce prince, affublé en Bacchus et environné de nymphes et de satyres portant des thyrses, des coupes, des canthares d'or et d'onyx. Mais, quel qu'ait été le luxe de ces pompes dionysiaques et quelque rapprochement que l'on puisse tenter entre les vases signalés par Athénée et notre canthare, c'est faire un roman que d'appeler celui-ci « Coupe de Ptolémée ». Tout ce qu'il est permis de conjecturer, c'est qu'il a pu être fabriqué sous les Ptolémées, parce que la mode des camées, des vases et joyaux d'onyx faisait alors fureur en Égypte. Au moyen âge, nous trouvons notre canthare parmi les

joyaux du Trésor de Saint-Denis. On avait transformé en calice cette coupe toute pleine des souvenirs des Bacchanales ; elle était montée sur un pied d'or rehaussé de pierreries, et les reines de France y buvaient le jour de leur couronnement, après avoir communié (fig. 66). C'est l'inventaire du Trésor de Saint-Denis, publié en 1638, par dom Germain Millet, qui nous donne ces piquants détails et ajoute que « ce précieux joyau fut donné par le roi Charles, IIIe du nom, surnommé le Simple, fils de l'empereur Louis le Bègue, comme il appert par ces deux petits vers gravés sur le pied :

Fig 66.

> Hoc vas, Christe, tibi mente dicavit
> Tertius in Francos regmine Karlus.

Cette inscription fut ajoutée au XIIe siècle, au temps et vraisemblablement par les soins de Suger qui prit à tâche de fixer la tradition en affirmant, d'après elle, qu'un prince carolingien, du nom de Charles, fit présent de ce *carchesium* au Trésor de l'abbaye. Il n'est point certain que ce roi Charles, troisième du nom, soit Charles le Simple, plutôt que Charles le Chauve. On peut voir, dans la galerie d'Apollon, au musée du Louvre, une soucoupe de

serpentine, montée en or, qui a accompagné en guise de patène, au moins pendant un certain temps, la coupe de Ptolémée transformée en calice. Le vendredi, 30 septembre 1791, en exécution de la loi sur l'aliénation des Trésors des églises, la Coupe dite de Ptolémée fut transportée de Saint-Denis au Cabinet des Médailles, avec plusieurs autres précieux monuments. Le 16 février 1804, elle fut volée avec le grand Camée, dans les circonstances que nous rapportons plus bas. Mais, tandis que le grand Camée était retrouvé à Amsterdam, la coupe de Ptolémée avait suivi une autre direction : elle fut retrouvée, en brumaire an XIII, enterrée sous une haie, dans le jardin de la mère de l'un des voleurs, à Rozoy-sur-Serre, entre Laon et Rocroi. La monture en avait malheureusement été fondue, et c'est dépouillé de tout ornement que le célèbre canthare a repris sa place dans notre vitrine d'honneur.

Devant la *Coupe de Ptolémée*, un choix de grands médaillons d'or romains, la plupart encastrés dans leur monture antique : médaillons de Postume, de Dioclétien, de Licinius fils, d'Honorius (fig. 67, page 164), de Galla Placidia, de Valentinien II.

379. **Coupe du roi Chosroès II.** Cette coupe précieuse, qui occupe une place fondamentale dans l'histoire de l'orfèvrerie cloisonnée, a la forme d'un plat circulaire, muni d'un pied très bas. Ses parois sont formées d'un réseau en or, ajouré, travaillé au marteau, qui sert de châssis à des médaillons en cristal et en verre de couleur. Au centre, le médaillon principal, en cristal de roche ; on y voit, sculpté en relief, comme un camée, Chosroès II, en costume d'apparat, assis, de face, sur un trône dont les pieds sont

des chevaux ailés, aux ailes recroquevillées, souvenir du Pégase classique. Avant la Révolution, on conservait dans le Trésor de l'abbaye de Saint-Denis, sous le nom de *Tasse de Salomon*, la coupe sassanide que nous signalons ici. Dom Doublet la signale en ces termes, en 1625 : « Une

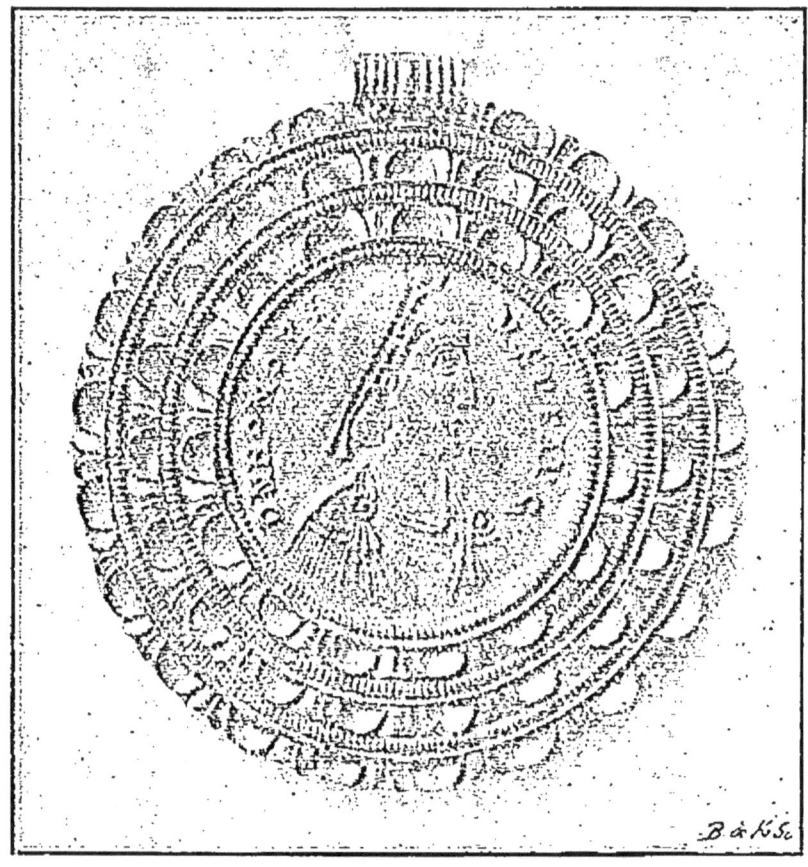

Fig. 67 (voir p. 163).

très riche tasse, garnie de son pied d'or, qui est la tasse du sage roy Salomon, enrichie sur le bord de hyacinthes; au dedans de très beaux grenats et de très belles esmeraudes ; aussi, au fond, d'un très excellent et grand sa-

phir blanc entaillé, à enlevure par dehors, de la figure au naturel dudit Roy séant en son throsne, avec un escalier orné de lyons de part et d'autre, à la façon qu'on le voit représenté dedans la Sainte Bible. Cette tasse donnée par l'Empereur et Roy de France, Charles le Chauve. » En 1706, dom Félibien consacre à la coupe de Chosroès cette courte mention : « Espèce de sous-couppe d'or ornée de crystaux de différentes sortes de couleurs. Au milieu, l'on y voit un Roy assis dans son throsne. » La description du savant religieux est reproduite, en 1783, dans un guide des visiteurs à Saint-Denis, et comme le nom de Salomon n'est plus prononcé, il est permis de croire que, dès le commencement du XVIIIe siècle, les critiques élevaient déjà des doutes au sujet de l'attribution traditionnelle de la fameuse tasse salomonienne. Quoi qu'il en soit, ce fut en 1786 seulement, que Mongez émit formellement l'opinion que le personnage représenté sur l'*emblema* de la coupe de Saint-Denis, n'était point Salomon, mais un roi parthe de la dynastie des Sassanides. Si Mongez rejette avec raison l'attribution iconographique à Salomon, il n'accepte pas davantage la tradition des *Inventaires* de Saint-Denis, d'après laquelle le monument aurait été donné au Trésor de l'abbaye par Charles le Chauve. Y a-t-il donc lieu de repousser comme une légende ce que nous disent ces *Inventaires*, et l'hypothèse, greffée sur cette tradition, d'après laquelle la coupe aurait été déposée aux pieds de Charlemagne par les ambassadeurs d'Haroun-al-Raschid? Un passage des *Chroniques de Saint-Denis*, qui concerne la mort et les dispositions testamentaires de Charles le Chauve, semble, au premier abord, donner une

réponse catégorique à cette question : il y est raconté, en effet, que Charles le Chauve, en 887, donna la Tasse de Salomon au Trésor de l'abbaye : « Après (Charles le Chauf), donna laiens *le hanap Salomon* qui est d'or pur et d'émeraudes fines et fins granes, si merveilleusement ouvré que dans tous les royaumes du monde ne fu onques œuvre si soubtille. » Mais la plus ancienne rédaction des grandes Chroniques de Saint-Denis n'est pas antérieure au commencement du xiiie siècle, et il est probable que le chroniqueur n'a fait qu'enregistrer la tradition courante à cette époque, sans se préoccuper de rechercher si l'on pouvait en faire remonter la source jusqu'aux temps carolingiens. Son témoignage ne sert donc, en réalité, qu'à nous faire constater qu'au xiiie siècle, on croyait que la Tasse de Salomon venait de Charles le Chauve, et rien de plus. L'hypothèse de Mongez reste possible, sinon probable : les Croisés qui ont pillé Constantinople en 1204, par exemple, peuvent, aussi légitimement que les ambassadeurs d'Haroun-al-Raschid, revendiquer des droits à notre reconnaissance. Quant au nom de Salomon, attaché à la coupe de Saint-Denis, les idées du moyen âge sur le plus fastueux des rois d'Israël suffisent à nous l'expliquer. Salomon, qui avait fait construire le Temple du vrai Dieu et l'avait enrichi des plus précieux ustensiles, vases et objets du culte, était devenu, dans la tradition chrétienne, comme saint Éloi, le type idéal de l'orfèvre et du toreuticien. Aux yeux des gens du moyen âge, ces merveilleux artistes furent censés avoir ciselé tous les ouvrages, d'origine inconnue, qui paraissaient des prodiges d'habileté : c'est là ce qu'on appelait l'*Œuvre de Salemon, opus Salomonis*, quand ce n'était

pas l'œuvre de saint Éloi. On racontait couramment que le khalife Haroun-al-Raschid avait fait des présents aux princes étrangers avec les trésors artistiques du roi juif. On devine par là comment s'est formée la tradition attachée à la coupe de Chosroès; comment on fut amené à croire que ce chef-d'œuvre d'émaillerie cloisonnée était l'ouvrage de Salomon, et que le fils de David lui-même se trouvait représenté sur le disque central. Ce fut le 30 septembre 1791, lors de la dispersion officielle du Trésor de Saint-Denis, que la coupe de Chosroès fut transférée au Cabinet des Médailles.

233. **Auguste.** Buste de face, en demi-ronde bosse, la tête ceinte d'une couronne de laurier; la poitrine est nue; sur l'épaule gauche, l'extrémité des plis de l'égide dont on distingue les imbrications. La couronne de laurier est percée d'une rangée de onze trous destinés, sans doute, à fixer des feuilles d'or qui ont été enlevées. Dans le champ, on lit : Ἐκ τῶν ἁγίων μαρτύρων, (*des saints Martyrs*). Agate blonde, cendrée. Monture moderne en cuivre doré. Ce buste fut conservé dans le Trésor de l'abbaye de Saint-Denis jusqu'à la Révolution. D'après l'inscription qui fut gravée en grec, dans le champ, à l'époque byzantine, on peut conjecturer que ce camée fut au nombre de ceux que les Croisés rapportèrent d'Orient au XIIIe siècle, et particulièrement de la Croisade de Constantinople en 1204. L'inscription se rapporte à des reliques de martyrs renfermées dans une châsse que notre camée servait à décorer.

298. **Annius Verus.** Buste en ronde bosse du fils de Marc-Aurèle, avec des attributs bachiques (Annius Verus est mort âgé de sept ans). Le cou est orné d'une guirlande de

pampre et de raisins. Calcédoine cendrée. Provient du Trésor de l'abbaye de Saint-Denis.

Devant la *Coupe de Chosroès*, divers pendants de colliers, de l'époque romaine, formés de médailles et médaillons d'or encastrés dans des montures ajourées et munies de bélières. Le plus remarquable de ces débris de colliers est composé d'un ensemble de quatre médailles et deux camées séparés par des tubes cylindriques en or (fig. 68). Les

Fig. 68[1].

médailles sont à l'effigie d'Hadrien, de Septime Sévère, de Caracalla et de Géta. Les camées représentent, l'un, le buste de Minerve, l'autre, le buste de Julia Domna. Trouvé en 1809 à Naix (l'antique *Nasium*, capitale des *Leuci*) près Commercy (Meuse).

2539 et 2540. **Calice** d'or massif à deux anses. Le bord est décoré de trois cœurs en verre coloré imitant le grenat, et de trois feuilles de vigne en turquoises. La partie inférieure est cannelée, ainsi que le pied ; les *anses* ou *oreilles*

1. D'après le *Dictionn. des Antiquités* de Saglio, art. *Gemma*, fig. 3540.

se terminent en têtes d'aigle qui posent leur bec sur la lèvre de la coupe. Les yeux de l'aigle sont formés par de petits grenats. Haut., 74 millim.; poids, 107 grammes. — **Patène** d'or massif. Les bords forment une plate-bande dont la décoration consiste en une rangée de losanges de verre rouge, enchâssés dans des alvéoles d'or Aux quatre coins, un trèfle ; dans le fond du plateau, une croix latine se détachant sur l'or par des ornements carrés en verre rouge semblables à ceux de la plate-bande. Les contours de la croix sont dessinés par du filigrane, ainsi que ceux de quatre cœurs qui occupent les coins. Les contours sont de même encadrés par une bordure de filigrane. Larg., 12 cent.; long., 20 cent.; poids, 431 grammes. — Le calice à anses et la patène, de l'époque mérovingienne, qui viennent d'être décrits, ont été découverts à Gourdon, village du Charolais (Côte-d'Or), en 1845.

234. **Auguste** (fig. 69). Tête de profil, ceinte d'une couronne formée de deux branches de chêne et d'olivier entrelacées et portant leurs fruits. Travail d'une remarquable finesse d'exécution ; sardonyx à deux couches. Ce camée qui, avant la Révolution, décorait un reliquaire du Trésor de l'abbaye de Saint-Denis, est encore paré de la monture dont la piété de nos pères l'a entouré. Cette monture, plus riche qu'élégante, se compose d'une plaque d'argent doré, assez épaisse, dont les bords sont découpés à jour ; sur le pourtour de la plaque sont rivées des griffes qui soutiennent une couronne composée de trois rubis et de trois saphirs, alternant avec six bouquets de chacun trois perles (présentement, il manque une perle à trois des bouquets). Les inventaires du Trésor de Saint-Denis nous apprennent que

le reliquaire auquel était adapté notre camée, contenait l[e]
chef de saint Hilaire, évêque de Poitiers ; c'était un *caps[ula]*
ayant la forme du buste du saint, en habits pontificaux.

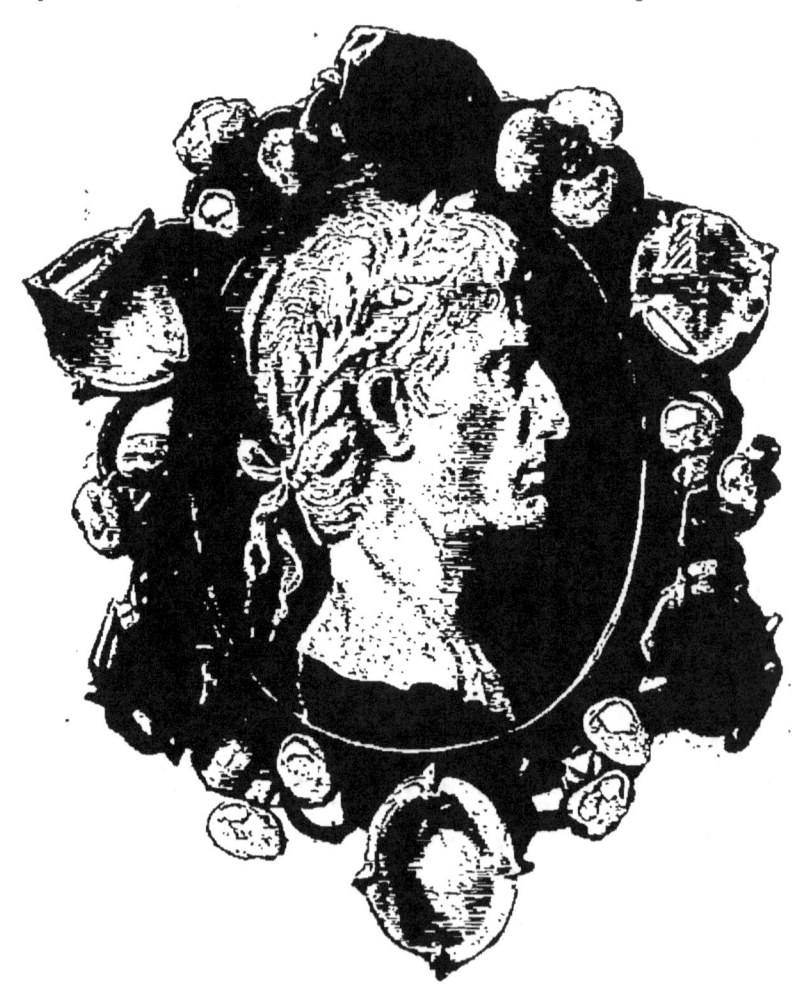

Fig. 69[1].

264. **La Glorification de Germanicus** ou le Grand Camé[e]
de la Sainte-Chapelle[2]. La scène gravée sur ce camée, l[e]
plus grand que l'antiquité nous ait légué, se partage e[n]

1. D'après la *Gazette des Beaux-Arts*, février 1899, p. 113.
2. Voyez la planche hors texte en tête du présent *Guide*.

trois registres. — REGISTRE CENTRAL. *Germanicus prend congé de Tibère et de Livie.* Au milieu, trône Tibère, comme un Jupiter terrestre, lauré, nu jusqu'à la ceinture, tenant le sceptre et le *lituus* ou bâton augural, les jambes couvertes de l'égide entourée de serpents. A côté de l'empereur et sur le même siège, sa mère Livie, laurée comme lui, vêtue d'une ample *stola* et ayant pour attribut, dans sa main droite, comme Cérès, un bouquet de pavots et d'épis. Devant eux, se tient debout Germanicus, couvert du *paludamentum* et de la cuirasse, le bouclier au bras gauche, les cnémides aux jambes, et portant la main droite à la crinière de son casque, dont le timbre est orné d'une tête d'aigle. Sa mère Antonia, debout à sa gauche, la tête ceinte d'une couronne de laurier, le regarde et pose symboliquement la main sur le casque du héros comme pour le lui affermir sur la tête. Tels sont les quatre principaux acteurs du drame qui se déroule sous nos yeux et dont voici l'interprétation : La scène se passe en l'an 17 de notre ère, époque où Germanicus vient de s'illustrer dans la guerre contre Arminius et les Germains, en reprenant les enseignes de Varus, et où il se dispose à partir pour l'Orient faire la guerre aux Parthes. C'est le seul moment de sa trop courte carrière où, d'après les historiens, cet illustre guerrier se soit trouvé en rapport officiel avec son père adoptif, depuis que ce dernier était monté sur le trône impérial. Germanicus prend congé de Tibère et sa mère Antonia l'aide à revêtir son armure. A côté de lui, nous voyons son fils, le jeune Caligula, l'enfant chéri des soldats, qui a endossé la cuirasse, pris son bouclier, chaussé les *caligæ* (d'où son surnom) et qui, impatient, fait le geste

du départ et foule aux pieds un baudrier, des casques et des cuirasses. Derrière Caligula est assise sa mère, la femme du héros, Agrippine, tenant de la main gauche le *volumen* sur lequel elle écrira les glorieux exploits de Germanicus ; elle s'appuie de la main droite sur un grand bouclier. Le premier Romain qui, derrière le trône de Tibère, élève un trophée et contemple la scène qui se passe dans l'Olympe, est Drusus le Jeune, fils de Tibère, qui accompagna Germanicus en Orient ; à côté de lui, sa femme Livilla, sœur de Germanicus, assise sur un trône orné de sphinx, et paraissant assister d'un air soucieux au départ de son frère. Le personnage coiffé du bonnet phrygien qui, prosterné au pied du trône impérial, semble plongé dans l'accablement, est la figure allégorique de l'Arménie ou de la Parthie, comme on en voit fréquemment l'image sur les monnaies romaines, à moins qu'on préfère y reconnaître quelque prince arsacide, gardé à Rome, comme otage, depuis l'expédition de Tibère en Orient ; ce personnage constate avec douleur que son pays va, de nouveau, supporter le terrible choc des légions romaines. — REGISTRE SUPÉRIEUR. *Germanicus divinisé et reçu dans l'Olympe.* La scène représentée dans la partie supérieure du camée se rattache à la précédente par l'attention que lui prête Drusus le Jeune élevant d'une main un trophée et de l'autre saluant les héros divinisés de sa famille. Rappelons les évènements. Germanicus, parti pour l'Orient en l'an 17, avec Drusus le Jeune, meurt après d'éclatants succès, empoisonné à Antioche, en l'an 19 : il avait trente-quatre ans. Mais il est bientôt vengé et ses amis lui décernent les honneurs de l'apothéose. Son com-

pagnon de gloire, Drusus, qui lui a survécu, y prend part avec enthousiasme, et c'est pour rendre hommage à sa mémoire qu'il présente un trophée aux *divi* qui accueillent dans leurs rangs le héros infortuné. Germanicus divinisé, la tête ceinte de la couronne de laurier, est enlevé au ciel sur Pégase et reçu par les ancêtres de la famille des Césars, savoir : Énée, coiffé de la mitre phrygienne, ayant aux jambes les anaxyrides orientales, et tenant dans ses mains le globe du monde, symbole de la domination universelle que devait exercer sa race ; à sa gauche, Auguste assis, vu de face, la tête ceinte du diadème radié, et voilé en pontife souverain ; de la main droite, il tient le sceptre impérial. Enfin, à gauche, dans une place plus modeste, Néron Drusus l'Ancien, le père de Germanicus, lauré, couvert de la cuirasse et tenant un bouclier : il était mort depuis peu d'années (en l'an 9 de J.-C.) d'une chute de cheval, en combattant les Germains. Pégase, qui porte Germanicus, s'élance au galop et triomphant, guidé par l'Amour, le génie protecteur des *Julii*, l'enfant de Vénus, la déesse, mère des Césars. La double scène que nous venons de décrire représente donc le commencement et la fin de l'expédition de Germanicus en Orient, son départ plein de belles espérances et le moment où, après sa mort, il est reçu dans l'Olympe par les ancêtres de sa divine race — REGISTRE INFÉRIEUR. *Captifs Parthes et Germains*. Les dix personnages entassés pêle-mêle dans la partie inférieure du tableau et donnant des signes non équivoques de tristesse et de deuil, symbolisent les barbares que Germanicus a vaincus et faits prisonniers dans les deux grandes expéditions de Germanie et de Syrie où il s'est couvert de gloire.

Ce sont des vieillards, des femmes, des enfants assis au milieu d'armes qui jonchent le sol. Les Germains sont reconnaissables à leur grande barbe échevelée; les Parthes à leur costume oriental et à leur bonnet phrygien. Au centre de la composition, on remarque une femme orientale qui tient un enfant dans ses bras. Les boucliers sont ornés de l'égide avec la tête de Méduse; au second plan, des cuirasses, des lances, un arc et un carquois. Peut-être, parmi les Germains, l'artiste a-t-il pris à tâche de rappeler les traits des principaux chefs des Chérusques, des Cattes et des Sicambres qui ornèrent le triomphe de Germanicus à Rome, et dont Strabon nous a conservé les noms. Sardonyx à cinq couches : brune, blanche, rousse, blanche et roux foncé (fond brun). — Le camée célèbre que nous venons de décrire, a été désigné tour à tour, dans les temps modernes, sous les noms de : *Triomphe de Joseph à la cour de Pharaon; Apothéose d'Auguste; Agate de Tibère.* Ce fut Peiresc qui, en 1619, démontra sans peine qu'il était puéril de considérer le camée de la Sainte-Chapelle comme représentant le triomphe de Joseph à la cour du roi Pharaon. Il proposa d'y reconnaître l'*Apothéose d'Auguste* et son opinion ne tarda pas à prévaloir. Mais il est bien évident que le nom d'*Apothéose d'Auguste* ne saurait, en aucune façon, convenir à la scène que nous avons sous les yeux. Déjà au XVIIe siècle, Jacques Le Roy proposa d'appeler le camée simplement *Agate de Tibère*, parce que l'un des principaux personnages figurés est cet empereur. Ce nom a été adopté par quelques savants, mais il ne réussit pas à détrôner l'ancienne appellation, tant une tradition vicieuse est difficile à déraciner, tant le prestige

d'une appellation sonore et retentissante flatte l'imagination du public. D'ailleurs, le nom d'*Agate de Tibère* était encore inexact et reposait, lui aussi, sur une interprétation erronée du sujet. Les trois registres du tableau sont en l'honneur de Germanicus : c'est exclusivement sa gloire sur la terre et dans le ciel qu'on a voulu immortaliser par ce monument. Ce n'est pas à proprement parler un *triomphe* que nous avons sous les yeux, et l'*apothéose* du héros n'occupe que le registre supérieur ; aucun de ces deux noms ne convenant exactement à l'ensemble de la scène, nous avons adopté celui de *Gloire*, ou mieux, en français, *Glorification (Gloria Germanici)*, en songeant aux nombreuses monnaies romaines qui portent les légendes : *Gloria Augusti, Gloria reipublicæ, Gloria Romanorum, Gloria exercitus, Gloria novi sæculi, Gloria Constantini* (ou tout autre empereur). Le nom de *Glorification de Germanicus* est donc pleinement justifié, à la fois par ces analogies et par l'interprétation scientifique du camée qui a dû être exécuté à Rome, peu après l'an 19, probablement quand Agrippine ramena en Italie les cendres de son mari, ou bien au commencement du règne de Caligula (l'an 37) qui prit à cœur, comme chacun le sait, de glorifier la mémoire de son illustre père, le plus populaire des généraux romains. Peut-être fut-il destiné à décorer la face principale de l'urne somptueuse, le reliquaire, comme on aurait dit au moyen âge, dans lequel Agrippine avait fait renfermer les cendres de son époux infortuné ; peut-être fut-il déposé à titre d'ex-voto indestructible (*perennius aere*) et comme souvenir de Germanicus dans le temple de Jupiter Capitolin. Toujours est-il que Constantin le fit transporter à Constantinople,

lors de la fondation de la nouvelle capitale de l'empire, et c'est là que nous le retrouvons, en plein XIIIe siècle, baptisé chrétien et entouré d'une riche monture en émail où figuraient les quatre Évangélistes.

Aussi extraordinaire par ses dimensions et la richesse des couches de la pierre, que par la finesse du travail, l'habileté de l'exécution et l'intérêt historique du sujet, le Grand Camée de France mesure 30 centimètres de haut sur 26 de large : il dépasse en dimensions tous les autres monuments du même genre. Il est cité pour la première fois en 1341, sous Philippe de Valois, dans l'Inventaire du Trésor de la Sainte-Chapelle, qui lui consacre laconiquement la mention suivante : *Item : unum pulcherrimum camaut in cujus circuitu sunt plures reliquiæ.* Comment et à quelle époque ce chef-d'œuvre de la glyptique romaine fut-il enlevé de Constantinople pour être déposé à la Sainte-Chapelle ? On ne le sait point d'une manière positive. Il est vraisemblable, pourtant, qu'il fut au nombre des joyaux et des reliques engagés à saint Louis par l'empereur de Constantinople Baudouin II, au moment où ce prince faisait argent de tout pour trouver des protecteurs et défendre son trône menacé. C'aurait été pour le loger d'une manière digne de lui, avec la Couronne d'épines et quelques autres précieux cadeaux de Baudouin, que saint Louis fit bâtir la Sainte-Chapelle du Palais. Quoi qu'il en soit, peu de temps après la rédaction de l'Inventaire de 1341, Philippe de Valois envoya le Grand Camée au pape Clément VI, à Avignon. L'aumônier de la reine, Simon de Braelle, trésorier de la Sainte-Chapelle, fut chargé d'accompagner le convoi et de veiller sur le précieux joyau.

Sur le registre d'Inventaire, à côté de la mention que nous avons rapportée, on écrivit alors le mot *vacat*. Simon de Braelle était de retour à Paris au mois de juin 1343. On ne dit point les motifs qui portèrent Philippe de Valois à céder au pape le plus important de ses joyaux, mais il nous paraît aisé de les deviner. C'était l'usage, au moyen âge, de considérer les objets conservés dans le Trésor du Roi ou ceux des églises, comme une réserve qu'on pouvait engager ou vendre dans un moment de crise financière. A chaque page de notre histoire, les princes, à bout de ressources, sont contraints d'aliéner, pour soutenir leurs guerres, les pierres précieuses et les bijoux d'or et d'argent de leur trésor; des chapitres sont forcés eux-mêmes de vendre ou de porter au creuset les richesses d'orfèvrerie de leurs églises. Or, vers 1342, la situation des finances de Philippe de Valois était des plus critiques : ce fut pour la sauver, sans doute, qu'il engagea le Grand Camée, et nous ajouterons, pour confirmer cette hypothèse, que le pape Clément VI, dont les richesses étaient immenses, donna, à plusieurs reprises, des sommes considérables au roi de France. Plus tard, lors du grand schisme d'Occident, les papes d'Avignon, à leur tour, se trouvèrent dans la nécessité de se dépouiller de leurs objets d'art. On a publié la liste de ceux que vendit Innocent VI, pour 26,000 florins, à des marchands florentins. Clément VII aliéna aussi une partie de ses joyaux et les inventaires de ses trésors d'orfèvrerie, dressés en 1379 et 1380, laissent constater une énorme réduction dans le nombre des richesses artistiques du palais d'Avignon. S'il n'est pas téméraire de croire que le Grand Camée quitta la Sainte-Cha-

pelle par suite de la détresse pécuniaire du roi de France, on peut admettre, avec non moins de vraisemblance, que ce précieux monument reprit, plus tard, le chemin de Paris, à cause des embarras politiques et financiers de Clément VII. Le pape d'Avignon avait besoin de l'appui du roi de France contre le pape de Rome, Urbain VI : il rendit le camée à Charles V qui le réinstalla à la Sainte-Chapelle, non sans l'avoir orné, pour compléter sa monture byzantine, d'un piédestal orné des figures des douze apôtres en émail, dans des niches gothiques; et, sur la plinthe, on grava l'inscription suivante : *Ce camaïeu bailla à la Sainte-Chapelle du Palais, Charles, cinquième de ce nom, roi de France, qui fut fils du roi Jean, l'an 1379.* Le Grand Camée resta donc exilé à Avignon pendant trente-sept ans. Durant tout le moyen âge, la grande agate de la Sainte-Chapelle fut considérée, suivant la légende forgée à Constantinople, comme l'un des objets les plus remarquables que nous ait légués l'antiquité sacrée. Elle passait pour représenter le triomphe de Joseph, fils de Jacob, en Égypte, à la cour du roi Pharaon. Les jours de fête, on exposait cette relique insigne à la vénération des fidèles; les comptes de la chefcerie de la Sainte-Chapelle nous apprennent, par exemple, qu'on la porta solennellement dans la procession qui eut lieu le 30 mai 1484, pour le sacre de Charles VIII.

Peiresc, le premier, considéra le précieux *camaïeu* comme un monument romain et non plus comme un objet de piété, et il le signala aux curieux des choses antiques. L'un de ces derniers, le peintre Paul Rubens, étant venu à Paris en 1625, pour peindre la galerie du Luxembourg, désira

voir et admirer de près la grande agate ; il en fit un dessin qu'il donna à Peiresc et qui, plus tard, fut gravé par Luc Vostermann. Par quel fâcheux hasard est-il arrivé que l'attention des curieux, ainsi provoquée, ait toujours négligé la monture du camée, et que nombre d'artistes aient successivement dessiné la gemme, comme Rubens, sans reproduire le cadre qui l'entourait? C'est seulement par le témoignage de Tristan de Saint-Amant, qui écrivait en 1644, que nous connaissons, au sujet de cette monture, quelques détails qui complètent ceux des Inventaires : « Les quatre Évangélistes, dit-il, sont représentés de part et d'autre du châssis ou tableau d'or dans lequel cette pierre est enchâssée, ayant ainsi leurs noms inscrits en caractères grecs : ΜΑΤΘΑΙΟΣ, ΜΑΡΚΟΣ, ΛΟΥΚΑΣ, ΙΩΑΝΝΗΣ. » Ce cadre émaillé, avec les quatre Évangélistes accompagnés de leurs noms en grec, remontait sûrement à l'époque byzantine antérieure à Baudouin II. Tristan de Saint-Amant essaya, le premier, de démontrer que dans la scène figurée sur le camée il n'était pas question de l'Apothéose d'Auguste, mais des honneurs rendus par Tibère à Germanicus, au retour de son expédition de Germanie. A son tour, le fils du grand peintre, Albert Rubens, qui se distingua par son érudition en archéologie et en numismatique, entreprit comme Peiresc, Tristan de Saint-Amant et d'autres curieux, de déterminer les noms des personnages représentés sur le camée. Il s'attacha particulièrement aux captifs du registre inférieur, et, à cet égard, bien que son opinion soit impossible à justifier, elle mérite d'être rapportée parce qu'elle se base sur le récit que fait Strabon (VII, 291) du triomphe de Germanicus

après ses victoires en Germanie : « Le triomphe de Germanicus, dit Strabon, fut orné de personnages illustres, parmi lesquels on remarquait Segimundus, fils de Segestes, chef des Chérusques, et sa sœur, épouse d'Arminius, nommée Thusnelda, ainsi que son fils Thumelicus, âgé de trois ans ; Sesithacus, fils de Segimer, chef des Chérusques, son épouse, Rhamis, fille de Véromer, chef des Cattes, et Deudorix, le Sicambre, fils de Baetorix, qui était le frère de Melon ; Segestes, beau-père d'Arminius, qui, dès le commencement de la guerre, avait été d'un avis différent de celui de son gendre et, ayant pris une occasion favorable, s'était réfugié chez les Romains ; on conduisit aussi dans cette pompe, Libès, grand-prêtre des Cattes, et plusieurs autres personnages importants. » Selon Albert Rubens, ce sont ces personnages que représente le troisième registre du camée ; il signale en particulier, au centre, Thusnelda tenant sur ses genoux Thumelicus enfant ; à côté de Thusnelda, se tient Segimundus, puis Sesithacus, les mains liées derrière le dos, et sa femme Rhamis appuyée sur un bouclier ; Dendorix, le Sicambre, serait ce Germain, aux cheveux et à la barbe hirsutes que nous voyons à l'angle gauche du camée. Derrière Thusnelda, il faudrait reconnaître Libès, prêtre des Cattes, armé d'un couteau de sacrifice, soutenant sa tête de sa main. Ces ingénieuses conjectures ne sont pas vraisemblables au moins pour les personnages vêtus à l'orientale et dans lesquels on doit nécessairement reconnaître des prisonniers parthes : c'est ce que fit remarquer Jacques Le Roy en 1683. Les commentaires de Montfaucon et d'autres érudits du XVIIIe siècle n'ajoutèrent à peu près

rien à ce que l'on avait dit jusque-là sur la précieuse gemme qui atteignit sans encombre la Révolution française. En 1790, quand le chanoine Morand publia son *Histoire de la Sainte-Chapelle,* on voyait encore les quatre Évangélistes en émail byzantin, aux coins de la monture du Grand Camée, ainsi que le socle carré-long, en argent doré, du temps de Charles V. En 1791, l'Assemblée nationale ayant décrété la vente des objets conservés à la Sainte-Chapelle, le roi Louis XVI, alors prisonnier au Temple, chargea Ch. Gilbert de la Chapelle de remettre les clefs du Trésor à Bailly, président de la commission d'aliénation. En même temps, Louis XVI exprima, avec ses inutiles protestations, un vœu formel : c'était que « les reliques, une *agathe* et autres pierres précieuses, et quelques beaux livres de prières manuscrits » fussent déposés, les reliques à Saint-Denis, « les pierres précieuses à notre Cabinet des Médailles », et les manuscrits à la Bibliothèque. On déféra heureusement au vœu exprimé par le Roi, et c'est ainsi que le Grand Camée fut sauvé par Louis XVI avec sa riche monture, et qu'il fit, pour la première fois, son entrée au Cabinet des Médailles. Il n'y resta pas longtemps. Pendant la nuit du 26 au 28 pluviose an XII (16 au 17 février 1804), il fut soustrait par des voleurs qui l'emportèrent jusqu'à Amsterdam. La célèbre gemme allait être vendue pour 300,000 francs à un orfèvre, lorsqu'elle fut reprise par les soins de Gohier, commissaire-général des relations commerciales dans cette ville. Mais les voleurs, hélas, l'avaient déjà dépouillée de sa riche monture, dont il ne paraît malheureusement pas exister de dessin.

Grand médaillon d'or d'Eucratide, roi de la Bactriane (vers 200 av. J.-C.). Au droit, tête casquée du roi; au revers, ΒΑΣΙΛΕΩΣ ΜΕΓΑΛΟΥ ΕΥΚΡΑΤΙΔΟΥ. Les Dioscures Castor et Pollux, à cheval. Poids 20 statères (168 gr.) : c'est la plus grande monnaie d'or, connue jusqu'ici, qui ait été frappée dans l'antiquité hellénique.

373. **Gondole de sardonyx**, avec une monture en argent doré. La gemme est taillée en forme de nef allongée, à dix côtes ou godrons ; la large bordure métallique qui surmonte le bord de la coupe forme autant d'arceaux ornés de pierres fines en cabochon, et d'émaux cloisonnés. Le pied, aussi d'argent doré, adapté à la nef est rattaché à la bordure supérieure par une série de chaînettes. Le bord du pied, enfin, est décoré d'un cordonnet granulé qui dessine des festons symétriques. Long., 210 millim.; haut., 87 millim. Cette coupe, dont la forme est si élégante et l'ornementation d'un goût si achevé, a fait partie du Trésor de l'abbaye de Saint-Denis jusqu'à la Révolution.

2089. **Julie, fille de Titus**; grande intaille sur aigue marine (fig. 70). On lit, derrière la tête, la signature du graveur Évodus : ΕΥΟΔΟC ΕΠΟΙΕΙ. Cette magnifique gemme est entourée d'une monture qui remonte à l'époque carolingienne : c'est tout ce qui subsiste d'un grand reliquaire conservé dans le Trésor de l'abbaye de Saint-Denis jusqu'à la Révolution et détruit en 1793. Ce reliquaire est appelé, dans les anciens Inventaires, *escrain* ou *oratoire de Charlemagne*. Dom Félibien le décrit en ces termes, au XVIIIe siècle : « Ce reliquaire n'est qu'or et pierreries. Sur le haut, est représentée une princesse que quelques-uns estiment être ou Cléopâtre ou Julie, fille de l'empereur

Tite. » Une ancienne image confirme cette description et nous montre le portrait de Julie surmontant le pignon d'un monument d'aspect architectural ; les cabochons et les perles qui entourent la gemme aujourd'hui et forment une sorte de couronne de rayons autour d'elle ont été respectés

Fig. 70.

par le vandalisme révolutionnaire. Le saphir du haut est une intaille byzantine sur laquelle est gravé, d'un côté, un dauphin, et de l'autre, un monogramme grec dans lequel on retrouve le nom de la Vierge Marie.

2537. **Patère de Rennes** (fig. 71). Coupe d'or massif, décorée d'un *emblema* et d'une bordure de médailles romaines. L'*emblema*, exécuté au repoussé, représente un défi entre Bacchus et Hercule, ou plutôt c'est une composition allégorique, dont le sens est le triomphe du vin sur la force. Bacchus, couronné de lierre et de pampres, entouré de bacchants et de bacchantes, est assis sur son trône, au pied duquel est une panthère; le dieu tient de la main

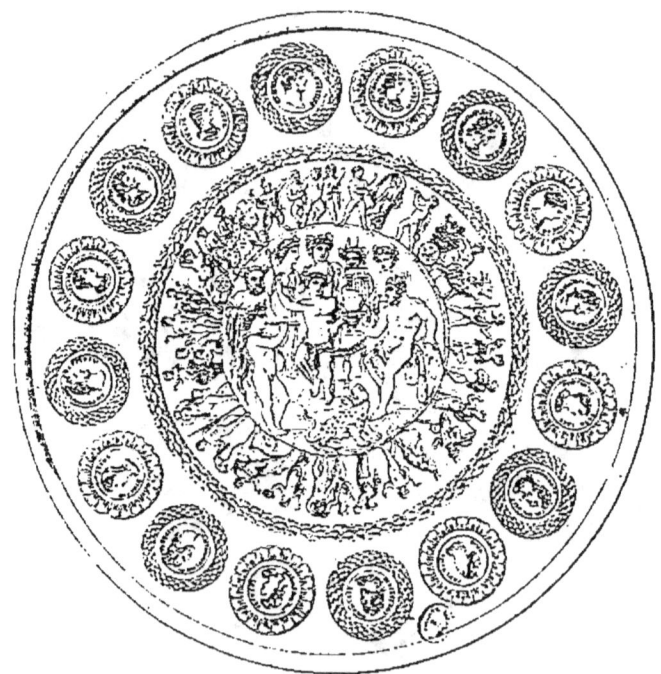

Fig. 71.

gauche son thyrse, et de la droite un rhyton en forme de pavot qu'il lève fièrement pour montrer qu'il l'a vidé jusqu'à la dernière goutte, tandis qu'Hercule, assis près de lui sur un rocher, déjà à demi vaincu par le vin, semble prêt à laisser échapper de ses mains son canthare. Une frise encadre le sujet principal et complète le sens

de la composition : c'est *Bacchus triomphant d'Hercule*. Bacchus, représenté sur son char traîné par deux panthères, est précédé par Hercule, ivre, qui s'avance en chancelant, soutenu par deux bacchants, dont l'un porte la massue devenue trop lourde pour le dieu. Entre le char de Bacchus et le groupe d'Hercule, Pan, le pedum à la main ; autour du char, bacchants et bacchantes, dont l'un joue de la double flûte. On distingue encore, monté sur un chameau, Silène auquel une bacchante présente un canthare ; plus loin, une bacchante, jouant des cymbales ; des enfants foulant des raisins ; d'autres conduisant un chariot rempli de raisins, traîné par deux boucs ; un satyre luttant avec un bouc ; enfin des bacchants et des bacchantes dansant et jouant de divers instruments. La décoration du bord intérieur de la coupe est complétée par seize médailles encastrées au milieu de couronnes d'acanthe et de laurier. Ces médailles sont aux effigies impériales suivantes, que nous énumérons dans l'ordre où elles se présentent sur le monument : Hadrien, Caracalla, Marc-Aurèle, Faustine la Jeune, Antonin le Pieux, Géta, Septime Sévère et ses fils, Commode, Faustine la Mère, Septime Sévère, Caracalla, Antonin le Pieux, Faustine la Mère, Antonin le Pieux, Commode, Septime Sévère, Julia Domna. Diamètre de la coupe, 25 cent.; poids, 1 kil. 315 gr. — C'est en 1774, que cette patère, un des plus remarquables monuments d'or que l'antiquité romaine nous ait légués, a été découverte à Rennes par des maçons qui travaillaient à démolir une maison du Chapitre métropolitain de cette ville. La patère était enfouie à six pieds de profondeur, avec des médailles romaines depuis Néron jusqu'à Aurélien, une chaîne d'or,

quatre médailles de Postume ornées d'encadrements découpés à jour, et une fibule d'or, ainsi que des ossements humains. Le Chapitre de Rennes remit ces objets au duc de Penthièvre, gouverneur de Bretagne, avec prière de les présenter au Roi qui les fit placer dans le Cabinet des Médailles.

251 *bis*. **Buste de Tibère**, en calcédoine. Ronde bosse; travail remarquable. Legs G. Grignon de Montigny, en 1899. — 310. **Buste de Constantin**. Agate. Ronde bosse; la draperie qui couvre la poitrine est en cuivre doré. — 2782. **Collier d'or** étrusque, formé de cinq bulles, les unes lenticulaires, les autres piriformes.

309. **Buste de Constantin le Grand** *(Bâton cantoral de la Sainte-Chapelle)*. Cet ancien sceptre se compose de plusieurs parties distinctes, mobiles et superposées : 1º Un buste d'empereur romain, en sardonyx ; un sillon creusé dans l'onyx, autour de la tête, marque la place d'un diadème d'or qui a disparu. L'empereur est vêtu de la cuirasse et du paludamentum ; sur la cuirasse, l'égide, dont les imbrications sont reconnaissables ; mais au milieu de l'égide, à la place de la tête de Méduse dont la représentation est constante dans l'antiquité, nous voyons gravée en creux une grande croix entourée d'un cercle. 2º Au buste d'onyx, est adaptée une draperie en vermeil qui continue les plis du paludamentum. Des mains en argent s'élèvent, dans une pose gauche et maladroite, de chaque côté du buste ; la main droite tient une couronne formée d'une double torsade aussi en argent. 3º Un piédestal composé d'une zone mobile de bourrelets en argent qui simulent des nuages, et adaptée à un socle en vermeil. La partie supérieure de

ce socle représente une galerie d'arceaux de style gothique, placée entre deux corniches et formant une sorte d'entablement architectural; au-dessous, en manière de chapiteau, de grandes feuilles d'acanthe élégamment disposées en corbeille; vient ensuite un pommeau, aussi en vermeil, sur lequel sont simulés, en relief, des arceaux décoratifs entre lesquels on reconnaît les contours, en partie effacés, de fleurs de lis; enfin, une vis fixait le monument au-dessus d'une hampe qui a disparu. Hauteur totale, 310 millim. — Conservé dans le Trésor de la Sainte-Chapelle jusqu'à la Révolution, ce buste impérial est pourvu, dans un dessin donné par le chanoine Morand en 1790, et que nous reproduisons à la page 188 (fig. 72) d'attributs qui n'existent plus aujourd'hui. La main gauche tenait une grande croix en argent, à deux branches transversales. La couronne qui est dans la main droite a aussi été mutilée : le dessin de Morand nous montre une couronne hérissée de pointes, de manière à ressembler à la couronne d'épines du Sauveur; les piquants en ont été arrachés, mais non sans laisser des traces à la place qu'ils occupaient. Sur le globe qui forme actuellement la base du buste, on peut encore remarquer, nous l'avons dit, les vestiges à demi effacés de grandes fleurs de lis qui sont bien nettement figurées dans le dessin de Morand. Il y avait aussi des fleurs de lis dans les alvéoles circulaires, vides aujourd'hui, qui séparent les arceaux gothiques de la monture. Il n'est que trop facile de dire à quelle époque ces regrettables mutilations ont été commises. En 1791, quand on eut décrété l'aliénation des objets conservés à la Sainte-Chapelle, le roi Louis XVI, prisonnier au Temple, obtint

Fig. 72 (état en 1790).

de la Commission exécutive que le bâton cantoral fût au nombre des objets épargnés et déposés au Cabinet des Médailles [1]. Mais cette vénérable épave, à laquelle se rattachaient des souvenirs du moyen âge, fut alors dépouillée de tout ce qui, en elle, pouvait rappeler la religion et la royauté ; on la mutila, dans le même temps qu'on mutilait aussi la monture du beau camée de Jupiter donné au Trésor de la cathédrale de Chartres par Charles V [2] : la gravure de Morand, datée de 1790, est un accablant témoignage pour la mémoire de ceux qui se rendirent coupables de pareils actes de vandalisme. Connaissant le monument tel qu'il était avant la Révolution, nous en retrouvons sans peine le signalement à travers les siècles du moyen âge. Muni d'une hampe d'ébène, il servait d'insigne officiel au Chantre, qui était, avec le Trésorier, le principal dignitaire de la Sainte-Chapelle, et qui avait le droit « de porter la chappe et le baston aux vespres, matines et messes des festes establies pour lors annuelles. » Maintenant, quelle était, dans l'antiquité, c'est-à-dire au IV^e siècle, l'usage de ce buste en onyx ? Il est facile de démontrer que c'était l'ornement supérieur d'un sceptre consulaire. On sait que le sénat envoyait aux consuls, lorsqu'ils entraient en charge, un sceptre (*scipio*) comme marque de leur autorité, et cet usage se perpétua jusqu'à la chute du monde romain. Sur les diptyques des IV^e et V^e siècles que nous décrivons plus loin, les consuls tiennent à la main le *scipio*, emblème de leur dignité. Tantôt ce sceptre est surmonté d'un aigle sur un globe, d'un aigle dans une couronne,

[1]. Voyez ci-dessus, p. 181.
[2]. Voyez ci-dessus, p. 89.

d'un globe émergeant du calice d'une fleur; tantôt il est surmonté du buste de l'empereur ou des empereurs régnant au moment où le consul est entré en charge. Un grand nombre de ces insignes de la dignité consulaire avaient échoué dans le trésor des palais et des églises de Constantinople; on s'en servait aux jours de cérémonies publiques et on les portait en grande pompe dans les processions et les fêtes de la cour. Constantin Porphyrogénète dit qu'il y avait trois de ces sceptres dans l'église de Saint-Étienne Daphnes, et douze dans une autre église de la capitale. Il nous est facile de comprendre comment ces sceptres sont venus enrichir les trésors des églises de l'Occident, et il suffira de rappeler le pillage que les Croisés de l'an 1204 ont fait subir aux palais et aux églises de Constantinople. Engagé probablement par l'empereur Baudouin II à saint Louis, avec le Grand Camée, en 1247, le monument qui nous occupe devint un bâton cantoral à cause de son ancienne destination de sceptre romain. Il ne fit que changer de mains, et il fut désormais le sceptre d'un des principaux dignitaires de la Chapelle du palais royal. Dans une procession solennelle ordonnée à Paris par le roi Henri II, en 1549, dans le but d'extirper l'hérésie, on vit le chantre de Notre-Dame et le chantre de la Sainte-Chapelle, marchant côte à côte et portant chacun leur bâton cantoral. Ainsi, les choses se passaient encore comme au temps où Constantin Porphyrogénète écrivait son livre des *Cérémonies*. Cependant, il s'était produit, dans l'intervalle, des incidents graves dans l'histoire du bâton cantoral de la Sainte-Chapelle. Ce vénérable insigne avait, comme ceux des autres égli-

ses, subi des avaries ; il s'était trouvé détérioré par un usage constant de dix siècles ; il fallut un jour remplacer le manche d'ébène vermoulu. On profita de la circonstance pour l'affubler d'attributs en rapport, non avec son origine illustre qu'on avait oubliée, mais avec le rôle pieux qu'on lui faisait remplir. Ce fut alors, probablement vers le temps de Charles V, au xıv⁰ siècle, qu'on voulut que le buste représentât saint Louis ; on substitua, en conséquence, une croix en creux à la tête de Méduse qui figurait en relief au milieu de l'égide, et on ajouta une draperie et des bras en vermeil et en argent au buste d'onyx.

490. **Le Trésor de Tarse.** Quatre médaillons en or, provenant d'une trouvaille faite à Tarse, en Cilicie, vers 1858 : 1° le moins grand des quatre a été frappé sous Sévère Alexandre, vers l'an 230 de notre ère, à l'effigie de cet empereur ; 2° le grand médaillon placé à droite représente Alexandre le Grand coiffé de la peau de lion, comme Hercule ; au revers, Alexandre à cheval perçant un lion de son javelot. Légende : ΒΑΣΙΛΕΥΣ ΑΛΕΞΑΝΔΡΟΣ ; 3° le médaillon du milieu représente Alexandre le Grand, la tête nue ; le revers est semblable à celui du médaillon précédent ; 4° médaillon de gauche : buste de Philippe, père d'Alexandre, barbu et diadémé, revêtu d'une cuirasse sur laquelle est sculpté Ganymède enlevé par l'aigle ; au revers, Victoire dans un quadrige ; Légende : ΒΑΣΙΛΕѠΣ ΑΛΕΞΑΝΔΡΟΥ. Ces médaillons comptent parmi les plus beaux monuments monétiformes de l'antiquité ; les deux têtes d'Alexandre, surtout, sont dignes d'admiration. Achetés en 1869 par l'empereur Napoléon III et donnés par lui au Cabinet des Médailles.

Dans les petits compartiments qui forment une suite de vitrines plates au pourtour du grand meuble central, on distingue, entre autres : Les pierres gravées et bijou légués par Henri Beck, en 1846 : N° 3. **Jupiter** donnant un ordre à Minerve en présence de Junon et de Mercure. Camée. — N° 44. **Pâris** jugeant les trois déesses Junon, Minerve et Vénus. Grand et remarquable camée. —

Fig. 73.

N° 133. **L'Espérance**, debout, tenant une fleur. Camée. — N° 245. **Auguste et Agrippa**. Bustes en regard. Camée. — N° 5583. Un splendide joyau d'or émaillé, sur fond vert, représentant une bataille, en relief (fig. 73). Cette œuvre admirable de la Renaissance a été attribuée à Benvenuto Cellini.

Médailles et plaquette de bronze, de la Renaissance, léguées par G. Crignon de Montigny, en 1899. La plaquette,

qui représente la *Flagellation du Christ,* est une œuvre très remarquable de Sperandio, signée OPVS SPERANDEI.

Bijoux divers en or et en argent, pendants de colliers, fibules, bracelets, bagues. Nous distinguerons en particulier : 2897. **Bague** d'or massif, avec chaton, gravé en creux : Apollon tuant Phlégyas à coups de flèches ; le dieu est sur son char trainé par deux chevaux ailés ; l'infortuné père de Coronis tourne la tête du côté d'Apollon, tout en cherchant à se soustraire à ses traits ; sous les chevaux, Lelaps, chien d'Apollon. Derrière le char, jeune guerrier. — 2924. **Bague** d'or massif, décorée au lieu de chaton, de trois bustes coulés et ciselés en relief, représentant la Triade éleusinienne : Cérès coiffée du *modius* comme Isis ; Proserpine ou Diane, assimilée à Bubastis, diadémée et portant deux plumes sur la tête ; Iacchus, coiffé du *pschent,* comme Horus ou Harpocrate. — 7596. **Bague de mariage,** de l'époque mérovingienne, portant les noms de Baubulfus et Haricufa. Trouvée en 1849, près de Vitry-le-François (fig. 74). — 2787. **Ceinturon gaulois** (*torques*) en forme de torsade, en or

Fig. 74.

massif, trouvé en 1843 à Saint-Leu-d'Esserent, Oise, (339 grammes). — **Phalère** ou **Bossette** (*umbo* de bouclier ?) de l'époque gauloise, formée d'un disque de bronze revêtu d'une feuille d'or ornée d'enroulements symétriques garnis de verroteries. Trouvée à Auvers (Seine-et-Oise) en 1883. Don de M. Alex de Gossellin, en 1883. — 3006. **Cuillère gauloise** en or, avec filet au pointillé sur le manche. Trou-

194 GUIDE AU CABINET DES MÉDAILLES

vée vers 1856, dans le département des Côtes-du-Nord. — 2982. **Large bracelet d'or gaulois, avec ornements découpés à jour.** Trouvé en 1821, au Landin (Eure). — **Deux lingots ou barres d'or, portant chacun plusieurs estampilles**

Fig. 75.

des magistrats de l'atelier monétaire romain de Sirmium. Ces lingots, préparés pour la frappe monétaire, ont été trouvés, avec d'autres semblables, en 1887, dans le comté de Haromszeker, en Transylvanie. Les estampilles dont ils sont revêtus sont du plus haut intérêt pour l'histoire de l'organi-

sation intérieure des ateliers monétaires romains, car elles émanent des *probatores* qui soumettaient le métal à l'éprouvette, et contrôlaient sa pureté avant d'y imprimer leur poinçon, gage de leur responsabilité. — **Bracelet grec en or**, dont le pourtour est orné de la représentation des divinités des sept jours de la semaine, accompagnées de leurs noms. Don du baron J. de Witte, en 1881. — 3005bis. **Plaque d'or byzantine** circulaire; le centre est orné du buste en relief d'une impératrice (Théodora?) diadémée, de face; au pourtour, plusieurs rangées concentriques de fleurons émaillés (fig. 75).

En faisant le tour de la vitrine centrale, le visiteur remarquera encore, outre les monuments que nous venons de signaler à son attention, de petits objets en verre, portant des marques de verriers, ou des sujets en relief; des verres chrétiens avec figures découpées dans de minces feuilles d'or maintenues entre deux plaques de verre soudées au feu l'une sur l'autre; de petites inscriptions sur bronze, parmi lesquelles nous citerons le n°

Fig. 76.

2318 : plaque de carcan d'esclave romain où il est recommandé de ramener l'esclave fugitif à son maître, le médecin Gemellinus (fig. 76); — des fibules; l'une d'elles, entre autres, est en forme de rosace décorée

d'émaux en damier (fig. 77); — des estampilles de potiers; des objets de toilette et des instruments de chirurgie; des poids grecs et romains; un grand médaillon de plomb représentant le passage du Rhin par Dioclétien sur le pont de *Moguntiacum* (Mayence) (fig. 78).

Fig. 77.

La suite de ces objets variés se trouve dans la partie inférieure des *vitrines de chêne* placées directement devant les fenêtres. Ici nous ferons remarquer spécialement:

Fragments de tables iliaques. On donne le nom de *Tables iliaques* à certains bas-reliefs de stuc ou de marbre, de petite dimen-

Fig. 78.

sion, qu'on n'a encore trouvés qu'à l'état de fragments, et qui représentent des scènes de la Guerre de Troie, avec inscriptions grecques explicatives. L'*Iliade* et l'*Odyssée* d'Homère ne sont pas les seuls poèmes qui aient été illustrés par les Tables iliaques ; on y rencontre des faits empruntés aux poètes qui ont complété Homère, soit en le continuant, soit en chantant des événements antérieurs à ceux du début de l'*Iliade*. Arctinus, Stésichore, Leschès, sont nommés sur la Table iliaque du Capitole. L'opinion la plus accréditée sur la destination de ces tableaux en relief, a été émise par l'abbé Barthélemy dès 1757. L'illustre savant s'est efforcé de démontrer que les Tables iliaques servaient dans les écoles à l'éducation de la jeunesse. Ces monuments sont d'une excessive rareté ; le Cabinet des Médailles en possède pourtant quatre fragments. Les deux plus importants répondent à la description suivante : 3318. Cinq bas-reliefs, avec les noms des personnages gravés en creux, en grec : 1º Achille et Diomède, Agamemnon et Chrysès ; 2º Nestor, Agamemnon et Chrysès ; 3º Priam, Vénus, Pâris, Ménélas ; 4º Pallas, Pandarus et Ménélas, et deux hommes immolant une victime ; 5º Pallas excitant Diomède contre Vénus, et un Grec tuant un Troyen. A droite, dans un compartiment distinct, une vue de Troie et de ses remparts. En titre, en haut, on lit : ΙΛΙΑΣ Ο... *Iliade d'Homère*. Sur l'encadrement, à gauche, inscriptions perpendiculaires : A, puis ΜΗΝΙΣ, c'est-à-dire : *Chant I, la Colère* (d'Achille). Au-dessous, les lettres et titres des quatre chants suivants : B. Λ. Δ et E. — 3320. Le sujet est le Rachat du corps d'Hector. Au premier plan, Achille assis devant sa tente ;

devant lui Priam agenouillé, suppliant; Mercure est entre eux. Derrière le vieux roi, deux serviteurs retirant des chars les présents destinés à Achille. Sous la tente, deux compagnons d'Achille portant le corps d'Hector qu'ils vont rendre aux Troyens. Au second plan, la ville de Troie, avec ses tours et ses remparts. Au bas de la scène l'inscription : Λύτρα νεκροῦ καὶ πέρας ἐστὶν τάφος Ἕκτορος ἱπποδάμοιο (*Rançon du mort et tombeau d'Hector, le dompteur de chevaux*).

3308. **Sophocle** assis, tenant des deux mains un *volumen* qu'il paraît lire. Figurine d'applique de beau travail grec, acquise en 1840 (fig. 79).

3491. **Tablettes** antiques, en bois de sycomore, formant un cahier de cinq feuillets (*polyptique*) ; elles sont enduites de cire et portent, gravées à la pointe, les notes d'un entrepreneur égyptien nommé *Paphnuthius*. Trouvées à Memphis sur une momie, et rapportées par Louis Bâtissier, en 1851.

Belle série de tessères en ivoire, monétiformes, avec sujets en relief et chiffres gravés au revers. — Fragments de statuettes ou de coffrets en ivoire. — Importante suite de cachets d'oculistes gallo-romains.

Parmi les objets du moyen âge, les deux suivants retiendront l'attention : Dans un vieil écrin, sont renfermés une règle de bois et un couteau d'investiture, de la fin du XIe siècle. Sur les côtés de la règle, l'inscription suivante, écrite à l'encre, en minuscule du XIe siècle : *Ebrardus et Hubertus de Spedona villa servi scilicet beate Marie Parisiensis per hoc lignum Fulconi decano rectum fecerunt in capitulo sancte Marie de conquestu antecessorum suorum quem*

tenuerant absque canonicorum permissione. Cette règle a ainsi servi de symbole dans une déclaration faite par deux serfs

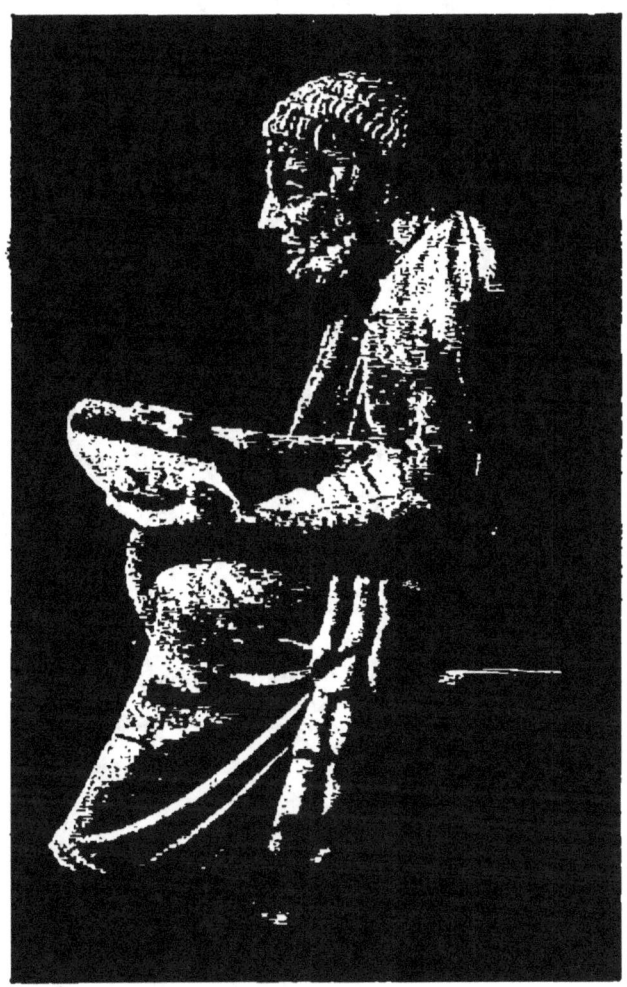

Fig. 79.

au chapitre de Notre-Dame. Sur le manche en ivoire du couteau, est l'inscription suivante en caractères gothiques de la fin du XIe siècle :

✝ HIC CVLTELLVS FVIT
FVLCHERI DE BVOLO Per QVEm WID
O DEDIT AREAS DROGON
IS ARCHIDIACONI ECCLes
IE SanCtE MARIE ANTE E
ANDEm ECCLesiAM SIT[AS Pro]
ANNIVERSARIO [MATRIS SVE]

Cette inscription nous apprend que ce curieux couteau, appartenant à Foucher de Bueil, servit de symbole de transmission dans une donation faite à l'église de Paris, par un personnage nommé Gui, de terrains situés devant l'église Notre-Dame, et qui avaient été la propriété de l'archidiacre Drogon. Le donateur veut assurer, par ce don, la célébration d'un service annuel à la mémoire de sa mère. Ces deux curieux monuments proviennent du Trésor de Notre-Dame de Paris, où ils furent conservés jusqu'en 1791.

Série de monuments arabes en cuivre : vases et encriers gravés, instruments astronomiques et autres.

VITRINES DES MONNAIES

Les vitrines spécialement consacrées à l'histoire de la numismatique contiennent un choix d'environ 3 850 monnaies se répartissant en : 390 monnaies gauloises, 650 romaines, 1 450 grecques, 560 françaises, 400 étrangères, 400 orientales.

Les monnaies gauloises sont exposées dans une vitrine spéciale, sur une carte, de manière à présenter, au premier coup d'œil, un aperçu géographique du monnayage de la Gaule indépendante. On remarquera, chez les *Arverni*, les statères d'electrum qui portent le nom de Vercingétorix.

Les monnaies romaines comprennent, dans une première vitrine, les grandes pièces de bronze antérieures à l'introduction du monnayage de l'argent à Rome, en 269 avant J.-C. : l'as, le semis, le triens, le quadrans, le sextans et l'once. L'as pesait une livre (327 grammes). On a joint à ces pièces des spécimens similaires des grandes monnaies de bronze de l'Italie méridionale et de l'Étrurie. A remarquer, les énormes lingots rectangulaires aux types du bœuf, du trident, des coqs, pesant cinq as (*quincussis*). A partir de l'introduction de la monnaie d'argent, le poids des monnaies de bronze diminue graduellement, jusqu'à ce que l'as, unité de la série, arrive à ne plus peser qu'une once (27 grammes). — La seconde vitrine des monnaies romaines commence aux premières monnaies d'argent de la République (denier, quinaire, sesterce) pour finir avec la chute de l'empire de Constantinople. Les pièces sont disposées dans l'ordre chronologique. — A la suite, et dans la même vitrine, belle suite des médaillons de bronze dits *contorniates,* qu'on donnait en prix dans les jeux, vers la fin de l'empire romain.

Les monnaies grecques comprennent non seulement les monnaies des pays helléniques proprement dits, mais celles de toute l'antiquité, qui ne sont pas de coin romain. Elles sont disposées dans l'ordre géographique de Strabon, c'est-à-dire en partant de la péninsule ibérique pour contourner

tout le bassin de la Méditerranée et finir à la Maurétanie tingitane.

Les monnaies françaises (vitrine IX, 1 et 2) sont disposées dans l'ordre chronologique, depuis les imitations des monnaies impériales romaines, au VIe siècle, jusqu'aux monnaies contemporaines. Les monnaies étrangères et orientales sont dans l'ordre géographique [1].

VASES PEINTS

(Vitrine XXII, travées 1 à 11)

Le Cabinet des Médailles possède une suite d'environ 900 vases peints, qui proviennent, les uns, de l'ancien fonds du Cabinet du Roi, les autres, d'acquisitions faites au cours de ce siècle, ou des donations de Luynes, de Janzé et Oppermann. Les vases peints de l'ancien fonds sont, pour la plus grande partie, renfermés dans la vitrine XXII (derrière le Grand Camée); les autres, moins importants, sont disposés au-dessus des meubles et des vitrines, à titre d'ornements. Dans la vitrine XXII, nous ferons remarquer les vases suivants :

1re travée. — 4708 et 4709. Deux grandes **amphores** à déco-

[1]. Nous ne saurions donner ici, faute de place, à l'exposition des monnaies et médailles dans nos vitrines, les légitimes développements qu'elle comporterait. D'ailleurs, les étiquettes placées sous chaque pièce combleront, en grande partie, cette lacune pour le visiteur; et puis, comme nous l'avons indiqué dans la *Préface*, un guide spécial et développé, exclusivement consacré à cette exposition des monnaies et médailles, ne tardera pas à paraître.

ration géométrique. Style primitif des îles de l'Archipel.

2ᵉ *travée*. — 4710. Deux **amphores** de style proto-attique, l'une décorée d'un cheval, l'autre, particulièrement intéressante, décorée d'un lion. — 4760. Grand vase à quatre anses, à large panse, de style asiatique, avec une zone d'animaux.

Fig. 80 [1].

3ᵉ *travée*. Série de vases de style corinthien. — 4755, 4758, 4759. **Œnochoés** provenant de la nécropole d'Agilla, duché de Ceri, et données par le prince Torlonia, en 1845. Elles sont décorées de zones d'animaux.

4ᵉ *travée*. — 4824. **Hydrie** à peintures noires, trouvée à Vulci et représentant les noces d'Héraclès et d'Hébé. Héraclès descend de son quadrige, conduit par Iolaos ; les trois déesses Athéna, Hébé et Héra se présentent à sa rencontre (fig. 80). — 4934. **Stamnos** à peintures noires. Athlètes et

1. D'après S. Reinach, *Répertoire des vases peints*, p. 399.

lutteurs en présence d'un pédotribe. Au-dessus, deux hommes et une femme du thiase de Dionysos, étendus sur une cliné. Au revers, Satyres et Ménades. — 4936 *bis*. **Amphore** à peintures noires. Archers et cavaliers, accompagnés de plusieurs femmes, parmi lesquelles Hippolyte s'apprêtant à revêtir Demodocus de son armure. — 4875. **Amphore** à peintures noires et rouges. Thésée combattant le Minotaure, en présence de Mercure et d'un vieillard. ℟. Deux guerriers qui s'arment en présence de deux femmes voilées. — 4821. **Amphore** à peintures noires, blanches et violettes. Hercule combattant un Centaure qui se défend avec des branches d'arbre. — 4829. **Scyphos** à peintures noires. Dionysos à cheval, sur un mulet ithyphallique, accompagné de Satyres et de Ménades.

5e *travée*. — 4819. **Hydrie** de style attique, à figures noires. Hercule combattant Nérée; de chaque côté du groupe, une Néréide dont le geste exprime l'effroi. — 4938. **Amphore** de Nola, à figures rouges. Éphèbe s'armant et présentant une phiale à une jeune fille qui lui verse à boire.

6e *travée*. — 4905. **Plat** (*pinax*) à figure rouge représentant un personnage nu, portant un scyphos et, sur l'épaule, un bâton noueux auquel est suspendue sa chlamyde. Dans le champ, le nom de l'artiste *Epictetos*. — 3339. **Amphore** de Nola, à figures rouges : Dionysos barbu, en face d'une Ménade qui lui verse à boire. — 4817. **Amphore** à peintures noires. Héraclès accompagné d'Athéna, combattant deux Géants.

7e *travée*. — 4899. **Cylix** à figures noires, trouvée à Vulci et célèbre sous le nom de *Coupe d'Arcésilas* (fig. 81). Sur le pont d'un navire dont on voit les voiles et les cordages, le

roi cyrénéen Arcésilas, assis sur un trône, préside à un marché de silphium ; son nom ΑΡΚΕΣΙΛΑΣ est à côté de lui. Il est coiffé d'un pétase à bords plats surmonté d'une fleur de lotus ; les boucles de ses longs cheveux descendent sur son dos ; il porte une barbe pointue, comme les figures de

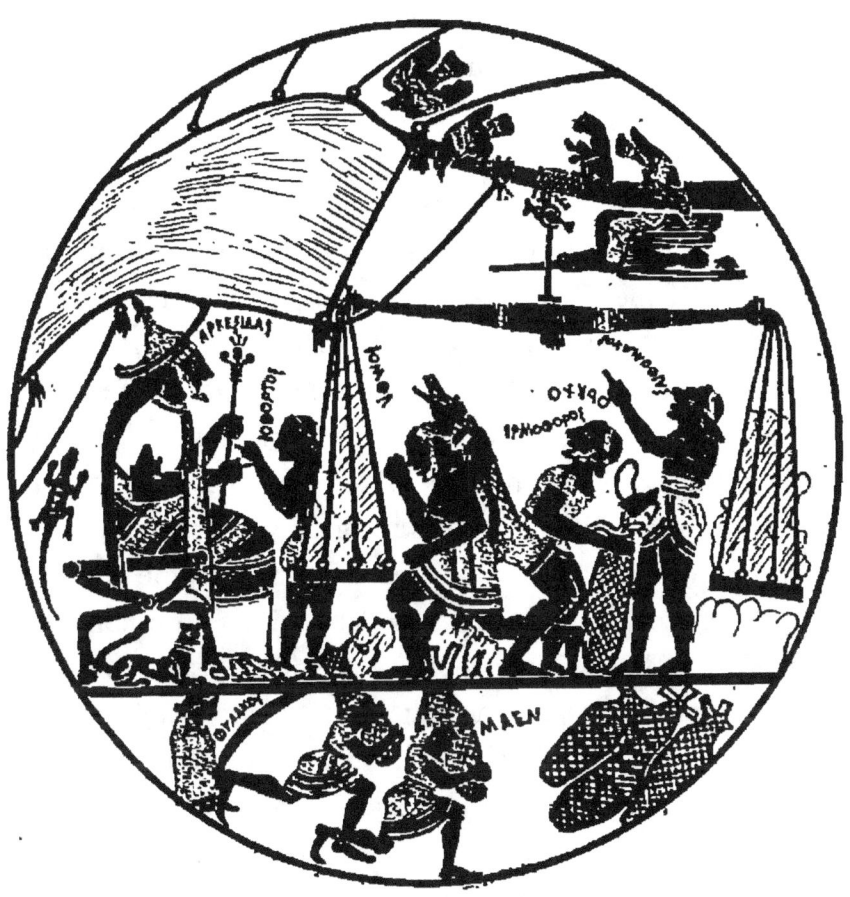

Fig. 81.

l'art grec archaïque. Sa robe de laine blanche, sans manches, dépasse à peine sous son grand péplos rouge chargé de broderies ; il étend la main droite en déployant l'index, et de la gauche, il tient un sceptre surmonté d'un fleuron. Sous

le trône est accroupi un chatpard avec un collier au cou ; un grand lézard grimpe par derrière. Voici la scène qui se passe sous les yeux du roi. A une poutre horizontale est suspendue une balance dont le nom est écrit ΚΟΜΘΑ.. (στΛΘΜΟΣ). Sur la poutre, un singe ; derrière le singe, un pigeon qui prend son vol ; devant le singe un autre pigeon. Une cigogne et un troisième pigeon accourent en volant pour recueillir, eux aussi, les grains échappés des sacs. Le fléau de la balance est fixé à la poutre par des cordages et une cheville passés dans un anneau. Les plateaux, très vastes, sont chargés d'une matière floconneuse comme la laine. Point d'aiguille surmontant le fléau ; c'est à l'inspection approximative qu'on juge d'une bonne pesée. Point de poids non plus ; on se contente de mettre dans chaque plateau une charge égale, comme s'il s'agissait d'un partage. Le personnage qui s'entretient avec le roi est en partie dissimulé par un des plateaux ; ses cheveux sont liés par un bandeau ; il est imberbe et nu, sauf une tunique qui le couvre depuis la taille jusqu'aux cuisses ; son nom est ΙΟΦΟΡΤΟΣ, « l'écuyer porteur des flèches. » Plus loin, un homme barbu prête une attention particulière au plateau de la balance ; il porte dans le pan de son vêtement une certaine quantité de silphium et il s'apprête à en mettre ou à en retrancher pour atteindre l'équilibre parfait. Un tas de matière non pesée est à ses pieds. Un serviteur, ΙΡΜΟΦΟΡΟΣ, « le porteur de sac tressé », a sur son épaule un sac plein. Deux personnages, enfin, complètent la scène et entassent le silphium dans un sac posé à terre ; ils regardent le fléau de la balance pour s'assurer que l'on a bien pesé. Celui qui est debout s'appelle ΣΛΙΦΟΜΑΦΟΣ (pour σιλφο-

μαφος), « le préparateur du silphium »; au-dessus de son compagnon on lit ΟΧΥϟΟ en légende rétrograde (peut-être pour ὀρύχω, *extraham* ?). La partie inférieure est occupée par un grand magasin voûté où des portefaix entassent les sacs. A l'entrée, le gardien, ΦΥΛΑΚΟΣ, se tient accroupi à l'orientale; à côté de l'un des porteurs de sacs, qui marchent à pas précipités, on lit ΜΑΕΝ, qu'on a essayé d'interpréter par ἅμα εν, *simul in (eamus)*. — Le silphium était, on le sait, le produit par excellence de la Cyrénaïque qui en faisait un grand commerce d'exportation. C'est l'emblème national des Cyrénéens; on le voit figurer sur presque toutes leurs monnaies, en tige, en feuilles ou en grains. Ils en retiraient un suc qu'ils préparaient avec de la farine, d'après une formule enseignée par le dieu Aristée; c'était, disait-on, un remède infaillible contre le poison et les morsures des serpents, des scorpions et des chiens enragés. Aristophane et Théophraste, aussi bien que Pline et Dioscorides, parlent du silphium comme d'une panacée universelle; la graine servait pour assaisonner les aliments, et la racine se mangeait en salade, apprêtée au vinaigre. A Delphes, parmi les dons sacrés, se trouvait une tige de silphium envoyée par un roi de la Pentapole cyrénéenne. A Rome, le silphium était précieusement renfermé dans le trésor de l'État. Quel est cet Arcésilas en l'honneur de qui la cylix a été peinte ? La Cyrénaïque compte quatre princes de ce nom, appartenant tous à la dynastie fondée par Battus vers l'an 640. Il s'agit ici, vraisemblablement, d'Arcésilas IV, le dernier des Battiades qui mourut assassiné en 450, après un règne prospère. Il noua les relations commerciales les plus actives

avec les Grecs de Cypre, de la Crète, de Rhodes, de Samos, et avec le Tyrrhéniens, dont les flottes sillonnaient alors la Méditerranée. En 466, il prit part aux jeux Pythiques célébrés à Olympie et il remporta le prix de la course des chars : Pindare a chanté son triomphe. Ce prince a dû être aussi célébré par les artistes, et l'on peut conjecturer que c'est lui qui figure sur notre vase. Quoi qu'il en soit, nous sommes en présence d'un tableau qui n'est point, comme ceux qu'on rencontre sur presque tous les vases antiques, une représentation mythologique ; c'est un épisode de la vie journalière et commerciale des anciens Cyrénéens, analogue à certaines scènes des hypogées pharaoniques. Cette magnifique cylix est non moins remarquable par sa fabrication, par les procédés techniques auxquels l'artiste a eu recours, et par l'originalité de son style. Une fois que le céramiste en eut façonné au tour les parois si minces, et aujourd'hui si fragiles, elle a été enduite complètement d'un engobe blanchâtre, puis on a peint la scène et les ornements qui l'environnent, en appliquant seulement trois couleurs : blanc, rouge violet et noir brun. Alors le vase fut soumis à la cuisson; après quoi, l'artiste a dessiné au trait, à la pointe sèche, les principaux contours des figures, afin de les faire ressortir davantage, surtout aux endroits où des objets différents, mais de même teinte, se trouvent en contact.

4894. **Cylix** à figures noires. Polyphème dévorant un des compagnons d'Ulysse. Le Cyclope, assis sur un rocher, tient dans ses mains les jambes du héros qu'il a dévoré, Ulysse, debout, lui présente à boire ; en même temps, le rusé roi d'Ithaque, assisté de ses trois compagnons, dirige

sur l'œil unique de Polyphème le pieu aiguisé qu'il a préparé. Au-dessus des Grecs, un long serpent; à l'exergue, un poisson s'approchant d'un appât.

4908. **Lécythe** blanc attique; peinture au trait rouge. Un personnage barbu et une femme se rencontrent à un tombeau représenté par une stèle surmontée d'une palmette; la femme est enveloppée dans un ample himation, l'homme est barbu, le corps nu, une courte chlamyde jetée sur le haut du bâton sur lequel il s'appuie. Dessin d'une remarquable pureté de lignes. — 4844. **Cylix** signée de *Chelis*. Peintures rouges représentant, à l'intérieur, un satyre tenant une corne ; à l'extérieur, un éphèbe entre deux grands yeux. — 4842. **Cylix** à figures rouges. A l'intérieur, un homme barbu tenant un *pedum* et marchant à pas précipités ; à l'extérieur, guerriers s'apprêtant à partir pour le combat.

8ᵉ travée. — 4777. **Aryballe** de la Basilicate. Peintures jaunes. D'après les uns, Apollon Amazonios, Artémis Astratia et Omphale avec les Charites. Suivant d'autres, Apollon, Artémis et Omphale accompagnés d'hiérodules. — 4900. **Hydrie** de la Cyrénaïque. Figures rouges. Le philosophe Aristippe entre la Vertu et la Volupté, ou peut-être plus simplement, un personnage barbu et drapé entre deux femmes dont l'une tient un miroir et l'autre une œnochoé. — 4786. **Grande cylix** signée de *Nicosthènes*; à l'intérieur un médaillon orné d'une tête de Gorgone. — 4924. **Cylix** à figures rouges : éphèbes se livrant à divers exercices du gymnase sous la direction de pédotribes.

9ᵉ travée. — 4820. **Hydrie** de Nola. Les peintures primitive-

ment rouges ont pris, par suite d'un violent coup de feu, une teinte gris cendré. Sur l'épaule, Héraclès au jardin des Hespérides. — 4815. **Oxybaphon** de l'Italie méridionale. Poseidon avec la nymphe Amymone, en présence d'Hermès et d'autres personnages.

10ᵉ travée. — 4889. **Amphore** à figures rouges. Pâris présentant un miroir à Hélène. ℟. Ajax se poignardant en présence de son esclave Tecmessa. — 4891. **Cratère étrusque**. Peintures rouges. Ajax immolant un Troyen, en présence de Charon. ℟. Le Charon étrusque avec Penthésilée et deux de ses compagnes (fig. 82). — 4910. **Amphore** à figures noires. Personnage couché sur un lit funèbre, et près duquel se tient debout une femme qui paraît veiller sur lui. — 4977. **Amphore** à volutes, de la Basilicate. Peintures rouges et violettes.

Fig. 82 1.

travée. — Série de vases grecs à vernis noir et vases étrusques en terre noire, dits de *bucchero nero*. — 4814. **Cyathus** orné de têtes en relief; légué par Marcotte-

1. D'après S. Reinach, *Répertoire des vases peints*, p. 88.

Genlis, en 1867. — 4782. **Phiale** à ombilic central, de la fabrique de Calès en Campanie. Au pourtour, un sujet en relief représentant Héraclès, Arès, Dionysos et Athéna, dans des chars conduits par des Victoires. — 4841. **Phiale** du même genre; l'embléma est un buste de Silène, en relief, avec l'inscription : CALENVS CANOLEIVS FECIT. — 5061, 5066 et 5067. **Coupes** sans anses, portées par des caryatides. — Sur d'autres de ces vases noirs, des bandes d'ornements en relief imprimés à la roulette.

12e travée. — Vases de verre : Urnes funéraires, alabastres, verres irisés, verres côtelés, etc. — A remarquer un grand vase en albâtre, dit *de Xerxès*. Ce vase, qu'on a appelé jadis « vase des noces de Cana », porte sur sa panse une inscription bilingue : en caractères cunéiformes du système perse, on lit : « Xerxès, roi grand », et dans un cartouche hiéroglyphique égyptien, le nom de Xerxès. — A côté, sont deux vases donnés, en 1899, par les fils d'Ernest Beulé, en souvenir de leur père. L'un est une urne funéraire en verre, encore munie de son couvercle, que E. Beulé a trouvée dans un tombeau découvert par lui sur la colline de Byrsa, à Carthage, en 1859. L'autre, en terre cuite vernissée, est célèbre sous le nom de *Vase de Bérénice*; on y voit la reine Bérénice elle-même, désignée par son nom gravé dans le champ, sacrifiant sur un autel. Il s'agit de Bérénice, femme de Ptolémée III, dont une constellation rappelle encore le nom (fig. 83, à la page 212).

Fig. 83.

BRONZES ANTIQUES

(Vitrines X, XXI et XXIII)

Les bronzes antiques de la *Grande galerie* sont répartis dans trois vitrines spéciales : deux sont adossées au mur (XXI et XXIII), de chaque côté des vases peints, la troisième surmonte la grande table dorée qui s'offre la première à la vue, à l'entrée de la salle. Dans la vitrine XXI sont rangées les statuettes des divinités, héros, guerriers, empereurs, pontifes, esclaves, acteurs et autres personnages. La vitrine XXIII renferme les ex-votos, les inscriptions, les figurines d'animaux, les vases, armes, miroirs, fibules, anneaux et ustensiles divers. On trouvera enfin dans la vitrine de la table dorée (X) un choix de statuettes, miroirs et autres objets extraits de deux autres vitrines, en raison de leur importance archéologique ou de leur beauté artistique.

3. **Jupiter** nu, debout, tenant le foudre. Excellent travail romain. — 8. **Jupiter** debout, tenant le foudre, une chlamyde sur l'épaule; barbe lisse, taillée en pointe. Style archaïsant. — 9. **Jupiter** debout, tenant le foudre, une chlamyde sur l'épaule; il a une couronne de chêne et ses pieds sont chaussés de sandales à lanières. Excellent travail romain; belle patine. Trouvé à Chalon-sur-Saône en 1763. — 16. **Jupiter** foudroyant, debout. — 17. **Jupiter** assis sur un trône à dossier orné d'enroulements élégants;

Bon travail romain (fig. 84). — 30. **Jupiter Sérapis.** Buste. — 32. **Europe** sur le taureau.

40. **Junon** debout, diadémée ; elle tenait une patère et une pyxide à parfums. Bon travail romain. — 49 et 50. **Junon** voilée, debout. — 54. **Héra** (ou femme grecque) portant une œnochoé et des fruits sur un plateau ; sa tête est surmontée d'un haut stéphanos ; un long voile descend sur ses épaules, et elle est vêtue d'un chiton talaire et d'un ample diploïdion. Figure d'applique, de style archaïsant.

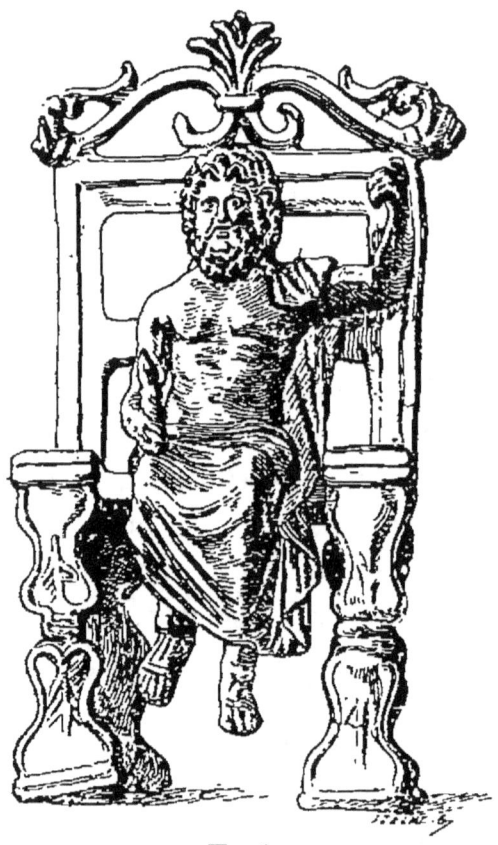

Fig. 84.

59. **Neptune** debout, la chlamyde sur l'épaule ; les bras manquent. — 64. **Oceanos** debout, barbu ; au-dessus de ses tempes émergent des pinces de homard ; une légère draperie est sur son bras gauche. Les attributs de ses mains ont disparu (fig. 85). — 65. **Palémon** nageant, porté par le triple Nérée. Manche d'ustensile ; style étrusque. — 77. **Tête de l'Achéloüs**, barbu, avec des cornes de taureau.

80. **Cérès** voilée, debout, vêtue d'un chiton talaire et d'un

Fig. 85.

ample manteau. — 90. **Faunus** debout, barbu, avec une couronne de longues feuilles et une peau de bête sur les épaules; il tient des fruits variés sur son bras. — 94. **Carpo ailée** ou l'Automne émergeant d'un fleuron; elle tient des fruits dans son giron.

96. **Apollon Didyméen** nu, debout. Statuette d'ancien style grec. — 98. **Apollon** nu, debout; sur la jambe droite, on lit en caractères grecs archaïques : Καρισόδορος Αἰσχλαβίοι (Céphisodore, à Esculape). — 101. **Apollon** nu, debout (dit *Apollon de Ferrare*); sa tête est ceinte d'une couronne de laurier et il a au cou un collier auquel sont suspendues cinq bulles; au bras gauche un bracelet aussi orné de bulles. Sur la jambe, une inscription étrusque en deux lignes. Conservée au XVIᵉ siècle dans la bibliothèque des ducs de Ferrare, cette statuette étrusque passa dans le cabinet du comte de Thoms, et à la mort de cet amateur célèbre, vers 1750, elle fut acquise pour le Cabinet du Roi. — 104. **Apollon** drapé, debout. — 105. **Apollon** nu, debout. Bon style gréco-romain. Legs Marcotte-Genlis, 1867. — 113 à 115. **Le Soleil**, radié, debout. — 123. **Génie de Melpomène ou de la Tragédie**, debout, vêtu d'une ample tunique talaire.

125. **Diane d'Éphèse**, debout. — 129. **Diane Lucifère**, en marche. Elle est vêtue du chiton dorien relevé et serré à la taille; un carquois est fixé en sautoir sur ses épaules; des deux mains elle tient un flambeau incliné. Travail romain. — 130. **Diane chasseresse**, vêtue du chiton dorien relevé et serré à la taille; de la main droite, la déesse brandissait un javelot qui a disparu. — 131 à 138. Divers types de **Diane chasseresse**. — 139 à 145. Bustes de

Diane. — 146. **Diane Lucine** assise, tenant son enfant sur ses genoux.

156. **Athéna Parthénos**, debout, casquée, vêtue du double chiton talaire serré à la taille, l'égide sur la poitrine. — 157 à 167. Répliques dérivées de l'**Athéna Parthénos**. — 168. **Minerve** courant; elle est vêtue du double chiton serré à la taille et dont le vent fait flotter les plis; l'égide est sur sa poitrine. Statuette trouvée à Chalon-sur-Saône, en 1763.

176. **Mars** ou **Arès** combattant; de la main droite levée il brandissait un javelot qui a disparu; il est casqué, cuirassé et porte le bouclier au bras gauche. Ancien style grec. — 179. **Mars** debout, barbu, casqué, cuirassé, tenant son glaive et son bouclier. Trouvé en Sicile en 1762. — 180 à 189. Divers types de **Mars** combattant. — 197. **Génie de Mars** courant; il est armé de toutes pièces, sa cuirasse et ses cnémides sont décorées de fleurons et d'autres ornements.

201. **Aphrodite** debout, tenant un oiseau, et relevant légèrement les plis du chiton talaire dont elle est revêtue. Manche de miroir. Style grec archaïque. — 202 à 248. Divers types de **Vénus**, nues ou à demi nues, se chaussant ou arrangeant ses cheveux. — 249. **Vénus et l'Amour** sur le bord d'un bassin; la déesse nue s'appuie du bras gauche sur une rame autour de laquelle est enroulé un dauphin; l'Amour qui l'aide à sa toilette lui tend un coquillage et un alabastrum. Le bassin est de forme semi-circulaire, à quatre degrés. — 251. **Vénus, l'Amour et Priape**. Base cylindrique à moulure. Groupe trouvé à Reims en 1878. — 264. **Vénus** debout, accoudée sur un cippe; elle est vêtue d'une robe talaire serrée à la taille et

d'un péplum. — 267. **L'Amour fuyant**. Excellent style et gracieux mouvement (fig. 86). — 268. **L'Amour courant**. Trouvé à Chalon-sur-Saône en 1763. — 269. **L'Amour suppliant**. — 272 à 274. **Génies funèbres**, tenant des torches. — 281. **L'Amour captif**, les mains liées derrière le dos. — 282 à 299. Divers types d'Amours.

313. **Hermès criophore** debout, tenant un bélier sous son bras; il est coiffé du pilos arrondi, vêtu d'une tunique serrée à la taille et d'un manteau court. Style grec archaïque; réplique de l'Hermès d'Onatas, à Olympie, décrit par Pausanias. — 314. **Hermès criophore** debout, combattant; il brandissait probablement un strigile; de la main gauche, il tient une tête de bélier. Style grec archaïque. — 315. **Mercure** à demi nu, debout, sa chlamyde sur l'épaule gauche; il tenait une bourse et un caducée qui ont disparu. Bon style gréco-romain. Cette statuette importante, réplique de l'Hermès de Polyclète, a été trouvée à Limoges en 1841. — 316. **Mercure**, à demi nu, debout, dans l'attitude du n° 315. — 326. **Mercure** nu, debout, coiffé du pétase ailé et tenant le caducée. Statuette trouvée à Arles en 1847. — 340. **Mercure** debout, vêtu de la *penula*, coiffé du pétase, tenant la bourse; son caducée a disparu; il a des ailerons aux chevilles. Trouvé à Chalon-sur-Saône en 1763. — 355. **Mercure** debout entre un coq et une chèvre. Travail gallo-romain. Trouvé dans les environs de Langres et donné par Prosper Dupré, en 1835. — 363. **Buste de Mercure**, entouré des divinités du Capitole, et orné de clochettes. Ce buste est coiffé du pétase à ailerons et placé entre deux cornes d'abondance masquées par deux longues feuilles d'acanthe. Un buste

Fig. 86.

de Jupiter est appliqué en haut relief au milieu de la poitrine de Mercure; au-dessus des cornes d'abondance, les bustes de Junon et de Minerve. Sept petites clochettes (*tintinnabula*) sont suspendues par des chaînettes à ce curieux monument qui paraît avoir été un ex-voto dans un temple de Mercure. Trouvé à Orange et acquis en 1834 (fig. 87).
— 367. **Bacchus** imberbe debout, nu, les cheveux répandus sur le cou; manquent les pieds et les bras. Bon style hellénistique; cette statuette paraît dérivée d'un type de Dionysos

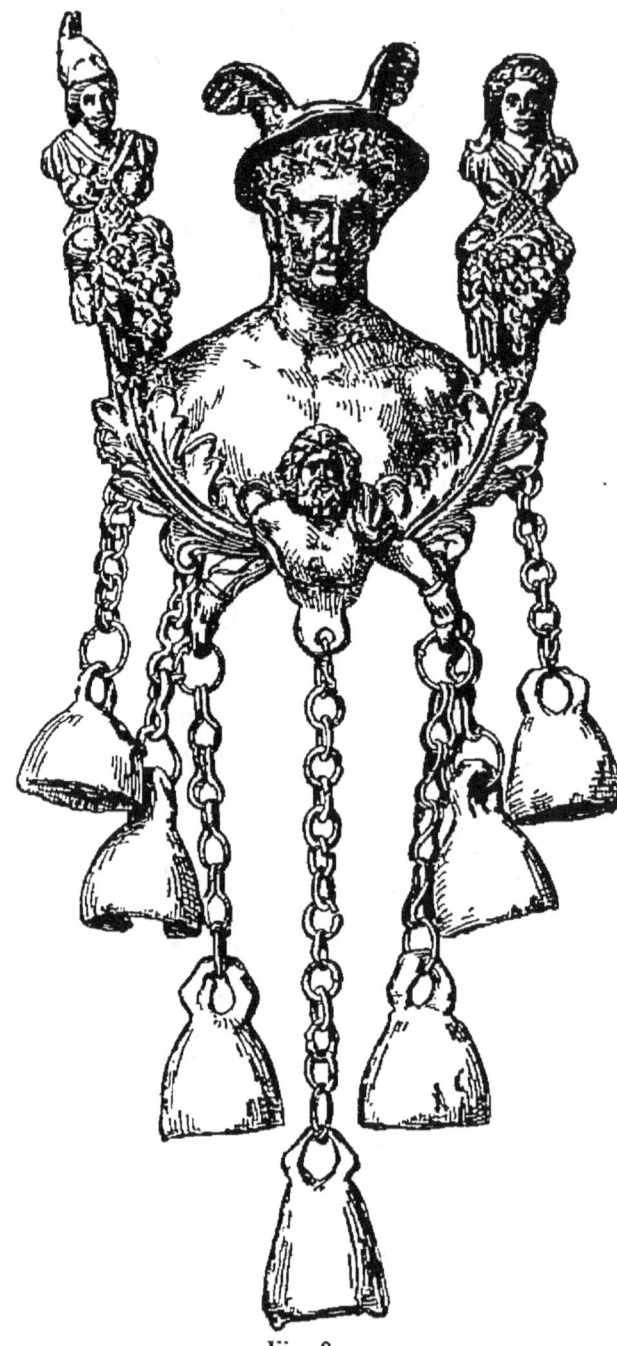

Fig. 87.

imberbe et efféminé, créé par Praxitèle. — 377. **Silène** à demi nu, debout, sa nébride sur le dos. Statuette importante par ses dimensions et son bon style gréco-romain. Patine noirâtre avec taches vertes, rappelant les bronzes d'Herculanum. — 383. **Silène** debout, portant un bélier sur ses épaules ; il est vêtu de la *penula* pastorale. — 410. **Satyre** nu, debout, avec une barbe en pointe et des oreilles de cheval ; ses pieds manquent. Style grec archaïque. — 411. **Satyre** à pieds de cheval. Ancien style étrusque. — 416. **Satyre** nu, debout, avec une longue barbe et des oreilles de cheval. De la main droite il tient un thyrse dont l'extrémité s'appuie sous son aisselle et qui lui sert de béquille ; sa jambe gauche seule pose à terre. Ancien style grec. — 422. **Satyre** accroupi ; il a une barbe taillée en éventail et des oreilles de cheval ; sa physionomie rappelle les caricatures de Socrate ; sa pardalide recouvre ses épaules. Trouvé à Veléia vers le milieu du XVIIIe siècle. — 423. **Satyre** nu, debout, tenant de la main gauche baissée un rhyton en forme de tête de bélier, et soutenant une pierre énorme du bras droit levé. Style grec. — 426. **Satyre** nu, dansant ; il est barbu et a des oreilles de cheval ; les attributs de ses mains ont disparu. Réplique libre du Marsyas de Myron. Excellent style gréco-romain. — 427. **Jeune Satyre** debout, portant une panthère sur ses épaules. — 428. **Satyre ou jeune Pan** debout, tenant une syrinx. Son attitude rappelle le Doryphore de Polyclète, dont les principales répliques sont à Naples, à Florence et au Vatican : on sait que Polyclète avait voulu faire de sa statue le canon de la sculpture (fig. 88). — 441. **Pan** debout, portant une amphore sur son épaule ; il a des cornes et des

pieds de bouc. — 463 à 498. **Bacchants et Bacchantes.**

Fig. 88.

517. **Héraclès** nu, debout, imberbe, les cheveux longs et nattés ; il brandissait une massue ou un javelot. Statuette d'ancien style grec. — 549. **Hercule** tenant les pommes du Jardin des Hespérides ; il est imberbe et nu, la tête ceinte d'une torsade. Importante statuette de style hellénistique, dont la pose est inspirée du Doryphore de Polyclète. — 557. **Hercule** au repos, debout, nu, barbu, la tête ceinte d'une couronne ; il s'appuie sur sa massue recouverte de la peau de lion ; de la main droite il tient son arc et son carquois posés à terre. Travail romain. — 565. **Hercule** *bibax*, debout, tenant un canthare, la peau de lion sur les

épaules. — 569. Hercule *bibax,* titubant. — 581. Héraclès et Iolaüs combattant l'Hydre de Lerne. Applique ayant orné le pied d'une ciste étrusque. — 585. Hercule étouffant le lion de Némée. Plaque de forme semi-circulaire, découpée à jour. — 586. Hercule terrassant la biche Cérynite. Groupe de travail romain, trouvé en Bourgogne au XVIII^e siècle.

598. Esculape debout, vêtu d'une chlamyde qui laisse la poitrine à découvert; de la main droite, il tient un *volumen*; le bâton sur lequel il s'appuyait de la main gauche a disparu. Trouvé à Reims en 1878. — 605. Télesphore debout, vêtu d'un ample manteau à capuchon.

610. Cybèle tourelée, debout, vêtue du double chiton talaire serré à la taille, et d'un péplum rejeté sur l'épaule. Les avant-bras ont disparu. — 611. Cybèle. Buste tourelé, entre deux cornes d'abondance; à la base, une cymbale vue de champ. Belle patine; bronze romain trouvé à Tours, près Abbeville, vers 1754 (fig. 89).

619 et 620. Bustes de l'Afrique ou de la ville d'Alexandrie, coiffée d'une peau d'éléphant. — 624. Démos ou Génie de ville masculin, assis sur un rocher; il a une couronne de tours et il tient une corne d'abondance. Travail romain.

628. Isis-Fortune debout, s'appuyant sur un gouvernail; sa corne d'abondance a disparu. Travail romain. — 645. Horus-Harpocrate, debout, drapé, la tête surmontée du *pschent*. Style alexandrin. Don du baron J. de Witte en 1848. — 646 à 660. Harpocrate. — 661 à 663. Angérone. — 664 à 674. Atys, Dadophores et autres génies mithriaques. — 677 à 685. Victoires.

689. **Épona** assise sur une cavale accompagnée de son poulain ; la déesse est diadémée, le buste nu, les jambes enve-

Fig. 89.

loppées dans une draperie ; de la main gauche elle tenait les rênes du cheval et, de la droite, une patère ou des fruits. Le groupe est posé sur une haute base carrée avec un res-

Fig. 90.

saut ou plate-forme dans laquelle a été pratiquée une entaille permettant d'y introduire les pièces de monnaie offertes à la déesse (comme dans un tronc d'église). Travail gallo-romain. Ce précieux monument a été trouvé le 1er juillet 1860 au hameau de la Sarrazine, commune de Loisia (Jura). Don de Prosper Dupré, en 1860 (fig. 91). — 690 à 692. **Epona**, à cheval.

694 à 698. **Dispater**, debout; la main gauche levée s'appuyait sur un maillet à long manche; la main droite tient l'*olla*; le dieu gaulois est vêtu de la *caracalle* à manches longues et étroites, fendue du haut en bas sur le devant et serrée à la taille par une ceinture. Travail gallo-romain (n° 695, fig. 91). Trouvé à Lyon au XVIIIe siècle. — 702. **Hypnos**, debout, nu, la figure juvénile, des ailerons aux tempes; il tenait vraisemblable-

Fig. 91.

Fig 92.

ment un rhyton et des pavots. Époque romaine. — 709. **Tête de Méduse**, la bouche entr'ouverte, le visage contracté, les cheveux entremêlés de serpents. Bon style hellénistique. — 735. **L'Espérance** debout, marchant; sa tête est surmontée d'une tulipe épanouie; de la main gauche elle relève les plis de sa robe. Copie archaïsante d'une œuvre grecque. — 740 à 751. **Lares**, debout, vêtus de tuniques à manches courtes, serrées à la taille par une ceinture; ils tiennent une patère et un rhyton ou une corne d'abondance.

798. **Sanglier gaulois à trois cornes.** Travail gallo-romain. Curieux monument de la mythologie gauloise, trouvé en Bourgogne, en même temps qu'un taureau, aussi à trois cornes, conservé au musée de Besançon. — 802. **Céphale** assis sur un rocher. Figure d'applique en demi-ronde bosse, d'une admirable souplesse de mouvement. Excellent style grec. — 809. **Ulysse** debout, barbu, coiffé du *pileus*, vêtu d'une tunique (*exomis*) agrafée sur l'épaule et relevée autour des reins. — 814. **Héros grec**, nu, debout, casqué (Achille ou Thésée?); les avant-bras manquent. Style hellénistique. — 815. **Héros grec** combattant (Achille ou Thésée?); il est nu, avec une barbe naissante, casqué, les jambes écartées, le corps penché en avant. La main droite tenait un glaive, et la gauche, un bouclier. Travail excellent de l'époque hellénistique. Trouvé près de Vienne en Dauphiné, en 1823, et légué par le duc de Blacas, en 1866 (fig. 92). — 816. **Tête de héros grec**, casqué (Achille?). — 817. **Tête voilée d'Achille** (?). — 839. **Buste d'Annius Verus.** — 855. **Buste d'un Romain inconnu**, la poitrine recouverte d'un manteau agrafé sur l'épaule.

862 à 865. Pontifes étrusques, debout, vêtus d'une tunique qui descend jusqu'aux chevilles, et d'un péplum rejeté sur l'épaule. — **868 à 879. Pontifes romains** drapés dans leur toge, tenant soit une patère et une boîte à parfums (*acerra*), soit une corne d'abondance. — **880. Tibicine** ou *spondaules* debout; il porte la double flûte à ses lèvres. — **882 à 886. Victimaires** tenant la hache; ils ont le torse nu, et sont vêtus seulement d'une sorte de jupon ou *limus*.

906. Guerrier debout. Style étrusque. — **908. Guerrier et pontife** debout, côte à côte, se tenant par la taille et les épaules. Ce groupe a probablement surmonté le couvercle d'une ciste étrusque. — **912. Captif germain** assis. Travail de l'époque romaine. Trouvé à Bavay (Nord) et acquis en 1845. — **915. Captif agenouillé**, suppliant. Figure d'applique en haut relief, de l'époque romaine. — **917 à 920. Guerriers et chasseurs sardes** (n° 919, fig. 93). — **924 et 925.** Deux types différents du Discobole. — **926. Athlète** debout; il a les traits d'un adolescent, nu, imberbe, avec de longs cheveux qui rappellent la chevelure du tireur d'épine du Capitole. Du bras gauche baissé, étendu verticalement, l'épaule relevée, la main repliée et contractée, il paraît essayer le poids du

Fig. 93.

disque qu'il va lancer. Son bras gauche est ramené en arrière, le revers de la main appuyé sur la hanche. Excellent style grec ; la patine a malheureusement été détériorée à l'époque moderne (fig. 94). — 934. **Athlète Apoxyomenos** debout, nu, imberbe, et tenant un strigile à l'aide duquel il se gratte l'omoplate. Travail romain. — 937. **Athlète** ou **Bateleur** marchant sur la pointe des pieds. Style étrusque. — 938. **Athlète** debout, tenant des deux mains, par derrière, les plis d'un ample manteau qu'il étale sur son dos et dont il s'apprête à se couvrir ; ses jambes sont protégées par des cnémides. Style étrusque. — 945. **Mirmillon** debout, combattant ; il est armé du large bouclier thrace rectangulaire, coiffé d'un casque à haut cimier. Époque romaine. — 956. **Danseur** nu, debout, frappant dans ses mains et paraissant battre la mesure ; au-dessus de sa tête s'élève une haute tige fleuronnée. Pied de candélabre étrusque. — 957. **Danseur** nu, debout, touchant de sa main gauche le lobe de son oreille. Style étrusque. Trouvé dans la Marche d'Ancône. — 958. **Danseur** nu, debout sur une table, les bras en croix, tenant d'une main une sorte de cylix. Style étrusque. — 963. **Cubiste** ou **Saltimbanque** (*cernuator*) marchant sur les

Fig. 94.

mains. Époque romaine. Trouvé à Nîmes. — 984. **Acteur comique** avec une tête de rat; il est drapé dans sa toge et tient un *volumen*. Époque romaine.

1009. **Esclave éthiopien** nu, debout, imberbe, les cheveux calamistrés. La cambrure du torse, le déhanchement des reins traduisent l'extrême souplesse des gens de race éthiopienne ou nubienne; ses jambes sont longues et grêles; il jouait, vraisemblablement, du *trigonon* ou de la *sambuca*. Les yeux sont incrustés d'argent. Patine remarquable; époque romaine. Cette admirable statuette a été trouvée à Chalon-sur-Saône en 1763 (fig. 95). — 1010. **Esclave éthiopien** debout, vêtu d'une tunique courte relevée sur les hanches. — 1032. **Jeune éphèbe** debout, les cheveux partagés au milieu du front, vêtu d'une courte chlamyde nouée sur l'épaule droite. Style grec.

1040. **Femme** debout, les mains allongées le long du corps; elle est coiffée d'un bonnet conique et vêtue d'un chiton

Fig. 95.

talaire à manches courtes et d'un péplos rejeté sur l'épaule. — 1045. **Canéphore grecque** debout; ses bras manquent. Ses cheveux sont partagés au milieu du front; son costume consiste en un chiton talaire serré à la taille par une ceinture, et une diploïs agrafée sur les deux épaules. Incrustations d'argent aux yeux et sur les seins. Style archaïsant : remarquable copie d'une œuvre grecque du ve siècle, exécutée vers le temps d'Auguste. — 1046. **Jeune femme** assise sur un siège, dans une attitude méditative; sa pose est particulièrement souple et gracieuse. Excellent style hellénistique.

Fig. 96.

1065. **Main droite votive**; manquent le médius et l'annulaire. Sur la paume, une inscription grecque : **ΣΥΜΒΟ-ΛΟΝ ΠΡΟΣ ΟΥΕΛΑΥΝΙΟΥΣ** (les *Velauni* de la région des Alpes) (fig. 96).

1122 et 1123. **Tigre et tigresse**, en marche et rugissant, placés sur des socles de bronze qui devaient être fixés sur des hampes, comme l'indiquent les trous d'attache. Ces figurines rappellent les images qui surmontaient les *vexilla* des légions romaines. — 1157. **Vache** debout, au repos;

sa queue est ramenée sur le flanc droit. Style remarquable ; il s'agit peut-être de la réduction de l'une des célèbres vaches de Myron. Trouvé à Herculanum au XVIII^e siècle.

1287. *Miroir étrusque* (fig. 97). **Hercule présentant Eros à Jupiter ; Hélène et Agamemnon à Leucé ; Déesse du sort.** *Registre supérieur* : Jupiter (*Tinia*), diadémé, assis sur un trône, les pieds sur un escabeau soutenu par deux sphinx ; il a le torse nu, les jambes enveloppées dans une chlamyde ; de la main gauche il tient un foudre. Devant lui, Hercule (*Hercle*), diadémé, imberbe, est debout, nu, tenant sa massue ; sur son bras il porte Eros ailé, *Epeur*, qu'il présente à Jupiter. A chaque extrémité de la composition, une déesse assise sur un trône. Celle qui est derrière Jupiter est *Talna*, diadémée, portant un collier de perles et un bracelet ; un péplos couvre ses jambes, laissant le torse à découvert ; un cygne est aux pieds de la déesse. Celle qui est derrière Hercule est la Vénus étrusque ordinaire, appelée *Turan*. Son torse est nu, et un péplos couvre ses jambes. De la main droite elle s'appuie sur un long sceptre surmonté d'une grenade. Une branche de myrte est à ses pieds. — *Deuxième registre*. Au centre, Hélène (*Elanae*), reconnaissable à son riche costume phrygien, est assise sur un trône. Comme reine de l'île de Leucé, elle présente la main droite à Agamemnon (*Achmemrun*), qui arrive dans le séjour réservé aux ombres des héros ; le roi de Mycènes, barbu, a la tête enveloppée dans un linceul ; son torse est nu, et ses jambes sont enveloppées d'une draperie brodée. Ménélas (*Menle*), est à côté de lui, imberbe, n'ayant pour tout vêtement qu'une chlamyde qui laisse à nu presque tout son corps ;

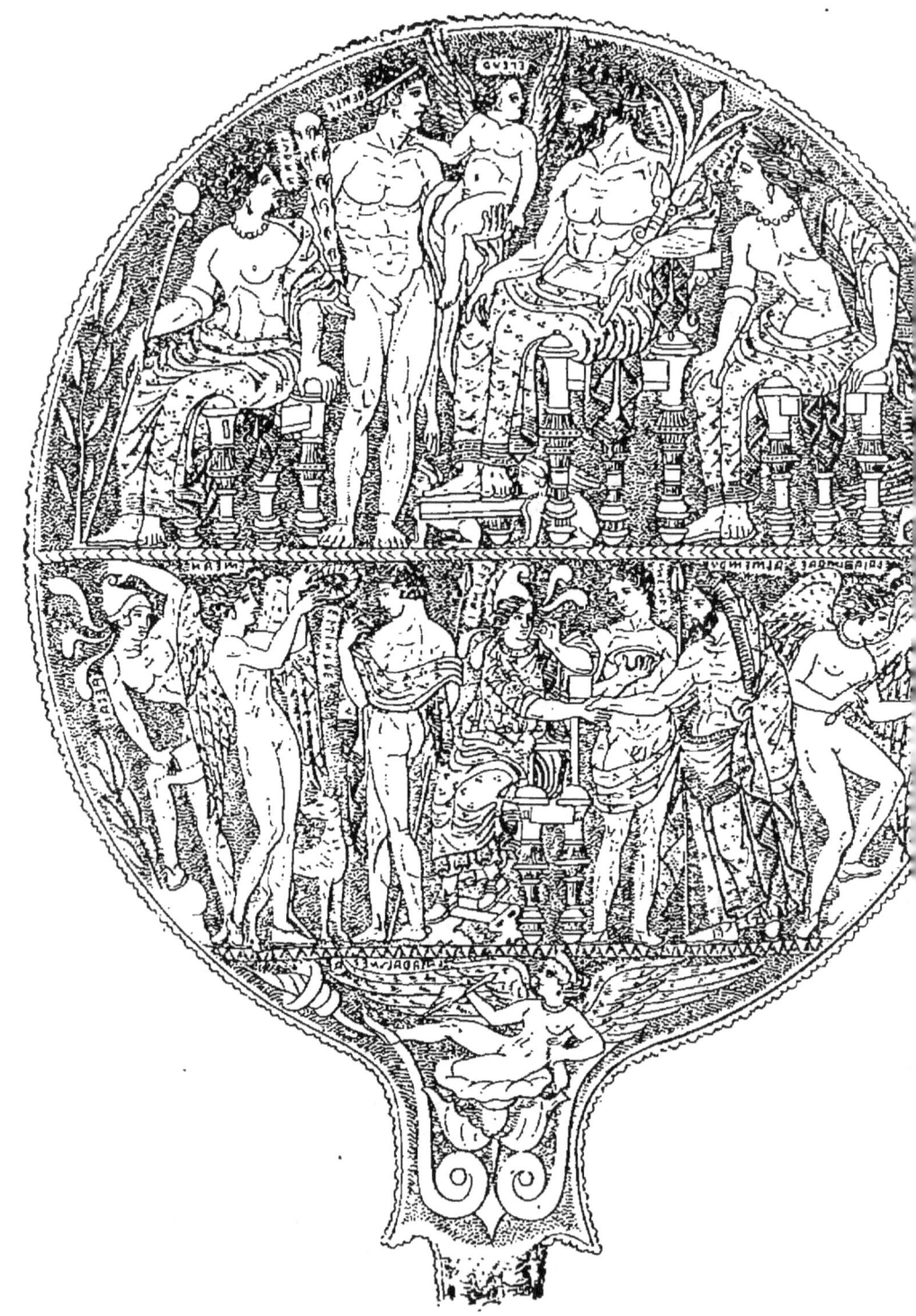

Fig. 97.

il s'appuie sur sa lance et tient une phiale. Pâris-Alexandre (*Elchsntre*), imberbe, est devant Hélène ; il tient sa lance de la main droite et paraît s'entretenir avec une Lasa ailée (*Mean*) qui lui présente une bandelette ; à ses pieds, une biche. Derrière Méan, se tient Memnon ou Ajax (*Aevas*), nu, imberbe, coiffé du bonnet phrygien, portant la main gauche à son bonnet. Derrière Agamemnon, une autre Lasa appelée *Lasa Thimrae*, tournant le dos à la scène ; elle tient un vase à parfums et une sorte de stylet. — *Troisième registre*. Une Lasa ailée dont le nom est *Lasa Racuneta*, est couchée au-dessus du calice d'une fleur d'où elle semble sortir ; de la main gauche elle tient un vase à parfums, et de la droite une sorte de stylet.

1354. *Miroir grec* à relief, avec sa boîte. **Apollon et Artémis, Eros et Niké.** Le miroir proprement dit montre Apollon assis sur un rocher. Il est lauré et vêtu d'une robe longue, ornée de broderies ; il tient la lyre et le plectrum. Devant lui, Artémis chasseresse debout descendant de la montagne, le carquois sur l'épaule, vêtue d'un court chiton serré à la taille et chaussée de brodequins. Son bras droit levé s'appuie sur une lance. Les figures sont argentées (fig. 98). — La boîte qui forme le couvercle est ornée de deux figures d'applique, Eros et Niké.

1365. **Ciste étrusque** décorée de treize figures placées au-dessus d'une zone d'animaux. Les figures sont divisées en quatre groupes. On voit d'abord un jeune homme dont les armes (cuirasse, épée, javelot) sont posées à terre ; il tient un bouclier orné d'un lion ; devant lui, un vieillard, peut-être son père, s'appuyant sur un bâton. Entre eux, une femme, sans doute la jeune épouse du guerrier, joue

avec un enfant qui saisit un jouet, et auquel elle montre un oiseau, volant, retenu par un fil. A gauche du sujet central, un éphèbe tient son casque de la main gauche, pendant qu'une femme lui tend son épée et son javelot; une autre femme, derrière celle-ci, paraît dans une attitude pensive; enfin, au milieu du groupe, un grand chien de

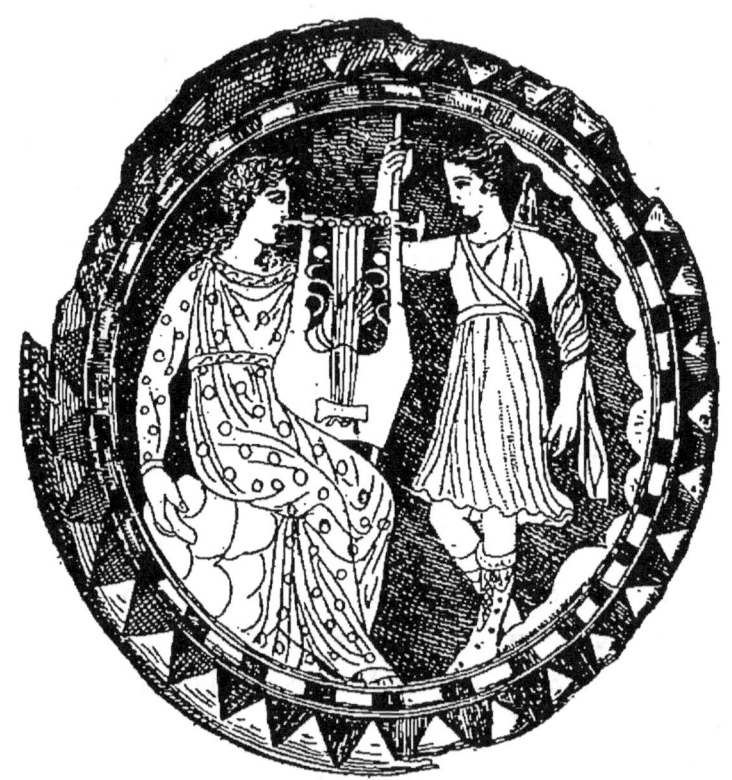

Fig. 98.

chasse. A droite du sujet central, un jeune homme, armé d'une épée et d'un javelot, reçoit la couronne de laurier que lui offre une femme venue à sa rencontre. Un compagnon d'armes du jeune homme regarde la scène; il est coiffé d'un pétase de voyage et tient une hache. Le groupe central de la partie postérieure de la ciste est composé de

deux jeunes gens dont l'un reçoit de l'autre une cnémide ; à terre, un bouclier orné d'un aigle et un javelot. La ciste est munie de trois pieds ornés de lions, posés chacun sur une griffe. Le couvercle est surmonté d'un groupe de deux lutteurs, probablement Pélée et Atalante. Haut., 273 millim. ; diam., 240 millim. Trouvée à Préneste (Palestrina), en 1822.

1373 à 1400. **Œnochoés** dont les anses sont ornées de sujets divers empruntés aux mythes de Bacchus ou d'Hercule. — 1417. **Prochous** dont l'anse est décorée d'une petite figure d'enfant couché. — 1420. **Vase** de forme ovoïde, à reliefs. La panse est ornée de sujets relatifs à Bacchus, à Hercule et aux jeux du cirque, fondus et ciselés dans la masse du métal. Trouvé à Sisteron, vers 1742, et donné au Roi par Caylus.

1428. **Grande patère étrusque**, munie d'un long manche. Le fond est orné d'une rosace au milieu de laquelle est un génie anguipède (Triton), barbu, tenant dans chacune de ses mains un rocher (?). Le revers est également décoré d'une rosace au centre de laquelle est une Lasa ailée. Le manche représente : 1º un grand masque de Gorgone, de face ; 2º deux têtes de Satyres ; 3º des béliers portant sous leur ventre deux des compagnons d'Ulysse ; 4º grande figure d'homme levant les bras, et tenant dans chaque main un fleuron ; les pieds du personnage reposent sur la tête d'une Sirène, de face, les ailes éployées, la queue en éventail. Long., 610 mil.; diamètre de la patère, 305 mill. Trouvée à Pouzzoles dans le siècle dernier.

1445 à 1452. **Anses ou oreilles de cistes étrusques.** — 1456. **Poignée de porte ou de meuble.** — 1471. **Petit autel ou**

réchaud, trouvé en Syrie en 1848, et paraissant se rapporter au culte de Cybèle. — 1473 à 1475. **Lampadaires.** — 1477. **Candélabre.** Le pied est supporté par trois griffes de lion, et orné de canards et de pommes de pin. La base est surmontée d'un socle sur lequel est debout une figure de Lasa, drapée, chaussée de souliers à bouts pointus (*calceoli repandi*), la main gauche sur la hanche, et la main droite tenant une pomme. Sur la tête de la Vénus étrusque, s'élève la tige du candélabre figurant un tronc de palmier. Au sommet enfin, un calice épanoui, à fleurs et à fruits retombants. Haut., 390 mill. — 1497. **Crochet à cinq griffes (harpago).** Il se compose d'une tige creuse à laquelle s'adap-

Fig. 99.

tait un manche en bois. Cette tige est décorée d'une tête de serpent et de cannelures. Autour d'un anneau central sont disposées cinq griffes recourbées ; deux autres griffes plus petites sont fixées à la base. Long., 370 mill. (fig. 99). — 1500 à 1505. **Six anneaux creux,** munis tout le long de leur face interne d'une échancrure interrompue sur un seul point. La face externe est décorée de dix rainures creuses, transversales, séparées par des annelets et des dessins géométriques. Chacun des anneaux est percé de deux petits trous d'attache sur les côtés. Diam. extérieur, 190 millim.

Trouvés le 24 novembre 1848, en creusant le canal de la Marne au Rhin, au pont de Gournay (Seine-et-Marne), entre le moulin de Chelles et le château de Bellisle (fig. 100). — 1506. à 1575. Torques, bracelets, anses de vases et anneaux de formes diverses. —

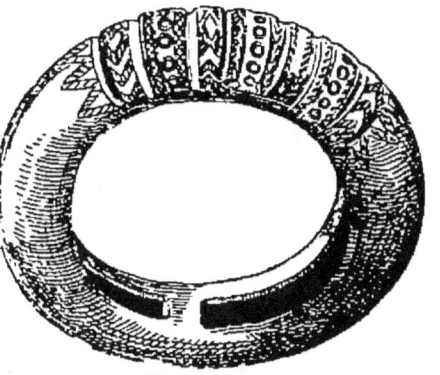

Fig. 100.

1658. **Fibule à quatre serpentins** (fig. 101). — 1659 à 1667. Fibules à deux serpentins, dites *fibules à lunettes*. — 1668 à 1687. Fibules dites en *navicelle*. — 1688 à 1764. Fibules dites *à arc* serpentiformes et de formes diverses. — 1808 à 1816. **Strigiles.** — 1817. **Main à gratter.** Elle se compose d'une main avec avant-bras, montée sur une tige torse, à l'extrémité de

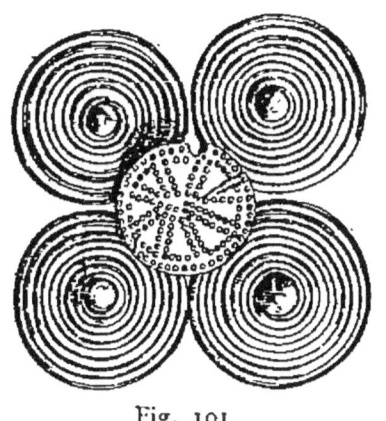

Fig. 101.

Fig. 102.

laquelle est une autre main, recourbée, à angle droit. Le manche en bois a disparu (fig. 102). — 1823. **Roue de char**, fondue d'une seule pièce. Diam., 480 millim. Trouvée

à Nîmes, au xviiiᵉ siècle. — 1828 à 1830. **Bras de sièges.** — 1836. **Flagellum.** — 1844. **Pince de forgeron**, portée sur deux roues (fig. 103). — 1853. **Manche de boutoir.** 1859 à 1881. **Clochettes.** — 1883. **Tintinnabulum** formé d'un anneau dans lequel sont engagés huit annelets.

Fig. 103.

1885. **Clef de fontaine** (*manubrium epistomii*). La poignée est un cube à quatre faces, surmonté d'un pommeau dodécaédrique et accosté de deux anses terminées par des têtes de cygne. Sous la base, une ouverture carrée, profonde. La face antérieure du cube affecte la forme d'un cippe muni d'un fronton et d'une base. Sur le fronton, on lit, en lettres incrustées en argent, le mot **ADELFII**; la partie centrale représente un personnage paraissant vouloir saisir un canard; il porte une coiffure ornée de deux plumes, et tient un vase de la main gauche; sur la base, un chien poursuivant un cerf. Huit des faces du pommeau supérieur portent des masques et des rosaces. Tous ces dessins sont incrustés d'argent. Provient du cabinet de Peiresc et de celui de Sainte-Geneviève (fig. 104). — 1887 à 1905. **Clefs** de diverses formes et dont la poignée est plus ou moins ornée; clefs-bagues. — 1906 à 1917. **Balances** ou fragments de balances romaines. — 1919 à 1924. **Compas.** — 1925. **Abaque à boutons mobiles.** Il consiste en une tablette rectangulaire percée de rainures parallèles, dans

lesquelles se meuvent des boutons rivets qui servent à faire

Fig. 104.

les comptes. Provient du Cabinet de Sainte-Geneviève (fig. 105).

1953. **Clou magique**, à tige quadrangulaire (fig. 106). Il a une tête conique, sur le pourtour de laquelle on lit IAω suivi de

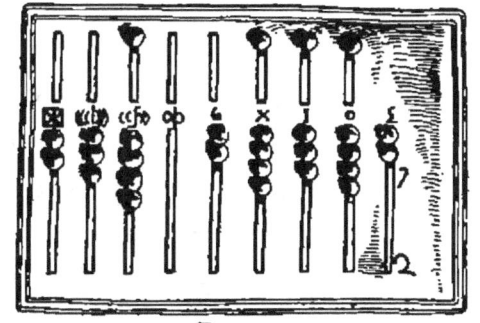

Fig. 105.

deux signes affectant la forme de croisettes. La tige est ornée, sur ses quatre faces, de figures gravées au burin. Sur la première face on distingue un scorpion, une chenille, une vipère, une mouche,[1] un quadrupède (bouc?) et, après un espace très fruste, on voit encore des coquillages, puis un insecte hyménoptère, peut-être une guêpe. Sur la deuxième face se déroule un long serpent, autour duquel sont gravés des feuilles allongées ou peut-être des vers. La troisième face est couverte d'ani-

Fig. 106.

maux : scorpion ou peut-être insecte coléoptère du genre de la lucane, tortue, figure ovale ressemblant à un œil, petit quadrupède, probablement un rat ichneumon, insecte hyménoptère analogue à celui de la première face; autre scorpion et insecte indéterminé. Enfin, sur la quatrième face, deux serpents enlacés. Long., 132 millim.

1955 à 1965. **Pièces de harnachement** et fragments d'attelages. — 1993 à 1997 *bis*. **Armure étrusque ou grecque**,

composée d'une cuirasse en deux plaques rapprochées par des chaînettes ; d'un casque conique ou *pileus* surmonté de deux amorces d'aigrettes, et percé de deux trous destinés à fixer les paragnatides ; d'un ceinturon ; enfin de deux fers de lances et d'une chaîne pour suspendre l'épée. Ces armes ont été trouvées ensemble dans un tombeau étrusque de la Basilicate. — 2008. **Casque grec** à nasal ; les bords sont décorés de ciselures. Trouvé, en 1828, à Olympie, dans l'Alphée, et acheté d'un paysan des environs de Carythène par un capitaine d'artillerie de l'expédition française en Morée. Donné par Prosper Dupré, en 1834. — 2009 à 2022. **Casques grecs.** — 2029. **Ceinturon**, trouvé en Eubée. — 2030 à 2040. **Ceinturons, boucles de ceinturons, phalères.** — 2041 à 2060. **Glaives et poignards.** — 2061. **Bipennes, haches.** — 2105 à 2117. **Chausse-trappes à quatre pointes.** — 2108 à 2127. **Fragments de mors de chevaux,** hérissés de pointes sur tout leur pour-

Fig. 107. Fig. 108.

tour (fig. 107). — 2128 à 2139. **Doitiers d'arc** (fig. 108). — 2140 à 2173. **Fers de lances.** — 2176 à 2210. **Pointes de flèches.** — 2211 à 2229. **Balles de fronde.**

VITRINE XX

La vitrine XX, placée à droite, à côté de la porte d'entrée, renferme presque exclusivement des terres cuites. Cependant, dans la première travée, on remarque un monument en serpentine noire, célèbre sous le nom de *Caillou Michaux* (haut., 45 cent.) (fig. 109).

Ce monument, de forme ovoïde, daté du règne de Marduck-nadin-akhi, roi de Babylone vers 1120 avant notre ère, est couvert, sur ses deux faces, d'une inscription cunéiforme dans laquelle sont énumérées les limites et la contenance d'un champ, « situé près de la ville de Kar-Nabu, sur le bord du fleuve Mê-Kaldan, dans la propriété de Rim-Belit. » Cet immeuble est constitué en dot par Siruçur, fils de Rim-Belit, à sa fille, dame Dur-Sarginaïti, fiancée à Tab-asab-Marduk, fils de Ina-E-Sagil-zir. De terribles imprécations sont formulées contre quiconque ne respecterait pas ce contrat ou porterait atteinte soit aux limites du champ, soit à ses récoltes. Les grands dieux Anu, Bel, Ea, et la déesse Zarpanit sont invoqués et pris à témoin. Les curieuses images symboliques qui décorent la partie supérieure de cette pierre sacrée (bétyle) étaient évidemment destinées à donner plus d'efficacité aux imprécations. On y distingue, en deux registres reposant sur des fleuves représentés par des lignes ondulées, plusieurs autels surmontés de divers symboles, des bouquetins ailés et cornus, un scorpion, des serpents à figure humaine, un chacal, deux oiseaux, et tout à fait au sommet, un long serpent

allongé, à côté de deux globes étoilés, sans doute le Soleil et la Lune. Il est probable qu'il faut reconnaître là une repré-

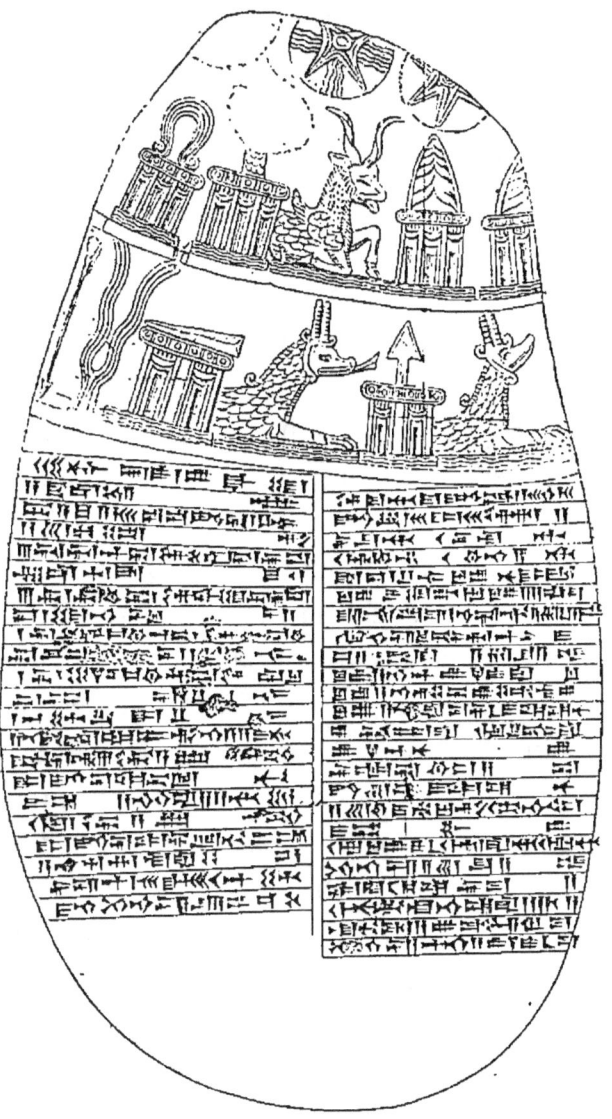

Fig 109.

sentation symbolique du ciel, tel que l'avaient conçu et peuplé les astrologues Chaldéens. Le *Caillou Michaux* tire son nom

de sa forme, qui est celle d'un caillou roulé par les flots et du nom d'un botaniste français, André Michaux, qui le trouva, vers la fin du siècle dernier, dans les environs de Bagdad et le rapporta en France : il est entré au Cabinet des Médailles en 1801.

Autour du *Caillou Michaux* sont disposées plusieurs terres cuites qui appartiennent, comme lui, aux anciennes civilisations orientales : 5912. **Quadrige** monté par quatre personnages coiffés de hautes tiares coniques et ayant de longues barbes. Terre cuite phénicienne. — 5913. **Bige** monté par une femme (Astarté?) assise de côté et voilée ; un aurige, à pied entre les chevaux, dirige l'attelage. Terre cuite phénicienne. — 5914, 5915, 5916. **Divinités chaldéo-assyriennes** debout. Terres cuites. — Barillets et tablettes en terre cuite, couverts d'inscriptions cunéiformes. — Deux bols en terre cuite, sur la surface interne desquels sont écrites circulairement des incantations magiques, en caractères mandéens de la basse Chaldée (moyen âge).

Au-dessus du *Caillou Michaux*, est fixée à la paroi une Sirène ou Harpye étrusque, trouvée dans un tombeau de Vulci. Elle a la forme d'un oiseau à tête de femme ; les bras se détachent en relief sur les ailes à demi éployées ; ses pattes d'oiseau sont ramenées sous le ventre et sa queue est en éventail. Elle est coloriée en blanc, rouge et noir. Style étrusque, archaïque.

Dans la travée centrale de la même vitrine : 5171. **Victoire** agenouillée, immolant un taureau. Fragment de bas-relief en terre cuite ; excellent style grec. — **Antéfixe** de terre cuite, donné en 1845 par Charles Lenormant, qui le rapporta d'Athènes. La tête est celle de Héra ; style

du commencement du ve siècle. — 5185. **Tête d'Astarté cypriote.** Sur le front, des ornements en forme de globe et de croissant renversé ; sur la joue droite des boucles et des fragments de la coiffure tuyautée. Masque en terre cuite, trouvé à Dali (*Idalium*) et donné par L. de Mas-

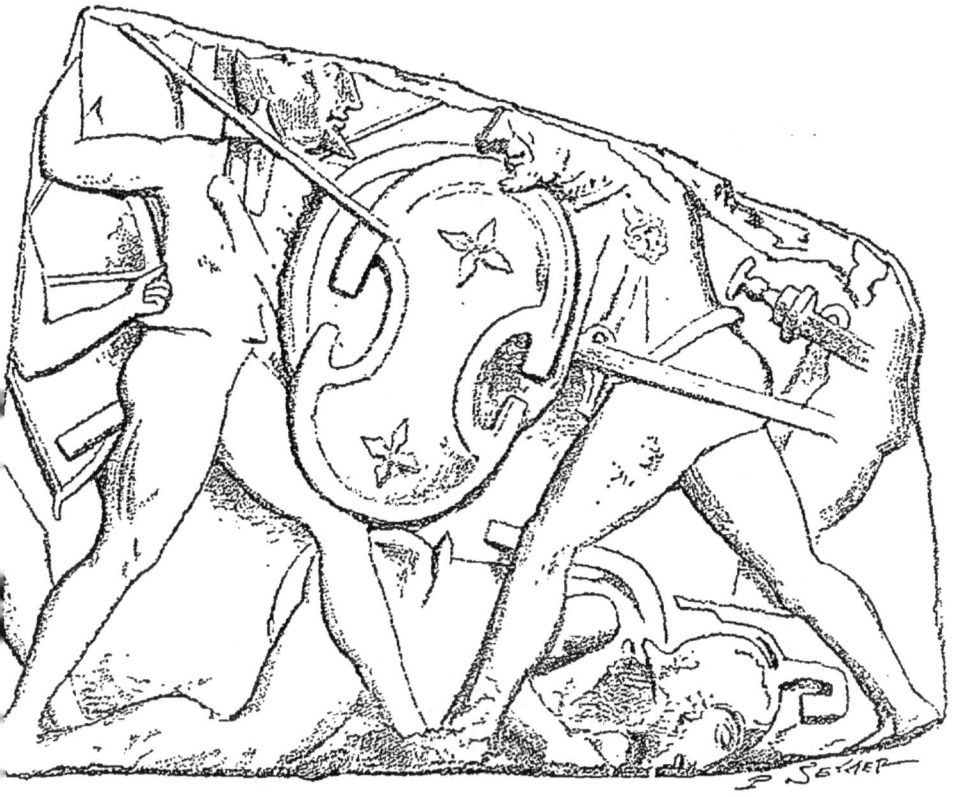

Fig. 110[1].

Latrie, en 1846. — 5192. **Bacchus indien** de profil, enveloppé dans une ample draperie, la tête inclinée, sa barbe s'étalant sur sa poitrine ; il est soutenu par un jeune Satyre. Fragment de bas-relief en terre cuite. — 5269. **Lampe** à neuf

1. D'après V. Duruy, *Hist. des Grecs*, t. I, p. 326.

becs. Le dessus est orné de quatre mascarons en relief, et de quatre bustes humains alternés. Diam., 28 cent. — 5196. **Silène ivre,** soutenu par un génie bachique. Fragment de bas-relief en terre cuite. — 5233. **Combat d'Etéocle et de Polynice.** Fragment d'un grand vase étrusque (fig. 110).

ANTIQUITÉS
PLACÉES SUR LES MÉDAILLIERS DORÉS

Fig. 111.

Sur les médailliers Louis XV, en bois doré, disposés entre les fenêtres et à l'extrémité de la Grande Galerie, sont placés des bustes en marbre et en bronze, des urnes funéraires en terre cuite et quelques autres antiquités. Nous attirerons spécialement l'attention sur les monuments suivants :

Sur le médaillier XVIII : **Statuette** en marbre représentant une danseuse grecque ; style très remarquable. Manquent malheureusement la tête et les bras ; les pieds sont restaurés (fig. 111).

Sur le médaillier XVII : **Deux grandes urnes funéraires** à deux anses, munies de leurs couvercles; la panse est décorée de feuilles et de guirlandes. L'une est en marbre blanc, l'autre en albâtre. — **Cippe** représentant les têtes adossées de Mutinus Titinus et de Faunus. La tête de Mutinus est diadémée et munie d'ailerons; celle de Faunus est couronnée de lierre. Marbre.

Sur le médaillier XVI : **Ariadne**, couchée, à demi nue. Statuette de marbre.

Sur le médaillier XV : **Buste** d'un jeune Satyre; style grec. Marbre. — **Tête** d'une Niobide; excellent style grec. Marbre. — **Buste** d'un jeune Éthiopien. Marbre.

Sur le médaillier XIV : **Tête** d'un jeune Satyre jouant de la flûte. Marbre. — **Tête** de l'empereur Trajan. Marbre.

Sur le médaillier XIII : **Urne funéraire** étrusque représentant, sur le couvercle, le défunt couché, en ronde bosse, et, sur la face antérieure, le combat d'Étéocle et de Polynice. — **Deux statuettes** représentant l'Aphrodite cypriote, vêtue d'une tunique talaire et tenant une fleur. L'une provient de la collection de Raoul Rochette; l'autre a été rapportée de Cypre par Louis de Mas-Latrie en 1846. — **Statuette** archaïque d'Aphrodite nue, les bras croisés sous les seins. Style primitif des Iles de l'Archipel.

Sur le grand médaillier XII : N° 4689. **Marcus Modius Asiaticus** (fig. 112). Trouvé à Smyrne vers 1700, ce buste, en marbre de Paros, fut offert au chancelier de Pontchartrain, ministre de la marine; à la mort de ce dernier, en 1747, le marbre fut acheté par le duc de Valentinois, qui le légua au Roi en 1751. Sur la poitrine, le distique suivant :

Fig. 112.

ΙΗΤΗΡ ΜΕΘΟΔΟΥ ΑΣΙΑΤΙΚΕ ΠΡΟΣΘΑΤΛ
ΧΛΙΡΕ
ΠΟΛΛΑ ΜΕΝ ΕΣΘΛΑ ΠΑΘΩΝ
ΦΡΕΣΙ ΠΟΛΛΑ ΔΕ ΛΥΓΡΑ

Asiaticus, médecin méthodique, mon patron,
Adieu !
Toi dont le cœur a connu bien des joies !
Toi qui as aussi supporté bien des amertumes !

Le nom du personnage est sur le piédouche : M ΜΟΔΙΟC ΑCΙΑΤΙΚΟC ΙΑΤΡΟC ΜΕΘΟΔΙΚΟC (*Marcus Modius Asiaticus, médecin méthodique*).

Le second vers du distique est imité de l'Odyssée. Le mot d'adieu χαίρε, *vale*, qu'on rencontre constamment dans les inscriptions funéraires, donne beaucoup de poids à l'opinion qui pense que le buste était placé sur le tombeau d'Asiaticus, et que le monument fut élevé à sa mémoire par quelqu'un de ses clients ou de ses disciples. — Vers le commencement de l'ère chrétienne, un médecin fameux de Bithynie, Asclépiade, imbu de la doctrine de Démocrite et d'Épicure sur la formation des corps, imagina une nouvelle méthode de traitement des maladies, opposée à celle des deux écoles qui régnaient alors sans rivales : l'école dogmatique qui avait fidèlement recueilli les doctrines d'Hippocrate et dont Galien se montra le défenseur ardent, et l'école empirique qui mettait au dessus de tout l'observation clinique. Le système d'Asclépiade, qu'on appela le *méthodique*, fut mis en corps de doctrine par Thémison de Laodicée, contemporain d'Auguste et disciple d'Asclépiade. Si la nouvelle doctrine fit

des adeptes et compta des maîtres en renom, elle rencontra aussi des adversaires passionnés. Galien l'accable de ses sarcasmes et Juvénal va jusqu'à traiter Thémison d'homicide : *Quot Themison ægros autumno occiderit uno*. Le portrait, de grandeur naturelle, de Marcus Modius Asiaticus, médecin de l'école méthodique, n'indique ni un illuminé ni un charlatan. Ses traits, si remarquablement individualisés pour une statue antique, sont ceux d'un homme grave et réfléchi : si ce n'était un grand médecin, car il n'est pas autrement connu, ce ne pouvait être un fou ou un méchant homme. « Ce médecin, dit Caylus, quelqu'ha-
« bile qu'il ait été, ne doit qu'à la sculpture la réputation
« dont il jouira ; cet art l'a mieux traité que sa profession,
« et si Modius a excellé dans la médecine, on peut dire
« qu'il a fait choix d'un homme savant dans la sculpture. »
4672. **Arsinoé**, sœur et femme de Ptolémée IV Philopator, roi d'Égypte. Buste diadémé. — 4680. **Auguste.** Buste, la tête nue. — 4679. **Sénèque ou un vieillard (?)**. Réplique d'un buste célèbre, dont l'attribution est restée jusqu'ici incertaine, malgré de nombreuses conjectures. — 4682. **Néron** enfant. Buste.

Sur le médaillier XI : 4677. **Titus Quinctius Flamininus.** Tête légèrement barbue. Attribution incertaine. Marbre. — 866. **Buste d'un prêtre d'Isis** (fig. 113). Il est imberbe, et ses traits fins rappellent un peu l'effigie d'Auguste jeune ou d'Élagabale. Sa tête est complètement rasée, à l'exception d'une longue mèche de cheveux, caractéristique des prêtres d'Isis, qui, de l'occiput retombe sur l'oreille droite. Travail alexandrin. Bronze. — 829. **César ou Brutus.** Tête en bronze. Authenticité douteuse. — 828. **Lépide ou Cælius**

Caldus. Tête nue inclinée à gauche et rejetée en arrière. Figure de grandeur naturelle. Bronze. Authenticité douteuse; donné au Roi par Caylus. D'après la relation de Caylus, cette tête aurait été trouvée à Montmartre (Paris), dans les ruines d'une fonderie antique, en 1737. — 831. **Tête de Tibère jeune.** Elle est nue; les yeux sont plaqués d'une feuille d'argent. Bronze; donné au roi par Caylus. Cette tête, trouvée à Mahon (île Minorque) en 1759, fut acquise par le marquis de Lannion, qui était alors gouverneur de l'île pour la France; Caylus l'acheta à la mort du marquis.

Fig. 113.

— 4674. **Scipion l'Africain, l'ancien.** Buste; le nez est brisé. Basalte vert. On remarque sur ce buste deux cicatrices, l'une au milieu du front, l'autre en forme d'X au-dessus de la tempe droite. Servius, le commentateur de Virgile, cite jusqu'à vingt-sept blessures reçues par Scipion (*Ad Æn.* X, 800). Ce précieux monument fut découvert, vers 1840, dans une auberge de Rambouillet, où il servait de contrepoids à un tourne-broche. — 4675. **Scipion l'Africain, l'ancien.** Buste en marbre; ce buste porte les mêmes cicatrices que le n° précédent.

Fig. 114.

III

SALLE DE LUYNES

Dans cette salle, sont réunies toutes les collections de médailles et d'antiquités données, le 27 octobre 1862, par le duc de Luynes au Cabinet des Médailles. Sur le médaillier placé au fond de la salle, on voit le buste en marbre du libéral donateur, par Bonnassieux.

Au milieu de la galerie, un très remarquable torse de Vénus Anadyomène, de l'époque hellénistique (fig. 114).

En faisant le tour de la salle, le visiteur, commençant par la gauche, remarquera :

Une belle armoire, œuvre de Boule, décorée de panneaux chinois : c'est l'un des deux médailliers dans lesquels Joseph Pellerin avait, jadis, rangé ses collections qui entrèrent au Cabinet du Roi en 1776. Aujourd'hui, cette armoire renferme une partie des monnaies grecques de la collection de Luynes.

Au-dessus de l'armoire, magnifique cratère en terre cuite, à figures rouges (n° 731, fig. 115), dont voici la description sommaire : *Face A*. Jugement de Pâris. Au centre, Pâris assis, casqué, vêtu d'une chlamyde et tenant une lance. Devant lui, Hermès debout, appuyé sur un arbre, lui fait connaître la volonté de Zeus. Derrière Pâris, Aphrodite

assise tenant sur ses genoux un lapin, vêtue d'une tunique talaire, et d'un péplos richement brodé. Derrière Hermès, Héra assise, vêtue comme Aphrodite et diadémée, se regardant dans un miroir. Au-dessous d'elle, Pallas lave ses bras nus à une fontaine. — *Face B*. **Ulysse évoquant l'ombre de Tirésias.** Ulysse barbu, nu, est assis sur un monceau de pierres, recouvertes de son manteau, au bord de la fosse qu'il a creusée et dans laquelle doivent venir s'abreuver les morts. A ses pieds, la tête d'une brebis et celle d'un bélier qu'il a égorgés et dont Tirésias doit boire le sang avant de prédire l'avenir. L'ombre de Tirésias sort de terre : on ne voit que sa tête, barbue, aveugle. Il a ordonné à Ulysse de retirer son épée pour qu'il puisse boire le sang des victimes; le roi d'Ithaque lui obéit. Près d'Ulysse, ses compagnons Périmédès et Eurylochos. Trouvé à Pisticci, dans la Basilicate, en 1843.

Derrière ce cratère, est exposé un cadre doré renfermant un long papyrus sur lequel sont représentées des scènes symboliques égyptiennes accompagnées de prières en caractères hiéroglyphiques. C'est un fragment du Rituel funéraire égyptien désigné généralement sous le nom de *Livre* ou *Rouleau des Morts*. Deux autres fragments, encadrés de la même façon, sont placés au-dessus des deux vitrines du fond de la salle.

Premier papyrus (n° 824). La première scène, en commençant par la gauche, montre, assis sur un trône, sous sa forme humaine, le dieu Harmachou-Toum qui représente le soleil du jour et celui de la nuit. Il est coiffé du disque orné de l'uræus, et tient dans ses mains le fléau et le sceptre, attributs de la royauté divine. Derrière lui, debout,

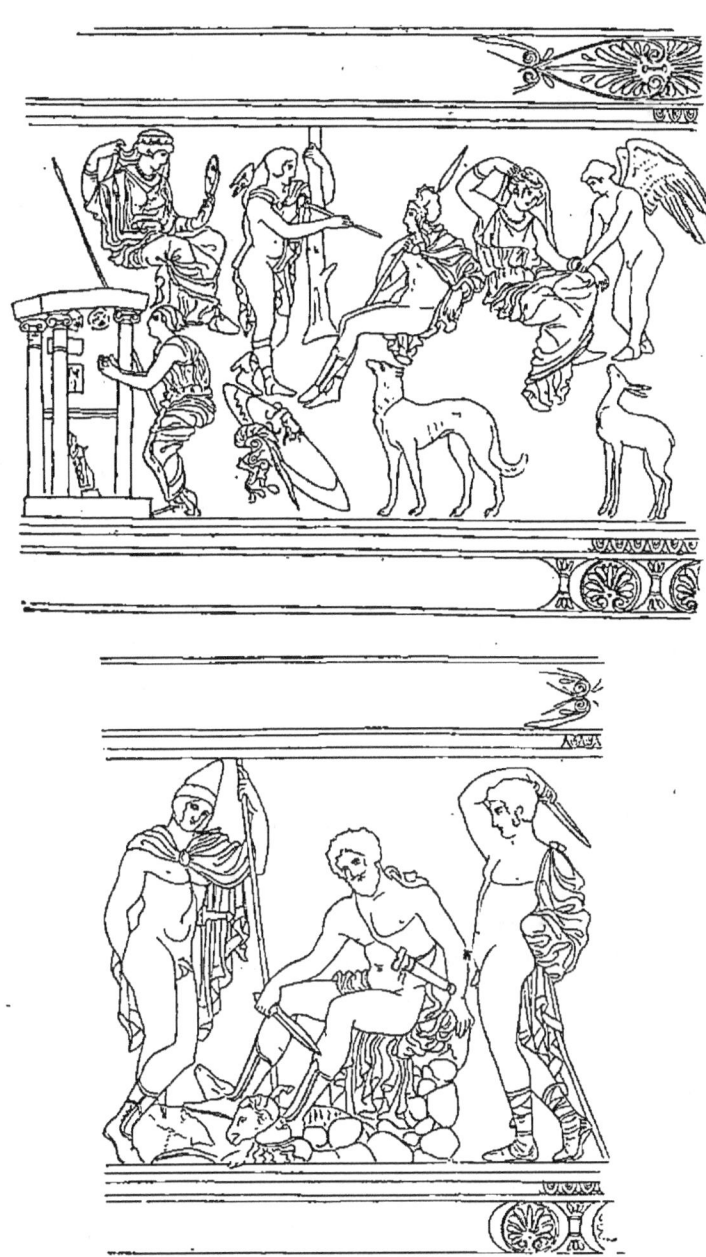

Fig. 115 [1].

1. D'après S. Reinach, *Répertoire des vases peints*, p. 126

les déesses Iu-s-aas et Neb-Hotep. On voit ensuite le défunt, Semes-amen, faisant acte d'adoration devant une table d'offrande. Dans la seconde scène, un dieu à tête d'épervier, assis sur un trône, tient les sceptres divins et la croix ansée. C'est encore le Soleil, sous le nom d'Harmachou-Hout, qu'il porte à Edfou. La déesse Mâ est derrière lui. Thôth, une palette à la main, lui adresse ses prières; plus loin le défunt fait une libation devant une table chargée d'offrandes.

Deuxième papyrus (n° 825). Tableaux représentant la course du Soleil, symboles du cours de la vie humaine. Dans la première scène, à gauche, le dieu Harmachou-Toum à tête d'épervier, assis sur un trône porté par quatre personnages dont deux ont des têtes de scarabées, les deux autres des têtes de serpents. La deuxième scène se partage en deux registres; dans celui du haut, entre deux bras, le disque solaire orné de la fleur de lotus, adoré par quatre cynocéphales; dans celui du bas, le dieu Chéper, dont la tête est surmontée d'un scarabée, adoré par quatre personnages, deux à tête d'épervier, deux à tête de chacal. Dans la scène suivante, momie d'Osiris couchée sur un lit funèbre. Deux déesses, Neit et Noût, veillent à la tête et aux pieds du dieu. La dernière scène représente Osiris ayant pour corps un Tat, adoré par un personnage à tête de chacal et un autre à tête d'épervier.

Troisième papyrus (n° 826). Chapitres en caractères hiéroglyphiques, extraits du Rituel funéraire et relatifs aux voyages et aux transformations de l'âme humaine dans les régions infernales. A gauche, assis sur un trône dans un naos, se tient Osiris coiffé de la mitre à plumes d'autruche et por-

tant les attributs de la royauté divine. Transport de la momie à l'hypogée : elle est étendue sur un lit funèbre placé dans un bateau qui repose lui-même sur un traîneau tiré par quatre bœufs. Actes d'adoration de la défunte adressés à divers génies. Types de transformation : échassier, épervier, hirondelle, fleurs de lotus, etc. Dernière scène, montrant la momie couchée sur son lit funèbre entre les bras d'Anubis et sous la protection d'Isis et de Nephthys, qui se tiennent à la tête et aux pieds, dans l'attitude de la douleur.

La plus grande partie des vases peints de la collection de Luynes sont renfermés dans les deux grandes vitrines du fond de la salle, numérotées III et IV.

Dans la vitrine III, nous signalerons, entre autres, les vases suivants :

720. **Thésée tuant le Minotaure.** Amphore à peintures noires. Thésée saisit par une corne le monstre qui le menace d'une pierre. Une jeune Athénienne et un éphèbe assistent à la scène. ℞. Quadrige vu de face, monté par un hoplite et un aurige vêtu d'une tunique blanche.

716. **La dispute du trépied.** Stamnos à peintures rouges. Héraclès emporte le trépied en se retournant vers Apollon qui saisit un des pieds de l'instrument. Auprès des deux adversaires, Artémis et une biche. ℞. Dionysos barbu tenant un canthare et accompagné de deux Ménades crotalistes et d'un Satyre.

678. **La dispute d'Athéna et de Poseidon.** Amphore à peintures noires, signées d'*Amasis*. Athéna debout, casquée, vêtue d'une tunique parsemée d'étoiles, l'égide sur la poi-

trine, tient une lance et discute avec Poseidon qui est armé du trident. ℞. Dionysos barbu, avec deux Ménades.

718. **Apothéose d'Héraclès.** Hydrie à peintures noires, signées de *Panthaios*. Héraclès barbu, la tête nue et ceinte d'une bandelette, vêtu d'un ample manteau et tenant sa massue, est monté dans un quadrige. Près de lui, l'aurige Iolas. A côté du char, Pallas, Apollon citharède et Hermès.

687. **Les noces de Dionysos et d'Ariadne.** Hydrie à peintures noires. Devant Dionysos et Ariadne assis sur un trône, on voit un quadrige et une Ménade crotaliste; derrière, un Satyre et une Ménade.

713. **Persée et les Gorgones.** Lécythe à peintures noires. Persée, vêtu d'une courte tunique, chaussé de bottines ailées, porte à son bras gauche la cibisis dans laquelle est renfermée la tête coupée de Méduse, comme l'indique le sang qui en découle. Le héros court vers Hermès, debout, chaussé de bottines ailées et armé du caducée. Derrière Persée, Pallas, casquée, vêtue d'une tunique talaire et de l'égide, appuyée sur sa lance, regarde Sthéno et Euryale, qui arrivent au secours de leur sœur. Elles sont vêtues de courtes tuniques, chaussées de bottines ailées, et ont aux épaules de grandes ailes, de l'attache desquelles partent des serpents. Devant Pallas, le tronc décapité et encore saignant de Méduse, ailée et vêtue comme ses sœurs.

715. **Héraclès et Géryon.** Amphore à peintures noires. Héraclès vêtu d'une courte tunique et de la dépouille du lion dont la tête lui sert de casque, décoche une flèche contre Géryon. Derrière le héros, Pallas debout. Géryon est représenté par trois guerriers combattant côte à côte. Chacun

d'eux est armé d'un casque béotien, d'une cuirasse, de cnémides, d'un bouclier argien et d'une lance. Devant Géryon, à terre, le chien bicéphale Orthros percé de flèches.

721. **Thésée enlevant Hélène.** Hydrie à peintures noires. Thésée casqué, armé de deux javelots, les jambes munies de cnémides, tient dans ses bras Hélène vêtue d'une tunique talaire et d'un péplos. A gauche, les Apharéides Idas et Lyncée, armés de toutes pièces, et dont les boucliers ronds offrent pour épisèmes un faucon et un épervier peint en blanc, combattent pour donner à Thésée le temps de porter Hélène jusqu'au quadrige dont on aperçoit les chevaux à droite. Sur la frise, les Dioscures en présence de Pallas, combattent ces mêmes Apharéides pour leur enlever leurs fiancées Phœbé et Hiléaira.

714. **Combat d'Héraclès et de Géryon.** Amphore à peintures noires et violettes; fabrique chalcidienne. Héraclès lance des flèches; Géryon a trois têtes, six bras et deux grandes ailes. Aux pieds des combattants, le chien Orthros, éventré par Heraclès. Près de Géryon, gît le berger Eurytion, percé d'une flèche dans le dos. Derrière Héraclès, et à gauche de la scène, Pallas debout, tête nue, vêtue d'une étroite tunique de pourpre et d'une égide. Derrière elle, le troupeau de Géryon, composé d'un taureau blanc et de quatre génisses noires et pourpres. Entre ce troupeau et Géryon, un quadrige, vu de face, conduit par Iolas vêtu en hoplite. De chaque côté du quadrige, grand oiseau de proie volant. —

728. **Les adieux d'Admète et d'Alceste.** Amphore à volutes; peintures rouges. Alceste, coiffée d'une sphendoné, vêtue d'une tunique talaire et d'un péplos, jette ses deux bras au cou d'Admète lauré, barbu, vêtu d'un ample man-

teau. Derrière Admète, un génie ailé, barbu, à la chevelure hérissée, qui tient un serpent dans chaque main, et s'avance à grands pas, d'un air menaçant; il est devant l'entrée des enfers. De l'autre côté, le Charon étrusque, barbu, à cheveux hérissés, à larges oreilles, vêtu d'une courte tunique sans broderie et chaussé de bottines ailées.

712. **Réunion des dieux de l'Olympe.** Amphore à peintures noires. Zeus, assis sur un ocladias, tient le sceptre et le foudre. Devant lui, Héra debout, puis Arès assis. Derrière Zeus, Athéna et Hermès debout.

674. **Apollon tuant Ischys et Coronis.** Amphore à peintures noires. Apollon, dans un bige de chevaux ailés, poursuit de ses flèches un homme (Ischys) et une femme (Coronis); sous les chevaux, un chien; derrière le char, un griffon. ℞. Les mêmes personnages amenés devant Apollon et Artémis par deux génies funèbres ailés.

693. **La Paix entre deux Satyres.** Scyphos à peintures jaunes. La déesse diadémée, ailée, est vêtue d'un péplos et d'une tunique talaire finement plissée qu'elle relève des deux mains. Elle regarde l'un des Satyres, à gauche : celui de droite est infibulé et porte un lien au bras.

690. Calpis à peintures rouges. 1º **Dionysos et son thiase.** Dionysos diadémé, barbu, vêtu d'une tunique talaire et d'un ample manteau, s'appuie sur son thyrse; puis, viennent des Ménades et des Satyres. — 2º **Expédition des Argonautes** (à la frise du vase). Polydeucès qui vient de lutter au pupilat contre Amycus est assis sur une amphore, tenant un strigile à la main. Le roi des Bébryces est lié à un rocher par son vainqueur. Un des Argonautes vient puiser de l'eau à la fontaine dont Amycus interdisait l'ap-

proche. Plus loin, Calaïs et Zétès, ailés, vêtus de tuniques courtes, appuyés sur leurs lances; enfin Jason appuyé sur une rame; derrière lui on distingue le navire Argo.

686. **Zeus confie le jeune Iacchos aux Hyades.** Hydrie à peintures rouges. — 668. **Zeus poursuivant Sémélé.** Lécythe à peintures rouges. — 672. **Apollon, Artémis, Latone et Hermès.** Hydrie à peintures rouges.

Dans la vitrine IV, on remarquera les vases suivants :

684. **Déméter, Perséphone et Triptolème.** Oxybaphon à peintures rouges (fig. 116). Triptolème, lauré, imberbe, avec de longs cheveux, vêtu d'un manteau qui laisse son buste nu, va monter sur son char ailé. Dans sa main droite sont des épis; dans la gauche un sceptre. Dé-

Fig 116 1.

méter, vers laquelle il se tourne, est coiffée d'un cécryphale, vêtue d'une tunique talaire et d'un ampechonium. Elle tient deux flambeaux allumés et en offre un à Triptolème. Derrière elle, Perséphone, vêtue de même, apporte la charrue.

736. **Scène funéraire.** Canthare à peintures noires. Quatre

1. D'après S. Reinach, *Répertoire des vases peints*, p. 463.

hommes vêtus de chlamydes, portent sur leurs épaules le cadavre d'un homme barbu, enveloppé dans une longue tunique et étendu sur une cliné funèbre. Ils se dirigent vers le tombeau représenté par un édicule carré, peint en blanc et sur lequel se déroule un serpent noir. Derrière le mort, viennent deux pleureuses, un éphèbe à cheval et un vieillard. A gauche du tombeau, une femme jouant de la double flûte, quatre hoplites et un vieillard (Funérailles d'Hector?).

701. **Poseidon et Thésée.** Cratère à peintures rouges (fig. 117). Poseidon, barbu, couronné de plantes marines, vêtu d'une longue tunique brodée et d'un ample manteau, est assis sur un trône orné d'incrustations et soutenu par des pilastres à chapiteaux ioniques. Il tient son trident de la main gauche et serre dans sa droite celle de Thésée, vêtu d'une courte tunique sans manches serrée à la taille, portant un anneau à la cheville de sa jambe droite. Derrière le trône de Poseidon, Amphitrite diadémée vêtue d'une tunique talaire et d'un péplos, tresse une couronne pour Thésée (Pausanias, I, 17, 3). — ℞. La nymphe Salamis, assise sur un siège recouvert d'un coussin rayé, les pieds sur un hypopodium; elle tient une couronne semblable à celle que tresse Amphitrite. Derrière elle, Hébé, debout, tenant une phiale et une œnochoé. Devant Salamis, Iris tenant une vrille de vigne blanche.

702. **Dionysos et son thiase.** Amphore à peintures rouges. Dionysos, barbu, tenant un thyrse et un canthare et suivi d'un cortège de Satyres et de Ménades.

724. **Le berger Euphorbe portant le jeune Œdipe.** Amphore à peintures rouges. ℞. Le roi Polybe à qui Euphorbe apporte l'enfant.

725. **Thésée attaquant l'Amazone Antiope.** Fragment de cratère à peintures rouges. Derrière Thésée, Phalerus ; le cheval de l'Amazone se cabre.

693. **Cylix à peintures rouges.** — *Intérieur.* **Pasiphaé** assise

Fig. 117[1].

tenant sur ses genoux le Minotaure. Elle est couronnée de laurier, coiffée d'un cécryphale, vêtue d'une tunique talaire et d'un péplos. — *Extérieur.* **Ménade** tenant un thyrse et

1. D'après S. Reinach, *Répertoire des vases peints*, p. 83.

un bras humain, dansant entre deux Satyres nus, armés de thyrses.

709. **Cylix à peintures rouges**. — *Intérieur*. **Poseidon et Polybotès**. Poseidon, diadémé, barbu, vêtu seulement d'une chlamyde, blesse de son trident le géant Polybotès sur lequel il fait tomber en même temps un bloc de terre habité par des reptiles et un renard qui s'enfuit précipitamment: c'est l'île de Nisyros. Le géant barbu, armé d'un casque, d'une cuirasse et d'un bouclier, est blessé à la cuisse. Il s'appuie sur le genou gauche et tire son épée d'une main mourante. — *Extérieur*. **Gigantomachie**. Six groupes de combattants. En commençant par une anse : 1º Hermès, tête nue, vêtu d'une courte tunique, menace de son épée le géant Hippolytos imberbe, appuyé sur le genou droit et tenant son épée. — 2º Dionysos barbu, couronné de lierre, menace de sa lance un géant qu'il a enlacé dans un sarment de vigne. — 3º Pallas tuant le géant Encelade. — 4º Héphæstos portant dans des tenailles deux masses de fer brûlant; il en applique une sur l'épaule du géant Clytios. — 5º Poseidon et Polybotès, répétition du groupe peint à l'intérieur de la cylix, avec variantes. — 6º Apollon menaçant le géant Ephialtès déjà terrassé.

703. **Cylix à peintures noires**. — *Intérieur*. **Dionysos et son thiase**. Au centre, le Gorgoneion; au pourtour, des Satyres et des Ménades faisant la vendange à laquelle préside Dionysos monté sur un mulet. — *Extérieur*. Scènes dionysiaques : Satyres et Ménades. — 697. **Cylix à peintures rouges**. **Dionysos, Satyres et Ménades**, parmi lesquels Marsyas jouant de la double flûte.

671. **Cylix à peintures rouges．** — *Intérieur*． **Héra et Prométhée．** Héra assise sur un trône tient une phiale, un sceptre et un bouquet de fleurs. Prométhée est debout en face d'elle, s'appuyant sur un long sceptre． — *Extérieur*． **Retour d'Hephæstos dans l'Olympe．** En tête du cortège, Marsyas jouant de la double flûte, une Ménade crotaliste, Dionysos tenant un céras dans la main gauche et de la droite entraînant Hephæstos. Celui-ci, barbu, coiffé du piléus, vêtu d'une tunique courte, les jambes nues et complètement ivre, tient son double manteau sur l'épaule droite. Derrière lui, Aphrodite tenant une outre.

673. **Clyix de Vulci, à figures rouges．** A l'intérieur, Prométhée devant Héra assise. A l'extérieur, Héphæstos ramené dans l'Olymphe par Dionysos, des Satyres et des Ménades. Danse bachique (fig. 118).

694. **Cylix à peintures rouges．** — *Intérieur*． **Éros et Gaia．** Éros nu, ailé, plane au-dessus de Gaia (la Terre), représentée par une femme de stature colossale, vue à mi-corps. Elle est coiffée d'une stéphané radiée et tient un sceptre. — *Extérieur*. De chaque côté, un gymnasiarque entre deux éphèbes nus. Dans chaque scène, le gymnasiarque enveloppé dans son manteau, tient dans la main droite un sac contenant une éponge. L'un des éphèbes tient un disque, l'autre un strigile.

678. **Cylix à peintures rouges． La dispute de la lyre．** — *Extérieur*. Hermès barbu, vêtu d'une chlæna, saisit le bras d'Apollon imberbe, nu sauf une légère chlamyde, qui fuit en emportant la lyre. ℞. Héphæstos barbu, vêtu d'une tunique talaire et d'un ample manteau, appuyé sur un bâton, regarde à droite Pallas, vêtue d'une tunique talaire et d'un

péplos; la déesse s'enfuit en levant les bras. — *Intérieur*. Ménade, debout à gauche, s'appuyant sur un thyrse.

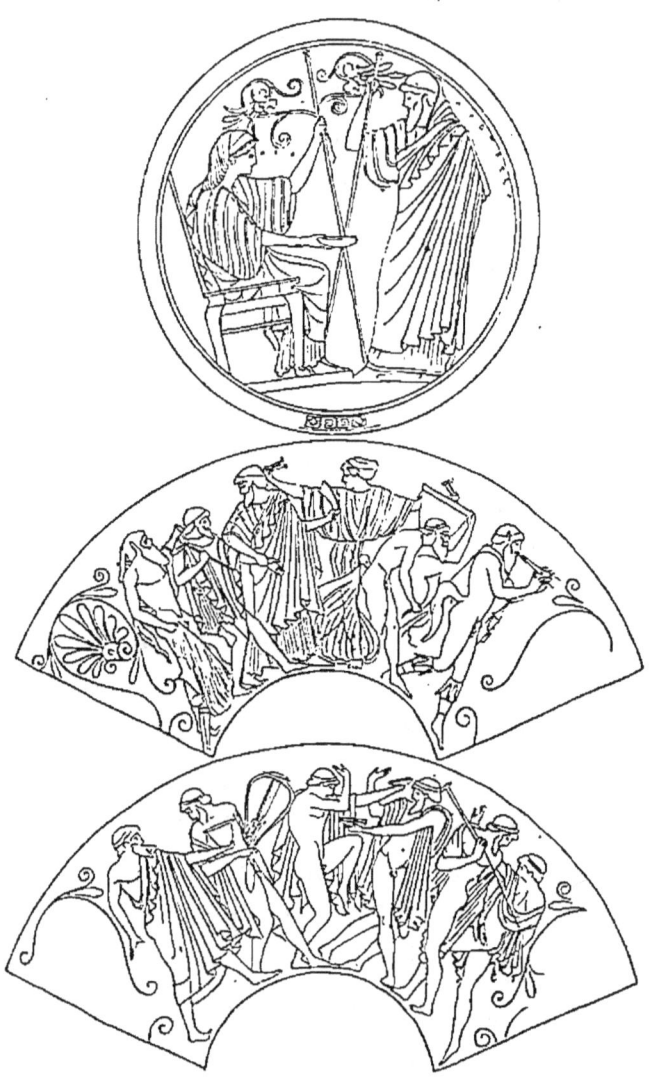

Fig. 118 1.

1. D'après S. Reinach, *Répertoire des vases peints*, p. 141.

A l'angle de la salle, à côté de la *vitrine V*, un fragment d'une longue inscription grecque (n° 820) mentionnant des objets conservés dans le Parthénon et dont la garde était confiée aux questeurs d'Athéna (434 et 433 av. J.-C.). Au-dessus, une statuette en pierre calcaire représentant l'Aphrodite cypriote, coiffée du polos, et parée d'un triple collier; elle tient une fleur de lotus dans la main gauche (n° 665).

La *vitrine V* renferme des statuettes et ustensiles de bronze et quelques terres cuites. Parmi les bronzes, il faut remarquer les suivants :

35. **Ganymède** assis sur un rocher, tenant d'une main son pedum et regardant l'aigle qui est à côté de lui. — 250. **Vénus** à sa toilette sur le bord d'un bassin; elle tient un miroir et met du fard à sa chevelure; deux Amours sont à ses pieds. — 265. **Aphrodite Melænis** debout, dans une attitude hiératique, les cheveux calamistrés, vêtue du chiton et de la diploïs; d'une main elle tient une pomme et de l'autre, le bord de son vêtement. Style archaïsant. — 597. **Le Soleil**. Buste radié, trouvé à Rimat, à 5 heures de Saïda (Syrie). — 942. **Rétiaire** debout, combattant; le *subligaculum* est fixé autour de ses reins par une large ceinture; son bras gauche est protégé par un brassard (*manica*); des deux mains il tient son trident (*fuscina*), et il paraît attendre de pied ferme le mirmillon, son adversaire (fig. 119). — 241. **Vénus** debout, nue, tenant le ceste de la main gauche. — 564. **Hercule** *bibax* debout, nu, barbu, coiffé de la peau de lion, tenant le canthare de la main droite. — 519. **Hercule** imberbe, debout, nu, tenant sa

massue de la main droite, et ayant la peau de lion posée sur le bras gauche. — 222. **Vénus** à demi nue, debout, les

Fig. 119.

jambes enveloppées dans une draperie, le cou orné d'un collier mobile, en or. — 710. **Méduse**. Grande tête de face

à laquelle est suspendu un anneau mobile. Marteau de porte (fig. 120). —
929. **Athlète** debout, nu, imberbe ; les yeux sont incrustés d'argent. Les bras manquent. Époque romaine. —
928. **Athlète** debout, nu et imberbe. Excellent style grec. — 822. **Alexandre le Grand** en héros, nu, debout, casqué ; la lance qu'il tenait de la main droite a disparu.

Dans la même vitrine, sous le n° 767, un petit bas-relief en pierre calcaire, friable, représentant un génie perse fantastique : c'est un *kéroub* (chérubin) à cornes d'ægagre, à oreilles de taureau, à corps de lion ; il a des ailes et ses pattes de devant sont celles du lion, tandis que celles de derrière sont des griffes d'aigle. Les sculptures de Suse et de Persépolis ont fourni des monstres analogues (fig. 121).

Fig. 120.

Au-dessus de la même vitrine un grand oxybaphon (n° 708) représentant l'Aurore (Eos) ailée volant vers le chasseur Céphale.

Devant la vitrine V, sur un socle isolé, un grand trépied étrusque en bronze (n° 1472). Le *lébès*, sans fond, est orné de moulures et soutenu par six groupes de figures disposées alternativement par deux et trois personnages, dans lesquels on reconnaît Hercule avec Minerve ou Hébé, Bacchus avec Sémélé et Apollon, Vénus avec Adonis, Mercure, Libera et Bacchus ou Mercure, Io et Mélicerte ; les Dioscures Castor et Pollux ; enfin Alcmène, Jupiter et

Fig. 121.

Rhadamante. Cette procession forme le couronnement des tiges du trépied. Ces tiges, au nombre de neuf, se rejoignent en trois faisceaux à leur partie inférieure et forment trois pieds cylindriques terminés en griffes de lion qui reposent elles-mêmes sur des tortues. Trouvé à Vulci, en 1831.

La porte du fond (ornée de tentures) est accostée de deux autres bronzes posés sur des cippes carrés. Celui de

gauche (n° 857) est une tête de Romain, de grandeur naturelle. Ce portrait d'un homme dans la force de l'âge, aux traits sévères et énergiques, est des plus remarquables. La barbe, rasée, est indiquée par une série de petits trous au poinçon ; les cils sont découpés dans une feuille de cuivre appliquée entre l'orbite et le globe de l'œil, le blanc des yeux est en ivoire, et la pupille se composait d'une pierre précieuse ou d'un émail qui a disparu.

Celui de droite (n° 450, fig. 122) est une statuette

Fig. 122.

du dieu Aristée, portant un bélier sur ses épaules, prototype

du Bon Pasteur chrétien. Cette statuette, de grandes proportions, a été trouvée à Rimat, village de Syrie, en 1849. Elle ornait un *sacellum* voûté, en même temps que le buste de Hélios signalé plus haut (n° 597).

Dans l'intérieur de la vitrine voisine (*vitrine VI*) on remarquera surtout un bas-relief étrusque (n° 768) de très ancien style, représentant un guerrier dans un char attelé de deux chevaux. L'aurige a une cuirasse ornée de spirales et d'une fleur de lotus ; il est coiffé d'un casque surmonté d'un apex ; le guerrier, debout près de lui, a un casque à haute crista, une lance et un grand bouclier rond orné d'un aigle, les ailes éployées ; au-dessus des chevaux, un aigle volant ; le harnais des chevaux, très intéressant, est orné d'une tête de griffon. — Une statuette en pierre calcaire (n° 664) représentant la Vénus d'Aphaca, à demi couchée et pleurant la mort d'Adonis. — Une figure grotesque en terre cuite (n° 779) dans laquelle on a voulu voir une caricature de N. S. Jésus-Christ, avec des oreilles d'âne et portant le livre des Évangiles sous son bras.

Au centre du compartiment qui renferme de très beaux bijoux, dont un large bracelet gaulois en or, trouvé à Aurillac, se trouve une coupe sassanide en argent, avec des reliefs dorés. Cette coupe représente le roi Chosroès II, à cheval, dans une partie de chasse, galopant et lançant des flèches sur des sangliers, des buffles et des antilopes (fig. 123).

Dans le compartiment inférieur de la même vitrine : **Oliphant** de travail européen du XIe siècle, exécuté sous l'influence de la tradition asiatique et arabe. Sur six zones

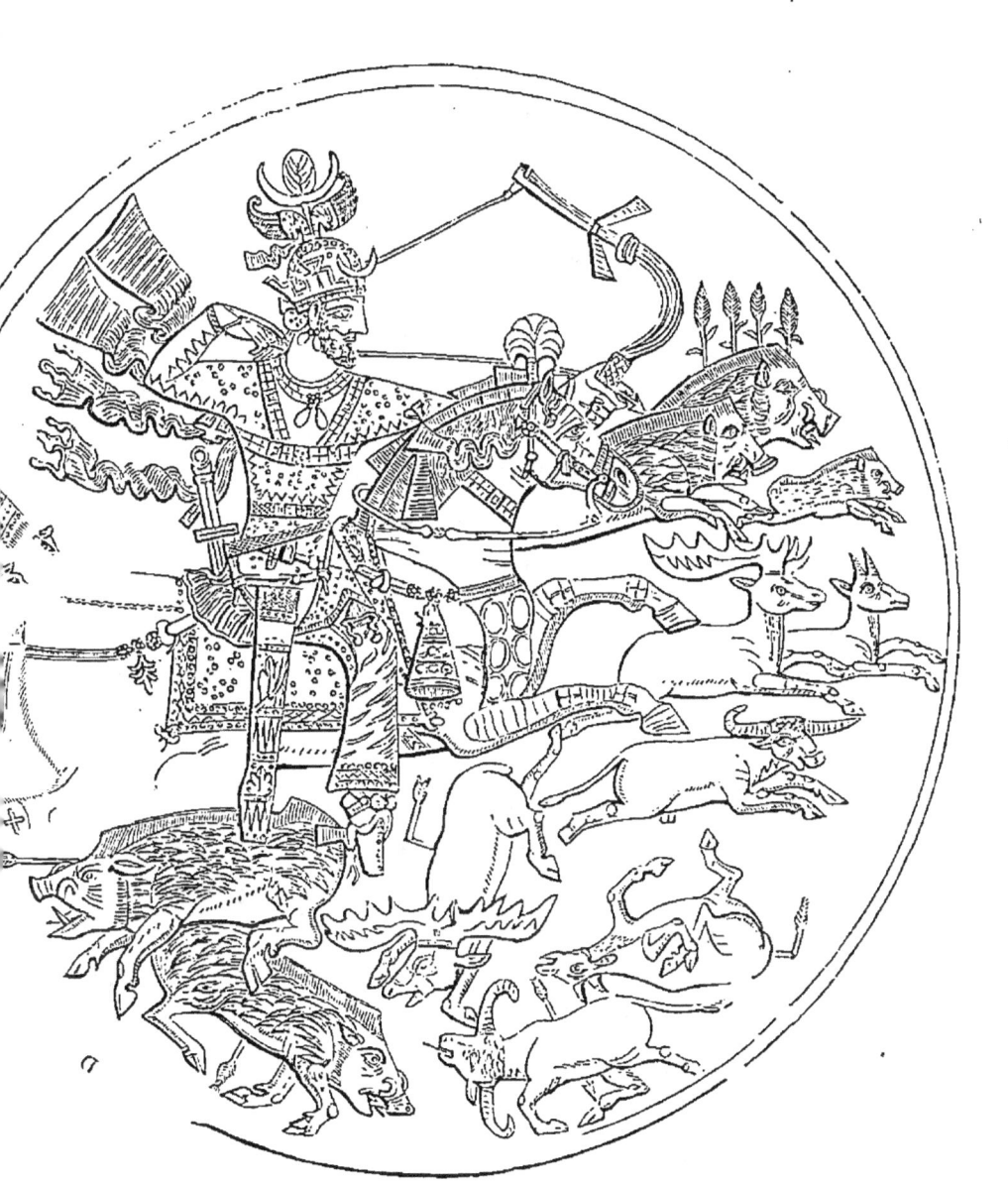

Fig. 123.

sont représentés en relief le Bon Pasteur et des animaux fantastiques. L'étui, en cuir, est aux armes de la reine Blanche de Castille. Ce monument provient de la Chartreuse de Portes (Ain). — **Scyphos** en terre cuite (n° 709) représentant l'Aurore enlevant Tithon, en présence de Priam et de Dardanus.

La *vitrine VIII* (vitrine des armes) fait pendant à la vitrine VI, à l'autre extrémité de la salle de Luynes. Elle est surmontée d'un énorme acrotère en terre cuite peinte (n° 780) représentant une tête de lion, et provenant des fouilles entreprises par le duc de Luynes dans les ruines du temple de Métaponte.

De chaque côté, quatre vases peints :

748. **Oxybaphon** à peintures rouges, blanches et violettes sur fond noir : tête de femme couronnée, à gauche; auprès, un alabastron. Au pourtour du sujet, une guirlande de pampres et de feuillage.
740. **Amphore** à peintures noires, de fabrique chalcidienne. Combat entre quatre guerriers. ℞. Marsyas, Satyres et Ménades.
734. **Achille et Memnon.** Achille frappe Memnon de sa lance en présence de Thétis et d'Éos. ℞. Pâris, Hélène, Anténor et Hector; ce dernier prend congé de Priam et d'Astyanax.
678. **Zeus et Ganymède.** Célébé à peintures rouges.

Dans l'intérieur de la vitrine :

Épée mauresque de la fin du xve siècle, connue sous le nom

d'*épée de Boabdil* (fig. 124). Sur les garnitures, le pommeau, la poignée et les quillons retombant formés par des trompes d'éléphants, on distingue de beaux ornements en filigrane. Sur les viroles, les médaillons et les écussons émaillés, on lit en écriture coufique : « Il n'y a de vainqueur que Dieu », légende des rois de Grenade répétée en lettres de filigrane d'argent sur le fourreau de maroquin. Sur la lame, un *perillo* (petit chien), marque de l'armurier. On peut conjecturer que cette belle arme a appartenu, sinon à Boabdil, le dernier roi maure de Grenade, du moins à l'un des princes de la dynastie des Beni-Nasr. Quelques armures de même style sont conservées dans des collections espagnoles.

2013. **Casque à nasal**; une garniture de clous d'argent borde le contour des yeux et de la face jusqu'à

Fig. 124.

l'oreille. Sur le frontal, un bas-relief représentant la lutte de l'Héraclès Tyrien et de l'Apollon Scythique pour la possession de la biche sacrée. Trouvé à Vulci, dans le tombeau d'un guerrier étrusque. — 2023. **Casque en forme de**

Fig. 125.

bonnet phrygien, orné de figures et d'ornements au repoussé, parmi lesquels on distingue sept croix gammées (*swastika*). Trouvé à Herculanum au siècle dernier, ce beau casque a fait partie des collections de Caylus (fig. 125). —

La tablette de bronze de Dali, n° 2297, un des plus importants monuments de l'épigraphie cypriote, est un décret rendu par Stasicypros, roi d'Idalium en Cypre, vers 450 avant J.-C., au nom des habitants de cette ville : il y est décrété des récompenses au médecin Onasilos, fils d'Onasicypros, en raison des services rendus par lui, au cours d'une guerre récente soutenue contre les Perses. Les caractères, en écriture cypriote, gravés sur les deux faces de cette plaque, sont d'une remarquable netteté.

Le centre de la salle de Luynes est occupé par trois grandes vitrines plates renfermant des pierres gravées, des médailles, des poids en plomb et quelques autres menus objets.

La vitrine plate (X-1 et X-2), qui se trouve devant la première fenêtre, contient des camées et des pierres gravées grecques et romaines pour la plupart. Nous y signalerons les camées suivants :

16. **Hébé.** Buste de profil à droite. Ancien style grec. Sardonyx à deux couches. — 38. **Diane ou l'Aurore dans son char.** Excellent style de l'époque hellénistique. Sardonyx à trois couches. — 54. **Vénus marine emportée par deux hippocampes.** Excellent style de l'époque hellénistique. Sardonyx à deux couches. — 67. **Sapho**, assise sur un rocher. Excellent style de l'époque hellénistique. Agate. — 77. **L'éducation de Bacchus.** Gê ou Rhéa, sortant de la terre, confie le jeune Bacchus à un Satyre. Époque hellénistique. Calcédoine à deux couches. — 84. **Bacchant ou athlète.** Buste de profil, vu de dos, la tête ceinte d'un dia-

déine. Travail remarquable; excellent style grec (fig. 126)[1].

Fig. 126.

— 116. **Thétis** emportée par un Triton. Sardonyx à deux couches. — 123. **Cérès et Triptolème.** Calcédoine à deux couches. — 150. **Laodamie** embrassant l'ombre de Protésilas. Époque hellénistique. Sardonyx à deux couches. — 153. **Achille** vainqueur de la reine des Amazones, Penthésilée. Époque romaine. Agate à deux couches. — 155. **Amazone blessée.** Calcédoine à deux couches. — 227. **Achille** ou **Séleucus I Nicator** (fig. 127). Tête de profil, imberbe avec de légers favoris, coiffée d'un casque à crinière; le cou est mutilé. Style grec; très remarquable travail. Sardonyx à deux couches. Ce beau camée a reçu tour à tour les noms d'Achille, d'Alexandre,

Fig. 127 [2].

1. D'après la *Gazette des Beaux-Arts*, mars 1898, p. 225.
2. D'après la *Gazette des Beaux-Arts*, janvier 1898, p. 35.

de Séleucus Nicator. Bien que la physionomie ait quelque chose de commun avec les traits de Séleucus, le style de la gemme paraît nous reporter à une époque antérieure et je préférerais voir ici les traits d'un héros grec, comme Achille, interprétés par un artiste grec du v^e siècle avant notre ère.

232. **Octave**. — 250. **Tibère**. — 258. **Drusus le Jeune**. — 259. **Antonia**, femme de Drusus l'Ancien et mère de Claude et de Germanicus. — 314. **Démosthène**.

Parmi les intailles renfermées dans la même vitrine :

22. **Saturne** dans un char traîné par deux dragons ; le dieu tient la *harpè* ; au-dessus, les constellations du Verseau et du Capricorne. Jaspe rouge. — 24. **Jupiter Arotrios**, assis de face, tenant un sceptre et des épis. Améthyste. — 27. **Apollon devin**, debout, s'appuyant sur le trépied delphique et tenant une branche de laurier. Dans le champ, XPHCMOΔOTΩN (*le dieu qui rend des oracles*). Agate rubanée. — 31. **Apollon et Marsyas**. Le dieu refuse à Olympus la grâce du Satyre. Calcédoine blanche. — 32. **Apollon Philesios** debout, jouant avec un faon qui se dresse. Type rappelant la statue que Canachos exécuta pour le temple des Branchides, près de Milet, entre 494 et 479 avant notre ère. Cornaline. — 35. **Pan** écoutant Apollon citharède. Cornaline. — 36. **Thalie** debout tenant un masque. Nicolo monté au chaton d'un anneau d'or antique portant une inscription. — 42. **Méduse**. Buste de trois quarts. Cornaline. — 48. **Athéna Lemnaia** (fig. 128). Buste de profil, la

Fig. 128.

tête nue; le casque est devant le visage. Copie du buste d'une statue célèbre de Phidias. Grenat oriental. — 57. **Mercure** portant Bacchus enfant, réplique d'une œuvre célèbre de Praxitèle, trouvée à Olympie. Hyacinthe.

58. **Mercure** assis, tenant le caducée, type à rapprocher d'une grande statue de bronze du musée de Naples. Cornaline. — 62. **Bacchus** barbu tenant un thyrse et un canthare. La partie inférieure du corps du dieu est façonnée en gaine. Cornaline. — 64. **Silène**; tête de face sur un cippe carré. Améthyste. — 66. **Satyre citharède** assis sur un rocher. Cornaline. — 68. **Satyre dansant**, agitant un thyrse. Cornaline. — 69. **Satyre tireur d'épine**; il est agenouillé et attentif à extraire une épine du pied d'un de ses compagnons assis devant lui. — 70. **Satyre préparant un sacrifice**; il est agenouillé, aiguisant un couteau auprès d'un autel sur lequel est lié un chevreau. Son attitude rappelle la statue célèbre sous le nom de l'*Arrotino* ou le

Fig. 129.

Rémouleur. Cornaline. — 71. **Satyre**. Buste signé ΕΠΙΤΥΓΧΑΝΟΥ. Améthyste; travail remarquable (fig. 119). — 72. **Bacchant** debout, se ceignant la tête; il est vêtu d'une peau de chèvre. Type rappelant le Diadumène de Polyclète. Jaspe noir. — 74. **Bacchant** dansant en faisant flotter sa nébride. Cornaline. — 75. **Bacchante**, vue à mi-corps. Cornaline. — 76. **Marsyas** apprenant à Olympus à jouer de la syrinx. Marsyas, reconnaissable à ses cornes et à ses pattes de bouc, est debout à côté de son élève et tient le pedum à la main. Le jeune Olympus, son compatriote et son disciple, est assis sur un rocher et il

tient des deux mains la syrinx dont il va jouer. Plus loin, au second plan, on aperçoit la grotte du satyre placée au-dessus d'un rocher escarpé. Cornaline. — 78. **Thétis** sur un hippocampe. Cornaline. — 83. Philoctète à Lemnos ; il est asssis sur un rocher, occupé à déplumer un oiseau qu'il vient de tuer pour son repas. Cornaline. — 84. **Hercule** au jardin des Hespérides ; il tient sa massue et les pommes d'or. Améthyste claire. — 83. **Omphale** debout. Cornaline. — 91. **Victoire** jouant aux osselets. Cornaline montée dans un anneau d'or antique. — 92. **Victoire** debout, tenant un caducée. Dans le champ, l'inscription : C. MARCIVS NICEPHORVS. — 94. **Némésis**. Buste de profil, ailé, la tête ceinte d'une couronne. Cornaline (fig. 130). — 95. **Cratère** destiné au vainqueur des jeux. Sur la panse est figurée une Victoire conduisant un bige ; sur le pied, deux sphinx. Sardonyx. — 98. **La ville d'Antioche** personnifiée, assise sur un rocher entre son Démos qui la couronne et la Fortune ; à ses pieds, le fleuve Oronte sous l'aspect d'un génie nageant. Reproduction d'une œuvre célèbre du sculpteur Bryaxis. Cornaline. — 100. **Persée**, vainqueur de la Gorgone. Le héros, debout près d'une colonne, tient une Victoire et la tête de sa victime. Cornaline. — 102. **Méléagre**, vainqueur du sanglier de Calydon. Jaspe rouge. — 105. **La truie de Crommyon.** Cornaline. — 106. **Adraste** tombant de cheval. Cornaline. — 109. **Achille** assis au bord de la mer. Cornaline montée dans un anneau d'or antique. — 110. **Les Héraclides**, tirant au sort les villes du Pélo-

Fig. 130.

ponnèse (fig. 131). Apollodore raconte au sujet des descendants d'Héraclès la fable suivante : « Lorsque les Héraclides furent maîtres du Péloponèse, ils élevèrent trois autels à Zeus Patroos, et après avoir offert un sacrifice, ils tirèrent les villes au sort. Argos fut le premier lot, Lacédémone le second et Messène le troisième. On apporta un vase plein d'eau et il fut convenu que chacun y mettrait son suffrage. Temenos et les deux fils d'Aristodème (Proclès et Eurysthénès) y déposèrent des pierres; Cresphonte voulant avoir Messène, y mit une boule de terre, pour qu'elle se fondît et que les deux autres sortissent les premières. Celle de Temenos sortit d'abord, ensuite celle des fils d'Aristodème, et Cresphonte eut Messène par ce moyen... » On reconnaît sur notre cornaline les trois rois tirant au sort Argos, Lacédémone et Messène.

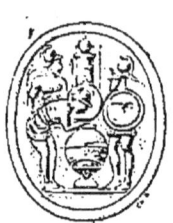

Fig. 131.

111. **Achille** au tombeau de Patrocle. Cornaline. — 112. **Priam** amené par Hermès aux pieds d'Achille. Cornaline. — 113. **Cassandre** embrassant en suppliante le Palladium; au moment où Ajax pénètre dans le sanctuaire pour l'en arracher. Cornaline. — 114. **Ulysse** contemplant les armes d'Achille; dans le champ: A. SCANT. FELIX. Cornaline. — 115. **Héros** grecs jouant aux échecs. Améthyste. — 116. **Sapho** jouant de la lyre. Cornaline. — 117. **Othryadès** mourant sur le champ de bataille et écrivant sur un bouclier le mot *Victoria*, pour annoncer que sa patrie, Lacédémone, reste victorieuse des Argiens. Cornaline. — 118. **Alexandre le Grand** sur Bucéphale mourant; le cheval s'abat sous le héros. Cornaline. — 119.

Brutus le Jeune et ses licteurs. Agate. — 120. **Captif** enchaîné à un trophée. Cornaline. — 125. **Ouvrier mineur** tenant une lampe et un marteau. Prime d'émeraude. — 129. **Athlète nu**, debout; dans le champ, la signature d'artiste. AYΛOC. Cornaline. — 137. **Taureau** portant sur ses cornes les bustes du Soleil et de la Lune; à l'exergue, le nom HELIODORVS. — 148. **Marc Antoine**. Sardoine. — 149. **Sextus Pompée**. Cornaline. — 150. **Juba II**, roi de Maurétanie. Sardoine. — 152. **Germanicus**. Cornaline. — 153 et 154. **Corbulon**. Cornaline et jaspe. — 160. **Constantin le Grand**; sur le casque, le monogramme du Christ. Calcédoine. — 161. **Julien l'Apostat**. Cornaline.

164 à 170. Gemmes gnostiques.

172 à 175. Gemmes avec inscriptions orientales.

176. **La Nativité de N.-S. Jésus-Christ.** Jaspe sanguin; gemme de forme pyramidale (fig. 132).

177 à 187. *Imitations antiques de pierres gravées.* Pâtes de verre. N° 177. Jupiter. N° 179. Amymone. N° 180. Néréide sur un Triton. N° 181. Hercule délivrant Prométhée. N° 182. Céphale et le chien Lælaps. N° 183. Jason s'emparant de la Toison d'or. N° 184. Mort de Sarpédon. N° 185. Oreste et Pylade reconnus par Iphigénie. Nos 186 et 187. Sapho.

Fig. 132.

La vitrine plate (IX, 1, 2, 3) placée devant le buste du duc de Luynes, contient la suite des pierres gravées, mais presque exclusivement des pierres étrusques et orientales : scarabées et scarabéoïdes, cônes et conoïdes de la Chaldée, de l'Assyrie, de la Perse et de la Phénicie :

188. **Divinité à quatre ailes**, coiffée d'une tiare, vêtue d'une tunique talaire, debout, de profil; devant elle un pontife chaldéen vêtu d'une longue tunique. Derrière, une femme agenouillée. Améthyste. — 190. **Astarté** debout dans un édicule; elle est drapée et ramène ses mains sur ses seins. Calcédoine. — 205. **Lion** dévorant un taureau. Calcédoine.

213. **Dagon** barbu tenant une couronne dans la main droite et un céras dans la gauche. Dans le champ, un dauphin. Jaspe vert.

219. **Triptolème** debout, tenant des épis et une corne d'abondance; à ses pieds, deux serpents. Dans le champ, inscription phénicienne. Cornaline. — 232. **Isis** ailée, coiffée du pschent, assise, tenant sur ses genoux Horus enfant. Jaspe vert. — 238. **Patèque phénicien** debout, de face, entre deux lions qui se dressent; la tête du dieu est surmontée d'une couronne de plumes. De chaque côté, le Soleil et la Lune. Jaspe vert (fig. 133). — 250. **Melqart** barbu, de face, vêtu d'une tunique, tenant de chaque main un lion la tête en bas; dans le champ, inscription cypriote. Serpentine; scarabée trouvé en Cyrénaïque par Wattier de Bourville.

Fig. 133.

251. **Poseidon** ouvrant la source de Lerne, pour la nymphe Amymone; le dieu frappe le roc de son pied droit. Cornaline. — 252. **Minerve** arrachant le bras du géant Acratès. Scarabée étrusque en cornaline. — 259. **Héraclès discobole**. Le dieu saisit le disque de la main droite et s'appuie sur sa massue; son arc est à terre derrière lui. Agate rubanée. — 260. **Héraclès et Echidna**, dont les jambes se terminent en serpents. Cornaline montée dans un anneau

antique d'or. D'après la Fable, Echidna fut la mère de l'Hydre, de la Chimère et de Cerbère. — 261. **Phaéton** renversé de son char. Cornaline. — 262. **Céphale** et le chien Lælaps. Le chasseur, nu, tient le *pedum* et présente un appât au chien dont Artémis lui avait fait cadeau. Scarabée étrusque d'un style remarquable. — 263. **Satyre** nu, debout à droite, portant une outre sur son épaule. Style remarquable ; calcédoine. — 264. **Scylla** ; au-dessous de sa poitrine, le buste d'un chien ; sa queue est anguiforme. Calcédoine blanche transparente. — 265. **Harpye**. Cornaline. — 267. **Castor** puisant de l'eau à la fontaine, dans le pays des Bébryces. Théocrite (*Idylle* XXII) raconte les aventures de Castor et de Pollux quand ils prirent part à l'expédition des Argonautes. Le navire Argo s'étant arrêté sur la côte du pays des Bébryces, en Bithynie, les deux jumeaux en profitèrent pour débarquer et faire une excursion dans ce pays inconnu. Après avoir marché quelque temps, à l'aventure, au milieu des montagnes et des bois, ils découvrirent sous une roche escarpée une source abondante. Ils allaient s'y désaltérer, et déjà Castor y puisait, comme on le voit sur notre scarabée, lorsque parut l'hôte de ce site sauvage, le géant Amycus. Un colloque s'engage : « Eh quoi, mon ami, dit Pollux, ne pourrons-nous même pas nous désaltérer à cette source ? » Le barbare prétend s'y opposer, et finalement Pollux engage avec Amycus un combat terrible dans lequel le géant est terrassé et vaincu. Scarabée étrusque.

268. **Jason** à la conquête de la Toison d'or et luttant contre le dragon. Le héros, vu de dos, essaye de maintenir le monstre de la main gauche, tandis qu'il lui plonge son

épée dans le cou. Agate brûlée. — 269. **Méléagre à cheval**, poursuivant le sanglier de Calydon. Cornaline. — 270. **Tydée** blessé; ses genoux fléchissent et il essaye d'arracher un trait enfoncé dans son flanc droit. Agate à trois couches. — 271. **Capanée** foudroyé. Le héros argien, nu, tombant à la renverse, se couvre de son bouclier et regarde le ciel, d'où le coup fatal lui a été porté. Sa main droite a laissé échapper son épée, dont la lame est recourbée. Scarabée étrusque en cornaline. — Capanée, qui avait épousé Evadné, fille d'Iphis, roi d'Argos, fut un des sept héros argiens qui marchèrent contre Thèbes, lors de la guerre entre Etéocle et Polynice. Il s'était vanté que le feu de Zeus lui-même ne l'empêcherait pas de monter à l'assaut de la capitale de la Béotie et n'arrêterait pas son audace. Mais au moment où le téméraire s'élançait sur l'échelle pour escalader le rempart, Zeus le foudroya.

272. **Pandarée** emmenant le chien de Crète. Le grammairien Antoninus Liberalis raconte dans sa Μεταμορφώσεων συναγωγή, la fable suivante : « Quand Rhéa, qui craignait Cronos, eut caché Jupiter dans l'antre de Crète, la nymphe Aex vint le nourrir de son lait; un chien d'or gardait Aex, d'après l'ordre de Rhéa. Après que Jupiter eut ôté l'empire à Cronos par la victoire qu'il remporta sur les Titans, il donna l'immortalité à sa nourrice. Quant au chien d'or, il l'établit gardien de son temple dans l'île de Crète. Pandarée, fils de Mérope, ayant volé ce chien, le conduisit au mont Sipyle et le donna en garde à Tantale, fils de Jupiter et de Pluto. Quelque temps après, Pandarée étant venu au Sipyle, réclama le chien; mais Tantale jura ne pas l'avoir reçu. Jupiter, pour punir Pandarée du vol qu'il avait

commis, le changea en pierre et précipita Tantale en bas du mont Sipyle, pour se venger de son parjure. » Sur notre scarabée étrusque, le voleur Pandarée, armé du casque, de la lance et du bouclier, tenant un scyphos, emmène le chien de Crète qui, bien qu'en or, n'en était pas moins vivant, à ce que prétend la Fable. Dans le champ, on aperçoit une tête de Silène qui sert d'orifice à une fontaine.

273. **Polyidios** retirant le corps de Glaucos du vase de miel (fig. 134). Le jeune fils de Minos, roi de Crète, et de Pasiphaé, tombe dans un tonneau (πίθος) de miel, en poursuivant une souris; il y meurt étouffé, avant qu'on ait pu songer à l'en retirer. Minos s'adresse alors à Polyidios, devin d'Argos, descendant du fameux Mélampos, qui avait guéri les filles de Prœtos. Mais Polyidios se fait prier : ce n'est que contraint par la force et les

Fig. 134.

menaces qu'il se décide à retirer l'enfant. Minos exige en outre qu'il le ressuscite et pour forcer le devin à avoir recours à toute sa science, il l'enferme avec le cadavre jusqu'à ce que l'enfant soit ramené à la vie. Le miracle s'accomplit et Glaucos revoit le jour. Sur le scarabée, nous voyons Polyidios, debout, à demi nu, enveloppé dans son péplos et tenant une baguette magique qu'il enfonce dans le vase de miel; la tête de Glaucos émerge du vase. Minos debout, enveloppé dans son péplos, et Pasiphaé, assise, posant les mains sur le bord de la cuve, assistent à l'opération théurgique. Scarabée étrusque. — 274. **Achille** au tombeau de Patrocle. Cornaline. — 275. **Ajax** emportant le corps d'Achille. Cornaline. — 276. **Énée** portant An-

chise. Cornaline. — 277. **Ulysse et Diomède**, debout, conversant ; jaspe rose. — 278. **Diomède** portant la tête de Dolon. Le héros grec nu, armé d'un bouclier, d'une épée et de deux javelots, tient sur sa main droite la tête casquée de Dolon. Sur d'autres monuments on voit Diomède et Ulysse coupant la tête à Dolon, que les Troyens avaient chargé d'espionner l'armée des Grecs au cours du siège de Troie. Scarabée étrusque.

279. **Ulysse** égorgeant une victime avant de consulter Tirésias. Cornaline. — 280 et 281. **Compagnon d'Ulysse** déliant l'outre des Vents. Le roi d'Ithaque étant allé consulter le roi des Vents sur son voyage, pour le prier de l'aider à faire une heureuse navigation, Éole lui confia les Vents enfermés dans une peau de bouc dont l'orifice était lié avec un fil d'argent. Mais les compagnons d'Ulysse s'imaginèrent que l'outre mystérieuse renfermait des trésors. Profitant du sommeil de leur chef, ils délièrent l'outre et les Vents déchaînés s'échappant provoquèrent une tempête qui faillit les faire tous périr. Cornaline. — 283. **Dolon surpris par Ulysse et Diomède**. Le malheureux Troyen, fait prisonnier, va périr ; l'un des guerriers grecs pose le pied sur le genou du captif accroupi et qui demande grâce ; il s'apprête à le transpercer, tandis que son compagnon lève aussi sa lance pour frapper l'espion troyen. Scarabée étrusque.

307 à 464. Conoïdes et scarabéoïdes chaldéens, assyriens, perses et phéniciens ; cylindres ; amulettes et colliers égyptiens ; tessères en plomb ; osselets. — 816 et 817. Deux dés à jouer étrusques. Sur leurs faces, les noms des six premiers nombres en étrusque. Ivoire.

IV

SALLE DE LA RENAISSANCE

Cette salle, ainsi dénommée parce qu'elle contient, en grande majorité, des monuments du moyen âge et de la Renaissance, est partagée en deux parties par le passage qui la traverse.

Dans le fond, à gauche, un balcon en bois sculpté, de l'époque de Louis XV, d'un travail des plus délicats : c'est un débris des magnifiques boiseries de l'ancien Cabinet des Médailles. Sur ce petit balcon, de grands vases peints grecs; celui du milieu est une amphore panathénaïque, c'est-à-dire un des vases qu'on donnait en récompense aux vainqueurs dans les jeux et les concours des fêtes de Minerve, à Athènes.

Sous le balcon, entre les consoles qui le supportent, grand médaillon en plâtre représentant le comte de Caylus, qui donna ses collections à Louis XV, en 1762. Ce médaillon a été exécuté par Vassé, sculpteur du Roi, d'après un plâtre moulé sur nature.

A droite et à gauche, deux cadres en bronze doré, avec fond bleu lapis, entourant des médaillons peints en grisaille. Dans le premier cadre, les portraits de Louis XIV à différentes époques de sa vie; dans l'autre, les portraits des

membres de la famille royale sous Louis XIV. Ces portraits ont été exécutés par A. Benoist, en grande partie d'après des médaillons de Varin. — Au-dessous, une grande console-médaillier et deux encoignures-médailliers, en bronze doré, chefs-d'œuvre de l'art du meuble sous Louis XV ; la console centrale, dessinée par les frères Slodtz, a été exécutée par l'ébéniste Gaudreaux en 1739 (fig. 135); les encoignures n'ont été faites que plus tard, en 1755, par l'ébéniste Jouber.

Fig. 135 [1].

Sur le mur de gauche, est fixé un bas-relief en marbre, attribué à Ligier Richier et dont le sujet est Jésus-Christ accueillant les petits enfants. — A côté, une belle armoire-médaillier exécutée pour le Régent (duc d'Orléans) par Charles Crescent. Cette armoire, qui était originairement surmontée d'un buste du duc d'Orléans, passa, avec les collections de ce dernier, à l'abbaye de Sainte-Geneviève ; elle fut enfin

1. D'après E. Babelon, *Le Cabinet des Antiques*, frontispice.

transférée au Cabinet des Médailles en 1792. — En face, une autre armoire décorée de panneaux chinois montés par Boule; c'est la seconde des armoires-médailliers qui renfermaient la collection de Joseph Pellerin acquise par Louis XV :

Fig. 136.

aujourd'hui elle contient la série des monnaies gauloises du Cabinet.

Au milieu de la salle, un siège en bronze doré, célèbre sous le nom de **Trône du roi Dagobert** (fig. 136). C'est

une chaise curule romaine, restaurée au XIIe siècle, et qui paraît avoir servi de trône aux rois de France pendant tout le moyen âge ; elle était conservée à l'abbaye de Saint-Denis. En 1706, l'historien de l'abbaye, dom Félibien, la décrivait en ces termes : « Une chaise de cuivre doré, qu'on croit avoir servi de trosne à quelqu'un des rois de la première race et peut-être à Dagobert même, comme l'a cru l'abbé Suger qui la fit redorer de son temps. » Un peu plus tard, en 1729, Montfaucon lui consacre cette courte et judicieuse notice : « Le throsne qu'on appelle *de Dagobert*, se voit au Trésor de Saint-Denis. Il y a longtemps qu'on ne s'en est servi. Le siège approche assez, pour la forme, des chaises curules des anciens Romains. Les quatre appuis se terminent en haut en têtes de monstres. Un des grands sceaux de Louis le Gros le représente assis sur un trône qui a des têtes de monstres semblables à celles-ci. Un autre trône de Louis le Gros et un de son fils Louis le Jeune, ont des têtes de lions. Les trônes des consuls dans les diptyques de Bourges, de Liège, et dans un autre qui représente Stilicon, ont aussi des têtes de lion, qui tiennent de leur gueule un cercle. » En 1839, dans les *Monuments français inédits* de Willemin, nous lisons : « La tradition voulait que ce trône eût été fabriqué vers le commencement du VIIe siècle par saint Éloi, pour Dagobert Ier. Quoi qu'il en soit de cette tradition, probablement fondée sur le souvenir des deux trônes d'or, enrichis de pierreries, que saint Éloi exécuta pour Clotaire II, il est certain que l'opinion que ce siège avait appartenu à Dagobert était pleinement établie au XIIe siècle, puisque l'abbé Suger, dans le livre *De son administration,* qu'on suppose dicté par lui-même, le mentionne positivement, en rappelant qu'il

avait fait réparer ce siège que les injures du temps avaient fortement endommagé. On est généralement d'accord que la partie inférieure de ce trône, celle qui constitue le siège proprement dit, est fort ancienne et pourrait bien être une chaise curule antique... Quant à la galerie à jour qui forme le dossier et les bras du siège, on la regarde comme plus moderne. Il n'y aurait point d'inconvénient à supposer que ce fut dans l'adjonction de cette partie au siège antique que consista principalement la restauration ordonnée par Suger, et au moyen de laquelle ce siège, disposé auparavant en pliant, devint fixe et solide comme un fauteuil. »

Ces réflexions, inspirées par la saine critique et où la part de la vérité archéologique et celle de la conjecture sont sagement déterminées, n'ont pas été admises par Charles Lenormant, qui a consacré au monument dont il s'agit une étude développée dans laquelle il entreprend de prouver que la tradition de Saint-Denis était fidèle, et que le siège en question est précisément un de ceux que saint Éloi a exécutés pour Clotaire II. Voici d'abord le passage de la vie de saint Éloi par son disciple saint Ouen, où il est parlé des sièges fabriqués pour ce prince : « Le roi Clotaire voulait se faire fabriquer un siège élégant en or et en pierres précieuses ; mais il n'y avait personne dans son palais capable d'exécuter cette œuvre telle qu'il l'avait conçue. Le trésorier du roi, qui connaissait l'habileté d'Éloi, lui demanda s'il pourrait se charger d'un travail aussi difficile ; puis, certain qu'Éloi en viendrait facilement à bout, il annonça au roi qu'il avait trouvé un artiste qui se mettrait à l'œuvre sans retard. Alors, le roi charmé remit à son trésorier une énorme somme d'or que celui-ci s'empressa de

livrer à Éloi. Ce dernier mena rapidement son travail. Quand il fut achevé, il se trouva qu'il avait pu fabriquer deux fauteuils avec la matière qu'il avait reçue pour en faire un seul, si bien qu'il paraissait incroyable qu'il eût pu exécuter tout cela avec le poids d'or qu'on lui avait livré. C'est sans la moindre fraude et sans qu'il s'en manquât du poids d'une silique, qu'Éloi avait exécuté son œuvre, et il n'avait pas fait comme bien d'autres qui dissimulent leur fraude en accusant le déchet occasionné par l'usure de la lime ou celui qu'aurait pu produire la fusion du métal ; faisant tout consciencieusement ; il fut assez heureux pour mériter une double récompense. L'ouvrage achevé, il se hâte de le porter au palais et de livrer au roi le siège commandé, gardant par devers lui celui qu'il avait exécuté par-dessus le marché. Le roi commence à admirer et à exalter l'élégance du travail, et il ordonne qu'on donne tout de suite à l'orfèvre une récompense digne de son talent. Alors Éloi, découvrant tout à coup l'autre siège : « Pour ne pas perdre l'or qui me restait, « dit-il, je l'ai employé à cet autre objet. » Clotaire, stupéfait et de plus en plus émerveillé, questionne l'orfèvre pour savoir comment il a pu tout exécuter avec le même poids d'or. Et après qu'Éloi lui a expliqué son travail, le roi s'écrie dans l'admiration : « Voilà l'homme dans lequel je puis me con-« fier pour les plus grandes choses. »

On a cru généralement, avant Ch. Lenormant, que de ce texte il résultait qu'Éloi, ayant reçu de l'or pour faire un siège, en avait fabriqué deux semblables avec le métal qu'on lui avait livré pour un seul. D'après Ch. Lenormant, cette interprétation serait erronée. « Le poids de l'objet à fabriquer était fixé d'avance ; on en avait pesé l'or avec le soin conve-

nable, *rex tradidit copiosam auri impensam*, et le premier soin que dut prendre le prince quand on lui apporta l'ouvrage qu'il avait commandé, fut de vérifier si le siège avait le poids convenu et de faire *toucher* l'or dont il était composé...; en pareil cas, les artistes d'alors, profitant de l'ignorance commune, s'efforçaient, par de vains prétextes, de cacher la fraude qu'ils ne manquaient pas de commettre : ils rendaient, il est vrai, moins de métal qu'on ne leur en avait livré, mais c'était la faute, ou de la lime qui avait fait disparaître en poussière une portion de l'or, ou du creuset qui en avait dévoré une autre partie... Éloi livre son travail, comme on dit, bon poids, bonne mesure, et après qu'il a reçu les compliments dont il était digne, il produit un autre siège, probablement de la même dimension que le premier, probablement aussi exécuté sur le même modèle, et offrant le même aspect à cause de la *dorure* dont il était couvert. Le roi et l'assistance se mettent à crier au prodige, mais l'habile et honnête artiste ne juge pas à propos de garder pour soi son secret : il explique au roi qu'il n'a pu donner au métal consacré au trône d'or massif la solidité nécessaire sans y introduire l'alliage dans une juste proportion ; l'addition de cet alliage n'est pas assez considérable pour qu'en éprouvant l'or au moyen de la pierre de touche on se soit aperçu de la présence d'un élément étranger... C'est ainsi que saint Éloi avait pu retirer de la masse totale de l'or une certaine quantité de ce métal précieux, sans rien diminuer du poids attribué d'avance à l'objet exécuté, et sans s'exposer à ce qu'on s'aperçut de l'absence d'une partie de l'or. Il avait employé ce résidu à la *dorure* d'une *copie en bronze* du même objet. » D'après Ch. Lenormant, le plus précieux des trônes fabriqués par saint-

Éloi, celui qui était en or enrichi de pierreries, a disparu.
« La copie qui, à une époque sans doute très rapprochée de
son origine, fut déposée dans le monastère fondé par le fils
de Clotaire II, s'est conservée à cause du peu de valeur du
métal dont elle se compose. Si c'est Dagobert Ier qui l'a
donné à l'abbaye de Saint-Denis, il n'est pas étonnant que le
nom de ce prince y soit resté attaché. »

Malheureusement pour cette thèse ingénieuse, le siège
conservé au Cabinet des Médailles est de travail romain et
son style indique manifestement qu'il n'a pu être fabriqué à
l'époque mérovingienne. C'est ce que pensaient déjà les anciens antiquaires. En vain Ch. Lenormant essaye-t-il de prévenir cette objection en disant que l'orfèvre mérovingien a
copié un siège romain; la comparaison du pliant que nous
avons sous les yeux avec les monuments de bronze de
l'époque barbare, armes, bijoux, ustensiles de toute nature,
permet d'affirmer que les artistes mérovingiens les plus
habiles étaient incapables d'exécuter une œuvre pareille. Par
contre, de nombreux monuments romains, les diptyques
consulaires entre autres, nous montrent les consuls assis sur
des chaises curules identiques à celle qui échoua à l'abbaye
de Saint-Denis. Pour être fort ancienne, la légende qui a
attaché les noms de saint Éloi et de Dagobert à notre fauteuil n'en est pas moins apocryphe.

Au XIIe siècle, la chaise curule dorée passait pour avoir
appartenu au roi Dagobert, et Suger se glorifie d'avoir restauré et embelli cette relique vénérable entre toutes : « Nous
nous sommes occupé, nous aussi, dit-il, du siège du glorieux
roi Dagobert. Ce siège sur lequel, suivant une antique tradition, s'asseyaient les rois de France à leur avènement au

trône, afin de recevoir, pour la première fois, l'hommage des grands de leur cour, était disloqué et tombait de vétusté : nous l'avons fait réparer, tant à cause du noble usage auquel il servait, qu'à cause de son mérite artistique. »

Dans l'état actuel du monument, ce qui appartient à l'époque romaine se distingue nettement des réparations et des additions qui sont l'œuvre de Suger. La chaise curule était un pliant de métal, recouvert d'un coussin et sans bras ni dossier. Suger transforma ce pliant en une chaise inflexible, munie de galeries latérales et d'un large dossier terminé en fronton. Les croisillons en X qui circulaient dans des rainures perpendiculaires, suivant qu'on voulait ouvrir ou fermer le siège, furent rivés et immobilisés au milieu des montants. Ces additions furent naturellement exécutées dans le goût du XIIe siècle : le cercle qui décore le fronton du dossier était rempli par une croix, aujourd'hui disparue, dont on aperçoit encore les amorces ; les deux galeries latérales, découpées à jour, sont ornées, l'une d'une rangée de rosaces, l'autre d'une guirlande de feuillage dans le style roman. Les deux têtes barbues qui terminent les bras sont de la même époque.

Un grand nombre de monuments du moyen âge, sculptures, miniatures, sceaux et monnaies, représentent les rois de France sur un siège dont les quatre pieds sont des têtes et des griffes de lion ; les supports de ces trônes sont disposés en forme d'X, de sorte qu'on a eu quelque raison de croire que nos rois se sont fait représenter assis sur le trône même de Dagobert. D'autres princes du moyen âge, et même des prélats et des seigneurs féodaux, sont pareillement assis sur des trônes à supports léonins qui rappellent, tout autant que la *cadière* royale, la chaise curule des consuls romains.

Le 30 septembre 1791, le trône de Dagobert fut enlevé de Saint-Denis et transporté au Cabinet des Médailles. Au mois d'août 1804, quand Napoléon, au camp de Boulogne, voulut organiser une grande cérémonie pour la première distribution de croix de la Légion d'Honneur, le fauteuil de Dagobert fut choisi par l'Empereur pour lui servir de trône. On en fit hâtivement réparer les membres disloqués, par un maladroit forgeron dont l'ouvrage n'est que trop apparent, et le siège fut emmené au camp, avec tout l'attirail de la pompe impériale. Sur une médaille frappée en cette même année pour rappeler cette imposante cérémonie, on voit, au revers, Napoléon élevé sur une estrade, siégeant sur le trône de Dagobert et distribuant les premières Croix d'Honneur.

Dans *l'autre partie de la salle,* au centre, une vitrine (IX) contenant un beau choix de médailles de la Renaissance italienne, de médailles espagnoles, allemandes et autres ; enfin les armes et objets d'orfèvrerie trouvés dans le **tombeau du roi Childéric I**er (mort en 481). Ce tombeau fut découvert à Tournai en 1653 ; les objets précieux qu'on y recueillit devinrent la propriété de l'Électeur de Mayence qui les donna à Louis XIV en 1665. On y remarque : 1º une épée large dont il ne subsiste plus que la poignée et les parties métalliques du fourreau : ces débris sont en or garni de verres colorés montés en cloisonné ; 2º une hache d'armes ou francisque en fer ; 3º un fer de lance ; 4º une boule de cristal qui était suspendue par un collier sur la poitrine du roi ; 5º une fibule ou agrafe en or ; 6º deux abeilles en or, avec verres de couleur cloisonnés ; ce sont des débris des ornements qui décoraient le manteau royal ; 7º quelques autres menus débris,

deux pièces d'or de l'empereur Léon I^{er}, une dent d'animal et enfin un *fac-similé* en galvanoplastie de l'anneau du roi, l'original ayant été volé et fondu en 1831 ; au chaton de cet anneau figurait, comme on peut en juger, l'effigie royale entourée de la légende : + CHILDIRICI REGIS (fig. 137). Les débris que nous venons de signaler sont au nombre des plus importants spécimens de l'orfèvrerie cloisonnée de l'époque mérovingienne et peut-être les plus anciens monuments de la monarchie française.

Fig. 137.

Parmi les objets disposés dans la partie centrale et surélevée de la même vitrine, on distinguera les suivants :

Aiguière en argent doré, la panse décorée d'un bas-relief représentant Neptune dans son char, entouré de Tritons et de Néréides. — **Coupe en émail** de Limoges, signée de Jean Courtois : le sujet est l'arche de Noé. — **Quatre fragments d'un reliquaire en or cloisonné**, véritable chef-d'œuvre d'émaillerie du xv^e siècle ; le principal de ces débris, déposés au Cabinet des Médailles sous la Révolution, figure le Christ en croix entre la Vierge et saint Jean ; une vigne élégante remplit tout le champ. — **Crosse en cuivre émaillé** de N.-D. de Paris : au crosseron un serpent replié sur lui-même et dévorant un monstre (le démon). — **Coffret de mariage** italien, en forme d'édicule hexagonal, en marqueterie de corne et d'ivoire. Le corps du coffret est orné de plaques d'ivoire représentant diverses scènes du roman de Pyrame et Thisbé. — **Pommeau d'épée**, représentant le *Jugement de*

Pâris; dans le champ, IO. F. F., signature de Giovanni delle Corniole (1470-1516). — **Bulle d'or** de Charles II d'Anjou, roi de Naples et de Sicile (1285-1309). — **Sceau en argent** de la reine Constance de Castille, seconde femme du roi Louis VII le Jeune : recueilli dans le tombeau de cette princesse à Saint-Denis. — **Sceau en bronze** de l'Université de Paris, au XIII^e siècle. — **Sceau en argent** des Quatre-Nations de l'Université de Paris, au XVI^e siècle.

Coffret en argent, ayant appartenu à Franz de Sickingen, dont les armoiries paraissent en plusieurs endroits, au milieu des divers sujets qui décorent ce précieux monument. — *Sur le couvercle :* Saint Michel frappant Satan; au pourtour, scènes diverses : 1º Marcus Curtius, à cheval, se jetant dans l'abîme en présence des citoyens romains ; 2º l'enlèvement d'Hélène dans la barque de Pâris; 3º Mutius Scævola se brûlant la main en présence de Porsenna; 4º Lucrèce se poignardant ; 5º Pyrame et Thisbé; 6º Judith et Holopherne. — *Au pourtour :* 1º Franz de Sickingen et sa femme Hedwige de Flersheim prenant part à un banquet; 2º divers épisodes de chasse; 3º un tournoi; 4º une chasse à l'épieu; 5º promenade d'un seigneur et de sa suite en barque; 6º combat à pied avec l'épée à deux mains. — Franz de Sickingen (1481-1523) fut un des plus puissants seigneurs du Rhin, dont Charles-Quint et François I^{er} se disputèrent l'appui. Le remarquable coffret exécuté pour lui, provenant probablement d'une confiscation révolutionnaire, avait été déposé à la Monnaie pour être fondu ; il fut heureusement oublié et envoyé au Cabinet des Médailles le 12 décembre 1796.

Saint Antoine. Bas-relief en bois, avec la signature de Lucas de Leyde (XVI^e siècle). — **L'Adoration des Mages,**

Sujet exécuté de ronde bosse, en émaux de couleurs sur or (XVIᵉ siècle). — **La Sainte Face et le Chrisme.** Plaque d'or massif avec incrustations de pâtes de verre, les lettres découpées à jour. Remarquable spécimen de l'orfèvrerie mérovingienne. — **Joyau** en or émaillé, figurant l'autel de la Concorde; l'autel est une émeraude carrée en cabochon soutenue par deux Amours en émail; au-dessous, deux mains jointes en or émaillé (XVIᵉ siècle). — **Joyau** en or émaillé, figurant une croix avec un monogramme qui se rapproche de celui du nom de *Jésus*; les lettres sont en cristal de roche (XVIᵉ siècle).

Couvercle de coffret, en or massif, décoré de la figure du

Fig. 138.

roi Louis XII assis sur son trône, la couronne en tête, le sceptre et le globe en mains et revêtu du manteau royal; le

champ est semé de fleurs de lis; à droite, un quartier aux armes de Jérusalem. Légende : LVDOVICVS · DEI · GRA · FRANCORVM · NEAPOLIS · ET · HIERVSALEM · REX · DVX MEDIOLANI (fig. 138). De l'autre côté, on voit, comme un contre-sceau, au milieu d'un cercle, deux écussons, l'un aux armes de France, l'autre écartelé aux armes d'Anjou-Sicile et de Jérusalem. Ce monument, qui a servi de couvercle de coffret, comme l'indiquent les rainures du pourtour et la place, encore bien visible, des charnières, est la reproduction en or du grand sceau de majesté du roi Louis XII, et c'est pour cette raison qu'on a cru, à tort, qu'il avait lui-même dû servir de sceau et qu'on l'a considéré comme une bulle d'or détachée de quelque acte royal important.

Roi hindou sur un éléphant. Pièce du jeu d'échecs dit *de Charlemagne*, en ivoire (fig. 139). Au nombre des merveilles orientales conservées dans l'ancien Trésor de Saint-Denis, on montrait les pièces d'un jeu d'échecs, en ivoire, que la tradition faisait remonter jusqu'à Charlemagne. Ce n'était pas sans vivement piquer la curiosité des visiteurs, que le *cicerone* affirmait, sans toutefois en être bien sûr, car Eginhard n'en dit mot, que le fondateur de l'empire carolingien avait manœuvré l'échiquier qu'on avait là sous les yeux, et qu'il l'avait reçu du khalife Haroun al Raschid. Dom Doublet, en 1625, en parle ainsi : « L'Empereur et Roy de France saint Charlemagne a donné au Thrésor de Saint-Denys un jeu d'eschets, avec le tablier, le tout d'yvoire ; iceux eschets hauts d'une paume, fort estimés ; ledit tablier et une partie des eschets ont été perdus par succession de temps, et est bien vraysemblable qu'ils ont esté apportez de l'Orient, et sous les gros eschets il y a des caractères arabesques. » Ainsi, d'après

ce témoignage formel, il subsistait encore, au xviie siècle, plusieurs des pièces du jeu d'échecs attribué par la tradition à Charlemagne; aujourd'hui, il n'en reste plus qu'une seule, puisque, de toute la série des pièces d'échecs conservées au Cabinet des Médailles, celle-ci est la seule qui soit

Fig. 139.

orientale par son style et sa provenance et qui porte sous son pied « des caractères arabesques », c'est-à-dire une inscription coufique qui a été traduite : *Ouvrage de Iousouf-al-Nahili*. Cette pièce d'ivoire est *le roi* ou *la tour* d'un jeu hindou fort ancien, qui a pu venir en France dès les temps carolingiens, car l'inscription coufique remonte au moins à cette époque; mais rien ne permet d'affirmer positivement

qu'elle ait figuré au nombre des présents apportés à Charlemagne par les ambassadeurs d'Haroun-al-Raschid. Quoi qu'il en soit, aucun autre musée ne possède un monument oriental du même genre et aussi curieux. L'éléphant est surmonté d'une tour sur laquelle un roi hindou est accroupi dans l'attitude bouddhique. Ce roi porte un collier et des bracelets. Autour de la galerie qui entoure son siège sont figurés des arceaux sous lesquels on voit huit guerriers indiens, à pied, armés d'un glaive et d'un bouclier. Autour de l'éléphant, quatre gardes à cheval, avec une armure différente, suivant leur grade ou leurs fonctions à la cour. Le cornac, qui est mutilé, était juché au-dessus de la tête du pachyderme, qui supporte en outre un saltimbanque renversé, la tête en bas, les mains arc-boutées sur les défenses de l'animal; de sa trompe puissante, l'éléphant soulève encore un cavalier et son cheval.

Autres pièces de jeux d'échecs. Les autres pièces d'ivoire exposées dans la même vitrine ou dans les vitrines voisines n'ont pas de rapport, comme style, avec celle que nous venons de décrire, bien que presque toutes aient fait aussi partie du Trésor de Saint-Denis. Ce sont des *rois, reines, cavaliers, pions, fantassins,* ayant appartenu à des jeux divers fabriqués en Occident vers les XIIe et XIIIe siècles par des ivoiriers fort inférieurs au sculpteur hindou. L'une des plus curieuses pièces représente un roi assis sous un dais; deux valets écartent la draperie de chaque côté de lui. Le toit plat de l'édicule sous lequel il trône est surmonté de créneaux. La partie postérieure a la forme d'une abside semi-circulaire et à claire-voie avec d'élégantes colonnes géminées, des chapiteaux et des arcades de style roman. Une autre pièce représente une reine assise sous un dais gothique, les pieds

sur un escabeau; elle a une couronne ornée de pierreries et elle tient un globe. Deux dames d'atours écartent les rideaux. Sur le toit, à chaque angle, un homme d'armes. Des feuilles de chêne, des rinceaux, des enroulements en cordelettes décorent le bord du toit, et à l'arrière de la voûte sont postés, comme sur les tombeaux, deux chiens accroupis et adossés.

La grande *armoire-vitrine de droite* renferme un choix de grands médaillons, des monuments d'ivoire, de marbre, de bronze et d'orfèvrerie.

Parmi les monuments d'ivoire, outre les pièces d'échiquier que nous venons déjà de signaler, on remarquera une belle suite de diptyques consulaires de la fin de l'empire romain.

Les *diptyques consulaires* étaient de doubles tablettes d'ivoire que les consuls distribuaient aux sénateurs en entrant en charge. Une loi du code Théodosien interdit à tout autre qu'aux consuls ordinaires de donner la *sportule* d'or et les *diptyques d'ivoire*. Les inscriptions des diptyques eux-mêmes nous apprennent que c'était aux sénateurs que ces présents honorifiques étaient offerts par les consuls. Ces tablettes renfermaient le registre des fastes consulaires depuis L. Junius Brutus jusqu'au consul qui en faisait le présent. Ce dernier y était figuré avec ses noms et ses titres, et le plus souvent, en outre, avec une représentation des jeux célébrés à ses dépens, ainsi que de ses largesses au peuple. Ces monuments fort rares fournissent ainsi les plus précieux renseignements sur la dernière période de l'histoire romaine.

Diptyque d'Anastasius, consul en 516, provenant de la

cathédrale de Bourges (fig. 140). — Feuille de droite : + FL·
ANASTASIVS PAVLVS PROBVS SABINIAN · POMPEIVS
ANASTASIVS +. Au centre, le consul Anastasius assis sur
la chaise curule et agitant la *mappa circensis* pour donner le
signal des jeux. Au-dessus, deux génies portant des guir-
landes et trois médaillons ornés chacun d'un buste de face.
En bas, scènes de jeux et combats du cirque. — Feuille de
gauche : + VIR INL · COM · DOMESTIC · EQVIT · ET
CONS · ORDIN. + Le consul assis, surmonté également
des deux génies et des trois médaillons. En bas, deux che-
vaux de courses, conduits par la bride, et des scènes théâ-
trales. La face postérieure de ce diptyque porte une liste, en
grande partie fruste, des évêques de Bourges, écrite au xııe
siècle.

Diptyque de Flavius Theodorus Filoxenus Sotericus,
consul en 525, avec inscriptions grecques et latines. Les deux
feuilles de ce diptyque sont encore réunies dans leur ancien
encadrement en bois plaqué d'argent. Donné à l'abbaye de
Saint-Corneille de Compiègne, par Charles le Chauve, et
transféré au Cabinet des Médailles en 1792.

Diptyque de Flavius Félix, consul en l'an 428. Le consul
est debout dans sa loge des jeux dont les rideaux sont rele-
vés ; il a la tête nue et porte la tunique de dessous sans or-
nements (*subarmalis profundus*), la tunique de dessus riche-
ment brodée (*tunica palmata*) et la *trabea*, ancienne robe pré-
texte, rétrécie jusqu'à devenir une sorte d'écharpe. Il porte
les chaussures patriciennes, *calcei aurati*. De la main gauche,
il tient un long sceptre surmonté d'un globe et des bustes
des empereurs régnants, Valentinien III et Théodose II. La
main droite est placée sur la poitrine. On lit sur la frise de

Fig. 140.

la loge, en creux : FL. FELICIS. V. C. COM. AC. MAG. (*Flavii Felicis, viri consularis, comitis ac magistri*... Le reste de l'inscription se continuait sur la seconde feuille d'ivoire qui a disparu). Provient du Trésor de l'abbaye de Saint-Junien de Limoges.

Épée d'honneur des grands maîtres de Malte, dite *Épée de la Religion* (fig. 141). La poignée de cette arme, en or émaillé et ciselé, est un des plus remarquables monuments de l'orfèvrerie allemande de la seconde moitié du XVIe siècle. Autour du pommeau, quatre têtes de lion sont posées sur des arceaux découpés à jour et séparés par des fleurs et des enroulements symétriques. La fusée, de forme légèrement ovoïde, se divise en trois zones. Au centre, un médaillon dans lequel est la tête laurée de l'empereur Titus ; en pendant, sur l'autre plat, un médaillon semblable, avec la tête de l'impératrice Faustine la mère. Les deux autres zones sont décorées, sur chaque face, d'une petite tête d'homme encadrée dans des rinceaux d'émail. Les côtés de la fusée sont également symétriques : au milieu, un mascaron dans des rubans d'or, des festons et des entrelacs. La garde est formée d'une armature très compliquée. Sur le plat extérieur, un médaillon, représentant une tête de femme de trois quarts, est serti dans un cadre formé de quatre volutes en émail blanc. Tout le reste de la croisée est orné de rinceaux, de fleurs, de graines semées dans des enroulements multicolores ciselés et évidés avec une dextérité sans égale. Aux quillons est adaptée une armature, recourbée en forme d'arc de cercle, qui s'applique sur les deux côtés de la lame, et une coquille fixe qui fait saillie en fer à cheval perpendiculairement à la fusée. Le plat intérieur de la garde présente un médaillon avec une tête de trois quarts, proba-

SALLE DE LA RENAISSANCE

blement Jules César. — Cette magnifique dague de cérémonie n'est pas unique en son genre. Deux poignards conservés, l'un au Musée du Louvre, l'autre au Musée de Cassel,

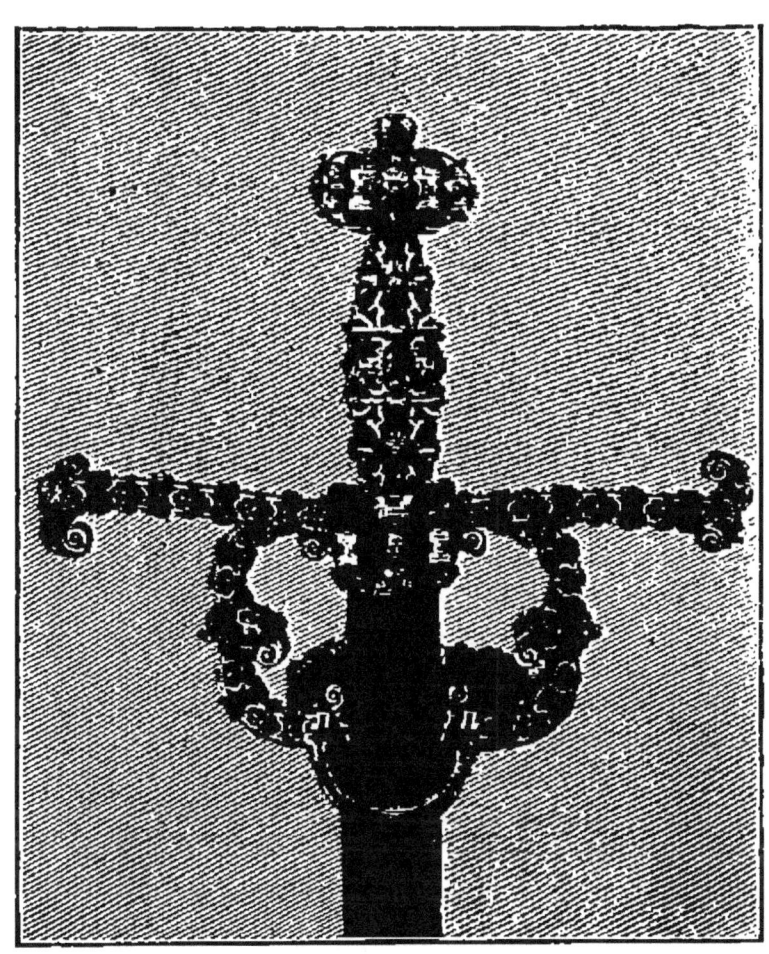

Fig. 141.

ont du même dessin et du même travail, si bien que le rapprochement de ces trois chefs-d'œuvre ne permet pas de douter qu'ils aient été fabriqués par le même artiste. Or, cet artiste est maintenant connu. Au Musée de Munich, existe le

dessin des deux poignards de Cassel et du Louvre, qui a servi à leur fabrication : il est d'un artiste allemand, Hans Muelich,

Fig. 142.

qui exerçait à Augsbourg, dans la seconde moitié du XVIe siècle,

la double profession de peintre et d'orfèvre. C'est donc, très vraisemblablement, Hans Muelich qui a dessiné et ciselé les deux poignards; c'est à lui aussi qu'on doit attribuer l'Épée de la Religion. On prétend que le poignard du Musée du Louvre fut offert, vers 1565, par le pape Pie IV, à Jean Parisot de La Valette, grand maître de l'Ordre de Malte, pour le récompenser d'avoir repoussé l'armée de Soliman II; quoi qu'il en soit, il fut remis au général Bonaparte après la prise de Malte en 1798. L'Épée de la Religion fut, dit-on, donnée à l'Ordre de Malte par Philippe II, roi d'Espagne (1554-1598); en 1798, elle eut le même sort que le poignard du Louvre, et le général Bonaparte l'envoya au Directoire pour être déposée au Cabinet des Médailles.

Au-dessus de l'Épée de la Religion, **grand médaillon de marbre**, représentant en haut-relief le buste d'une jeune fille, se détachant sur fond bleu clair; les cheveux, les bijoux et divers ornements sont dorés. Au revers, la signature de Mino de Fiesole: OPUS MINI (fig. 142). — **Buste d'enfant**, en marbre, de l'École florentine de la fin du XVe siècle; on l'a attribué à Donatello (fig. 143). — **Corne à boire** montée sur une patte d'aigle en cuivre doré et ornée, à l'extrémité inférieure d'un aigle sur un globe, également en cuivre doré (XIIe siècle). — **Coupe arabe** en métal de cloche, couverte d'incrustations d'or et d'argent dont les sujets sont des scènes de chasse (XIIIe siècle). — **Coupe persane** en laiton, ornée de damasquinures d'argent, représentant des arabesques, des oiseaux et des cartouches où se lisent des vers du poète persan Hafiz.

Coupe en bronze, du XIe ou du XIIe siècle, représentant diverses scènes de la jeunesse d'Achille, avec inscriptions inspirées de l'*Achilléide* de Stace ou copiées dans ce poème:

Fig. 511.

1. L'éducation d'Achille par le centaure Chiron. — 2. Thétis venant chercher le jeune Achille endormi. — 3. Arrivée dans l'île de Scyros, de Thétis et d'Achille, celui-ci déguisé en femme. — 4. Découverte par Ulysse de l'identité d'Achille. — 5. Achille s'apprêtant à partir. — 6. Achille demandant la main de Deidamia. — 7. Au centre du bassin, le départ d'Achille (fig. 144).

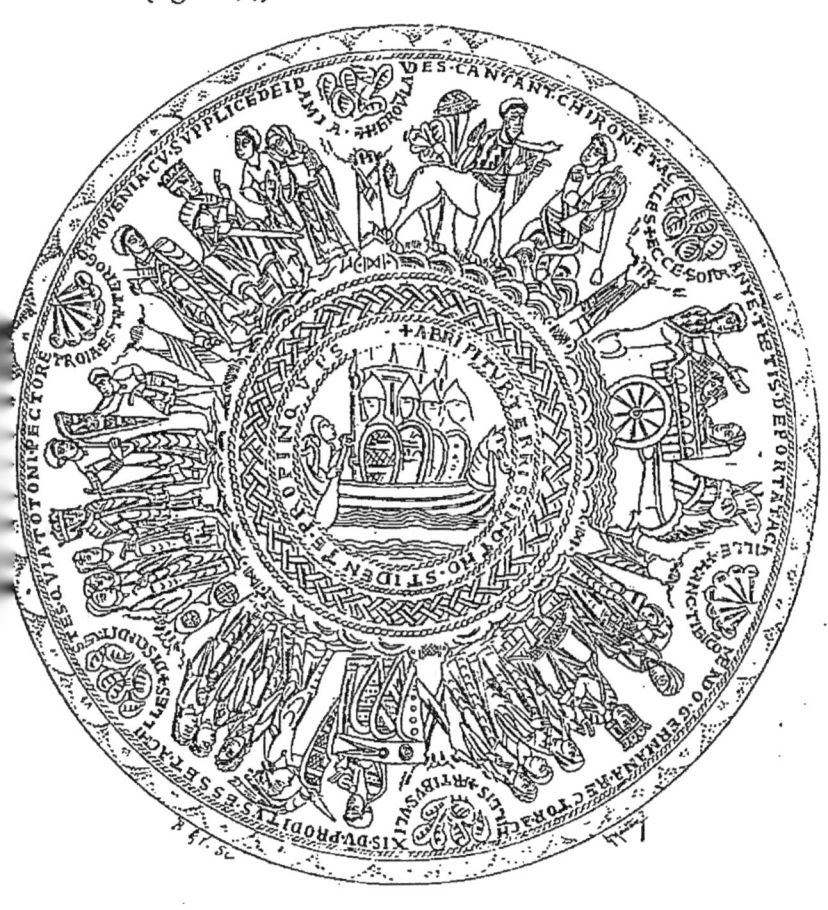

Fig. 144.

Trois rangées de médaillons en bronze et en terre cuite. On remarquera le médaillon de Catherine de Médicis et

celui de Henri III (Don de Mme Édouard André), œuvres de Germain Pilon, ceux du président Duret de Chevry et de Pierre Jeannin, par G. Dupré, et enfin les modèles en grand (face et revers) d'une médaille de Henri IV et de Marie de Médicis, par le même artiste.

Dans la *grande armoire-vitrine de gauche,* importante série de médaillons de bronze, œuvres du sculpteur David d'Angers, représentant des personnages célèbres, la plupart de la première moitié du XIXe siècle : Alexandre Dumas père, Kosciusco, le général Bonaparte, Kléber, Alfred de Musset, Lamennais, Benjamin Constant, lord Byron, G. Cavaignac, etc. — Au centre, un grand médaillon de Robespierre.

Diptyque antique provenant de la cathédrale de Bourges. Trois feuilles d'ivoire superposées et maintenues dans un cadre commun. Elles représentent les Muses, Apollon et Léda, et enfin une Bacchanale.

Diptyque d'Anastasius Magnus, consul en 518 (Flavius Anastasius Paulus Probus Moschianus Probus Magnus). De chaque côté du trône du consul, les figures de Rome et de Constantinople. Dans la partie inférieure, les libéralités faites au peuple par le consul entrant en charge : deux esclaves vident dans des boisseaux des sacs pleins de pièces de monnaie.

Diptyque de Flavius Petrus Sabbatus Justinianus, consul en 516. Au centre, on lit le vers latin : *Munera parva quidem pretio sed honoribus alma.* Au revers, des litanies pieuses écrites à l'encre avec notations musicales en neumes, de l'époque carolingienne.

Diptyque chrétien du XIIIe siècle. Cette feuille d'ivoire est en trois compartiments : 1º Le Christ sur son trône, entre

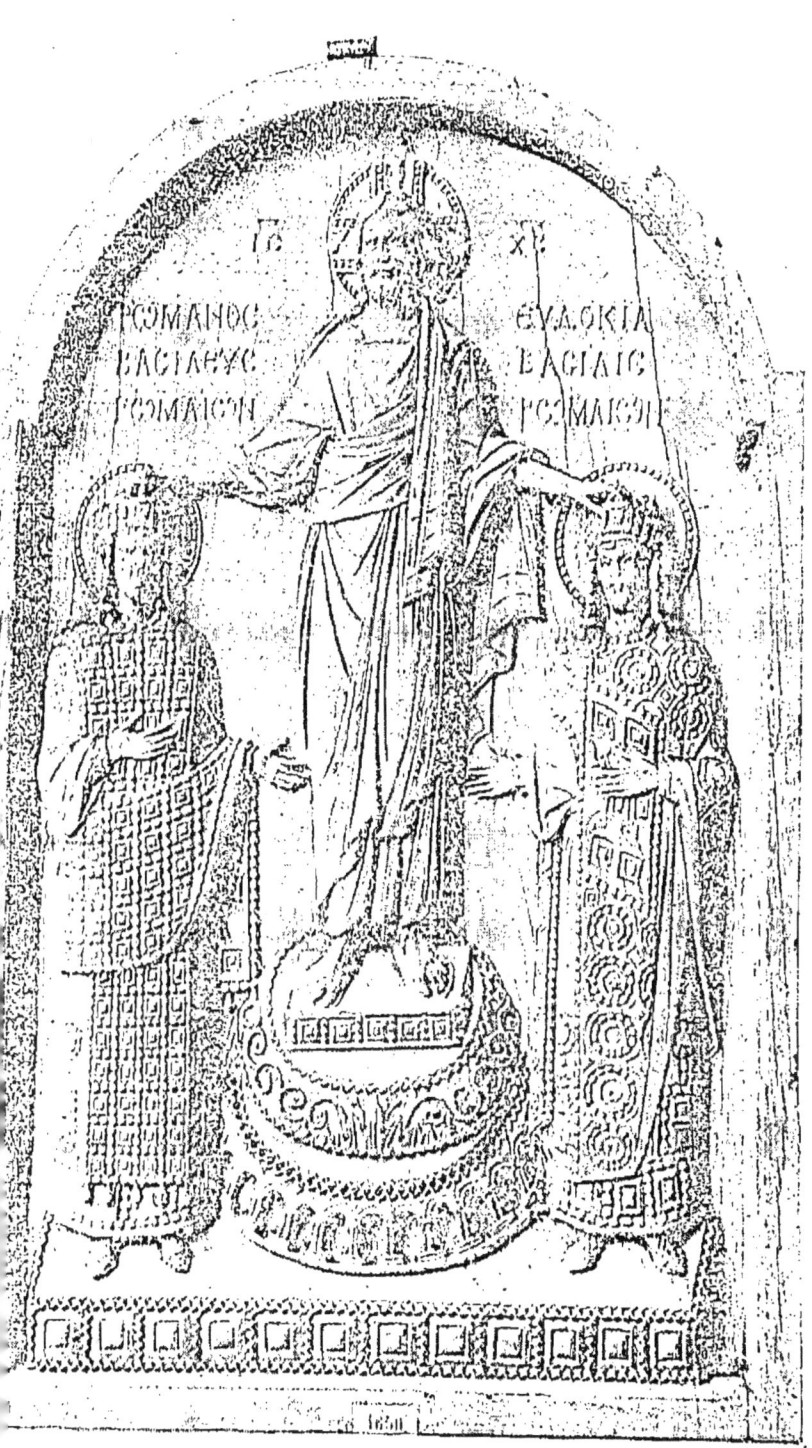

Fig. 145.

la Vierge et saint Jean, debout, jugeant les vivants et les morts, qu'on voit à ses pieds, représentés nus, sous une sorte de voûte qui sert de *scabellum* au Sauveur. 2º Cinq personnages debout, tenant chacun un livre : peut-être Jésus et les quatre Évangélistes. 3º L'Adoration des Mages : les trois Rois apportent des présents au Sauveur ; l'un d'eux s'agenouille et a déposé sa couronne ; derrière eux, un serviteur tenant les chevaux.

Triptyque byzantin. Le tableau principal, ou partie du milieu, représente Constantin le Grand et sainte Hélène, sa mère, en prières au pied du Christ en croix. Au pied de la croix, la sainte Vierge et saint Jean, debout. Au-dessus de la tête du Christ, le soleil et la lune et les archanges Michel et Gabriel vus à mi-corps. Tous les personnages sont nimbés ; l'empereur et sa mère sont revêtus des habits impériaux et ont la couronne en tête. Sur les volets, les bustes de saints, nimbés, accompagnés de leurs noms : saint Pierre et saint Paul, saint Pantaléon et saint Etienne, saint Nicolas et saint Jean Chrysostome, saint Damien et saint Côme. Très important monument d'ivoire.

Triptyque byzantin. *Partie centrale* (fig. 145). Couverture de l'Évangéliaire de Saint-Jean de Besançon. Sur cette tablette célèbre, on voit Jésus-Christ debout sur un piédestal élevé sur une base sur laquelle sont placés l'empereur Romain IV et l'impératrice Eudocie. Le Seigneur place la couronne impériale sur la tête de chacun des deux époux, qui sont revêtus des habits impériaux et nimbés. Le nom du Sauveur est écrit en abrégé par les signes ordinaires : IC XP. Au-dessus de la tête de l'empereur Romain IV, on lit : PΩMANOC BACIΛEYC PΩMAIΩN. Au-dessus de la tête de l'impé-

Fig. 146.

ratrice : EVΔOKIA BACIΛIC PΩMAIΩN. L'Évangéliaire auquel cette précieuse tablette d'ivoire servait de couverture, fut conservé dans le Trésor de la cathédrale de Besançon jusqu'à la Révolution.

Grand vase en argent doré. Sur la panse, est représenté le miracle de saint Hubert; le couvercle, sur lequel sont gravées les armoiries du possesseur, avec les mots : VIVAT FRIDERICVS CHRISTIANVS, est surmonté d'une statuette représentant un piqueur sonnant du cor. — **Grand hanap en ivoire** (XVIIe siècle) avec couvercle et pied en vermeil ornés de pierreries; sur la panse, un combat de cavalerie. Ce vase fut légué par le maréchal de Lowendal à Louis XV. En haut, sur le couvercle, l'empereur Léopold Ier (1658-1705), vainqueur des Turcs à la bataille de Vienne en 1683, terrassant le grand-vizir Kara-Mustapha. Sur le pourtour du vase, la mêlée de la bataille au milieu de laquelle on reconnaît les héros principaux de la journée : le duc Charles V de Lorraine, l'électeur de Saxe, Jean-Georges III, et le comte de Staremberg.

Vieille femme assise, les bras croisés. Curieuse étude d'écorché : la peau paraît avoir été enlevée sur toutes les parties du corps, à l'exception du dos. Bronze (fig. 146).

Plat en faïence de Savignies, près Beauvais. Au centre, le chiffre du Christ. Autour des écussons couronnés sur lesquels alternent des fleurs de lis et un K couronné. Ces écussons sont séparés par les lettres des mots *Ave Maria*. En bordure, des scènes et des instruments de la Passion. Terre revêtue d'un vernis vert.

V

LA ROTONDE

En entrant dans la salle dite *La Rotonde*, à cause de sa forme, ou *Salle des donateurs* parce que les noms des principaux donateurs du Cabinet des Médailles se trouvent peints en lettres d'or sur les parois de la muraille, on voit, au centre, une grande vitrine hexagonale et, au pourtour, une série d'armoires-vitrines renfermant des collections spéciales qui ont gardé leur autonomie.

I. — Collections de Janzé.

Sur les armoires-vitrines de droite, on lit, plusieurs fois répétés, les mots *Collection de Janzé*. Ces armoires renferment en effet un magnifique choix de bronzes, de terres cuites et de vases peints légués par le vicomte Hippolyte de Janzé, en 1865.

Parmi *les bronzes* il faut remarquer les suivants : 1. **Jupiter** nu, debout; les deux bras manquent. Bon style (fig. 147). — 5. **Jupiter** nu, debout, tenant le foudre. — 58. **Neptune** nu, debout. Excellent travail grec se rattachant à l'école de Polyclète. — 62. Neptune à demi nu, debout, sa tête couronnée de feuilles marines. — 79. **Cérès** voilée, debout. — 100. Apollon à demi nu, debout, la tête ceinte d'une large couronne de laurier; il a un collier orné de trois bulles et sa chlamyde

est enroulée autour de ses reins; il tient sa lyre et le plectrum; à son bras gauche, un bracelet. Style étrusque. — 103. Apollon nu, debout, la tête ceinte d'une torsade; son visage est d'une grande finesse et tout le torse est d'un modelé remarquable. Cette statuette se rapproche des répliques de l'Apollon exécuté par Canachos pour les Milésiens. — 107. Apollon nu, debout, les jambes croisées, les cheveux noués sur la tête. — 122. La muse Eratô debout drapée, la tête ceinte d'une large stéphanê surmontée de deux plumes de sirène. — 128. Diane chasseresse tenant un faon sur sa main droite et vêtue du chiton dorien relevé autour des hanches. — 150. Athéna Promachos, la poitrine et le dos couverts de l'égide; sa lance et son bouclier ont disparu. Style grec archaïque. — 228. Vénus pudique debout. — 244. Vénus nue, debout, détachant sa sandale et tenant de la main gauche une boule de fard. — 248. Vénus marine debout, tenant une pomme et accompagnée d'un dauphin enroulé autour d'une rame brisée. — 249. Vénus et l'Amour sur le bord d'un bassin; la déesse

Fig. 147.

tient une boule de fard et s'appuie sur une rame autour de laquelle est enroulé un dauphin; l'Amour lui présente un coquillage et un alabastron (fig. 148). — 263. **Vénus debout** accoudée sur un cippe; sa tête est surmontée d'un diadème festonné; elle a un long voile et sa tunique est serrée à la taille par une ceinture; elle pose le pied gauche sur une colombe et un lézard grimpe sur le cippe. — 306. **Adonis debout**, nu, les traits efféminés, ses longs cheveux ramassés en chignon; d'une main il tient une pyxis à parfums et de l'autre

Fig. 148.

un grain de myrrhe qu'il semble prêt à déposer sur un autel (fig. 149). — 335. **Mercure** à demi nu, debout, coiffé du pétase à ailerons, la pænula sur l'épaule; il tient la bourse et le caducée. — 371. **Bacchus** à demi nu, debout, la tête ceinte d'une large couronne de lierre et tenant une petite coupe. — 380. **Silène** debout avec des oreilles de cheval, tenant des fruits dans les plis de sa nébride. — 409. **Silène** ivre, soutenu par un Bacchant. — 414. **Satyre** nu couché;

Fig. 149.

il a des oreilles et une queue de cheval. — 425. **Satyre** debout, les jambes croisées, jouant avec sa queue; le mouvement du torse est particulièrement souple et gracieux, mais la patine de la statuette est fortement endommagée. — 459. **Bacchant** dansant. — 536. **Hercule** debout combattant; il est coiffé de la peau de lion nouée sur sa poitrine. — 567. **Hercule** *bibax* debout. — 591. **Iphyclès** effrayé par les serpents; le jeune frère d'Hercule est assis à terre, les deux mains écartées dans l'attitude de l'étonnement. Remarquable statuette gréco-romaine de grandes proportions. — 599. **Esculape** debout à demi nu, tenant un bouquet de pavots et s'appuyant sur son bâton, autour duquel est enroulé un serpent. — 607. **La ville d'Antioche** assise sur un rocher. Réplique libre de la statue de Tyché exécutée par Eutychidès pour la ville d'Antioche au III^e siècle avant notre ère (fig. 150). — 623. **Démos** ou génie de ville masculin debout, la tête surmontée d'une couronne murale, vêtu d'une chlamyde rejetée sur l'épaule; la main gauche tenait probablement une corne d'abondance qui a disparu. Cette im-

Fig. 150.

portante statuette de l'époque romaine reproduit le type d'une œuvre célèbre de l'école de Polyclète (fig. 151). — **625. La Fortune** debout, diadémée, tenant une corne d'abondance et un gouvernail. — **635. Isis-Fortune** debout, drapée, la tête surmontée du disque solaire accosté de deux plumes et de deux cornes de vache; elle tient une corne d'abondance. Travail alexandrin. — **676. Victoire** volant, saisissant dans ses mains les plis de son ample stola. — **703. Génie funèbre** assis, tenant une hache comme le Charon étrusque. Figure d'applique posée sur une griffe de lion. Pied de ciste étrusque. — **730. L'Espérance** debout, drapée, tenant une fleur et un fruit. — **740. Dieu lare** debout. — **818. Amazone** debout. — **824. Alexandre le Grand** à demi nu comme Jupiter, assis sur son trône. Il est coiffé d'un casque corinthien

Fig. 151.

COLLECTION DE JANZÉ

à haute crista, et vêtu d'une chlamyde enroulée autour des jambes ; il s'appuie sur une lance ; le glaive qu'il tenait probablement de la main gauche a disparu. Importante statuette trouvée à Reims (fig. 152). — 834. **Néron debout, en Mercure.** — 836. **Domitien nu, debout, en Mercure.** Le bras droit manque ; le caducée qu'il tenait de la main gauche a disparu. — 837. **Domitien en Mercure, assis,** vêtu d'une chlamyde agrafée sur l'épaule ; il tient la bourse de la main droite. Son caducée a disparu. Statuette de grandes di-

Fig. 152.

mensions, reproduisant le type célèbre du Mercure de Naples. — 853. **Sophocle** assis; il a une barbe et des cheveux frisés, ses yeux sont incrustés d'argent; la chlamyde enroulée autour de ses jambes laisse la poitrine à découvert; son manteau recouvre ses épaules et il tient un volumen de la main droite. Belle statuette romaine. — 902. **Archer** debout, ayant pour tout vêtement une draperie serrée autour des reins; il fait le mouvement de décocher une flèche. Son arc a disparu. — 911. **Guerrier** barbare agenouillé, coiffé du pilæus, posant la main sur son parazonium. Figure d'applique de l'époque romaine. — 913. **Captif** germain agenouillé. — 915. **Captif** agenouillé, levant les bras en suppliant. Figure d'applique. — 921. **Athlète** étrusque debout, nu, tenant des haltères; sur la jambe droite, une inscription étrusque; belle patine. — 923. **Discobole** nu, debout; il porte le disque qu'il va lancer appuyé contre sa cuisse. — 927. Le **Diadumène** (fig. 153). Sa tête est ceinte d'un bandeau incrusté d'argent; la tête légèrement inclinée, les deux bras levés de côté, il est représenté au moment où il achève de se ceindre le front

Fig. 153.

du diadème, symbole de son triomphe; la jambe gauche est légèrement infléchie, le poids du corps porté sur la droite. Le nez et le front ont souffert de l'oxydation; les bouts du diadème tenus dans les mains de l'athlète ont disparu. Excellent style grec et belle patine. Cette statuette célèbre est une des plus belles répliques que l'on possède du Diadumène de Polyclète; rappelons seulement que, d'après le témoignage des anciens, le Diadumène était un adolescent arrivé au plein développement de sa force et réalisant l'harmonie parfaite des formes de l'homme. — 969. Danseuse étrusque nue, debout. — 1015. Buste d'esclave éthiopien; au sommet de la tête un goulot indique que ce buste a servi de vase à parfums. Travail romain; belle patine. — 1018. Tête d'esclave éthiopien; vase à parfums. Travail romain. — 1026. Esclave attaché au pilori; il a des entraves aux jambes et pour tout vêtement une courte tunique (*exomis*) serrée à la taille. Travail romain (fig. 154). — 1226. Uræus (serpent naja) dressant la tête, la gueule entr'ouverte. Bon travail alexandrin. — 1445 et 1446. Anses de cistes étrusques. — 1481 et 1482. Candélabres étrusques.

Fig. 154.

Parmi les *terres cuites et vases peints* de la collection de

Janzé : 91. **Vénus** nue jusqu'à la ceinture, penchée vers la droite, le pied gauche sur un cippe. — 94. **Deux femmes**, l'une portant l'autre sur son dos (Déméter portant sa fille Coré ?) — 95. **Vénus** à genoux, sortant d'une coquille. — 101. **Perséphone** cueillant des fleurs ; traces de peintures. Charmante statuette. — 102. **Dionysos** cornu et jeune Satyre. Groupe fragmenté. — 121 et 122. **Acteurs**, la figure couverte d'un masque. — 124. **Danseuse**, le corps renversé, les bras levés ; statuette de grandes dimensions, dans une pose élégante. — 127. **Grand buste** de femme diadémée, vêtue d'une tunique serrée à la taille, les cheveux retombant sur les épaules, les bras ornés de bracelets. — 160. **Grand vase** de Ruvo ; les anses sont figurées par des Victoires ; sur le devant de la panse, masque de femme surmonté d'une statuette de Vénus assise ; sur la partie postérieure, groupe de Vénus et Adonis. — 161. **Vase à relief**, ayant la forme d'une tête de femme ceinte d'une couronne ; de chaque côté du goulot, une tête de femme émergeant d'un fleuron. — Belle série de rhytons et de petits vases de formes diverses.

Les vitrines contenant la collection de Janzé sont surmontées de divers monuments : Bas-relief de terre cuite représentant Silène et Cupidon s'embrassant ; une Bacchante jouant du tympanum assiste à cette scène. — Colonnette de marbre consacrée à Hécate et autour de laquelle sont adossées les statues de Cérès, de Proserpine, de Diane et d'un Satyre, surmontées des trois têtes d'Hécate. — Dionysos tenant un thyrse et Eros tenant une torche renversée ; bas-relief en terre cuite.

II. — Collection Oppermann

Dans les *vitrines de gauche* se trouvent les collections de bronzes, de terres cuites et de vases peints, données au Cabinet des Médailles en 1874 par le commandant Oppermann, ancien écuyer de l'empereur Napoléon III.

Bronzes les plus remarquables : 6. **Jupiter** nu, debout. — 18. **Jupiter** assis. — 23. Tête de **Jupiter Ammon**. — 29. **Jupiter Sérapis**, assis. — 33. **Europe** assise (probablement sur le taureau qui l'emportait en bondissant). — 34. Buste de **Io** ou d'**Artémis Tauropole** (fig. 155). — 38. **Ganymède** agenouillé. — 72. **Scylla** brandissant une rame, de ses deux mains levées au-dessus de sa tête ; le bas du corps, qui devait se terminer par une ceinture de chiens et de queues de poissons, a disparu. — 73. Tête de l'**Achéloüs**; style archaïque (fig. 156). — 83. **Cérès** debout, tenant une corne d'abondance et un bouquet d'épis et de pavots. — 88. **Cérès** debout, tenant une corne d'abondance et une patère. — 92. **Pomone** assise. — 95. **Carpo** ailée, émergeant d'un fleuron. — 112. **Apollon** assis, une chlamyde sur les genoux ; il s'accoudait sur une lyre qui a disparu. — 120. Buste du **Soleil**, la tête environnée d'une couronne de sept rayons, allusion aux sept jours de la

Fig. 155.

Fig. 156.

semaine. — 132. **Diane chasseresse** marchant à pas précipités. — 148. **Athéna Promachos** enveloppée dans un chiton talaire très étroit qui ressemble à une gaine. De la main droite levée, elle brandissait une lance qui a disparu, ainsi que le bouclier fixé au bras gauche. Très ancien style grec. — 149. **Athéna Promachos.** Style grec archaïque; trouvée dans les ruines de l'Acropole d'Athènes en 1836. — 151. **Athéna Promachos**; excellent style grec archaïque (fig. 157). — 155. **Athéna Parthénos**; de la main droite levée, elle tenait sa lance qui a disparu; de la gauche baissée, elle s'appuie sur son bouclier. Époque romaine. — 161. **Minerve** debout, portant la chouette. — 162. **Minerve** debout, portant à son casque l'index de la main droite. — 166. **Minerve** debout, portant une patère. — 175. **Bustes accolés de Minerve et de Jupiter Ammon**; le groupe tout entier émerge d'une gerbe de feuilles d'acanthes. Trouvé à Vienne (Isère). — 181. **Mars** debout, cuirassé; les paragnathides de son casque sont relevées; d'une main il tient son glaive, et de l'autre le fourreau. Style étrusque. — 192. **Mars** debout, avec le costume des légionnaires romains. Trouvé dans les environs de Grenoble, en 1873. — 200. **Aphrodite** debout, tenant une co-

Fig. 157.

lombe. Manche de miroir; style grec archaïque. Trouvé en Morée par Philippe Le Bas. — 213. **Vénus** debout, relevant de la main gauche les plis de son chiton ; les cheveux et les broderies de son vêtement sont finement gravés au burin. Statuette étrusque d'une grande finesse d'exécution; belle patine verte (fig. 158). — 225. **Vénus** à demi nue debout, retenant une draperie autour de ses jambes. Trouvé à Trébizonde en 1867. — 233. **Vénus** nue debout; de la main droite baissée, elle tient un papillon, et de la gauche, une pomme. Trouvé à Tortose (Syrie) en 1865. — 238. **Vénus Anadyomène** nue, debout, tordant les mèches de ses cheveux. Trouvé à Tortose (Syrie) en 1852. — 243. **Vénus** nue, debout, détachant sa sandale. Trouvé à Alexandrie en 1866. — 259. **Vénus Epitragia**; elle est assise sur le bélier, symbole du printemps. Dans le champ, des étoiles disséminées, formant la constellation des Pléïades, représentent

Fig 158.

le mois d'avril; sur la croupe du bélier, une colombe. Représentation astronomique sur une plaque circulaire au repoussé; travail alexandrin. — 286. **Génie ailé** debout, tenant un tympanum. Figure d'applique de l'époque romaine. — 302. Scène de palingénésie : trois Amours se disputent une âme représentée par un papillon, en présence de Thanatos, le Génie du repos éternel. Plaque en bronze repoussé. — 303, 304 et 305.

19.

Psyché. — 307. Hermaphrodite debout. Bon style grec. — 311. Hermès Argeïphontès debout, jouant de la syrinx. Il a une longue barbe, est coiffé du pétase conique, et vêtu d'une chlamyde ornée de broderies. Il porte à ses lèvres la syrinx dont il joue pour endormir Argus. Style grec archaïque. — 312. Hermès Argeïphontès accroupi, jouant de la syrinx. Figure d'applique de style étrusque. — 328, 333, 336. Mercure à demi nu debout; époque romaine. — 356. Herm-Apollon debout. Sa tête, ceinte d'une torsade, est surmontée de deux ailerons et d'une plume en guise d'aigrette; il tient la bourse et le caducée; à ses pieds un petit bélier chargé de deux bourses. Comme dieu de l'éloquence, Mercure est uni à Apollon; la plume qui surmonte sa tête est un attribut des Muses. — 362. Hermès quadricéphale, nu, debout; l'une des têtes est surmontée de deux ailerons. D'une main, il tient une bourse; le caducée qu'il tenait de l'autre a disparu. Deux des têtes sont imberbes, les deux autres sont barbues. — 364. Dionysos Pogon debout; il est vêtu d'un chiton talaire et d'une pardalide nouée sur les hanches. Style grec archaïsant (fig. 159). — 368.

Fig. 159.

Dionysos à demi nu, debout, la tête surmontée d'une couronne de pampres, et vêtu d'une pardalide; il tenait un thyrse et un canthare qui ont disparu. Réplique d'une œuvre de Praxitèle, de l'époque romaine; trouvé

à Amiens. — 369. **Dionysos** à demi nu, debout, vêtu d'une pardalide. Les taches de la peau de panthère sont remplacées par des trous dans lesquels étaient enchâssées des pâtes de verre grenat. Époque romaine. — 378. **Silène** à demi nu, debout; trouvé à Aix en Provence, en 1868. — 382. **Silène** debout, vêtu du tribon; sa physionomie rappelle les caricatures de Socrate. — 412 et 413. **Satyre** hippopode nu, couché. Style étrusque. — 429. **Jeune Satyre** dansant. — 430. **Jeune Satyre** lançant un rocher. — 443. **Pan** dansant, jouant de la syrinx; il a des pattes de bouc. Travail romain. — 449. **Panisque** dansant. Il a de petites cornes, une queue et des pattes de bouc; d'une main il tient la syrinx et de l'autre il paraît abriter ses yeux comme pour regarder au loin. Travail romain. — 451. **Eros** bachique debout, tenant une patère et une œnochoé. — 453, 454, 457, 458. **Eros** bachique. — 462, 465, 467. **Jeune Bacchant.** — 474, 475, 478. **Bustes de Bacchantes.** — 508. **Pygmée** combattant. — 510. **Pygmée** subissant le supplice de la cangue. — 514. **Centaure** portant une branche d'arbre (mutilée); ses jambes de devant sont celles d'un homme. Style grec archaïque; remarquable statuette trouvée sur l'Acropole d'Athènes en 1835 (fig. 160). — 515. **Centaure**

Fig. 160.

bachique tenant une panthère. Ses jambes de devant sont celles du cheval. Style étrusque. — 518. **Héraclès** nu, debout, combattant (fig. 161). Sa barbe et ses cheveux sont

Fig. 161.

frisés ; penché en avant, le pied gauche sur une petite éminence, la jambe droite arc-boutée en arrière, il fait usage de toutes ses forces pour asséner un coup vigoureux de sa massue, qu'il tient transversalement contre sa nuque. De la

main gauche il tient à bras tendu son arc, dont la branche supérieure est brisée. Ce bronze, un des chefs-d'œuvre de l'art grec archaïque, est regardé par quelques critiques comme une réplique de la statue de l'Héraclès tyrien, œuvre du sculpteur Onatas, que, suivant Pausanias, les habitants de Thasos avaient dédiée à Olympie. — 560 et 568. **Hercule** *bibax* debout. — 581. **Héraclès et Iolaüs** combattant l'hydre de Lerne ; applique ayant surmonté un pied de ciste étrusque terminé en griffe de lion. — 584. **Hercule** étouffant le lion de Némée. — 617. **La ville d'Alexandrie** assise sur un sphinx ; trouvé à Alexandrie en 1872. — 642. **Fortune panthée** debout; trouvé à Alexandrie. — 644. **Bonus Eventus** debout, tenant une patère et une corne d'abondance. — 646. **Harpocrate** nu debout, la tête surmontée du croissant lunaire et du pschent. A son cou une *bulla*; il porte l'index de la main droite à ses lèvres et il s'appuie sur un cep de vigne, au sommet duquel est perché un épervier ; de la main gauche il tient une corne d'abondance. Trouvé à Alexandrie en 1867. — 656. **Harpocrate** panthée debout. — 664. **Dadophore** ou porte-flambeau mithriaque debout. — 667 et 668. **Porte-flambeau** mithriaque. — 675. **Victoire** assise jouant du tympanum. Trouvé à Reims en 1865. — 687. **Dioscure** nu, debout; son pilæus conique est surmonté d'une étoile. Époque romaine. — 688. **Dioscure** à cheval, combattant ; il est costumé en guerrier romain. — 706. **Gorgone** courant. Figure d'applique d'ancien style grec; manche d'ustensile. Trouvé sur l'Acropole d'Athènes en 1866. — 718. **Buste d'une Lasa** ailée, sur une griffe de lion. Pied de ciste étrusque. — 719. **Buste de Sirène** ailée. Manche de miroir étrusque. — 743 et 751. **Dieux lares** debout. — 774. **Griffon**, d'ancien

style grec. Trouvé sur l'Acropole d'Athènes en 1864. — 789. **Pégase**; ses jambes sont mutilées. Style grec. — 793. **Cerbère**. — 799. **Persée** égorgeant la Gorgone. Style étrusque. — 800. **Bellérophon** domptant Pégase. — 801. **Cyparissus** assis, caressant un jeune cerf au milieu d'une vigne. Manche d'ustensile étrusque. — 803. **Cycnus** assis, en embuscade, s'apprêtant à tirer son glaive du fourreau; son casque est surmonté d'un long cou de cygne. Travail étrusque. — 804. **Ilioneus** debout, blessé à l'œil gauche; ancien style grec. Ilioneus, fils de Phorbas, fut blessé à l'œil par Peneleus (Iliade XIV, 489 et s.). — 805. **Pélée et Atalante**. Poignée de ciste étrusque. — 807. **Amphiaraüs**. Le devin est nu, coiffé du casque corinthien; il porte l'index de la main droite à sa bouche, pour indiquer sa qualité de devin. Ancien style grec. — 808. **Oreste** s'élançant sur l'autel de Delphes, pour dérober le Palladium. Style grec. — 811. **Compagnon d'Ulysse** debout, dans l'attitude d'un homme qui fait un effort vigoureux; le héros semble tirer le câble qui retient la voile d'un navire; il est coiffé du pilæus et vêtu d'une tunique sans manches, serrée comme un maillot. Ancien style grec. — 812. **Polyphème** égorgeant un compagnon d'Ulysse. Travail médiocre de l'époque romaine. — 820. **Héros** protégé par une ourse. L'animal est assis, ses deux pattes de devant posées sur deux boucliers entre lesquels le héros est accroupi. Travail alexandrin. Ce curieux monument se rapporte, sans doute, soit à la légende d'Arcas et de sa mère Callisto changée en ourse, soit à la légende de Pâris nourri par une ourse. — 821. **Alexandre le Grand**, nu, debout. Époque romaine. — 830. **Sextus Pompée**, debout, en Neptune. — 835. **Néron** debout en Mer-

cure. — 838. **Antinoüs** debout, en Mercure ; il est vêtu d'une chlamyde ; la bourse et le caducée qu'il tenait ont disparu ; cette statuette reproduit le type de l'Hermès de Polyclète ; trouvé à Lyon (fig. 162). — 871, 872, 876. **Pontife** romain debout. — 941. **Bestiaire** debout, combattant ; trouvé à Varennes (Allier) en 1866. — 943, 944, 946. **Mirmillon** debout, combattant. — 949, 950, 952. **Gladiateurs.** — 970. **Jongleuse** debout ; elle est vêtue d'une tunique courte, serrée autour du corps. Style étrusque. — 971. **Crotaliste** couchée. Style étrusque. — 1130. **Tigre** accroupi et rugissant ; il pose une patte sur une tête de cheval. — 1205. **Lévrier** flairant un lapin. — 1231. **Scorpion** ; trouvé à Carthage en 1870. — 1302. **Apollon et Minerve** assis en regard. Miroir étrusque. — 1303. **Apollon,** Dionysos et Sémélé. Miroir étrusque, copie abrégée

Fig. 162.

du fameux miroir de Sémélé conservé au Musée de Berlin. — 1304. Deux Cabires s'apprêtant à immoler leur frère (mythe de Samothrace). Miroir étrusque. — 1314. Les Dioscures, Hélène et Junon ; au second plan, le profil d'un temple. Miroir étrusque. — 1316 et 1318. Les Dioscures, Vénus et Hélène ; miroirs étrusques. — 1321. Hermès ailé entre deux guerriers. Miroir étrusque. — 1327. Amphion, Zétos et Antiope. Miroir étrusque. — 1329. Tantale assistant à la résurrection de Pélops, en présence d'Apollon, d'Hécate et de Cérès. Miroir étrusque. 1331. Thétis et Achille ; miroir étrusque. — 1337. Silène cherchant à faire violence à Télète ; miroir étrusque.

Parmi les *terres cuites* de la collection Oppermann, nous remarquerons :

3. **Lampe** représentant Minerve debout qui dépose son vote dans une urne placée sur une table (jugement d'Oreste) ; sous le pied l'inscription : BASSA. — 211. **Lampe.** Le sujet est un personnage assis, sans doute un philosophe, interrogeant un squelette ; au dessous, un enfant emmailloté (fig. 163). — 9 et 10. **Apollon** citharède ; statuette.

Fig. 163.

— 18. **Vénus** assise, la tête surmontée d'un polos très élevé. Trouvé à Camiros (Rhodes); style archaïque. — 37. **Vénus** accroupie. — 39. **Vénus** rajustant sa chaussure. — 47. **Eros** portant la massue d'Hercule. — 58. **Cérès** assise sur un trône. — 59. **Cérès** debout, tenant un flambeau et un jeune porc. — 65. **Perséphone** debout, tenant une fleur et une grenade ; statuette trouvée à Egine en 1866. — 67. **Hadès** et **Perséphone** assis; groupe trouvé à Camiros (Rhodes). — 69. **Iacchos** chevauchant un porc. — 74. **Bacchus** assis, tenant un canthare et un thyrse. — 76. **Bacchus** et **Ariadne** sur une cliné. — 77. **Ariadne** assise sur le rocher de Naxos, au bas duquel est une petite grotte. — 79. **Satyre** dansant ; statuette trouvée en Cyrénaïque. — 98. **La Terre** ou **Cérès** assise sur un trône, coiffée du polos. — 99. **Néréide** assise sur le dos d'un jeune Triton. — 103, 104 105. **Ganymède**, debout. — 111. Les trois **Parques** debout ; Clotho tient les fuseaux, Atropo les ciseaux et Achesis les balances ; trouvé à Naples. — 125. Tête d'**Achéloüs** avec des cornes au front ; applique plate. — 126. Buste de **Io**, ailée, avec des cornes et des oreilles de vache. — 131. **Hercule** combattant une Amazone à cheval ; applique découpée. — 132. **Thésée** combattant une Amazone à cheval ; applique découpée, ayant fait, avec le n° précédent, partie d'une même décoration. — 150 à 156. **Acteurs** comiques. — 178. **Gaulois** ou barbare debout, barbu, vêtu du sagum.

Parmi les *vases peints* de la collection Oppermann: n° 1. **Zeus** assis sur un trône, tenant une phiale ; de son front sort Pallas tenant une lance et ayant l'égide sur l'épaule. Héphæstos, Thallo, Carpo et Niké assistent à la scène. Hydrie

à figures rouges. — 2. **Zeus** saisissant Ganymède qui tient le trochus; Eros vole vers le maître des Dieux, auprès duquel se tiennent Hermès et Aphrodite. Célébé à figures rouges. — 3. **Pallas** combattant Encélade. Amphore à figures noires. — 20. **Cérès** et Perséphone; Hécate leur présente des flambeaux. Hydrie à figures rouges. — 23. **Apollon** citharède, avec Ariadne et Dionysos. Amphore à figures noires. — 38. **Castor** et Pollux à cheval. Stamnos à figures rouges. — 42. **Héraclès** vainqueur de Syleus. Péliké à figures rouges. — 43. **Héraclès** chargé de liens par un esclave de Busiris. Péliké à figures rouges. — 45. **Héraclès**, Dionysos, et Hébé. Olpé à figures noires. — 46. **Thésée** tuant le Minotaure. Amphore à figures noires. — 50. **Amazone** combattant un héros grec. Olpé à figures rouges. — 56. **Actéon**, Diane, Pan et une nymphe. Stamnos à figures rouges. — 62. **Thétis** fuyant Pelée. Péliké à figures rouges. — 63. **Protésilas** et Palamède assis en présence de Minerve et jouant aux dés. Amphore à figures rouges. — 68. **Hector** à côté de son quadrige, se tournant vers Andromaque, qui porte Astyanax sur son épaule; Priam est assis devant les chevaux (adieux d'Hector et d'Andromaque). Amphore à figures noires. — 70. **Iliupersis**. Les Grecs sortant du cheval de bois et combattant les Troyens. Style primitif; aryballe à figures brunes, trouvée à Cervetri en 1869. — 81. **Jeune homme** debout à côté d'un cippe funéraire, auprès duquel une jeune fille dépose une offrande. Lécythe blanc. — 84. **Antigone** et Ismène à côté d'un cippe funéraire. Hydrie à figures rouges. — 101. **Athlète** vainqueur dans les jeux, debout, vêtu d'une tunique courte, tenant son bouclier et deux javelots; devant lui une femme portant sur sa main

une phiale chargée de fruits et tenant une couronne. — 140 à 159. Vases divers de style archaïque, provenant de la nécropole de Camiros (Rhodes).

Au dessus des vitrines de la collection Oppermann, sont placés quelques vases peints et autres monuments : 48. **Initiation de Thésée** aux mystères d'Eleusis. Oxybaphon de Nola. — 25. **Thiase de Dionysos**. Oxybaphon de Lucanie. — 9. **Apollon, Diane et Mercure**. Oxybaphon de Lucanie. — 138 et 139. Deux vases archaïques de Camiros semblables et décorés de zones d'animaux. — 3275. Buste colossal de femme, avec les cheveux relevés et noués sur le haut de la tête, et traces de pendants d'oreille. Le derrière de la tête n'est pas terminé. Haut. 50 cent. Cette belle tête de marbre, de style grec, a longtemps passé, mais à tort, pour avoir été détachée d'un des frontons du Parthénon. — 36. Satyre et Ménade dansant. Amphore. — 102. Personnage offrant un cygne à un éphèbe. Oxybaphon. — 118 et 119. Antéfixes représentant une tête de Vénus. Trouvés à Camiros. — 3280. **Hercule**. Tête colossale trouvée à Cypre par L. de Mas-Latrie en 1846. — 58. **Médée** tuant ses enfants. Amphore. — 76. Scènes de jeux. Remarquable amphore trouvée à Camiros. — **Tête d'Auguste** et tête voilée d'un des premiers Césars, en marbre ; trouvées dans les ruines de Gichtis (Tunisie).

III. — VITRINE CENTRALE

La vitrine centrale, hexagonale, a la forme, en son milieu, d'une lanterne surmontée d'un buste colossal de Cybèle, en

bronze (fig. 164); on prétend que ce buste a été trouvé à Paris, en 1675, près de l'église Saint-Eustache. Dans la lanterne de la vitrine se trouvent quelques vases peints garnissant les gradins supérieurs, et sur le pourtour des deux gradins inférieurs, le célèbre *trésor d'argenterie de Berthouville* (appelé quelquefois improprement *de Bernay*) dont nous allons raconter l'histoire et donner une description sommaire.

Le 21 mars 1830, un cultivateur nommé Prosper Taurin, labourait un champ qu'il avait acquis depuis peu, lorsqu'un obstacle vint arrêter sa charrue. Pour l'enlever, il prit une pioche à l'aide de laquelle il arracha une grande tuile romaine et trouva, immédiatement à côté, plus de cent objets en argent que cette tuile protégeait, et qui reposaient en bloc sur quel-

Fig. 164.

ques morceaux de marne. Qu'on juge de sa surprise et de sa joie ; il avait sous les yeux plus de 25 kilogrammes pesant de statuettes, de vases, de plats, d'ustensiles de tous genres, dont un coup de pioche venait de le faire l'heureux possesseur. Le champ, théâtre de cette aventure, est situé au hameau du Villeret, commune de Berthouville, arrondissement de Bernay (Eure).

Des fouilles entreprises en ce lieu et aux environs, par M. Métayer-Masselin en 1861, puis par le R. P. de La Croix, sous l'inspiration de M. Join-Lambert, en 1897, établirent qu'en cet endroit se trouvait un temple, un théâtre et quelques autres constructions, mais qu'il n'y avait jamais eu de ville ou d'agglomération considérable. On se trouvait en présence des ruines d'un *forum* ou, si l'on veut, d'un champ de foire gaulois, puis gallo-romain, installé en pleine campagne, à proximité du croisement de routes nombreuses. Aujourd'hui encore, en Bretagne, une fois l'an, des foires gigantesques, d'où l'on arrive de trente lieues à la ronde, s'installent en plein vent, depuis des temps immémoriaux, à côté de quelques auberges et parfois d'une chapelle bâties à demeure au lieu de la réunion annuelle.

Le sanctuaire ainsi construit au lieu où de semblables assemblées se formaient, sur les confins du territoire des Lexovii et des Eburovices à l'époque gallo-romaine, était consacré à Mercure *Canetonnensis,* c'est-à-dire au Mercure d'un lieu-dit appelé *Canetonum* et qui n'est pas autrement connu. Ce nom nous est révélé par les objets d'argenterie trouvés par Prosper Taurin et qui portent presque tous des inscriptions votives à Mercure Canctonnensis. Ces monuments constituaient en effet le trésor du temple, les *ex-voto* offerts par diverses per-

sonnes qui croyaient devoir au dieu un tribut de reconnaissance, soit pour quelque guérison, soit pour quelque service rendu. Ce fut le 3 mai 1830 que Raoul Rochette acheta, pour le Cabinet des Médailles et Antiques, l'ensemble de cette précieuse trouvaille. Quand on eut rapproché et ressoudé diverses portions disjointes de certains objets, on compta soixante-neuf vases et quelques débris ou ustensiles de moindre importance.

On a l'habitude de comparer les uns avec les autres les grands trésors d'argenterie antiques qui ont été découverts en ce siècle et l'on rapproche communément du trésor de Berthouville ceux de Hildesheim, au musée de Berlin, et de Boscoreale au musée du Louvre. Ce qui distingue le trésor de Berthouville, c'est que, comme nous l'avons dit, il est composé d'ex-voto offerts à Mercure. Ces objets sont donc de provenances diverses ; ils ont appartenu à des propriétaires de condition sociale différente et ont été fabriqués à des époques ou dans des pays fort éloignés les uns des autres : on s'explique ainsi qu'ils soient d'un mérite artistique fort inégal. Au contraire, les trésors de Hildesheim et de Boscoreale représentent la vaisselle plate de somptueuses villas et de quelque riche patricien romain. Leur ensemble présente donc plus d'unité et revêt un tout autre caractère que le trésor de Berthouville. Cela n'empêche qu'il se trouve, dans ce dernier, une demi-douzaine de vases qui, au point de vue artistique, n'ont leur pendant dans aucun autre trésor ; nous le proclamons hardiment : ce sont les plus beaux vases d'argenterie que nous ait légués l'antiquité. Si l'on ne peut affirmer positivement qu'ils soient l'œuvre même des artistes que Pline cite comme s'étant illustrés dans la composition et

la ciselure de l'argenterie, du moins paraît-il certain que ces admirables monuments sont inspirés de ceux, décorés de scènes troyennes, de Centaures et de Centauresses, qui, aux yeux des anciens, devaient assurer à ces artistes l'immortalité.

Les fouilles du P. de La Croix ont établi que le temple de Mercure Canetonnensis fut détruit violemment par le fer et le feu, dans le cours du IIIe siècle de notre ère, au temps où la Gaule fut bouleversée par des invasions germaniques et d'incessantes révolutions. Les desservants du temple enfouirent précipitamment le trésor du dieu dans le sous-sol d'une dépendance : il y séjourna quinze siècles, préservé par l'oubli contre toute tentative de vandalisme. Des 69 monuments qui le composent, nous décrirons seulement les plus importants.

1. **Statuette de Mercure**, nu, de grandes dimensions. Style gallo-romain, médiocre. — 2. **Statuette de Mercure**, moins grande que la précédente, mais de très bon style; le dieu est coiffé du pétase et vêtu de la *penula*. Restaurée en partie, en 1831, par le sculpteur Depaulis. — 3. **Buste de Mercure** avec les ailerons aux tempes, il formait probablement l'ombilic d'une patère dont l'oxydation l'a détaché. — 4. **Œnochoé** sur la panse de laquelle sont représentés, au repoussé, deux sujets relatifs à la guerre de Troie (fig. 165) : *Première face :* Achille pleurant sur le corps de Patrocle. Le fils de Pélée, assis sur un rocher, la tête appuyée sur la main droite, contemple avec douleur le corps de Patrocle enveloppé d'un linceul. En face d'Achille, Phénix, son vieil ami, également assis et se tenant les genoux avec les mains. Derrière Achille, Ulysse coiffé du *pilos*, debout, le pied droit sur un rocher. Près du roi d'Ithaque, Antiloque, le fils de Nestor, l'ami le plus cher d'Achille

après Patrocle, s'appuyant des deux mains sur sa lance. Les autres personnages sont Nestor, debout, les mains jointes

Fig. 165.

avec l'expression d'une douleur profonde, entre un héraut s'appuyant sur un bâton, et un guerrier tenant sa lance. Der-

rière Phénix, un vieillard chauve, s'appuyant sur un grand
bouclier, sans doute celui d'Achille, assis entre un guerrier
et un héraut. — *Deuxième face*: Le rachat du corps d'Hector.
Achille assis sur un trône, préside la pesée des trésors offerts
par Priam pour la rançon du corps de son fils. Derrière
Achille, Phénix debout, faisant un geste qui conseille la mo-
dération à son élève ; auprès du précepteur d'Achille, Dio-
mède casqué tenant sa lance ; Ulysse coiffé du pilos et pa-
raissant donner un avis ; enfin Antiloque, la lance sur l'épaule,
portant la main droite à son visage, et contemplant avec dou-
leur cette scène cruelle. Près de ce dernier personnage, une
grande balance posée sur trois pieds en triangle ; le masque
bachique qui rattache l'anse de l'œnochoé à la panse paraît
en même temps servir de soutien au fléau de la balance dans
les plateaux de laquelle sont placés, d'une part, le corps d'Hec-
tor, et de l'autre, un grand cratère ou vase à deux anses en or.
— Le second groupe de cette composition, placé de l'autre
côté de la balance, est celui des Troyens suppliants ; à leur
tête, paraît Priam dont le geste indique le désespoir ; le vieux
roi porte le costume asiatique, il a la mitre phrygienne, des
anaxyrides et un grand manteau. Quatre Troyens l'accompa-
gnent. — Sur le col du vase, l'Enlèvement du Palladium. Dio-
mède, nu, casqué, son baudrier au côté, dans l'attitude con-
sacrée et qu'on retrouve sur tant de monuments divers, porte
le Palladium et fait avec sa courte épée un geste de me-
nace ; en face de Diomède, mais séparé de lui par un au-
tel, Ulysse marchant à pas précipités, conseille la modéra-
tion à son fougueux compagnon. Sur la partie plate du col,
sous l'anse, temple tétrastyle.

Vers le haut de la panse du vase, on lit cette inscription

dédicatoire circulaire, gravée au pointillé : MERCVRIO AV-
GVSTO Q. DOMITIVS TVTVS EX VOTO. Plusieurs
autres vases ont été offerts à Mercure par ce même person-
nage, Quintus Domitius Tutus, qui n'est pas autrement
connu.

5. Œnochoé faisant pendant à la précédente et ornée,
comme elle, de deux sujets au repoussé, relatifs à la guerre de
Troie. — *Première face:* Achille traînant le corps d'Hector
derrière son char, autour des murs de Troie. Le héros grec,
debout dans son char, nu, le casque en tête, le javelot à la
main, se couvrant de son grand bouclier rond, est représenté
d'une taille gigantesque; sa tête touche presque au sommet
des plus hautes tours de la ville; Automédon dirige les che-
vaux. Le cadavre d'Hector, lié et traîné derrière le char, balaye
la poussière. Trois guerriers grecs courent au combat sur les
traces d'Achille; sous les pieds des chevaux, un guerrier ren-
versé. Sur les créneaux des murs de Troie qui entourent tout
le vase, paraissent quatre personnages dont on ne voit guère
que les bustes. Ce sont Priam et Hécube dont les gestes expri-
ment la douleur et l'effroi, et deux Troyens qui casqués et
abrités par leurs boucliers lancent leurs javelots sur Achille.
— *Deuxième face:* La mort d'Achille. Le fils de Pélée, blessé
d'une flèche au talon droit, est tombé sur le genou gauche;
son épée est dans le fourreau; il pose la main gauche sur son
bouclier, et en même temps, de la main droite, il cherche à
arracher le trait fatal. La tête du héros est penchée; il suc-
combe et serait déjà étendu sur le sol s'il n'était soutenu par
Ajax. Trois Troyens se pressent pour achever Achille et en-
lever son corps; ce sont Énée, Pâris et Agénor. Trois Grecs
viennent en aide à Ajax pour sauver le corps d'Achille; l'un

d'eux est déjà blessé, c'est Nérée; les deux autres sont Néoptolème et Ménélas. Une Victoire offre à Ménélas une palme et une couronne. — Sur le col du vase, Ulysse et Dolon. Le roi d'Ithaque est reconnaissable à son pilos; mais ce qui précise la scène, c'est la peau de loup dont est revêtu Dolon : le moment choisi par l'artiste est celui où Ulysse interroge le malencontreux espion. L'inscription dédicatoire est la même qu'au numéro précédent.

6. **Poculum** ou gobelet orné de compositions au repoussé relatives à la victoire d'un athlète aux Jeux Isthmiques (fig. 116). L'athlète qui paraît être le héros Corinthus, est nu, imberbe, debout, la tête ceinte d'une couronne de pin et tenant une palme ; devant Corinthus la table des jeux. Neptune et Amphitrite, assis, président à son triomphe. Plus loin, la nymphe de la fontaine Pirène et Pégase s'abreuvant. Au

Fig 166.

second plan, la montagne de l'acro-Corinthe avec le temple de Vénus armée.

7 et 8. **Une paire de canthares bachiques** qui se font pendant, non seulement par la forme et les accessoires, mais

aussi par les sujets qui les décorent. Ces bas-reliefs admirables sont exécutés au repoussé sur des feuilles d'argent mince ; l'intérieur des vases est doublé d'une cuvette d'argent massif. Les anses, décorées d'ornements de fantaisie ciselés dans la masse, se rattachent au vase par des becs de cygne, et deux panthères. Les sujets ont rapport au culte de Bacchus et rappellent beaucoup ceux de la Coupe de Ptolémée (v. plus haut, p. 158), comme les vases eux-mêmes la rappellent

Fig. 167.

par leur forme. Sur nos deux canthares, les principaux personnages sont un Centaure et une Centauresse. Sur l'un des vases, le centaure est enfant ; sur l'autre, il est barbu. Ces deux personnages sont entourés de génies et de divers attributs symboliques (fig. 167).

9 et 10. Une paire de canthares bachiques, décorés de sujets exécutés au repoussé et par le même procédé que les vases n°s 7 et 8, garnis également à l'intérieur de cuvettes

unies. La forme de ces vases est particulière; évasés à l'orifice, ils vont jusqu'au pied en diminuant. Les bas-reliefs ont beaucoup de rapport avec ceux qui décorent les canthares précédents, non seulement par les sujets, mais aussi par le travail, qui indique sinon la même main, du moins le même atelier. On remarque une grande recherche de la symétrie dans la disposition des détails de l'ornementation. Le pied est décoré d'une guirlande de feuilles d'acanthe entremêlées d'iris. Les anses, d'une grande élégance, sont formées de deux pattes de cerf, réunies par un coquillage et une palmette.

11. **Canthare** orné de bas-reliefs au repoussé dont l'interprétation n'est pas encore fixée. — *Première face:* Une femme, aux traits nobles et sévères, est assise, vêtue d'un large peplum qui couvre le haut de sa tête, et flotte au vent. Elle tient un *volumen* roulé et paraît méditer profondément. A ses pieds, un oiseau. En face de cette femme, un homme barbu est debout, la tête nue et penchée, dans une attitude réfléchie. Il est revêtu d'un manteau attaché sur l'épaule, et dont il saisit les plis de la main gauche, tandis que de l'autre il tient un bâton recourbé dont il pose l'extrémité sur un globe. Ces deux personnages sont séparés par un grand cippe carré, sur lequel sont une lyre et une petite colonne surmontée d'une pomme de pin. Sur le cippe, dont la surface est polie comme un miroir, on distingue l'image réflétée de l'homme debout. — *Deuxième face:* Un jeune homme, imberbe, la tête et le buste nus, est assis sur un bloc de pierre sur lequel est étendue la draperie qui couvre la partie inférieure de son corps; il tient d'une main un *volumen* et un bâton recourbé. En face de lui, une femme, aux traits sévères et annonçant l'âge mur, est debout, revêtue d'une tunique et d'un péplum; sa tête est

20.

nue et ses cheveux sont noués sur la nuque ; tenant de la main gauche un *volumen,* elle s'approche d'un grand vase sur lequel elle étend une branche de laurier, peut-être pour la tremper dans l'eau lustrale. Les deux personnages sont séparés par un cippe carré sur lequel est posé un masque tragique.

12. **Canthare** faisant pendant au précédent. — *Première face :* Une femme, assise, tenant des deux mains un *volumen* déployé dont elle paraît faire la lecture à un vieillard debout devant elle. Celui-ci est chauve et porte une longue barbe ; courbé par le poids des ans, il s'appuie sur un bâton et est enveloppé dans un grand manteau ; ses pieds sont chaussés. De la main droite il fait un geste de suppliant. Entre ces deux personnages, un grand cippe carré surmonté d'une colonne portant un vase. Au pied de cette colonne, une stèle carrée, et auprès, un *volumen.* — *Deuxième face :* Un homme jeune, imberbe, aux traits réguliers, à la physionomie grave et douce, nu, sauf les jambes qui sont couvertes par les plis de la draperie jetée sur le siège sur lequel il est assis, tient un *volumen* entr'ouvert. En face de lui, une femme debout, la tête nue, vêtue d'une tunique et d'un *peplum,* tient un long bâton recourbé et étend la main avec un geste suppliant qui rappelle celui du vieillard de l'autre face.

20. **Grande patère** profonde, à godrons en creux à l'intérieur, l'ombilic décoré d'un emblema exécuté au repoussé. Le sujet est Ariadne couronnée de lierre, endormie et couchée, dans une pose pleine de charme et d'abandon, sur la peau de lion d'Hercule, dont la massue lui sert d'oreiller. L'arc et le carquois du dieu sont auprès d'elle, ainsi qu'un canthare bachique à deux anses, décoré d'une guirlande de

lierre. Trois petits génies ailés endormis sont groupés autour de la Bacchante.

21. **Disque** ou plateau. L'ombilic est décoré d'un médaillon autour duquel est gravée en creux cette inscription dédicatoire : DEO. MERCVRIO. KANETONNESSI. C. PROPERT. SECVNDVS. V. S. L. M. Le sujet du médaillon, qui paraît fondu et ciselé dans la masse, est un cavalier échappant par la fuite à la poursuite de deux animaux féroces, une lionne et un loup, qui l'attaquent à la fois. Le bord, fort étroit, est chargé de sujets symboliques, d'un relief assez peu saillant, disposés avec symétrie : animaux divers, masques, autels, pedum, lyre, tympanum, vases, etc.

22. **Patère** décorée d'un emblema au repoussé et d'ornements gravés en creux ; le sujet de l'emblema est Mercure assis sur un rocher et tenant son caducée ; à ses pieds, un bouc, une tortue, un coq et un autel.

23. **Patère** décorée d'un emblema au repoussé, représentant les bustes de Mercure et de Vénus.

24 et 25. **Deux patères** décorées d'un emblema qui représente Mercure debout.

IV. — Collection Pauvert de La Chapelle.

Cette collection de pierres gravées antiques, donnée au Cabinet des Médailles, en 1899, par M. Oscar Pauvert de La Chapelle, se trouve exposée dans une vitrine spéciale placée devant l'une des fenêtres. Elle comprend 167 gemmes remarquables, se répartissant en cylindres chaldéo-assyriens, perses et hétéens ; cachets conoïdes orientaux ; intailles len-

ticulaires de l'époque mycénienne ; scarabées et scarabéoïdes phéniciens, sardes, cypriotes, grecs et romains, ayant, pour la plupart, servi de chatons de bagues et de cachets sigillaires.

Le camée n° 163, qui représente une tête de Méduse, de profil, est un des plus beaux qui nous soit restés de l'antiquité ; on y lit en creux, devant le visage de la Méduse, la signature de l'artiste, ΔΙΟΔΟΤΟΥ. On ne saurait se lasser de contempler ce petit chef-d'œuvre d'un artiste qui vivait au commencement de notre ère et dont cette précieuse gemme nous révèle à la fois le nom et le talent (fig. 168). — Le n° 162 n'est

Fig. 168 (agrandi).

qu'un fragment de camée en pâte de verre antique ; néanmoins, il est fort intéressant parce qu'on peut, grâce à une autre pâte de verre du Musée britannique, en reconstituer la scène complète (fig. 169). Il représente Poseidon surprenant la nymphe Amymone au moment où celle-ci était venue puiser de l'eau à une fontaine. Dans le champ, on lit la signature de l'artiste, Aulus, fils d'Alexas : ΑΥΛΟC ΑΛΕΞΑ ΕΠΟΙΕΙ. — Signalons encore les intailles suivantes : 3. **Aegagre**

Fig. 169.

fantastique, couché et dormant, la tête repliée sur son ventre par une étrange contorsion de l'encolure. Le front de l'animal est surmonté d'une seule corne, à bourrelets, terminée en croissant. Excellent style de l'époque mycénienne. Onyx gris, rubané ; forme lenticulaire, la tranche percée d'un trou,

— 7. **Cylindre chaldéen.** Scène composée de deux groupes symétriques. Chacun d'eux représente Isdubar, le corps de profil, le visage de face, plongeant son poignard dans le flanc d'un lion ; le dieu a une longue barbe nattée, des cheveux bouclés, et, pour tout vêtement, une ceinture serrée à la taille avec franges retombantes. Le lion qu'il immole est debout sur ses pattes de derrière, occupé à lutter contre un taureau debout de la même façon et qui, la tête renversée en arrière, paraît pousser un grand cri de douleur.

15. **Cylindre hétéen.** La scène curieuse qui le décore peut se partager en deux groupes : 1º Un homme vêtu d'une tunique courte et d'un manteau à franges, les jambes nues, s'avance du côté du groupe que nous allons décrire sous le nº 2. Il a une longue barbe tressée ; il est coiffé d'un chapeau conique à rebord, et une natte de cheveux descend sur son dos. De la main droite il tient une croix ansée (?) ; la main gauche est armée d'une lance, la pointe dirigée vers le sol ; à ses pieds, un arbuste. — 2º Un dieu, en buste jusqu'à la ceinture, le bas du corps terminé par une pyramide de globules qui représentent sans doute une montagne, tient sur sa main gauche un lièvre qu'il présente à un autre personnage dont nous parlerons tout à l'heure ; de la main droite levée à la hauteur du visage, il fait le geste de l'offrande. Il a une longue barbe et une tresse de cheveux nattés sur le dos ; son chapeau conique, à larges bords, relevés, est surmonté d'un globe dans un croissant. Le personnage auque il s'adresse est debout, posant ses pieds sur deux sommets de montagnes, entre lesquels pousse un arbuste. Il a aussi une longue barbe et il est coiffé d'un chapeau conique à large rebord ; une tresse de cheveux nattés descend presque jusque sur ses reins. De la

main droite il tient, par les cheveux, un homme qu'il fait tournoyer en l'air en le rouant de coups à l'aide d'un fouet qu'il brandit de l'autre main. La malheureuse victime, vue à la renverse, fait des gestes de désespoir. On pourrait interpréter cette scène en supposant que l'offrande du lièvre au terrible dieu des montagnes a pour but de calmer sa colère et de sauver la victime humaine.

16. **Cylindre perse.** Deux rois en adoration devant le pyrée, au-dessus duquel plane Ahura-Mazda. — 18. **Cylindre perse.** Deux lions affrontés. Style remarquable. — 19. **Scène d'adoration** (fig. 170). La triade divine du panthéon assyrien,

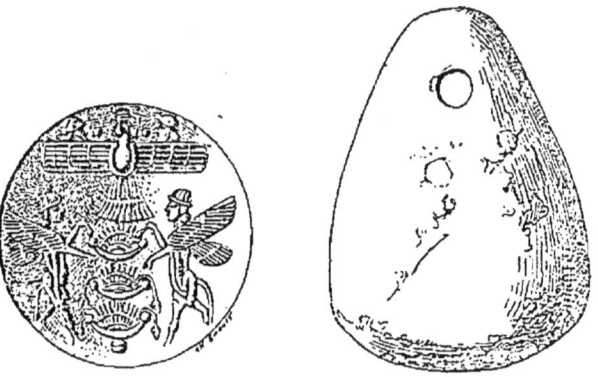

Fig. 170 (agrandi).

Anu, Bel et Ea, se présente sous la forme suivante : Un dieu barbu, de profil et coiffé d'une haute tiare ornée de cornes de taureau, est en buste dans un nimbe ailé ; la queue d'oiseau qui remplace les jambes du dieu, est étalée en éventail ; sur les ailes, allongées à droite et à gauche, sont placées, en regard, les têtes des deux autres personnages de la triade, séparées, chacune, du buste central par un globule sidéral. Au-dessous, est l'Arbre sacré, stylisé, composé d'une triple couronne de feuilles et de fruits. Cet arbre mystique est accosté

de deux génies ailés ou *kéroubim,* à têtes humaines, à corps de lions et à pattes d'aigles, debout face à face.

40. **Melqart ailé, tenant deux lions.** Le dieu phénicien a un corps d'homme et sa tête simiesque, à cheveux hérissés, à longue barbe en éventail, rappelle celle du dieu Bès. Il est nu, le corps de profil, le visage de face. Ses épaules sont munies de quatre ailes recroquevillées, et il a, en outre, des ailerons aux chevilles. Les bras en croix, il tient dans chaque main la patte de derrière d'un lion renversé et rugissant.

67. **Bélier.** Dans le champ, le nom Βούησις. Remarquable gemme de style grec archaïque. Scarabéoïde de calcédoine. — 71. **Héros sur un cygne**; dans le champ, ΕΡΟΖ. Style grec. — 78. **Archer grec agenouillé.** Il est imberbe, de profil, un genou en terre, coiffé d'un casque muni d'un apex et d'un couvre-nuque. Le corps paraît couvert d'une sorte de maillot collant, en cuir ou en laine, avec des armilles aux chevilles. Son carquois est suspendu à son côté par deux lanières qui ceignent les reins ; devant lui est son arc ; des deux mains il tient une flèche dont il paraît vérifier la rectitude. Style grec archaïque, travail des plus remarquables. — Cette gemme est, par son beau style, une des plus importantes de la collection ; trouvée à Samos, elle est un spécimen du style de l'école de lithoglyphes qui florissait dans cette île au VIe siècle et dont le représentant le plus illustre fut Mnésarchos, le père du philosophe Pythagore. — 82. **Tydée** se nettoyant avec un strigile, pour se préparer au combat. Excellent style étrusque. — 83. **Hermès attachant ses endromides.** Style grec. — 84. **Philoctète à Lemnos.** Le héros, nu, barbu, debout de profil, s'appuie d'une main sur un bâton, et il étend l'autre avec un geste de douleur,

en regardant un jeune homme, sans doute Pylios, fils d'Héphæstos, qui, accroupi devant lui, lui saisit le pied pour panser sa blessure. Style grec archaïque.

85. Combat d'Héraclès et de Cycnos. Style étrusque. — 86. **Nérée** sur un hippocampe. Style grec. — 87. **Eryx en Discobole**. Le roi mythique de Sicile, représenté en athlète, est nu, légèrement barbu, debout, courbé en avant ; de la main droite baissée il tient le disque qu'il s'apprête à lancer dans un effort vigoureux. Dans le champ, une aryballe suspendue à des courroies et deux cloches gymnastiques. Derrière, le nom étrusque du roi. — Eryx était fils de Butas et de Vénus ; d'une force extraordinaire, il provoquait au combat du ceste tous les étrangers, qui passaient en Sicile, puis, les ayant vaincus, il les réduisait en esclavage. Il fut tué par Héraclès et son nom fut donné à la montagne sur laquelle il fut enseveli.

Fig. 171 (agrandi).

91 et 92. **Prométhée** créant l'homme (fig. 171). Le n° 92 représente le dieu nu, barbu, les cheveux retenus par un bandeau, une courte chlamyde sur l'épaule. Penché en avant et attentif à son ouvrage, il tient une longue baguette avec laquelle il mesure les proportions du buste humain qu'il vient de fabriquer. Ce buste s'arrê aux hanches et n'a encore qu'un seul bras. Une cassure, qui traverse la gemme de part en part, a été causée accidentellement avant que M. Pauvert de La Chapelle l'achetât. Mais une empreinte en plâtre, exécutée avant l'accident, nous permet de juger de la gravure dans tous ses détails.

93. **Lycurgue coupant ses vignes**. Le roi mythique de

Thrace a pour tout vêtement une nébride nouée à son cou et flottant sur son dos. Il brandit la bipenne avec laquelle il devait se blesser. — Lycurgue, fils de Dryas, roi de Thrace, ayant osé faire la guerre à Dionysos, en fut sévèrement puni par les dieux. Un jour qu'il voulait donner l'exemple de l'ardeur au travail aux ouvriers chargés d'essarter ses vignes, il se coupa les deux jambes d'un coup de hache.

94. **Héros Thébain** dévoré par le sphinx. — 95 et 96. **Compagnon de Cadmus** tué par le dragon de la grotte de Mars. — 97. **Jason**, devant la Toison d'or. — 98. **Thésée** soulevant le rocher sous lequel sont cachés le glaive et la sandale de son père. Sous le rocher, on voit une sandale et un glaive dans son fourreau. Cette belle gemme est malheureusement très mutilée, mais on peut reconstituer le sujet avec certitude par la comparaison du fragment qui nous reste avec d'autres intailles qui représentent également Thésée retrouvant le glaive et la sandale d'Égée. — 99. **Thésée** contemplant le glaive de son père. — 100. **Thésée** s'apprêtant à revêtir son armure. — 101. **Ajax** portant le corps d'Achille sur son épaule. — 102. **Dolon** s'avançant vers le camp des Grecs. L'espion des Troyens marche avec précaution sur la pointe des pieds (à pas de loup), étendant une main en avant et portant de l'autre deux javelots appuyés sur son épaule. Il est coiffé de la peau de loup qui s'étale aussi sur son dos.

103. **Oreste et Electre** se rencontrant au tombeau d'Agamemnon. — 104. **Othryadès** mourant. Le héros spartiate est renversé à terre, se soulevant péniblement en s'appuyant sur son bouclier. D'une main, il montre l'inscription LAC (initiales du nom de Lacédémone) inscrite sur un autre bouclier placé devant lui. Au second plan, un autre héros, sans

doute un Argien, aussi renversé. — La légende d'Othryadès, le seul survivant des trois cents Spartiates qui combattirent contre trois cents Argiens pour la possession de Thyreion, a été fréquemment exploitée par les graveurs de pierres fines. La gemme que nous avons sous les yeux, gravée à l'époque romaine, représente le héros spartiate demeuré seul sur le champ de bataille parmi les morts et les mourants, et écrivant sur un bouclier le nom de sa patrie victorieuse.

106. **Polyidos** déposant un sort dans une urne que lui présente un éphèbe. Le devin corinthien, descendant du fameux Mélampos, est assis sur un rocher, de profil, nu, barbu, les cheveux ceints d'un diadème. De la main droite il dépose un sort (ψῆφος) dans une hydrie placée sur un cippe que soutient devant lui un éphèbe debout, nu et imberbe. Style grec archaïsant. — 109. **Hephaestos** fabriquant un bouclier. — 100. **Romulus et Rémus** allaités par la Louve et découverts par le berger Faustulus et deux de ses compagnons.

111. **La fondation du Capitole** (fig. 172). Un pontife est debout, de face, sur un monticule, et entouré de quatre personnages; il est barbu, drapé dans sa toge dont il saisit les plis de la main gauche ramenée sur sa poitrine, tandis que de la main droite baissée, il tient son bâton augural. A ses pieds, sur le monticule, on distingue nettement la tête d'un certain héros mythique Tolus (*caput Toli*) qu'on découvrit, suivant la légende, en creusant les fondations et qui donna son nom au temple dont la construction, en exécution d'un vœu de Tarquin l'Ancien, ne fut achevée qu'après la chute de la royauté. A la droite du pontife, on aperçoit deux statues divines :

Fig. 172 (agrandi).

l'une, sous la forme d'une tête barbue sur un cippe carré, est le dieu Terminus; dans l'autre, qui est aussi barbue et nue, il faut reconnaître le dieu Mars. A la gauche du pontife, se trouvent deux autres personnages : l'un, entièrement nu, d'aspect juvénile, n'est autre que Juventus représenté sous sa forme masculine; le second, barbu et assis, drapé dans sa toge, est un augure qui assiste à la scène en spectateur et écoute l'interprétation donnée par l'autre augure, son compagnon. — Les légendes qui couraient à Rome sur la fondation du Capitole et dont Tite-Live, Denys d'Halicarnasse, Varron et quelques autres auteurs se sont fait l'écho, racontaient qu'on trouva, en creusant les fondations du temple de Jupiter, la tête fraîchement coupée d'Olus ou Tolus, d'où le nom de Capitole, et en outre, que lorsqu'on voulut déblayer le terrain pour étendre l'emplacement du nouveau temple et exproprier les sanctuaires que les Sabins avaient auparavant érigés en cet endroit, le dieu Terme refusa de se laisser déplacer. Aucune force humaine ne put enlever sa statue; les augures consultés déclarèrent qu'il fallait respecter la volonté du dieu et reconnaître dans ce prodige un gage de l'inébranlable solidité de la puissance future de Rome. Dans la suite, la légende s'amplifiant, on ajoutait que Mars et Juventus, qui avaient de petits sanctuaires à côté de celui de Terminus, refusèrent aussi de céder la place à Jupiter.

135. **Peintre à l'ouvrage**. Il est assis sur un siège et promène son pinceau sur un tableau posé devant lui sur un chevalet à trois pieds.

136. **Orfèvre** (*cælator*) ciselant un vase. L'artiste nu, barbu, la tête ceinte d'un bandeau, est assis sur un siège et tient, de la main droite baissée, un petit marteau à long manche,

tandis que de la main gauche il appuie son ciselet sur l'une des anses d'une grande œnochoé placée devant lui sur un degré. Le pied, la panse et le col de l'œnochoé sont décorés de cannelures que coupe, par leur milieu, une large zone où figurent divers personnages en relief. Une portion de la gemme est mutilée, mais, en face du *cælator* que nous venons de décrire, on aperçoit encore la jambe, le bras et un peu du visage d'un autre artiste qui lui faisait pendant et ciselait la seconde anse du même vase. Jaspe sanguin. Excellent style.

160. **Squelette** debout, de face, la main gauche sur la hanche et s'appuyant du bras droit sur un long bâton auquel est suspendue une aryballe. Dans le champ, une amphore et le nom *Polio*. Chaton de bague en argent.

La vitrine plate placée devant la seconde fenêtre contient, dans ses deux compartiments supérieurs, les plus importantes des acquisitions du Cabinet des Médailles, faites dans l'année courante, et les dons les plus récents. Dans l'un des compartiments inférieurs, série de lampes en terre cuite léguées par Edmond Le Blant, en 1897; dans l'autre compartiment, on remarquera des coins de monnaies antiques, des moules en terre cuite de monnaies romaines, ayant peut-être servi à des faux-monnayeurs dans l'antiquité; enfin des boîtes de changeurs du moyen âge, renfermant de petits poids de cuivre avec le trébuchet qui servait à contrôler le poids des espèces circulantes.

FIN

TABLE DES MATIÈRES

 Pages.
Préface. v à xv
Extrait du Règlement. xvi

I. — Rez-de-chaussée, escalier, vestibule

Monuments placés au rez-de-chaussée. Inscriptions et bas-reliefs égyptiens, grecs, romains; urnes funéraires; stèles puniques votives; la Salle des Ancêtres ou Chambre des Rois; le Zodiaque de Denderah; inscriptions arabes, indiennes et thibétaines; inscription commémorative de la défaite de Charles le Téméraire à Morat. 1 à 8

Monuments encastrés le long de l'escalier. Inscriptions et stèles grecques, romaines, puniques, chrétiennes; cadran solaire de Délos; stèle attique de Melitta; inscription métrique en l'honneur d'Orrippos, de Mégare. 9 à 14

Monuments du vestibule. Cippe en l'honneur de L. Cæcilius Urbanus; stèle en l'honneur du gymnasiarque Baton; coudée perse de Persépolis; ex-voto à la déesse Damona. . 14 à 15

II. — Grande Galerie

Première vitrine, à gauche (n° XIX). Grands plateaux d'argent représentant : Briséis rendue à Achille par Agamemnon; Hercule étouffant le lion néméen; Vénus et Adonis; la déesse Nanaea, Plateau de Geilamir. Coupes et aiguières d'argent;

Pages.

bas-reliefs et statuettes grecs en terre cuite ; vase gaulois représentant les divinités des Sept jours ; lampes romaines; lampe arabe. 16 à 25

Vitrines des Intailles. Cylindres chaldéens et hétéens. Cachets orientaux, conoïdes, scarabéoïdes et de formes diverses. Intailles grecques et romaines. Intailles chrétiennes. Intailles gnostiques. Intailles de la Renaissance et des temps modernes. 25 à 84

Vitrines des Camées antiques. Sujets mythologiques. Sujets iconographiques grecs et romains. Camées byzantins. Camées orientaux 85 à 130

Vitrines des Camées modernes. Sujets religieux. Sujets mythologiques, allégoriques et légendaires. Iconographie des anciens. Iconographie des modernes. 130 à 157

Grande vitrine centrale (n° IV). Canthare de sardonyx ou Coupe de Ptolémée; Coupe de Chosroès II ; calice et patène de Gourdon ; le Grand Camée de la Sainte-Chapelle ; Julie, fille de Titus; patère de Rennes; bâton cantoral de la Sainte-Chapelle; médaillons du trésor de Tarse. 157 à 196

Annexe de la vitrine centrale. Tables iliaques; Sophocle; tessères d'ivoire; cachets d'oculistes ; règle et couteau d'investiture du xi° siècle. 196 à 200

Vitrines des Monnaies. 200 à 202

Vitrine des Vases peints (n° XXII). La coupe d'Arcésilas; le vase de Xerxès, en albâtre ; le vase de Bérénice. . . . 202 à 212

Vitrines des Bronzes antiques (n°ˢ X, XXI et XXIII). Statuettes de divinités, de héros, d'athlètes, de pontifes, de guerriers, d'esclaves; animaux; miroirs, patères, armes et ustensiles divers. 213 à 243

Vitrine des terres cuites et du Caillou Michaux (n° XX). Bétyle chaldéen dit *Caillou Michaux;* barillets assyriens en terre cuite; bols magiques de la basse Chaldée; statuettes et bas-reliefs grecs et étrusques en terre cuite. 244 à 248

Antiquités placées sur les médailliers. Danseuse grecque en marbre; buste du médecin M. Modius Asiaticus; tête à demi rasée d'un prêtre d'Isis; Scipion l'Africain. . . . , 248 à 253

TABLE DES MATIÈRES

III. — Salle de Luynes

Pages.

Torse de Vénus. Armoire-médaillier de Boule. Papyrus égyptien, dit *Livre* ou *Rouleau des Morts*. 255 à 259

Armoires-vitrines III et IV. Vases peints. 259 à 68

Armoire-vitrine V. Statuettes de bronze et terres cuites. 269 à 272

Grand trépied étrusque. Tête d'un Romain. Hermès criophore. 272 à 274

Armoire-vitrine VI. Bas-relief étrusque en terre cuite. Caricature de Jésus-Christ. Coupe d'argent de Chosroès II à la chasse. Oliphant de la Chartreuse de Portes. 274 à 276

Armoire-vitrine VIII. Épée de Boabdil. Armures diverses. Tablette cypriote de Dali. 276 à 279

Vitrines plates IX et X. Camées et intailles grecs, étrusques, romains et byzantins. Cylindres et cachets chaldéens, perses, phéniciens, cypriotes. Amulettes et colliers égyptiens. Dés à jouer étrusques. 279 à 290

IV. — Salle de la Renaissance

Meubles, consoles-médailliers et armoires Louis XV. . . 291 à 293

Trône du roi Dagobert 293 à 300

Vitrine centrale. Tombeau du roi Childéric Ier. Crosses épiscopales ou abbatiales. Coffret de mariage. Fragments de reliquaires en émail. Sceaux du moyen âge. Couvercle de coffret représentant Louis XII. Pièce de l'échiquier de Charlemagne et autres pièces d'échiquiers. 291 à 307

Armoire-vitrine de droite. Diptyques consulaires. Épée d'honneur des grands-maîtres de Malte. Médaillon de marbre par Mino de Fiesole. Buste attribué à Donatello. Coupe représentant la jeunesse d'Achille. 307 à 316

Armoire-vitrine de gauche. Diptyques et triptyques byzantins. Étude d'écorché. Hanap d'ivoire du maréchal de Lowendal. Médaillons de David. 316 à 320

V. — La Rotonde

Pages.

Collection de Janzé. Bronzes, terres cuites, vases peints. 321 à 330

Collection Oppermann. Bronzes, terres cuites, vases peints. 331 à 343

Vitrine centrale. Buste de Cybèle en bronze, trouvé à Paris. Trésor d'argenterie de Berthouville. 343 à 355

Collection Pauvert de la Chapelle. Camées et intailles antiques. 355 à 364

Vitrine des acquisitions récentes 364

FIN DE LA TABLE

ERNEST LEROUX, ÉDITEUR
28, RUE BONAPARTE, 28

PUBLICATIONS RELATIVES
AU
CABINET DES MÉDAILLES ET ANTIQUES

CATALOGUE DES BRONZES ANTIQUES
de la Bibliothèque nationale
PAR
MM. E. BABELON, membre de l'Institut, et A. BLANCHET.
Un volume gr. in-8, illustré de 1 100 dessins. . . 40 fr.

CATALOGUE DES CAMÉES
de la Bibliothèque nationale
PAR
M. E. BABELON, membre de l'Institut.
Un volume gr. in-8 et un album de 76 planches. . 40 fr.

COLLECTION PAUVERT DE LA CHAPELLE
CATALOGUE DES INTAILLES ET CAMÉES
donnés au Département des Médailles et Antiques
de la Bibliothèque nationale
RÉDIGÉ
par M. E. BABELON, membre de l'Institut.
Un volume gr. in-8, avec 10 planches. 7 fr. 50

CATALOGUE DE LA COLLECTION ROUYER
léguée en 1897 au Département des Médailles et Antiques
rédigé par HENRI DE LA TOUR.
PREMIÈRE PARTIE. Jetons et méreaux du moyen âge.
Un volume in-8, avec 28 planches. 20 fr.
DEUXIÈME PARTIE. Jetons et méreaux modernes. In-8
(sous presse).

CHARTRES. — IMPRIMERIE DURAND, RUE FULBERT.

www.ingramcontent.com/pod-product-compliance
Lightning Source LLC
Chambersburg PA
CBHW071609220526
45469CB00002B/289